L'ART AU MOYEN AGE

EN PRÉPARATION :

L'ART MODERNE

(LA RENAISSANCE)

Ouvrages déjà parus :

L'ART ANTIQUE

PREMIÈRE PARTIE :

ÉGYPTE. — CHALDÉE. — ASSYRIE. — PERSE
ASIE MINEURE. — PHÉNICIE

1 vol. illustré de 48 grav. — Prix : **4** francs.

L'ART ANTIQUE

DEUXIÈME PARTIE :

LA GRÈCE. — ROME

1 vol. illustré de 78 grav. — Prix : **4** francs.

TYPOGRAPHIE FIRMIN-DIDOT ET C^{ie}. — MESNIL (EURE).

GASTON COUGNY

Professeur d'Histoire de l'Art dans les Écoles municipales de Paris.

L'ART AU MOYEN AGE

Origines de l'Art Chrétien. — L'Art Byzantin
L'Art Musulman. — L'Art Roman. — L'Art Gothique

CHOIX DE LECTURES

SUR L'HISTOIRE DE L'ART, L'ESTHÉTIQUE ET L'ARCHÉOLOGIE

ACCOMPAGNÉ DE

NOTES EXPLICATIVES, HISTORIQUES ET BIBLIOGRAPHIQUES

Conforme aux derniers programmes de l'enseignement secondaire classique et de l'enseignement secondaire moderne.

HONORÉ DES SOUSCRIPTIONS DU MINISTÈRE DE L'INSTRUCTION PUBLIQUE
ET DE LA VILLE DE PARIS

OUVRAGE ILLUSTRÉ DE 76 GRAVURES

PARIS

LIBRAIRIE DE FIRMIN-DIDOT ET C^{IE}

IMPRIMEURS DE L'INSTITUT
56, RUE JACOB, 56

1894

A

M. A. HÉRON DE VILLEFOSSE

Membre de l'Institut
Conservateur au Musée du Louvre

EN TÉMOIGNAGE DE VIVE GRATITUDE

ET DE

RESPECTUEUSE SYMPATHIE

L'ART
AU MOYEN AGE

CHAPITRE PREMIER

L'ART CHRÉTIEN

§ 1. — CARACTÈRES DE L'ART CHRÉTIEN.

L'art du Moyen âge devant l'Esthétique.

L'homme a deux sortes de représentations. D'une part, il se représente des objets et des phénomènes matériels : d'autre part, il se représente des états et des événements psychiques ou spirituels. Ces deux sortes de représentations ont un rôle esthétique.

Contre la doctrine de l'expression universelle (1), il

(1) Outre Fechner, physicien et philosophe allemand, qui s'est préoccupé de ce délicat problème dans son *Introduction à l'Esthétique* (Vorschule der Aesthetik, — Leipzig, 1876, 2 vol.), et M. Sully-Prudhomme,

faut d'abord maintenir la réalité de la beauté purement sensible ou matérielle. Les théoriciens de cette école auraient sans doute raison, s'ils se bornaient à soutenir que les impressions sensibles sont presque toujours accompagnées d'impressions morales qui les corroborent. En vertu de l'association des idées, les objets et phénomènes matériels nous font penser à des qualités et à des événements moraux. Sans les exprimer, ils les rappellent. Fechner et Sully-Prudhomme ont fait à ce sujet de fort intéressantes études. Mais les théoriciens de l'expression ont tort, s'ils nient que des ensembles matériels puissent être beaux par eux-mêmes, c'est-à-dire par leurs éléments et par l'ordre de succession ou de juxtaposition de ces éléments. Quand même une arabesque, une draperie, une harmonie ou une mélodie ne ferait penser à rien d'autre qu'elle-même, quand elle n'aurait point de sens, elle pourrait cependant être belle. La beauté sensible est la première condition de la valeur esthétique d'une œuvre. Et son domaine est immense, puisqu'elle même comprend des évocations et des associations d'idées. Elle ne réside pas seulement dans les objets ou phénomènes qui sont perçus directement par la vue ou par l'ouïe ; elle réside aussi dans tous les objets ou phénomènes de même ordre que l'œuvre perçue fait

qui lui a consacré, en 1883, un ingénieux traité : *De l'expression dans les Beaux-Arts*, de nombreux critiques appartiennent, d'ailleurs, à des écoles fort diverses, se sont rencontrés pour admettre et pour professer cette doctrine. Rodolphe Töpffer comme Fromentin, Jouffroy comme Eug. Véron s'accordent à déclarer que *toute beauté est expressive*. Mais notre auteur, ici, n'y contredit pas absolument. Il s'efforce seulement de fixer les idées, d'introduire plus de clarté dans la terminologie usuelle de l'esthétique. D'autre part, M. Louis Couturat, intervenant au débat ouvert par la *Revue philosophique*, est venu contester à son tour l'exactitude de la classification proposée par M. Naville, et reprendre, non sans force, la défense de la théorie de « l'expression universelle ». (Voy. la *Revue philosophique* : livraisons d'août 1892, janvier et mars 1893.)

imaginer. Ainsi que Soret le fait remarquer (1), la beauté d'une draperie qui tombe en plis épais n'est pas toute dans la juxtaposition des parties continues que l'œil perçoit; elle est aussi dans les replis profonds où l'étoffe se continue et que l'imagination se représente derrière ce qui apparaît au regard. Le charme d'une rose réelle ou peinte n'est pas tout entier dans la forme, la disposition et la couleur de ses pétales, il est aussi dans son parfum dont l'idée s'ajoute à la perception même de la rose peinte. L'attrait des joues d'un enfant réel ou même de son portrait n'est pas tout entier dans des lignes et des couleurs qui plaisent au regard, il est aussi dans la représentation du velouté et de la mollesse qu'y rencontrerait la main en les caressant.

Tout cela, c'est de la beauté sensible. Notre seconde espèce de représentations, ce sont des actes et des états psychiques ou spirituels. Nous imaginons chez d'autres êtres plus ou moins semblables à nous des sentiments, des pensées, des déploiements d'énergie volontaire et cela aussi a un rôle esthétique essentiel. On parle d'une belle pensée, d'un beau sentiment comme on parle d'un beau son ou d'une belle couleur. Le mot sublime convient à une résolution héroïque de la volonté au moins autant qu'au spectacle de l'Océan en furie. Il y a une beauté des âmes aussi certainement qu'il y a une beauté des corps (2). Il ne s'agit plus ici de percep-

(1) Soret (Jacques-Louis), savant genevois contemporain.

(2) Au livre troisième de la *Grammaire des Arts du Dessin* (pages 509-10), Charles Blanc montre bien clairement que le christianisme, en préférant à la beauté du corps la beauté de l'âme, devait favoriser la représentation de la figure humaine, non, comme l'antiquité païenne, dans sa vérité typique, mais dans ce qu'elle a d'intime, de particulier et même d'accidentel; en un mot, dans ce qu'elle a d'expressif. Pour cela le plus convenable des arts était la peinture. « Dans le domaine de la sculpture païenne, l'homme était nu, tranquille et beau ; dans les régions de la peinture chrétienne, il sera troublé, pudique et vêtu. La nudité le fait main-

tion directe, il s'agit uniquement d'imagination. Nous ne pouvons pas contempler par les sens l'âme des autres et leur vie spirituelle. Notre âme seule nous est connue directement par ce procédé qu'on appelait autrefois le sens interne et qu'aujourd'hui on appelle ordinairement la conscience. La conscience est personnelle. Quant aux âmes des autres et à leur vie, nous ne pouvons que la conclure et l'imaginer à l'occasion de certains faits matériels et corporels avec lesquels elle nous paraît être en relation.

Parmi ces faits, un groupe très important ce sont les phénomènes expressifs. Mais il y en a d'autres... Il y a des structures et des mouvements corporels qui ne sont point expressifs et dont l'effet esthétique consiste cependant surtout en ce qu'ils nous font imaginer et reproduire ensuite sympathiquement en nous-mêmes des sentiments et des pensées... Il me semble que c'est dans des phénomènes de cet ordre que réside la plus grande part de la beauté de la vie animale : les mêmes considérations s'appliquent à l'homme, avec cette différence qu'ici les phénomènes expressifs et la beauté qui leur est adhérente jouent un rôle beaucoup plus important que chez les animaux... Mais chez l'homme lui-même ce n'est point la beauté unique, et entre un grand nombre de facteurs esthétiques, il est fort aisé d'y démêler ceux que je me suis efforcé de caractériser. En présence d'une personne humaine je puis être charmé par l'agrément direct par la vue des formes, des jeux de lumière et de couleur, des attitudes, des mouvements, ou par l'idée des sensations de divers ordres que le voisinage

tenant rougir ; la chair lui fait honte et la beauté lui fait peur. Ses jouissances, il les placera désormais dans le monde moral ; il lui faudra un art expressif, un art qui, pour le toucher ou le ravir, emprunte toutes les images de la création. Cet art sera la peinture... »

et le contact de ce corps pourraient procurer à celui qui s'en approcherait. C'est la beauté sensible. Je puis en second lieu être saisi par des traits, des gestes, des mouvements de la physionomie, qui sont le résultat et la manifestation de certains états et de certaines activités de l'âme. C'est la beauté expressive. Mais l'organisme humain agit esthétiquement sur moi par une troisième voie, essentiellement différente des deux premières. Sa vue éveille dans mon esprit la représentation des impressions de tout genre qu'il doit procurer à l'âme qui l'habite et qui en use comme d'un instrument. La présence d'une personne humaine dont le corps offre plus que d'autres l'apparence de la santé, exerce sur le spectateur une influence bienfaisante qui est évidemment la reproduction sympathique en lui des sensations et des sentiments qu'il devine chez l'âme logée dans ce corps... Cet effet du corps vivant réel peut être imité par la peinture, la sculpture ou même la description poétique. Qui ne l'a pas éprouvé en presence de telle statue grecque, de tel corps humain de Titien ou de Rubens ? M. Taine a beaucoup insisté sur la puissance bienfaisante de la représentation de la santé (1). Peut-être n'a-t-il pas assez compris ou assez montré qu'entre le spectacle offert aux yeux et l'effet produit chez le contemplateur, il y a un intermédiaire, c'est l'imagination de la vie intérieure qu'un pareil corps procure à l'âme qui l'anime. La santé n'est pas seulement une source de sensations vitales, elle est la condition du travail continu, de l'activité normale, de la sécurité et de la confiance en l'avenir. La vue d'un corps réel ou fictif en santé nous fait imaginer toutes ces choses et les jouissances qui doivent les accompagner.

Il en est de même de la vue d'un corps humain par-

(1) Voy. sa *Philosophie de l'art dans les Pays-Bas.*

ticulièrement puissant ou particulièrement souple. Ce qui en fait la principale valeur esthétique, ce n'est pas son arrangement matériel en lui-même. L'effet esthétique proprement dit résulte surtout de l'intuition de la vie spirituelle dont cette prodigieuse machine est la condition et jusqu'à un certain point la cause.

Ces trois facteurs esthétiques que j'ai distingués entre beaucoup d'autres, la beauté sensible, la beauté organique et la beauté expressive, peuvent et doivent en général concourir pour l'effet total. Une même région du corps, un même trait, un même mouvement peuvent quelquefois offrir simultanément ces trois genres de beauté, et une pareille synthèse a une valeur esthétique supérieure. Mais l'analyse scientifique a pour rôle de distinguer ce que réunit l'intuition artistique... La beauté organique ne doit pas être confondue avec la beauté expressive; elle ne doit pas être non plus confondue avec la beauté sensible. Ces deux genres de beauté sont, d'ailleurs, généralement absents des œuvres du moyen-âge. Les corps y sont presque toujours vêtus; les bras, quelquefois les mains et les pieds, disparaissent sous les étoffes. D'ailleurs ce qu'on en devine est maigre et en quelque sorte réduit au minimum. Quant à la tête qui apparaît et à l'attitude générale, elles sont presque uniquement consacrées à l'expression de sentiments peu nombreux, dont le principal est la dévotion mystique. Dans la figure même, bien souvent l'artiste atténuait, diminuait les organes et les traits qui auraient détourné l'attention de cette expression religieuse. L'exclusion commune de la beauté sensible et de la beauté organique résultait pour une part de l'inhabileté technique, mais pour une part aussi de préoccupations et de doctrines morales (1). Un art plus complet n'exclut, cela va sans dire,

(1) A rapprocher de cette appréciation de Louis Vitet : « Ce qui ne permet

aucun genre de beauté. Mais il peut faire à chacun d'eux une place plus ou moins grande. La morale peut avoir de bonnes raisons pour se montrer défiante à l'égard de la beauté purement sensible; elle doit ouvrir la porte avec plus de confiance à la beauté organique. Autre chose est de plaire ou d'attirer par des charmes et des séductions physiques, autre chose de susciter par des traits corporels l'idée d'une vie spirituelle facile, libre et puissante. Et c'est un spectacle bienfaisant que celui de corps qui ne sont pas pour l'âme des obstacles ou des prisons, mais des instruments dociles.

<div align="right">Adrien Naville.</div>

(*La Beauté organique.* — Revue philosophique, livraison d'août 1892, *passim*. Paris, Félix-Alcan, éditeur.)

de voir dans l'art du moyen âge qu'une phase passagère du goût, une tentative généreuse, hardie, mais éphémère, c'est qu'il a pour principe de ne pas tenir compte de tous les éléments constitutifs du beau, d'en faire un choix partial, et d'exalter outre mesure une certaine part de la nature humaine au détriment de l'autre. L'esprit sans doute doit marcher le premier, il doit dominer le corps, et l'art qui méconnaît cette juste hiérarchie, qui ne donne pas à l'esprit sa vraie prééminence, qui le subordonne à la nature physique, est un art dégradé, disons mieux, ce n'est plus de l'art. Il n'en faut pas moins reconnaître que, si vous dépassez les bornes de cette royauté de l'esprit, si le corps n'est plus rien, si vous ne respectez pas ses lois, ses formes naturelles, si vous lui imposez des proportions imaginaires, si vous l'allongez sans mesure, si vous l'amaigrissez jusqu'à le rendre transparent, tout équilibre disparaît, vous êtes sous l'empire de la fantaisie, du parti pris et par là même sous le coup de réactions inévitables. » Au surplus, l'art du moyen âge n'est pas le seul à qui il soit arrivé de sacrifier, dans ses œuvres, la beauté sensible. La peinture et la sculpture de Michel-Ange nous offrent une combinaison singulièrement puissante de l'expression avec l'effet organique; mais la beauté sensible est refoulée, quelquefois presque supprimée par ces deux éléments : les attitudes souvent étranges, les mouvements forcés que l'on remarque, par exemple, dans le *Jugement dernier* du grand Florentin, en sont la preuve.

§ II. — ORIGINES DE L'ART CHRÉTIEN (1).

A. L'ART DANS LES CATACOMBES.

1. — *Les Catacombes de Rome.*

Les catacombes romaines (pour employer la dénomination consacrée par l'usage) (2), consistent en de vastes labyrinthes de galeries creusés sous les collines

(1) Sur l'état de la société et la décadence de la civilisation antique au temps des derniers empereurs voir Jules Zeller, *Entretiens sur l'Histoire : Antiquité et Moyen Age* (Didier, 1871), et le début de l'*Histoire générale* de MM. E. Lavisse et A. Rambaud (A. Colin, 1893). Le pouvoir à Rome, sous le nom d'empire, avait revêtu toutes les formes sans jamais s'affermir : « républicain sous les premiers Césars, libéral avec les Antonins, militaire avec les Sévères, administratif depuis Constantin, il avait passé d'empereur en empereur, par suite d'abord de conspiration ou d'émeutes de soldats et ensuite d'intrigues de palais, sans prendre vraiment racine. » (Zeller.) En dépit du mécanisme savant qui la règle, et qui n'a guère d'autre but que celui d'assurer, à l'aide des soldats et des fonctionnaires, l'obéissance des sujets et la rentrée de l'impôt direct ou indirect, la société romaine est en proie à une double misère : matérielle et morale, et le résultat est comme en raison inverse de l'effort. Au quatrième siècle, le brigandage est une des plaies vives de l'Empire; l'agriculture a péri presque complètement en Italie; quant aux mœurs publiques et privées, tout contribue à les perdre : pas de patriotisme dans ce corps immense dont l'empire romain n'a pas fait une nation véritable; et la vie intime des Césars offre le plus souvent un dégradant spectacle. C'est à l'aide de la délation que l'on fait la chasse aux honneurs; c'est dans les pratiques superstitieuses et les cérémonies magiques que le monde romain, démoralisé, cherche une protection et des espérances. Enfin la littérature et l'art nés de la société païenne, participent à cette décadence, dont les progrès du christianisme et ceux des invasions barbares marqueront bientôt le dernier terme.

(2) On verra plus loin que le seul nom qui leur convienne est celui de *cimetières* : en effet, Eusèbe (*Hist. eccles.*, VII. 11) déclare que ce nom était réservé aux sépultures chrétiennes. Seul, l'ossuaire souterrain de Saint-Sébastien fut désigné de tout temps sous l'appellation de catacombes, qui lui appartenait en propre, et qui ne fut étendue que plus tard à tous les cimetières souterrains en général. Ainsi, le cirque bâti par Maxence, dont les ruines sont toutes voisines de l'église de Saint-Sébastien, était

qui entourent la ville éternelle. Les sept collines clas-

SÉPULCRES CHRÉTIENS.

siques sur lesquelles Rome est bâtie ne recouvrent au-

appelé le *circus ad catacumbas*. Quand l'emplacement des autres cimetières de Rome eut été perdu, une visite aux cimetières et une visite *ad catacumbas*, devinrent synonymes.

cune catacombe. Toutes les nécropoles chrétiennes sont situées hors des murs. Leur développement total atteint des dimensions qui étonnent l'imagination. Ce n'est pas qu'elles forment, comme on l'a quelquefois prétendu, un labyrinthe unique reliant chaque cimetière, s'étendant, en un réseau continu, sous toute la campagne romaine, et communiquant même avec l'intérieur de Rome. Les conditions géologiques du sol romain suffisent à réfuter ces données fabuleuses. Les profondes vallées qui le coupent, les rivières qui le sillonnent, les cours d'eau souterrains qu'il recèle dans ses entrailles, forment des barrières naturelles qui eussent arrêté tout effort pour unir entre elles les diverses catacombes. Isolées, creusées sous les déclivités des collines, séparées les unes des autres par les accidents du sol et les limites des propriétés voisines, elles n'occupent autour de Rome qu'une zone peu étendue. Tous les cimetières suburbains tiennent dans un rayon de trois milles à partir de l'antique enceinte de Servius Tullius. Mais la longueur de leurs galeries, mises bout à bout, est prodigieuse. Une catacombe a trois, quatre, quelquefois cinq étages superposés, et, à chacun de ces étages, les galeries se coupent, s'entrecroisent, se replient les unes sur les autres. De cette manière elles peuvent, sous une superficie de médiocre étendue, réaliser des dimensions considérables. M. Michel de Rossi (1) a calculé qu'une seule catacombe, creusée sous un terrain de

(1) M. Michel de Rossi, ingénieur, frère de l'éminent explorateur J.-B. de Rossi, l'aida puissamment dans ses recherches, en se chargeant surtout des opérations topographiques, très nombreuses et très compliquées, qu'il fallait mener à bien pour fouiller les catacombes. Grâce à un appareil de son invention, qui avait pour but de transformer en une opération purement mécanique la levée des plans dans les galeries d'un souterrain, tout homme, n'eût-il jamais appris la géométrie, put dessiner exactement à l'échelle le plan d'un système de galeries.

125 pieds carrés, peut contenir de 250 à 300 mètres de

ÉTAGES DE TOMBEAUX.

galeries pour chaque étage, c'est-à-dire, en supposant trois étages, de 700 à 900 mètres.

Les galeries des catacombes ont généralement de

0m,70 à 1m,35 de largeur, et leur hauteur varie selon la nature du sol dans lequel elles sont creusées. Les parois, des deux côtés, sont percées de niches horizontales, que l'on peut comparer aux rayons d'une bibliothèque ou aux hamacs superposés d'une cabine de navire. Chaque niche était destinée à recevoir un ou plusieurs corps. De place en place cette suite de niches est coupée par une porte, qui donne accès dans une petite chambre; les murs de ces chambres sont ordinairement percés de tombeaux, comme les galeries.

Tels étaient, tels sont encore les premiers cimetières chrétiens de Rome. Leur origine date des temps apostoliques, et quoique, à partir de l'année 312, l'usage des cimetières *sub dio* l'ait emporté, on ne cessa tout à fait d'y enterrer que vers 410, date de la prise de Rome par Alaric. Au troisième siècle, l'Église de Rome possédait vingt-cinq ou vingt-six cimetières souterrains; chacun d'eux correspondait à un *titre* ou paroisse de la ville(1). Outre ces grands cimetières, on en connaît vingt autres de petites dimensions, composés de quelques galeries auxquelles la tombe d'un martyr servait de centre, ou consacrés à la sépulture d'une famille.

Les cimetières chrétiens furent à l'origine des propriétés privées; plus tard seulement elles eurent pour propriétaire l'Église elle-même. Les premières catacombes ont été creusées dans les jardins ou les villas de riches Romains qui avaient embrassé la foi du Christ et consacré leur fortune à son service. Les plus anciennes portent encore le nom du propriétaire sous le terrain duquel elles s'étendaient. Ainsi la crypte de Lucine (2),

(1) Les titres paroissiaux furent créés à Rome par le pape Évariste, et les prêtres appelés à desservir ces églises, furent prêtres cardinaux.

(2) Le nom de Lucine revient souvent dans les annales des premiers siècles, depuis les temps apostoliques jusqu'à Constantin. M. de Rossi y

qui vivait du temps des apôtres, et les cimetières d'autres Lucines, qui vécurent dans les deux siècles suivants ; le

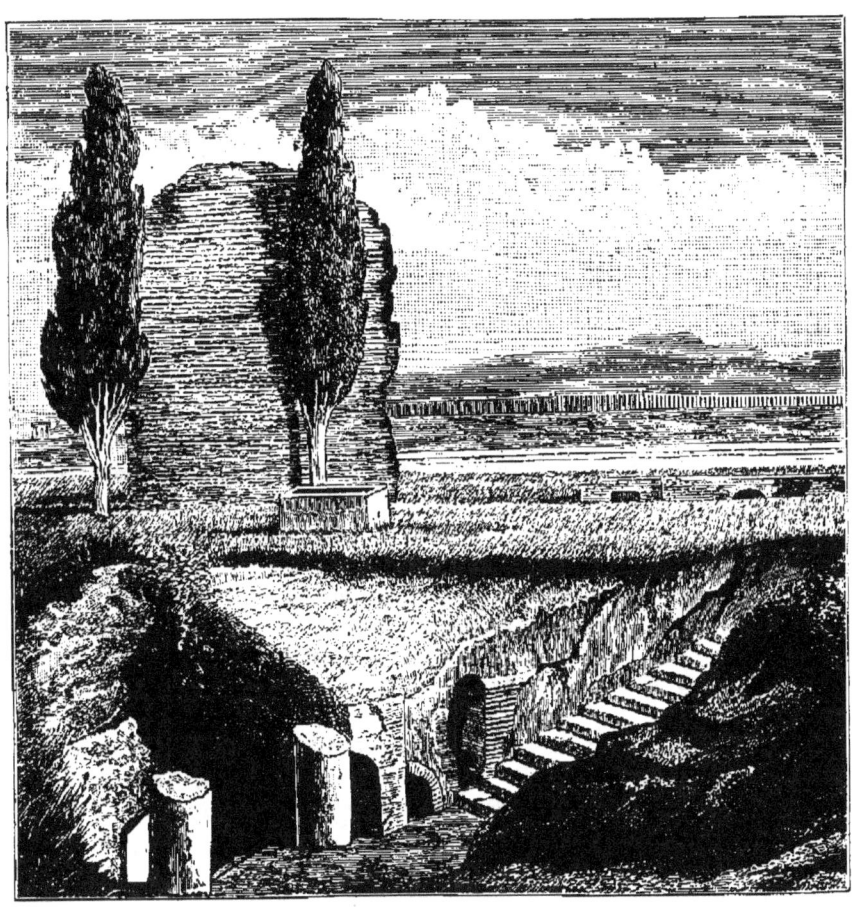

ENTRÉE DU CIMETIÈRE DE LUCINE.

cimetière de Priscille (1), également contemporaine des

voit une sorte d'*agnomen* chrétien, faisant allusion à l'illumination (*lucere*, éclairer) produite par le baptême. Il fut porté par beaucoup de dames romaines. Lucine était peut-être le surnom chrétien de Pomponia Græcina, une des premières qui se soient converties, et il est possible qu'elle ait ouvert, sous un de ses domaines, un cimetière pour ses parents et ses amis chrétiens. La crypte de Lucine est devenue une partie du cimetière de Calliste : saint Corneille y fut enterré au milieu du troisième siècle.

(1) Le cimetière de Sainte-Priscille, sur la voie Salaria Nova, fut, selon

apôtres; celui de Flavia Domitilla (1), nièce de Vespasien; de Commodilla, propriétaire d'un terrain sur la voie d'Ostie; de Prétextat, qui avait consacré à la sépulture des chrétiens un vaste emplacement sur la voie Appienne (2); de Pontien, dont le domaine était sur la voie Portuensis; les trois cimetières de Jordani, de Trason, de Maximus, situés sur la voie Salaria Nova. D'autres catacombes ont gardé le nom des membres du clergé qui en eurent l'administration : ainsi la célèbre catacombe de Saint-Calliste (3) sur la voie Appienne, et

la tradition, créé dans la propriété du sénateur Pudens, contemporain et disciple des apôtres. Au centre de ce cimetière est la chapelle connue sous le nom de Chapelle grecque, à cause de ses inscriptions; elle forme sans doute l'hypogée primitif autour duquel tout le cimetière s'est developpé, et il est probable qu'elle fut le lieu de sépulture de sainte Prudentienne, de sainte Praxède et des autres membres de la famille de Pudens.

(1) Le cimetière de Sainte-Domitille, sur la voie Ardéatine, appartient, lui aussi, à l'âge primitif du christianisme. Son histoire se lie à un fait des plus remarquables, la conversion de plusieurs des membres de la famille impériale. La Domitille qui lui donna son nom était la nièce de Flavius Clemens, un des consuls de Rome; elle fut, dans la quinzième année du règne de Domitien, reléguée dans l'île de Pontia pour avoir confessé le Christ.

(2) Le cimetière de Prétextat s'étend sous des terrains couverts de vignes et de prairies, à gauche de la voie Appienne, entre le premier et le second mille de Rome, près de l'église de Saint-Urbain *alla Caffarella*, du cirque de Maxence et de la villa construite au deuxième siècle par Hérode Atticus. Les fouilles accomplies au cimetière de Prétextat ont mis au jour des inscriptions et des fresques du plus haut intérêt.

(3) Lorsque M. de Rossi commença son exploration des catacombes, il se préoccupa d'étudier les divers cimetières chrétiens d'après leur importance. C'est donc par les cryptes du Vatican qu'il aurait dû commencer. Saint Pierre y fut enseveli, et ses successeurs, pendant deux siècles, voulurent reposer auprès de sa tombe; mais les fondations de l'immense basilique qui a été bâtie au-dessus d'elles rendant ces cryptes inaccessibles, M. de Rossi songea aussitôt, dans l'ordre hiérarchique, au cimetière qui porte le nom de Calliste et qui renfermait, dit-on, la sépulture des papes du troisième siècle. Le cimetière une fois découvert, et l'entrée des galeries dégagée, M. de Rossi réussit à retrouver les tombes papales qu'il cherchait. En même temps, il s'aperçut, au caractère des peintures, au style des inscriptions, à la nature des briques employées dans la construction, etc., que le cimetière de Calliste était plus ancien que

celle de Saint-Marc sur la voie Ardéatine. D'autres prirent, soit immédiatement, soit après la paix de l'Église, le nom des principaux martyrs dont elles abritaient le tombeau ; celle, par exemple, des saints Hermès, Basilla, Protus et Hyacinthe, sur la voie Salaria Vetus. Des particularités locales, des accidents de situation, la dénomination populaire du lieu où elles étaient creusées, suffirent parfois à désigner les catacombes : ainsi le cimetière appelé *ad Catacumbas*, sur la voie Appienne ; celui *ad duos lauros*, sur la voie Labicane ; *Pontiani ad ursum pileatum*, sur la voie Portuensis ; *ad septem columbas*, sur le *Clivus Cucumeris*.

Il est aujourd'hui reconnu par tous ceux qui ont examiné de près les catacombes, qu'elles furent destinées à la sépulture et aux assemblées religieuses des seuls chrétiens. Les découvertes modernes ont également démontré qu'elles furent originairement creusées dans ce but. Personne ne voit plus en elles des sablonnières (*arenaria*), ou des carrières abandonnées, que les chrétiens auraient adaptées à leurs usages (1). Entre un arénaire et une catacombe, il existe des différences essentielles.

ne le faisait croire le nom sous lequel il est connu. Il date en réalité non pas du temps de Calliste, dont les fidèles ont fait un pape et l'Eglise un saint, et qui vivait sous Sévère, mais bien du règne de Marc-Aurèle, c'est-à-dire de la seconde moitié du deuxième siècle. Il fut donné par un membre de l'illustre famille des Cœcilii, aux chrétiens qui se décidèrent à y fixer pour l'avenir la sépulture des papes. Il fut, d'après la conjecture de M. de Rossi, le premier lieu de sépulcre possédé et administré officiellement par l'Église ; par lui se fonda la propriété ecclésiastique. — Cf. *Sainte Cécile et la Société chrétienne à Rome aux deux premiers siècles*, par Dom Guéranger. Paris, Didot, 1873.

(1) La présence, dans les catacombes, de quelques inscriptions païennes, s'explique par ce fait qu'à une certaine époque les chrétiens firent usage de matériaux déjà employés avant eux par les païens : cela est aujourd'hui prouvé. Mais, presque jusqu'à la seconde moitié de ce siècle, on s'accordait généralement à considérer les catacombes comme l'œuvre des païens de Rome, qui, disait-on, les avaient creusées pour en extraire les maté-

La largeur des galeries de l'arénaire contraste visiblement avec les dimensions étroites de celles de la catacombe. Les premières sont d'une extrême irrégularité ; tout indique, au contraire, que les galeries de la catacombe ont été creusées d'après un plan régulier et bien défini. Il est impossible de confondre désormais deux choses aussi distinctes.

Pendant les deux premiers siècles, les chrétiens creusèrent et décorèrent librement leurs catacombes. Personne ne songeait à y mettre obstacle. L'entrée des cimetières souterrains était publique ; elle s'ouvrait sur les grandes routes ou dans le flanc des collines. Même liberté pour leur décoration intérieure. Les galeries et les chambres des catacombes, ainsi accessibles à tous, étaient couvertes de peintures représentant les mystères sacrés du christianisme. Au commencement du troisième siècle, cette situation changea ; et il devint nécessaire, en certains moments, de cacher aux regards l'accès des catacombes. On dut pratiquer de nouvelles entrées, rendre ces entrées difficiles, les entourer de mystère, souvent même les dissimuler dans les dédales de quelque arénaire abandonné (1).

Le mot *catacombe,* ne servait pas dans l'antiquité à

riaux dont a été bâtie la Ville éternelle. Les chrétiens, ajoutait-on, y trouvant un abri commode, se les approprièrent et en firent des cimetières en même temps que des lieux destinés au culte. Baronius, Severano, Aringhi soutenaient cette théorie.

(1) C'est au troisième siècle que, pour la première fois, les édits de persécution s'occupèrent des cimetières chrétiens. Rien de curieux, d'ailleurs, comme les fluctuations de la politique impériale à cet égard, et rien d'étrange comme la situation de l'Église chrétienne, devenue légitime en tant que corporation et demeurée illégale en tant que religion étrangère. Les exemples sont assez fréquents dans la seconde moitié du troisième siècle, de chrétiens poursuivis dans les arénaires qui servaient d'entrées à quelques catacombes. Mais de Gallien à Dioclétien, on ne trouve aucune mention de nouveaux édits contre eux, à l'exception de celui que rendit Aurélien peu de temps avant sa mort.

désigner les sépultures souterraines des chrétiens. On les appelait *cœmeterium*, lieu consacré au sommeil, mot particulier à la langue chrétienne, que les païens répétaient sans en comprendre sans doute la pieuse signification. On les nommait aussi *martyrium*, mot d'origine grecque, ou *confessio*, son équivalent latin, l'un et l'autre parfaitement appropriés à la sépulture des martyrs ou confesseurs de la foi. Les tombes ordinaires étaient appelées *locus* si elles ne contenaient qu'un seul corps, *locus bisomus*, *trisomus*, *quadrisomus*, si elles en renfermaient deux, trois ou quatre. Les terrassiers qui les creusaient dans les galeries, et qui creusaient les galeries elles-mêmes, portaient le nom de *fossores*. L'enterrement s'appelait *depositio*, mot empreint d'un touchant respect et d'un pieux symbolisme. Les galeries ne paraissaient pas avoir reçu de dénomination spéciale. Les chambres s'appelaient *cubicula*. On donnait le nom d'*arcosolia* à ces tombeaux que l'on rencontre souvent dans les chambres et les galeries des catacombes, et qui diffèrent par le style des tombes ordinaires : ce sont des cavités oblongues, construites en maçonnerie ou creusées dans le roc, couvertes par une table de marbre posée horizontalement, et surmontées d'une niche voûtée en demi-cercle. Quelquefois la niche affecte la forme d'un rectangle. Dans ce cas, il n'existait pas ou nous ne connaissons pas de nom spécial à cette sorte de tombe (1).

Les *arcosolia* renfermaient souvent le corps d'un martyr. Ils servaient alors, le jour anniversaire de sa mort (le langage toujours symbolique de l'Église primitive appelait ces anniversaires *natalia*, jour de la naissance), d'autels sur lesquels on célébrait les saints mystères. Les *cubicula* ou chambres funéraires pouvaient

(1) M. de Rossi l'appelle, en italien, *sepolcro a mensa*, table funéraire.

ainsi se diviser en deux classes. Les unes étaient de vraies chapelles, des lieux consacrés au culte public. D'autres n'étaient que des sépultures de famille. Il est probable, du reste, que les saints mystères étaient également célébrés dans ces lieux de dévotion privée le jour anniversaire de la mort des fidèles qui y étaient enterrés. Un *cubiculum* était assez large pour servir ainsi à la dévotion de toute une famille. Pour qu'il pût, au besoin, servir également au culte public, on creusait souvent l'un à la suite de l'autre deux, trois et même quatre *cubicula*, qui recevaient l'air et le jour par la même ouverture ou *luminare* communiquant avec la surface du sol. De cette façon certaines parties des catacombes pouvaient contenir une centaine de personnes réunies dans la participation aux saints mystères; un plus grand nombre pouvait même se tenir dans les galeries et les chambres adjacentes, et y recevoir le pain de vie, que distribuaient les prêtres et les diacres. Les plus anciens monuments de la litérature ecclésiastique attestent qu'il en était souvent ainsi. La vue des lieux suffit du reste à le démontrer : dans certaines parties des catacombes on voit encore la chaire épiscopale, la chaire du surveillant ou du catéchiste, les bancs des fidèles taillés dans le roc, et retenant jusqu'à ce jour leur disposition primitive; rien n'a été changé depuis le moment où la main d'un architecte inconnu leur donna leur première forme.

Après la paix de l'Église les catacombes devinrent de véritables lieux de dévotion; les tombeaux des papes et des martyrs y attiraient en foule les pèlerins. Les jours de la commémoration des martyrs célèbres, d'innombrables fidèles y descendaient. Il devint nécessaire de rendre plus faciles les entrées et les sorties de ces lieux vénérés; on dut agrandir les chapelles, on voulut

les décorer plus richement. Le pape Damase se distingua entre tous dans ce pieux travail. Il posa de place en place des inscriptions, la plupart en vers, gravées toutes, chose remarquable, par le même artiste, et rappelant les triomphes des martyrs, ou les travaux exécutés par le pontife dans leurs sanctuaires (1).

Aussi longtemps que les corps des martyrs restèrent déposés dans leurs tombeaux primitifs, la fête annuelle de chacun d'eux continua d'être célébrée en grande solennité dans les catacombes. Mais des jours mauvais arrivèrent. L'invasion des barbares pénétra jusqu'en ces sanctuaires souterrains. Les Lombards et tous les envahisseurs successifs de Rome les profanèrent et les pillèrent. Les reliques les plus précieuses durent être transportées dans l'enceinte de Rome et déposées dans les

(1) La conversion de Constantin et l'édit de Milan devaient naturellement marquer le début d'une nouvelle période dans l'histoire des catacombes : on cesse d'enterrer les papes dans le cimetière de Calliste, et peu à peu les tombeaux creusés soit dans les basiliques, soit autour d'elles, à ciel ouvert, se multiplient au détriment des sépultures souterraines. Les inscriptions démontrent que de 338 à 360, un tiers des enterrements se fait déjà au-dessus du sol. Il est vrai qu'on peut constater, durant les années 370 et 371, un mouvement de retour vers l'usage des sépultures souterraines : ces années correspondent à l'époque où Damase exécute ses grands travaux dans les catacombes. Ces travaux sont mentionnés et décrits dans des vers du poète Prudence, et, d'autre part, saint Jérôme nous parle, en termes intéressants, de ces pèlerinages aux catacombes, auxquels on menait les jeunes chrétiens de son temps : « Quand j'étais enfant, écrit-il (*In Ezech.*, 9), pendant que j'étudiais à Rome, j'avais coutume d'aller chaque dimanche, en compagnie d'autres enfants de mon âge et de mes goûts, visiter les tombeaux des martyrs et des apôtres, et les cryptes creusées dans les entrailles de la terre. Les murs, de chaque côté, sont remplis par les corps des défunts, et ces souterrains sont tellement obscurs qu'il semble qu'on voit se réaliser ces mots du prophète : « Qu'ils descendent vivants aux enfers ! » Çà et là une faible lueur, tombant d'en haut, rougit pendant un instant l'horreur des ténèbres. A mesure que vous avancez, vous vous sentez plongé dans la nuit la plus noire, et les mots du poète vous reviennent à l'esprit : « Le silence même y glace l'âme d'effroi. »

églises. Les catacombes, dépouillées ainsi de leurs plus beaux ornements, se virent naturellement négligées. Elles finirent par tomber dans l'oubli; leur trace se perdit peu à peu. En 1568, un moine augustin, le savant Onuphrius Panvinius, publiant un livre sur « les cérémonies des enterrements chrétiens et les anciens cimetières », dut emprunter les noms de ceux-ci aux actes des martyrs et aux documents écrits : les traditions locales étaient devenues muettes (1). Il dit expressément que trois cimetières seulement étaient encore accessibles : celui de Saint-Sébastien, celui de Saint-Laurent (ou du moins la galerie unique que l'on voit encore d'une fenêtre de la chapelle de Saint-Cyriaque dans la basilique de Saint Laurent), et celui de Saint-Valentin sur la voie Flaminienne, situé sous une propriété de l'ordre des Augustins (2).

Dix ans après, le hasard remit en lumière une autre catacombe, beaucoup plus intéressante que les portions de médiocre étendue qu'avait pu voir Panvinius (3). On

(1) N'existe-t-il, avant le seizième siècle, aucune trace d'explorateurs précoces et inconnus? M. de Rossi (*Roma sotterranea christiana*) nous dit que dès le quinzième siècle, d'assez nombreux visiteurs s'étaient succédé dans les catacombes. Le cimetière de Calliste, surtout, ne laissait pas que d'être assez fréquenté, ainsi que l'attestent plusieurs signatures qui ont été lues sur les parois; mais ces incursions momentanées ne furent que des faits sans conséquence, et sans profit pour l'archéologie chrétienne : le monde savant n'en était pas même informé. C'est bien au Véronais Onofrio Panvinio (Onuphrius Panvinius) qu'il faut faire honneur de la première tentative sérieuse d'énumération et de description des anciens cimetières chrétiens. Malheureusement il n'y était jamais entré, et il les croyait sans doute ou complètement détruits ou tout à fait inaccessibles.

(2) Par là Panvinio n'entendait indiquer que trois chapelles souterraines qui, de tout temps, pendant tout le moyen âge, sont restées ouvertes, connues, visitées, mais qui n'ont rien de commun avec les cimetières proprement dits.

(3) Cette découverte, accomplie en fouillant la vigne d'un nommé Sanchez, située sur la voie Salaria, fit événement et provoqua sur-le-champ d'importants travaux : deux Flamands, Philippe de Winghe et Jean L'Heu-

désira bientôt, dans l'intérêt de la religion comme dans celui de la science, apprendre quelque chose de plus sur de si vénérables monuments de l'antiquité chrétienne. Mais cela n'était possible qu'au prix de beaucoup de travail et de beaucoup de temps. Il fallait retrouver, créer de nouveau une histoire perdue, en comparant, par un examen attentif et minutieux, les parties connues ou nouvellement découvertes des catacombes avec les témoignages des documents écrits. Pendant les deux derniers siècles, ce travail fut entrepris et poursuivi par différents auteurs avec des succès divers (1). Enfin, de nos

reux, et deux Italiens, Ciacconio et Pompeo Ugonio, examinèrent les catacombes avec de véritables intentions d'étude. Bientôt le célèbre Antonio Bosio devait se livrer à son tour, aux explorations décisives qui ont illustré son nom. « Il avait dix-huit ans, écrit M. Vitet, quand il descendit, le 10 décembre 1593, accompagné de plusieurs gentilshommes romains, dans une fondrière qui venait de s'ouvrir en plein champ près de la voie Ardéatine. C'était la bouche d'une catacombe. Il y faillit périr, s'étant engagé trop avant dans l'inextricable labyrinthe de cette nécropole. » Alors commence une série de découvertes qui se prolongea sans relâche pendant trente-six ans. Lorsque Bosio mourut, dans l'été de 1629, le livre où sont résumés ses immenses travaux (*Roma sotteranea*), n'était pas terminé. Il n'en avait complètement écrit et revisé que la deuxième partie. On le publia en 1634 : le succès fut immense.

(1) Par malheur, Bosio disparu, ce ne sont plus les catacombes qu'on étudie, ce sont uniquement les objets qu'elles renferment. « L'accessoire devient le principal. Les questions d'histoire et de topographie sont mises de côté, il n'y a plus que des problèmes de sainteté, de dévotion. » (Vitet.) Les autorisations données à de simples particuliers de fouiller à leurs frais les galeries restées vierges pour en extraire des ossements, des reliques de saints et de martyrs, devaient contribuer singulièrement à l'abandon de la méthode établie par Bosio : les galeries furent attaquées de tous côtés, sans ordre, sans précaution. D'autre part, les catacombes, depuis la mort de Bosio, étaient devenues le sujet d'interminables controverses : on disputait à leur historien l'honneur d'avoir composé son livre, on allait jusqu'à le taxer de mensonge et de supercherie. Pourtant les fouilles allaient toujours leur train. Elles devaient entrer, de nos jours, dans une phase absolument nouvelle. Plusieurs expériences tentées par M. de Rossi pendant environ dix-huit mois, de 1849 à 1851, furent couronnées d'un tel succès que le jeune antiquaire gagna d'emblée sa cause. Dès lors, tous les travaux furent exétutés selon sa méthode, et la conduite et la surveillance lui en furent confiées

jours, M. de Rossi, attiré dès sa jeunesse vers cet immense sujet d'études, lui consacre depuis de longues années les efforts de son esprit et les ressources de son érudition. Ayant sous la main des appuis et des avantages qui avaient manqué à la plupart de ses devanciers, il a fait faire à l'archéologie chrétienne un pas immense, et a donné à l'étude des catacombes des règles précises, des principes absolus, qui la font sortir du cercle des connaissances conjecturales pour l'élever au rang d'une science proprement dite.

J. Spencer Northcote et W.-R. Brownlow.

(*Rome souteraine*, résumé des découvertes de M. de Rossi dans les catacombes romaines, traduit de l'anglais, par Paul Allard, pages 35 à 45. 2ᵉ édition. Paris. Librairie Perrin, 1874.)

De véritables plans purent être levés dans ces labyrinthes, ce qui n'avait jamais été tenté jusqu'alors, et la clef mystérieuse de tous ces cimetières ne tarda pas à tomber aux mains de M. de Rossi. Il avait remarqué que dans les galeries souterraines de Rome on rencontre, à de certains intervalles, de grands éboulements, des trouées pratiquées de main d'homme ; il eut vite fait d'y reconnaître les ruines des escaliers et des *lucernaires* par où, postérieurement à la paix de l'Église (au quatrième siècle) on descendait aux catacombes pour s'agenouiller sur les tombeaux des martyrs : ce fut donc à ces éboulements qu'il s'attaqua : les premiers coups de pioche mirent à nu les marches d'un immense escalier, et au pied de cet escalier, dans les cryptes les plus voisines, des fragments de marbre revêtus d'inscriptions parfaitement lisibles, attestant, en caractères grecs, que dans ces caveaux funèbres, les plus illustres martyrs avaient été ensevelis. De nouvelles tentatives amenèrent de semblables succès. C'est cette méthode excellente qui a permis à M. de Rossi de nous restituer, depuis quarante ans, la Rome souterraine, et de découvrir notamment, au mois de mars 1854, la fameuse crypte papale de Calliste, dont il est question plus haut. On trouvera une description détaillée du cimetière dit de Calliste dans le Livre III de l'ouvrage de MM. Spencer Northcote et W.-R. Brownlow : cet ouvrage est un très remarquable résumé des deux volumes *in-folio* de la *Roma sotterranea* italienne de M. de Rossi, ainsi que des innombrables mémoires publiés par le même auteur dans le *Bullettino di archeologia cristiana* et dans divers recueils savants.

2. — *Les cimetières chrétiens et la loi romaine.*

La construction, ou pour mieux dire, l'excavation de ces immenses cimetières devient déjà plus explicable, au moins sous un certain aspect, si les chrétiens n'étaient pas tous de pauvres diables sans feu ni lieu; si de grands et riches personnages, partageant leurs croyances, s'intéressaient à eux, les aidaient de leur bourse, les protégeaient de leur crédit et veillaient à leur sépulture. Aucune trace écrite de cette sorte de patronage ne nous reste aujourd'hui; on le comprend : la prudence exigeait qu'on en parlât le moins possible; et dans ces temps de franche égalité, d'humilité vraiment chrétienne, ce n'étaient pas les bienfaiteurs qui se vantaient de leurs bienfaits. Il n'en est pas moins hors de doute que les prolétaires et les esclaves, ces clients naturels du christianisme, du moment que dans les hautes classes ils comptaient des auxiliaires secrets, ne pouvaient guère manquer d'en recevoir secours. C'était même un devoir impérieux, pour ceux qui en avaient le moyen, que d'assurer à leurs frères, non seulement aide et protection, mais avant tout, des funérailles et un tombeau.

Que pouvaient-ils, nous dira-t-on, si riches et si puissants qu'ils fussent, contre les lois qui prohibaient le culte des chrétiens, et qui, par conséquent, ne devaient tolérer ni leurs cérémonies funèbres, ni leur mode de sépulture? M. de Rossi répond que, sans braver ouvertement les lois, tout patricien de bonne volonté était sûr de les éluder, grâce à deux sentiments toujours puissants chez les Romains, même à l'époque impériale, le respect de la propriété et le respect des morts.

Quand on songe qu'aux abords de Rome, toutes les

voies principales n'étaient bordées que de ruines funèbres, si bien que l'habitant de l'immense ville, allant, venant hors des murailles, ne pouvait entrer ni sortir sans cheminer à travers des tombeaux, on comprend ce qu'étaient chez un tel peuple, le respect des ancêtres et le culte des morts. Dès lors, on ne s'étonne plus, dans les premières persécutions qu'essuyèrent les chrétiens, si les vivants furent seuls atteints et si les morts furent épargnés. C'est seulement sous le règne de Dèce, en 249, qu'on voit, pour la première fois, les catacombes profanées : Néron, Domitien, Maximin, tous les persécuteurs, les avaient respectées ; et c'est seulement aussi sous Dèce et sous Dioclétien, que, pour protéger les tombes de leurs martyrs, les chrétiens recoururent à ce moyen violent d'effondrer leur ouvrage et d'obstruer, par des éboulements factices, l'entrée des galeries et des cryptes les plus dignes de vénération. Mais jusque-là, jusqu'au milieu du troisième siècle, même au plus fort des cruautés et des supplices, lorsque le sang avait coulé, les sépultures étaient restées intactes. Le chrétien en prière, en action, était odieux, persécuté ; une fois mort, il prenait un autre caractère, il devenait sacré même aux yeux de ses persécuteurs. Il ne faut donc pas trop s'étonner qu'on laissât, presque sans obstacle, creuser et embellir des tombes qu'on était résolu à ne pas profaner (1). Ce qui, d'ailleurs, rendait facile cette sorte de tolérance, c'était la nature même des sépultures chrétiennes, qui, bien qu'au fond très dissemblables de celles des autres reli-

(1) Un des exemples les plus frappants de cette liberté laissée aux chrétiens, dans les deux premiers siècles, c'est l'aspect que présente l'entrée d'un des plus anciens cimetières de Rome, celui de Domitilla : elle était placée le long d'une des voies les plus fréquentées (la voie Ardéatine). La porte s'ouvrait sur le chemin, et tout le premier étage, comprenant un vestibule suivi d'une longue galerie, s'élevait au-dessus du sol, de façon à frapper tous les regards, comme un cimetière qui n'a rien à cacher.

gions, n'en différaient pas par la forme autant qu'on le supposerait. L'ancien usage, universel à Rome, l'usage de brûler les morts et de n'en conserver que la cendre, commençait à vieillir, et, sans tout à fait disparaître, était déjà moins général vers le déclin du premier siècle (1). Chacun suivait sa fantaisie, l'habitude orientale

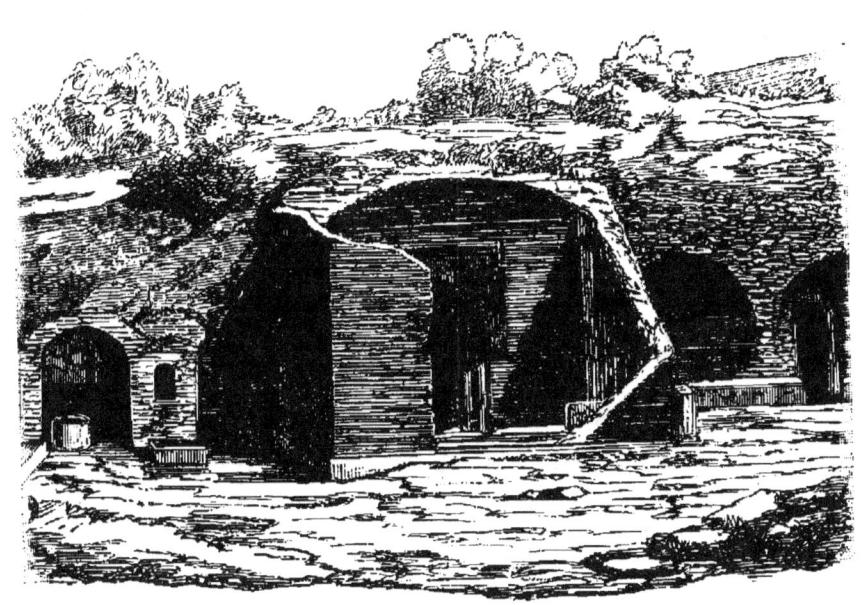

FAÇADE DU CIMETIÈRE DE FLAVIA DOMITILLA.

de creuser dans le roc et d'y enfermer les cadavres avait des partisans; les juifs n'en connaissaient pas d'autre, et ils étaient nombreux à Rome (2). On y voyait aussi des colonies d'Asiatiques, sectateurs des cultes mithriaques, qui de tout temps, avaient mis en usage ce mode de sépulture; et, parmi les Romains, chaque jour, à leur exemple, on s'en servait de plus en plus. Ce n'était donc

(1) A partir des Antonins, l'habitude de brûler les corps devient de plus en plus rare.
(2) On connaît deux catacombes juives : l'une est située au Transtévère, l'autre sur la voie Appienne.

pas une pratique qui n'appartenait qu'aux chrétiens, et même ils n'en usaient pas tous : aucun dogme ne leur en faisait une loi (1). On comprend donc qu'à Rome l'attention publique ne fût pas éveillée quand on voyait creuser un hypogée; rien ne disait que ce fût pour des chrétiens; et les plus ombrageux adversaires de la religion nouvelle étaient d'autant moins disposés à mettre obstacle à ces travaux, que, par nature et par éducation, du moment qu'ils étaient Romains, au sentiment superstitieux qui les forçait à respecter les morts se joignait un autre sentiment non moins vivace et non moins exigeant, le respect de la propriété.

Or, la propriété jouait ici un rôle considérable. La condition première de toute excavation, était qu'on possédât légalement la terre dans laquelle on creusait. Une fois cette condition remplie, pourvu qu'au-dessous du sol on ne dépassât pas sa limite, la même limite qu'au dessus, personne n'avait le droit ni seulement la pensée de vous demander compte de ce que vous y faisiez. La définition des juristes n'était pas, chez ce peuple, une formule abstraite; c'était l'expression vivante d'un sentiment universel. Le droit de propriété, à Rome, était vraiment le droit *d'user* et *d'abuser* de sa chose selon sa fantaisie, pour soi et pour les siens, sans que personne y trouvât à redire. Il y avait là, par conséquent, un moyen tout trouvé d'assurer aux chrétiens des tombes inviolables. Du moment que le propriétaire d'un champ l'affec-

(1) « Il y avait dans ces divers cultes, écrit M. G. Boissier (*Promenades archéologiques*, page 143), une sorte d'activité intérieure et souterraine qui répondait à l'activité du dehors. Ces fossoyeurs funèbres cherchaient à s'éviter, mais ils n'y parvenaient pas toujours. On trouve au cœur des catacombes un caveau où reposent un prêtre de Sabazius (dieu phrygien) et quelques-uns de ses disciples : les ouvriers chrétiens l'avaient sans doute rencontré sur leur chemin sans le vouloir, et il communique aujourd'hui librement avec les tombes des martyrs. »

tait à sa sépulture, et qu'il s'y construisait un tombeau, un monument, et, par dessous, une hypogée pour lui, sa famille, ses clients, ses amis, sorte d'escorte ou de cortège qu'il était libre d'étendre plus ou moins, c'eût été un scandale, un attentat, un trouble général, un renversement de la principale base de l'État, que d'interdire à ce propriétaire le droit d'admettre ceux qu'il voulait, sous prétexte qu'ils professaient un culte prohibé (1). Ce motif n'était pas de mise dans la Rome impériale ; tous les cultes de l'univers s'y donnaient rendez-vous, et, devant cette bigarrure, une sorte d'indifférence et de liberté tacite étaient l'état normal et permanent. La loi, d'ailleurs, prenait le même soin de la propriété des tombeaux que de toutes les autres propriétés, ou, plutôt, elle redoublait, à leur égard, de précautions et de réserves. Ce champ, ce monument, cet hypogée, le tombeau tout entier, en un mot, pour peu que le fondateur en marquât l'intention, la loi le déclarait sacré et par là même inaliénable. Il était à l'abri de tout caprice d'héritiers, et sa destination demeurait assurée, autant que les choses humaines peuvent l'être. Or, si le fondateur était chrétien, qui l'empêchait d'ouvrir à ses frères les portes de son tombeau ? (2) Il faisait descendre leurs cadavres dans les galeries de l'hypogée, sans pompe et sans apparat,

(1) La loi romaine déclarait sacrés non seulement le tombeau, mais ses dépendances, qui sous le nom de terrain attenant au sépulcre (*araea cedens sepulcro*) devenaient inaliénables comme lui.

(2) On a retrouvé une tombe dont le possesseur, dans l'inscription dont elle est revêtue, mentionne expressément comme devant partager sa sépulture les gens « qui appartiennent à la même religion que lui », *qui sint ad religionem pertinentes meam*. (V. Rossi, *Bull. di arch. crist.*, 1865, n° 12). — Au surplus, il a été dit plus haut (page 12) que les cimetières chrétiens sont souvent désignés, dans les plus anciens documents, par des noms propres qui sont probablement ceux des premiers propriétaires du tombeau et du sol environnant : ils avaient payé le terrain et fait construire la crypte.

presque en silence, sans trop afficher sur les tombes les signes extérieurs du nouveau culte, mais sans chercher non plus à échapper aux regards, sans se cacher de l'autorité, en se livrant sans crainte à l'exercice d'un droit reconnu de tous. Telles furent les assertions de M. de Rossi : elles renversaient toutes les idées reçues ; ce qui n'empêche pas qu'elles ne soient justifiées par des preuves péremptoires. C'est à l'abri des lois et des mœurs romaines que s'est opéré le prodige qu'on appelle aujourd'hui la *Rome souterraine*.

<div align="right">L. Vitet.</div>

(*Journal des Savants*. Janvier 1866. *Roma Sotterranea cristiana*.)

3. — *Les peintures des catacombes.*

Les peintures des catacombes nous permettent de remonter jusqu'aux origines de l'art chrétien. Comme il est sorti du culte des morts, c'est aux catacombes qu'il a dû faire ses premiers essais. Les chrétiens tenaient à honorer par tous les moyens la sépulture de ceux qu'ils venaient de perdre, surtout quand ils étaient morts victimes de quelque persécution. Sans doute la sculpture et la peinture devaient leur paraître profanées par l'usage qu'en faisaient tous les jours les païens, cependant ils n'hésitèrent pas à s'en servir dans leurs cimetières (1). Il leur semblait peut-être qu'en les employant à

(1) Mais le rôle que joue la peinture dans les catacombes est incontestablement plus important que celui de la sculpture, art païen entre tous et dont les chrétiens ne devaient pas se servir sans hésitation, ni sans gaucherie. Jusqu'au troisième siècle, il est même probable, comme on le verra plus loin, que les fidèles, lorsqu'ils achetaient ou commandaient des sarcophages, les allaient chercher dans ces ateliers, dans ces magasins si nombreux alors à Rome et qui étaient spécialement approvisionnés de

embellir la dernière demeure de leurs frères, ils les purifiaient.

Il est probable que les premiers artistes qui furent appelés à décorer les tombes chrétiennes de fresques ou de bas-reliefs durent être assez embarrassés. Quels sujets allaient-ils y représenter ? La question était grave pour un art qui débutait. Comme la secte des chrétiens était proscrite, et que leur doctrine devait rester secrète, il est naturel qu'ils aient usé d'abord, pour se reconnaître entre eux, de certains signes convenus, dont ils compre-

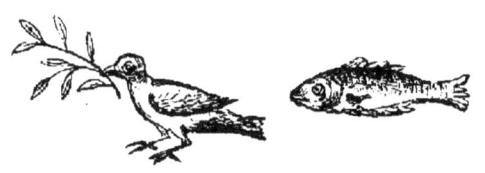

LA COLOMBE ET LE POISSON.
Tombe gravée au cimetière de Priscille.

naient seuls la signification véritable. C'est ainsi qu'on agissait dans les mystères païens : nous savons qu'on distribuait aux initiés des objets qu'ils devaient garder, et qui les faisaient souvenir de ce qu'on leur avait montré pendant les cérémonies de l'initiation (1). Il en fut de même pour les premiers chrétiens. Clément d'Alexandrie rapporte qu'ils faisaient graver sur leurs anneaux l'image de la colombe, du poisson, du navire aux

monuments funéraires. Plus tard, on voit bien sur les sarcophages des catacombes, soit le monogramme du Christ, soit les autres signes habituels des sépultures chrétiennes ; mais il n'en est pas moins vrai que ces vagues essais d'ornementation resteront toujours, sous le rapport du style, de l'expression, de l'originalité, très inférieurs aux œuvres correspondantes de la peinture.

(1) Ces objets étaient pour les premiers chrétiens de véritables signes de ralliement ou tessères, auxquels ils se reconnaissaient entre eux.

voiles étendues, de la lyre, de l'ancre, etc. : c'étaient des symboles qui leur rappelaient les vérités les plus secrètes de leur religion. Presque toutes ces images se retrouvent aussi aux catacombes (1), mais elles n'y sont pas seules. Des signes aussi obscurs, aussi vagues, ne pou-

(1) Aucun symbole n'a été aussi souvent reproduit que celui de la colombe par les premiers chrétiens : toute la primitive Église l'a regardée comme l'hiéroglyphe de la pudeur, de l'innocence, de l'humilité, de la charité, de la mansuétude; elle représente l'âme bienheureuse. Quand elle paraît sur les tombeaux, avec le rameau d'olivier, M. de Rossi et l'abbé Martigny (*Dictionnaire des antiquités chrétiennes*) pensent qu'elle signifie la paix donnée à l'âme fidèle, et qu'elle équivaut à la formule *in pace*. — L'image du poisson figure le Christ ou le chrétien, mais particulièrement le Christ. Les chrétiens d'Alexandrie avaient remarqué que le mot grec ΙΧΘΥΣ, qui signifie poisson, fournit les initiales des cinq mots Ἰησοῦς, Χριστὸς, Θεοῦ, Υἱος, Σωτήρ, soit, en français, *Jésus-Christ fils de Dieu sauveur*. S'emparant de cette donnée, les Pères donnèrent ensuite carrière à leur imagination pour rechercher dans la nature même du poisson des analogies avec les différents attributs du Rédempteur. Mais au début, et avant toute interprétation symbolique, l'ΙΧΘΥΣ fut employé comme acrostiche et comme énigme. D'ailleurs l'emploi de la figure du poisson et de son nom grec pour désigner le Christ est une pratique à peu près exclusivement propre aux premières époques du christianisme, à celles où la discipline du secret était en vigueur. Le péril passé, l'arcane n'avait plus de raison d'être. — Le navire voguant à pleines voiles est également un hiéroglyphe du premier ordre : dans les catacombes, il faut y voir le symbole d'une navigation heureusement accomplie vers la tombe, considérée comme un port, comme un lieu de repos pour l'âme, agitée jusque-là par les flots inconstants de cette vie mortelle. Le navire est encore le signe représentatif de l'Église. — La lyre, c'est l'image de la parole divine dont le charme attire à lui tous les cœurs (v. ci-après, page 32). — Quand à l'ancre, espoir du navigateur au milieu des orages et de la tempête, il est aisé d'en saisir la relation symbolique, soit avec les orages inséparables de la vie humaine en général, soit avec les agitations qu'apportait aux chrétiens la persécution, dont le souffle mettait sans cesse en péril la barque du Christ. L'ancre est donc essentiellement le signe de l'espérance; associée au poisson, c'est l'espérance en Jésus-Christ. — On trouvera les détails les plus précis et les plus exacts sur les images des catacombes cycle pastoral; cycle des oiseaux; cycle maritime, images dogmatiques, épitaphes et portraits, etc.) dans le récent ouvrage de M. André Pératé : *l'Archéologie chrétienne* (Paris, Lib.-Imp. réunies, 1892). V. aussi: Aubé, *la Théologie et le Symbolisme dans les Catacombes de Rome* (Revue des Deux-Mondes, 15 juillet 1883.)

vaient pas suffire aux fidèles; les sculpteurs et les peintres dont ils se servaient, et qui étaient ordinairement des transfuges du paganisme, devaient chercher à représenter leurs nouvelles croyances d'une façon plus directe, plus claire, et qui fût véritablement de l'art. Mais ici tout était à créer : les Juifs ne leur offrant en ce genre aucun modèle, ils furent bien forcés de s'adresser ailleurs et de prendre l'art où il se trouvait, c'est-à-dire dans les écoles païennes. Ils le faisaient sans scrupules tant qu'il ne s'agissait que de ces simples ornements qui n'avaient pas de signification véritable, et qu'on voyait partout. Tertullien lui-même, le sévère docteur (1), le leur permettait. Pour orner les murs et les voûtes de leurs chambres funèbres, ils copiaient les gracieuses décorations dont on se servait d'ordinaire dans les maisons des païens. Les plafonds de ce genre sont assez nombreux aux catacombes; il y en a, dans le cimetière de Calliste, qui peuvent être mis parmi les plus agréables que l'antiquité nous ait laissés. On y remarque, comme à Pompéi, des arabesques charmantes, des oiseaux et des fleurs, et même de ces génies ailés qui semblent voler dans l'espace. N'est-il pas étrange que ces mer-

(1) Tertullien, né à Carthage vers 160, mort vers 240, est, comme on sait, un des plus célèbres docteurs de l'Église chrétienne. Ses ouvrages ont un ton d'invective et de sarcasme qui semble, à vrai dire, procéder parfois plutôt d'une rhétorique subtile et enflammée que d'une fougue sincère et d'un sentiment toujours vrai. Mais l'Église a compté peu de caractères plus vigoureux et d'individualités aussi tranchées. « Sorti du paganisme assez tard, a écrit M. B. Aubé (*Nouvelle Biographie générale*, art. Tertullien), il le rejeta tout entier avec horreur, et enveloppa d'un égal mépris tout ce que la civilisation antique avait produit, sans distinguer entre le bon grain et l'ivraie. » Il faut lire le dernier chapitre de son fameux traité *De Spectaculis* : quand il décrit le jour du dernier jugement, « ce jour suprême, surprise et raillerie des nations, ce jour où le vieux monde et toutes ses productions seront englouties et consommées dans une flamme commune », c'est le plaisir et l'ardeur farouche de la vengeance qui remplissent et enivrent son âme.

veilles de grâce et d'élégance, où respire tout l'art riant de la Grèce, se retrouvent au milieu des galeries obscures d'un cimetière souterrain (1)? Il faut croire que les détails et les emblèmes de cette peinture décorative, à force d'être prodigués, avaient perdu toute signification pour l'esprit; ce n'était plus qu'un plaisir des yeux, et personne n'était scandalisé ni même surpris de les voir reproduits au-dessus de la tombe d'un fidèle. Mais les artistes chrétiens osèrent davantage. Comme il leur était difficile d'inventer d'un coup une expression originale pour leurs croyances, ils imitèrent quelques-uns des types les plus purs de l'art classique, quand ils pouvaient allégoriquement s'appliquer à la religion nouvelle. Cette imitation se montre déjà dans la figure du Bon Pasteur, qui paraît avoir été inspirée, au moins pour l'idée première et la composition générale, par quelques peintures anciennes (2). Elle est plus évidente encore dans ces belles fresques où le Sauveur est représenté sous les traits d'Orphée : le chantre de Thrace, attirant par le son de sa lyre les bêtes et les rochers, pouvait sembler une image de celui dont la parole a conquis les nations les plus barbares; on en connaît trois reproductions aux catacombes. Les sculpteurs font comme

(1) Il faut noter, toutefois, que les premiers artistes chrétiens ont fait un choix parmi les milliers de modèles que leur léguait le caprice de leurs prédécesseurs pompéiens : ils ont soigneusement évité, non seulement, — c'est trop évident, — tout ce qui portait en soi une idée licencieuse, mais tout ce qui rappelait même, dans les motifs du décor, la somptueuse élégance, le luxe raffiné des ameublements gréco-romains; pour gracieuse et variée que soit l'ornementation de certains plafonds des catacombes, elle se réduit, en somme, le plus souvent, à des ornements abstraits et géométriques (palmettes, rosaces, etc.); et, quant aux oiseaux qu'on y remarque aussi, ce sont presque toujours des oiseaux symboliques : le phénix, la colombe, l'aigle, le paon.

(2) Cf., dans la sculpture antique : le Mercure criophore, le Faune au chevreau.

les peintres, et même ils vont plus loin qu'eux. Les peintres travaillaient aux catacombes même, loin des indiscrets et des infidèles, et leurs fresques étaient imaginées et exécutées dans cette cité silencieuse des morts,

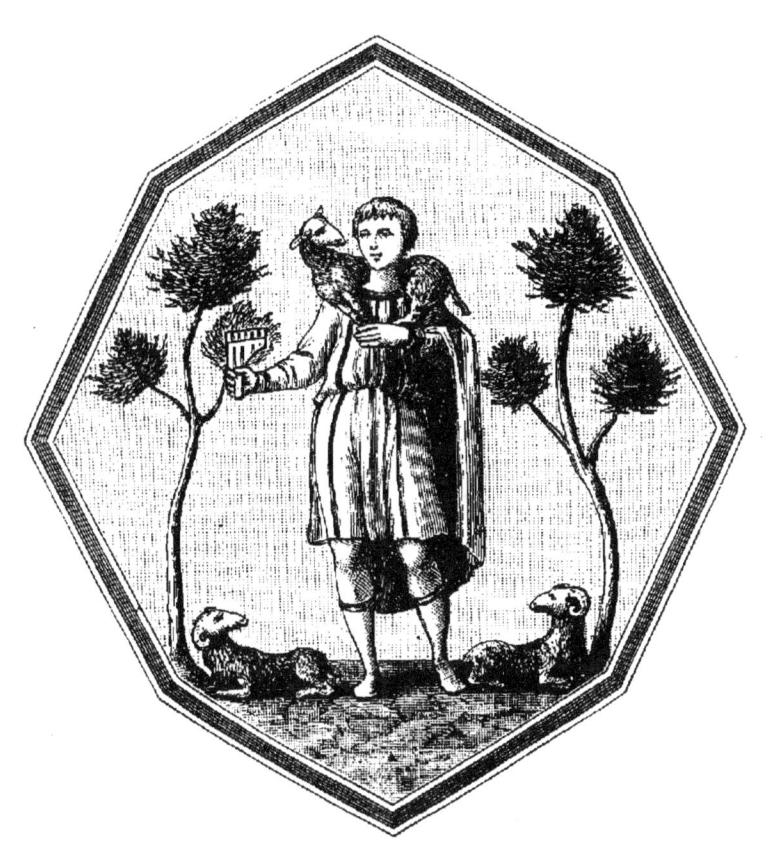

LE CHRIST EN PASTEUR.
Cimetière de la voie Lavicane.

où tout conviait l'artiste à se livrer à l'ardeur de sa foi. Les sarcophages étant travaillés dans les ateliers, tout le monde pouvait les voir, ce qui forçait d'être prudent. Il est même probable que, la plupart du temps, quand les chrétiens avaient besoin d'un tombeau de pierre ou de marbre, ils le prenaient tout fait chez le marchand et

qu'ils choisissaient celui dont les figures choquaient le moins leurs opinions. C'est ainsi qu'on en trouve, dans le cimetière de Calliste, où sont représentées l'aventure d'Ulysse avec les Sirènes et la poétique histoire de Psyché et de l'Amour (1).

Mais l'art chrétien ne devait pas continuer longtemps à vivre d'emprunts. Une doctrine si jeune, si pleine de sève et de vie, qui prenait l'âme entière et la transformait, devait arriver vite à s'exprimer d'une façon qui lui fût propre. Déjà, quand elle emprunte des types qui ne lui appartiennent pas, elle les façonne à sa manière et cherche à se les approprier. L'Orphée du cimetière de Calliste, au lieu d'attirer à lui les bêtes et les arbres, comme le racontait la fable et comme il est peint à Pompéi, n'a plus à ses pieds que deux brebis qui paraissent écouter ses chants : on voit qu'il est en train de se confondre avec le Bon Pasteur. Bientôt les artistes osèrent s'inspirer directement de leur croyance et représenter des faits tirés des livres saints : c'étaient, dans l'Ancien Testament, le sacrifice d'Isaac, le passage de la mer Rouge, l'histoire de Jonas, de Daniel, de Suzanne,

(1) Au surplus, il n'était pas difficile à une interprétation ingénieuse de faire sortir de ces symboles une pensée toute chrétienne. Ulysse attaché au mât de son navire, n'était-ce pas l'image du fidèle traversant d'un cœur intrépide les séductions de la vie, et fermant l'oreille à tous les bruits du monde? Et quelle doctrine mieux que le christianisme naissant eût pu s'accommoder des idées de résurrection et de bonheur éternel qui forment le fond même du mythe de Psyché, et que l'esprit païen avait conçues avec tant de force? Il y a ainsi de nombreux rapports, purement extérieur sans doute, mais très sensibles entre le symbolisme païen et l'allégorie chrétienne. On peut observer, d'ailleurs, que la représentation de Psyché, en passant sur les monuments des catacombes, a pris comme une grâce nouvelle : elle est peinte tout enfant; elle est entourée de fleurs, et mêlée à des scènes riantes qui trahissent, en dépit d'une exécution grossière, un sentiment de divine allégresse. (Voy. l'*Essai sur les Monuments relatifs au mythe de Pysché*, par M. Maxime Collignon. — Bibliothèque des Écoles françaises d'Athènes et de Rome, — 2ᵉ fascicule. Ern. Thorin, éditeur, 1877).

des trois enfants dans la fournaise; dans le Nouveau, le Christ enfant visité par les mages, la guérison du paralytique, la résurrection de Lazare, la multiplication des

ORPHÉE.

Cimetière de la voie Ardéatine.

pains (1). On a fait observer qu'ils s'abstiennent d'ordinaire de rappeler les faits douloureux de la Passion.

(1) Mais le vrai triomphe de l'art des catacombes est dans l'expression directe des sentiments chrétiens, par exemple, dans l'expression de la prière. Louis Vitet (*Journal des Savants*, février 1866) a très justement comparé l'aspect symétrique et rythmé, quand il n'est pas tout à fait tumultueux et convulsif, de la plupart des monuments antiques qui nous représenten

Craignaient-ils, en représentant le Christ mourant d'une mort infâme, de scandaliser les faibles, de prêter à rire aux railleurs, ou de manquer de respect à leur Dieu ? Ce qui est sûr, c'est qu'ils n'aiment pas à représenter les scènes qui se sont passées entre le jugement de Pilate

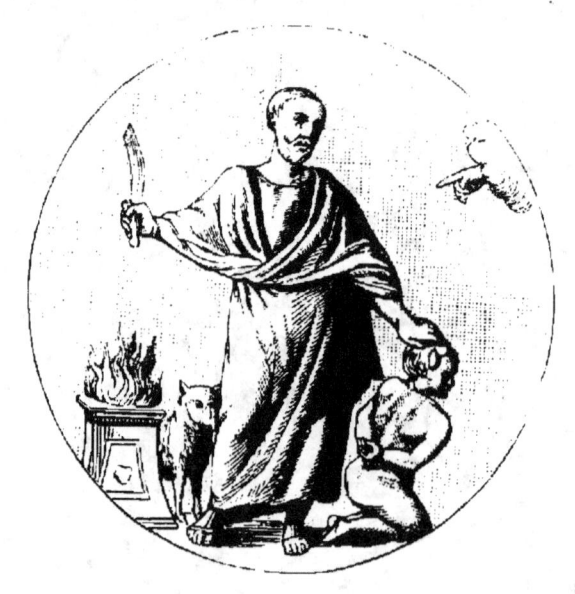

SACRIFICE D'ABRAHAM.
Cimetière de la voie Lavicane.

et la résurrection. Il n'est pas sans intérêt de remarquer qu'au contraire les artistes du moyen âge se sont plu à

des invocations ou des offrandes, à l'attitude absolument nouvelle et bien frappante des chrétiens et des chrétiennes en prières, des *orantes*, comme on les appelle depuis Bosio, que nous offrent les peintures des catacombes. Leur geste est d'une puissance incomparable ; leur regard surtout est une merveille d'expression. « C'est un foyer d'où tout rayonne, écrit M. Vitet ; ce sont eux qui disent au spectateur les secrets dont il est avide. Aussi l'artiste, malgré soi, en exagère un peu l'usage. La dimension des yeux de ces *orantes* est presque toujours excessive, la forme en est parfois étrange, accidentée, l'ovale irrégulier, ce qui n'empêche pas que la plupart du temps l'effet n'en soit immense. Il en est de l'œil comme du geste : pourvu qu'il vise juste, on lui pardonne ses erreurs. »

traiter ces sujets que leurs prédécesseurs évitaient avec tant de soin, qu'ils prodiguaient les images de la flagellation et de la mise en croix, et que ces spectacles, en

JONAS SOUS LES ARDEURS DU SOLEIL.
Cimetière de l'Ardéatine.

touchant les fidèles jusqu'au cœur, ont servi à donner un élan merveilleux à la dévotion populaire (1).

Gaston Boissier.

(*Promenades archéologiques*, pages 1158 à 62, Paris, Hachette; 3ᵉ édition, 1887.)

(1) D'ailleurs, les artistes chrétiens n'ont pas traité indistinctement tous les sujets que leur fournissaient les livres saints : ils se sont attachés à un certain nombre de scènes qu'ils reproduisent sans cesse, en les groupant parfois d'une façon qui semble tout à fait arbitraire, et que l'on explique ordinairement par le symbolisme. On peut en conclure que Rome n'était pas demeurée étrangère à ces travaux d'interprétation subtile dont l'église d'Alexandrie devint le centre; mais M. G. Boissier observe qu'à Rome ce mouvement s'est vite arrêté, et que le jour où l'esprit romain a dominé dans l'Église, il n'a pas tardé à manifester son éloignement pour les allégories raffinées et hardies, où se complaisait le génie grec.

B. — L'ART DANS LES BASILIQUES (1).

1. — *Les Basiliques.*

Configuration générale. — Un édifice oblong, divisé intérieurement en trois galeries par deux rangées de colonnes; la galerie du milieu plus large au moins du double que les deux autres et en même temps plus élevée de comble, parce qu'elle devait être percée de fenêtres à droite et à gauche dans toute sa longueur; au bout de cette même galerie du milieu un renfoncement en hémicycle s'ouvrant dans le mur de fond; sur le mur de face une porte percée dans l'axe de chacune des galeries : telle fut la configuration de la basilique romaine transformée en église (2). Pour leur convenance, les chrétiens

(1) Un grand changement s'opère dans les destinées de l'art par suite de la conversion de Constantin au christianisme et de la paix donnée à l'Église, en 313 (édit. de Milan). La religion devenue officielle, accueille avec faveur les architectes et les sculpteurs, les peintres et les mosaïstes. De tous côtés vont s'élever de somptueuses basiliques : parmi les nombreux édifices que le quatrième siècle éleva au nouveau culte triomphant, citons, à Rome, « les sept églises » que visiteront désormais les pèlerins, Saint-Jean de Latran, Saint-Pierre, Saint-Paul, Saint-Laurent, Sainte-Marie-Majeure, Sainte-Croix de Jérusalem et Saint-Sébastien, en même temps que les basiliques de Sainte-Cécile, de Sainte-Agnès, de Sainte-Anastasie, de Sainte-Pudentienne (v. l'extrait suivant), de Sainte-Prisca, de Sainte-Praxède; à Naples, Sainte-Restituta; en Gaule, Sainte-Irénée de Lyon, la cathédrale de Trèves; en Afrique, les églises de Carthage; de nombreuses basiliques à Constantinople, d'autres en Asie, à Héliopolis, à Nicomédie, à Tyr, à Jérusalem (église primitive du Saint-Sépulcre); enfin dans la Syrie centrale (V. l'ouvrage de M. de Vogüé sur *les Églises de Terre-Sainte et l'architecture civile et religieuse de la Syrie centrale, du quatrième au septième siècle*, ch. XII).

(2) La question des origines de la basilique chrétienne, longuement discutée jusqu'ici, n'est pas encore définitivement éclaircie. On voit que Jules Quicherat n'hésite pas à la considérer comme une simple adaptation de la basilique païenne, édifice où se rendait la justice et se traitaient les affai-

avaient supprimé deux galeries basses qui avaient régné autrefois sur les petits côtés du quadrilatère, aussi bien que sur les grands, et par là, ils avaient dégagé l'ouverture de l'hémicycle, ils en avaient fait la partie vers laquelle se portaient de tous les points de l'intérieur les regards des assistants.

res; les chrétiens l'auraient arrangée et complétée selon les besoins du culte. Nous avouons que cette opinion nous a toujours paru la plus logique et la plus vraisemblable : les sectateurs du culte nouveau en arrivant, pour ainsi dire, au pouvoir, ne devaient-ils pas être conduits tout naturellement à prendre possession de ces édifices commodes, de ces lieux d'assemblée dont la destination avait été purement civile, et où nul souvenir de la religion païenne ne pouvait, par conséquent, les offusquer et les troubler. S'ils ne l'ont pas toujours fait, — car on cite des basiliques

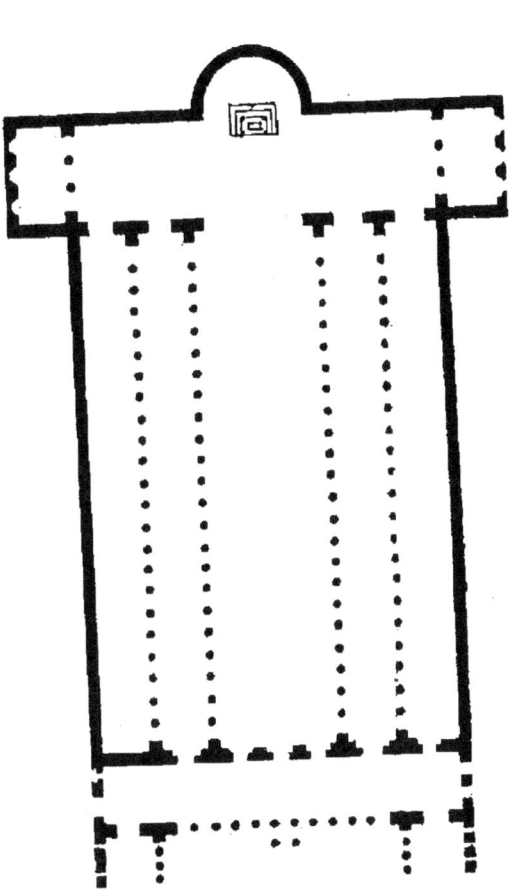

PLAN DE L'ANCIENNE BASILIQUE DE SAINT-PIERRE A ROME.

civiles qui à la fin du quatrième siècle, avaient encore leur existence particulière et leur emploi, — du moins celles-ci ont-elles dû, à notre avis, servir de modèle à la plupart des églises postérieures à la paix de Milan. Il est vrai que la basilique civile se termine à l'ordinaire par un mur rectiligne, tandis que, dans l'église chrétienne, la nef majeure aboutit à une abside semi-circulaire. Mais il y a des exceptions à cette règle, et M. André Pératé lui-même le reconnaît, bien qu'il semble peu favorable à l'opinion de Quicherat. D'après lui (V. son *Manuel d'Archéologie chrétienne*, page 171 et suiv.) le type de la

La construction pouvait se compliquer, tantôt de deux galeries au lieu d'une seule sur chaque côté (1), tantôt d'un étage d'autres galeries établies au-dessus de celles du rez-de-chaussée (2), tantôt d'une colonnade (réminiscence du bas portique primitif) qui traversait la galerie du milieu à proximité de l'entrée et qui procurait une tribune au revers du mur de face (3).

Ce plan, dont l'application paraît avoir été générale du temps de Constantin, ne fut jamais complètement abandonné; par la suite on le retrouve accommodé aux exigences d'une architecture toute différente dans quantité d'églises de tous les siècles du moyen âge.

Appropriation des parties de la basilique au culte chrétien. — La grande pièce du milieu, c'était la nef (*navis*) (4). Des séparations effectuées par des balustrades ou par des cloisons à hauteur d'appui, la divisaient en trois parties : Au bas le *pronaos* (5), place des-

basilique chrétienne ne s'est pas formé en une fois; il s'est développé par de successives ébauches, dont les éléments se retrouvent un peu partout : dans les *exedræ*, les *cellæ*, à simple ou triple abside, construites près de l'entrée des cimetières primitifs; dans les oratoires privés des riches chrétiens, etc. Il n'en est pas moins vrai que les majestueuses proportions des basiliques chrétiennes, leur triple nef et la belle ordonnance de leurs colonnades n'ont pu être empruntées qu'aux basiliques civiles, qui restent ainsi, non pas peut-être le seul, mais assurément le principal modèle de celles qui nous occupent.

(1) Comme dans les basiliques de Saint-Pierre, de Saint-Paul-hors-les-Murs, à Rome.

(2) Comme à Sainte-Agnès et dans la partie primitive de Saint-Laurent-hors-les-Murs.

(3) Voir ces mêmes basiliques de Sainte-Agnès et de Saint-Laurent.

(4) Le mot *navis* est le plus usité, et nous savons que l'idée de comparer l'église à un navire est fort ancienne. Mais on appelle aussi la nef: *capsus* (Grégoire de Tours), ou *aula* : ce dernier mot désignerait plutôt, semble-t-il, cette grande cour ordinairement nommée *atrium* qui précédait un grand nombre d'églises primitives.

(5) Sur le sens de ce terme dans l'architecture grecque, voy. nos Lectures sur l'*Art antique* (2ᵉ partie : *La Grèce. — Rome,* page 81, note).

tinée aux catéchumènes, à une certaine classe de pénitents; en un mot, à tous les membres de la communauté chrétienne qui ne pouvant entendre qu'une partie des offices, étaient tenus de vider l'église aux approches de la consécration. Plus haut, le *chorus* où se tenaient les chantres, les instrumentistes, les exorcistes, les *matricularii* (1), les *morturarii*, enfin les acolytes de tant d'autres catégories encore qui composaient, avec ceux qui viennent d'être nommés, le bas clergé des basiliques. Tout en haut, vers l'ouverture de l'hémicycle, l'*altarium* ou *sacrarium*, le sanctuaire, emplacement de l'autel. Souvent cette région fut close sur les côtés par des murs pleins qui remplaçaient une ou deux des colonnes du portique. Là était la place des diacres et des sous-diacres.

L'hémicycle ou abside, qui avait été jadis le tribunal, devint l'emplacement des prêtres ordonnés, c'est pourquoi on le trouve désigné sous le nom de *presbyterium*. Un banc circulaire interrompu au milieu par un siège plus élevé, *consistorium*, contournait le mur du fond. La place éminente, *suggestus*, était celle de l'évêque ou du dignitaire qui en tenait lieu. Les galeries latérales que nous disons *bas-côtés*, recevaient l'assistance. Les dénominations de *plaga* ou *porticus* étaient communes à l'une et à l'autre, on les distinguait par l'épithète de *dextera* et *lœva*, droite ou gauche, ou par le déterminatif *virorum*, *mulierum*, parce que les sexes étaient séparés dans l'église et que les hommes devaient occuper la droite et les femmes la gauche. La détermination de la droite et de la gauche des églises a été de bonne heure

(1) On donnait le nom de *matricularii* à cette classe de pauvres qui étaient employés aux offices les plus humbles de l'Église, comme de la balayer, de sonner les cloches, etc.

une cause de confusion, parce que l'orientation des églises a changé, et que les liturgistes du moyen âge s'attachèrent à la lettre des anciens textes sans tenir compte de ce changement.

De l'orientation des basiliques. — Il suffit de voir comment se présentent les plus anciennes basiliques de Rome pour se convaincre que d'abord on n'eut pas d'idée arrêtée quant à l'orientation de ces édifices. Telle a sa façade au sud, telle autre au nord, à l'est ou à l'ouest. Une des constitutions attribuées à saint Clément veut que le prêtre regarde l'Orient pour accomplir la consécration. Cette prescription paraît avoir déterminé la situation de l'église telle qu'on la voit encore à Saint-Pierre du Vatican et à Saint-Jean de Latran, c'est-à-dire la façade tournée à l'est. Le prêtre célébrait derrière l'autel, regardant l'assistance, les hommes à sa droite, c'est-à-dire au midi, les femmes à sa gauche, c'est-à-dire au nord; aussi les bas-côtés droit et gauche furent-ils déterminés par les épithètes *australis* et *septentrionalis*.

Au cinquième siècle l'orientation contraire fut préférée. Les basiliques présentent leur façade à l'ouest, pour se conformer à la règle qui voulait que le prêtre tournât le dos à l'assistance. Cela fit que la droite de l'église devint celle du prêtre, ce fut le midi. Mais, chose singulière, la droite et la gauche de l'autel restèrent comme auparavant, la droite au nord, la gauche au midi; car il a toujours été entendu que l'évangile se lisait à droite de l'autel et l'épître à gauche. De là une confusion dans l'esprit de quelques-uns qui, ne comprenant pas que l'attitude de l'église pût différer de celle de l'autel, ont mis la droite de l'église au nord. La même interversion eut lieu pour le placement des fidèles. La basilique de Saint-Apollinaire nella Città, à Ravenne, édifice du sixième siècle qui a sa façade à l'ouest, en

fournit la preuve. La décoration principale de ce bel édifice consiste en une frise immense où sont représentées en mosaïque les figures des saints et des saintes. Or les saintes, qui devaient être vues par les femmes, occupent le mur septentrional de l'église, tandis que le mur

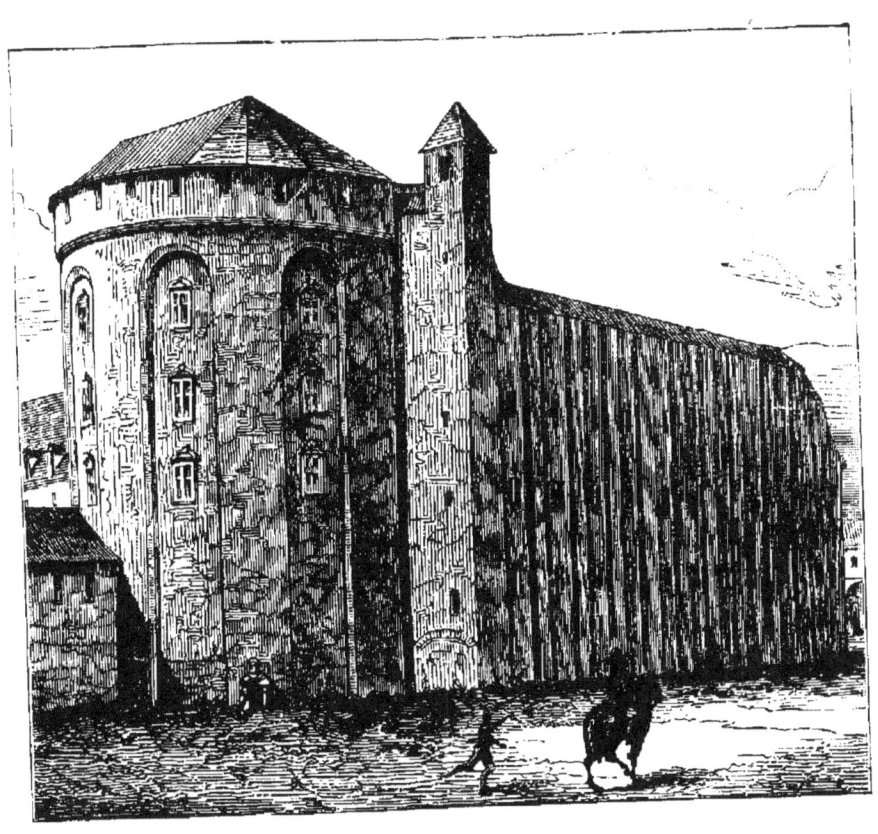

BASILIQUE DE CONSTANTIN, A TRÈVES.

méridional est occupé par les saints. Donc les hommes étaient dans le bas-côté nord et les femmes à l'opposite. C'est par l'effet de la fausse interprétation signalée tout à l'heure que cet ordre fut changé dans les siècles suivants.

Les basiliques de la Gaule qui ont eu de la célébrité, ne

remontant pas au delà des dernières années du cinquième siècle, furent généralement tournées leur façade à l'ouest ; cependant il y eut des exceptions et, au neuvième siècle encore, le liturgiste Walafrid Strabon signalait cette orientation comme la pratique la plus usitée, mais non comme une nécessité absolue.

Du transept. — Une pièce transversale sans colonnade avait été quelquefois ajoutée aux basiliques judiciaires soit à l'entrée pour le dégagement de l'édifice, soit devant l'hémicycle pour éloigner davantage le tribunal du bruit qui se faisait dans la basilique ; chalcidique était le nom de cette pièce (1). La plupart des églises, depuis le déclin du cinquième siècle reçurent une addition du même genre en avant de leur abside. A l'extrémité des colonnades on établit un corps de bâtiment transversal porté à même hauteur de comble que la nef et mis en communication avec la partie antérieure de la basilique par trois arcades ouvertes de toute la largeur de ladite nef et de ses bas-côtés. C'est ce que nous appelons en archéologie un *transept, transeptum*, construction jetée en travers. Les anciens ne paraissent pas avoir eu de terme pour dénommer cette construction.

Le transept procura un sanctuaire plus spacieux et mieux délimité que cette partie n'avait été auparavant.

(1 Le rôle du *chalcidicum* est indiqué par Vitruve (*De architectura*, V, 1) d'une façon, d'ailleurs, un peu vague, dans le passage suivant : « Les basiliques, dit-il, qui sont dans les places publiques, doivent être construites dans l'endroit le plus chaud, afin que pendant l'hiver les commerçants puissent y trouver un abri contre les rigueurs de la saison. Leur largeur doit être au moins du tiers de leur longueur, de la moitié au plus, à moins que le terrain ou un obstacle ne permette pas d'observer cette proportion. Si l'espace était beaucoup plus long, on ferait aux deux extrémités des *chalcidiques* semblables à ceux de la basilique Julia Aquiliana... » Dans la petite basilique impériale du Palatin, la tribune en hémicycle est encore séparée par une balustrade de la triple nef où se tenaient les plaideurs.

L'autel fut placé dans le milieu, entre l'abside qui s'ouvrait dans le mur du fond et la grande arcade, *arcus maximus, arcus triumphalis*, percée sur la nef. En prolongeant la construction du transept hors de l'alignement des bas-côtés, on donna au plan de la basilique la forme d'un tau, configuration pour laquelle les chrétiens eurent une prédilection particulière parce que le tau était l'image de la croix; aussi les basiliques disposées de cette façon furent-elles dites en croix, *in modum crucis*. Les parties en saillie sur le reste de l'édifice ont porté le nom d'ailes, *alæ*. Pour nous ce sont les bras du transept, quelques-uns disent les croisillons. La manière la plus claire de les distinguer l'une de l'autre est de les appeler conformément à leur orientation, *bras méridional, bras septentrional*. Dans toute la suite des siècles, on n'a plus cessé de faire des églises à transept dans la double forme qui vient d'être indiquée : celles-ci à transept continu dans l'alignement des bas-côtés; celles-là à transept saillant (1).

Particularités relatives à l'abside. — De très bonne heure la destination de l'abside fut changée dans plus d'une église de la Gaule. Cette partie cessa d'être le *pres-*

(1) Il faut noter ici une disposition qui ne se trouve pas dans les basiliques de l'Italie, mais que présentèrent en même temps que beaucoup d'églises de la Gaule, plusieurs basiliques de l'Orient, telles que les Saints-Apôtres de Constantinople. Le transept était partagé en trois pièces par deux murs de refend percés chacun d'une grande arcade, qui étaient comme la continuation des colonnades de la nef : l'altarium était transformé par là en un emplacement carré contenu entre quatre percements, savoir l'ouverture de l'abside, l'arc triomphal et ces deux arcs latéraux nouvellement introduits. Grâce à l'appui des quatre murs dans lesquels étaient pratiquées ces quatre arcades, on suréleva la construction, qui, percée de fenêtres de tous les côtés, prit, par delà les combles de la nef et des bras du transept, l'apparence d'une lanterne carrée, polygone ou ronde, au sommet de laquelle fut montée la toiture qui couvrait l'autel : c'est la tour, la *tour-lanterne*, comme l'appelle Quicherat, ou le *dôme*, comme disaient nos anciens auteurs (*domus aræ, domus altaris*).

byterium pour devenir le *martyrium*, c'est-à-dire l'endroit où reposait, sous un beau monument, le corps du saint patron de la basilique, ou la relique à qui s'adressait particulièrement la dévotion du lieu. Il en était ainsi avant l'an 500 dans l'église primitive de Saint-Martin de Tours (1). Cet usage se répandit dans les siècles suivants. Il était général sous les rois de la seconde race. — L'abside primitive n'avait pas eu d'autre jour que celui qu'elle recevait de la nef ou du transept. Transformée en martyrium, elle fut percée de fenêtres. Il y a plus, les probabilités qui ressortent de l'interprétation de certains textes, sont que des absides du sixième siècle furent percées entièrement à leur base. c'est-à-dire supportées sur des colonnes ou sur des piles, au moyen de quoi elles étaient mises en communication avec une galerie basse qui les contournait, de

(1) Voir à l'appui de tout ceci le Mémoire de Jules Quicherat sur la *Restitution de la basilique de Saint-Martin de Tours* (même ouvrage, tome II, pages 30 et suiv.). La restitution de l'église mérovingienne de Saint-Martin de Tours fut tentée en 1836 par MM. Charles Lenormant et Albert Lenoir, qui lui attribuèrent un sanctuaire rond et une nef allongée. Quicherat exprima, en 1869-70, un avis différent, relativement au plan de la célèbre basilique. Beaucoup plus récemment, ces intéressantes controverses se sont ranimées entre MM. Robert de Lasteyrie et Casimir Chevalier. Ce dernier, s'autorisant du résultat des fouilles opérées en 1886, sur l'emplacement du chevet de l'église primitive, par une commission archéologique, a conclu nettement que l'église bâtie vers 470 par saint Perpet, évêque de Tours, sur le tombeau de saint Martin, avait une *chorea* complète. c'est-à-dire une abside intérieure, un *atrium* ou déambulatoire tout autour et cinq chapelles absidales rayonnantes, forme architecturale savante et vraiment monumentale, dont jusqu'ici on rejetait à une époque bien postérieure l'introduction en France (V. *Les fouilles de Saint-Martin de Tours*, par Casimir Chevalier, in-8°, Tours, Péricat, 1888); et deux articles du même auteur dans l'*Ami des Monuments*, année 1892). Par contre M. R. de Lasteyrie ne veut voir dans la basilique ainsi mise au jour, avec sa *chorea*, qu'un édifice de l'époque carolingienne. (*L'Église Saint-Martin de Tours*, Paris, Klincksieck, 1891). Nous renvoyons le lecteur, pour plus d'informations et de détails, aux auteurs mêmes que nous venons de citer.

telle sorte que la disposition si caractéristique du chevet des églises modernes remonterait à cette antiquité.

Dès la première moitié du sixième siècle, il y eut des basiliques que l'on disait établies en trois membres, non que leur plan différât de celui des autres, mais leurs trois parties, nef et bas-côtés, étaient considérées comme autant d'églises, chacune avec son patron particulier. Il semble que l'ancien Capitole de Rome, qui avait contenu dans son enceinte trois sanctuaires à la fois (1) ait suggéré l'idée de ces temples chrétiens. Les bas-côtés, tout comme la nef, eurent leur autel et leur abside ouverte dans le mur de fond aussi bien que la nef; mais ces absides latérales furent toujours plus petites que celles du milieu. En archéologie on les appelle absidioles.

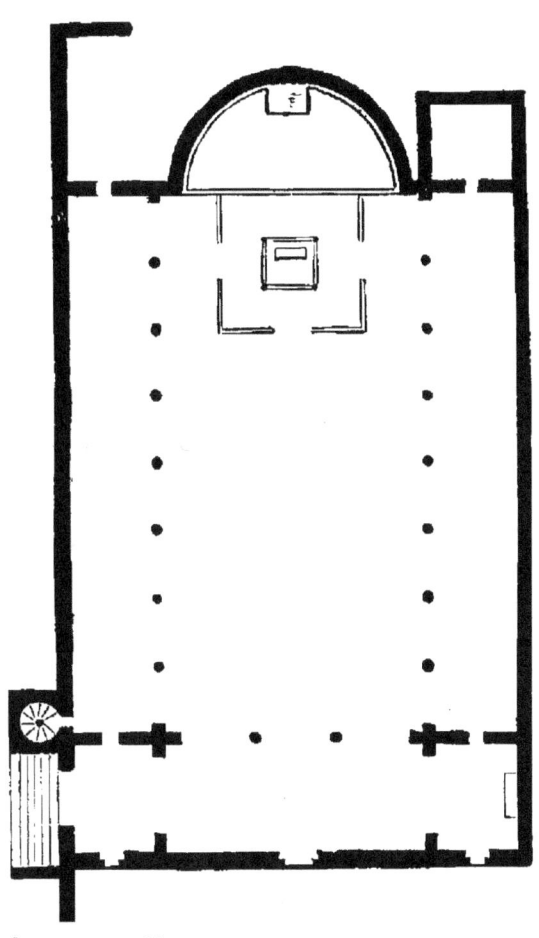

PLAN DE L'ÉGLISE SAINT-MARTIN, A TOURS.

(1) La *cella* du temple de Jupiter Capitolin était triple, la partie centrale était vouée à Jupiter, celle de gauche à Junon, celle de droite à Mi-

Origine du chœur. — Les renseignements que nous possédons sur les basiliques carolingiennes s'accordent à nous les représenter, leur abside reculée au fond d'une pièce carrée qui augmentait la profondeur de cette partie. En d'autres termes, un petit corps de bâtiment de la largeur de la nef, mais plus bas de comble fut interposé entre le transept et l'hémicycle du fond. On profita plus tard de cet accroissement pour y transporter les chantres et autres membres du clergé inférieur qui avaient eu jusque-là leur place en haut de la nef, et c'est pourquoi cette partie a fini par s'appeler le chœur; mais cette dénomination ne s'introduisit pas avant le onzième siècle.

Particularités relatives à la nef et aux bas-côtés. — La nef et les bas-côtés, qui constituaient le corps de la basilique, sont ce qui changea le moins. Toutefois les convenances d'appropriation, les nécessités liturgiques ou le manque de ressources ont fait introduire dans ces parties des dispositions nouvelles. D'abord il faut mettre en ligne de compte la substitution des piliers aux colonnes. Elle fut plus fréquente à mesure qu'on s'éloigna davantage de l'antiquité, par la raison que les ruines des anciens monuments exploitées depuis des siècles ne fournissaient plus de colonnes. Dans nos contrées septentrionales où ces supports n'avaient point été prodigués comme en Italie, on était obligé, pour en avoir, de les faire venir de loin à grands frais (1).

Ces piliers, qui étaient encore d'une bonne proportion au neuvième siècle, se montrent avec une tendance de plus en plus prononcée au surhaussement dans les mo-

nerve. (Darenberg et Saglio, *Dictionnaire des Antiq. grecques et romaines*, t. I, p. 902.)

(1) C'est ce que fit Charlemagne, quand il dut envoyer chercher jusqu'à Ravenne les marbres et les colonnes qu'il utilisa pour la décoration de la basilique d'Aix-la-Chapelle.

numents qui nous restent du dixième siècle. A Saint-Pierre de Vienne, ils ne sont à proprement parler que des colonnes à fût carré. Ils sont dénués de tout orne-

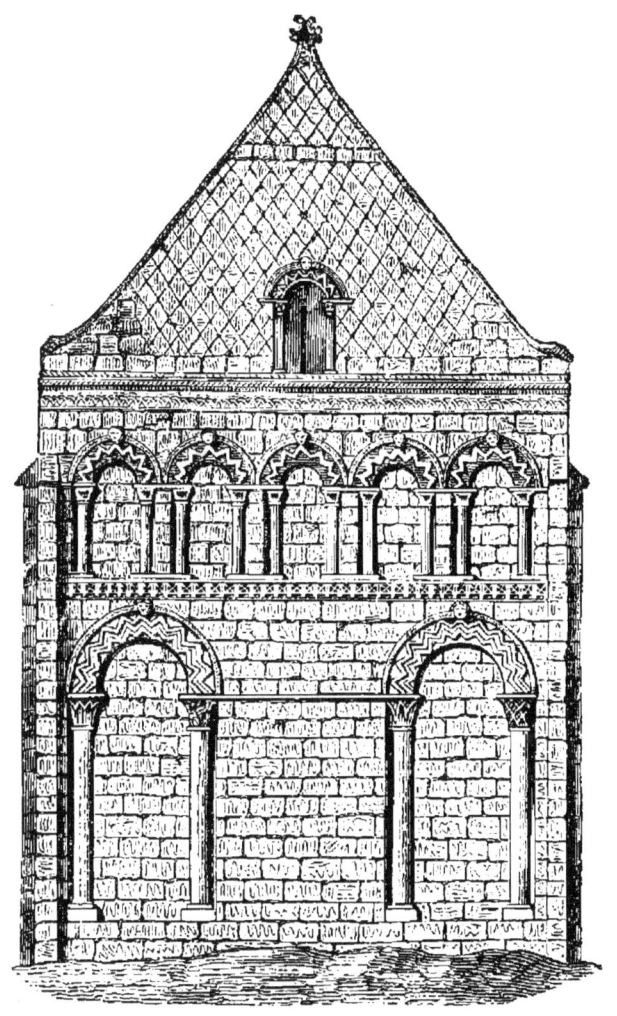

CHEVET DE L'ÉGLISE DE MOUEN, EN NORMANDIE.

ment d'architecture, sauf une étroite moulure d'imposte, qui le plus souvent était arasée, ne régnant que dans le tableau du cintre sans se retourner sur la face antérieure et postérieure du pilier. La décoration devait

consister en peintures exécutées sur des enduits qui ont disparu...

Les bas-côtés de toutes les basiliques italiennes sont aveugles : ils n'ont maintenant et n'ont jamais eu de fenêtres. L'ordinaire était que les bas-côtés fussent flanqués de corps de bâtiments étroits, divisés en pièces appelées chambres, *cubicula,* qui communiquaient avec l'église par des portes monumentales ; ou bien ces chambres étaient l'équivalent de ce qu'on a appelé oratoires ou exèdres, parce que ces réduits contenaient une abside. Les dévots s'y livraient à la méditation et à la prière ; les privilégiés y recevaient la sépulture, ou bien elles servaient de logement à des personnes d'un certain ordre. Enfin il est certain que l'on construisit nombre de petites basiliques sans bas-côtés, qui ne se composaient par conséquent que d'une nef. La plupart des paroisses rurales élevées à l'époque barbare furent dans ce cas. C'est l'édifice que les textes du temps de Charlemagne et de ses successeurs désignent sous le nom de *capella,* chapelle, et ce nom de chapelle a été pendant longtemps celui de toute église de campagne même paroissiale. Presque tout ce qui nous reste des anciennes constructions religieuses de la Gaule appartient à des chapelles de ce genre (1).

De la façade et des choses y attenantes. — La façade

(1) Comme exemples de ces petites églises rurales, M. Corroyer (*Architecture romane,* pages 169 et suiv.), cite la chapelle de Sainte-Croix à Munster (Grisons), qui date probablement du septième siècle, et les chapelles de la Trinité, dans l'île Saint-Honorat de Lérins, de Saint-Germain à Querqueville, près de Cherbourg. — La chapelle de Sainte-Croix de Montmajour, près d'Arles, lui paraît avoir été un baptistère ; — on appelait ainsi des petits édifices séparés des églises et qui avaient diverses formes ; ils étaient carrés, octogones, ou bien ils présentaient en plan un trèfle ou un quatre-feuilles ; la cuve baptismale était au centre et les absidioles recevaient des autels sur lesquels on disait la messe, afin de donner la communion aux fidèles après le baptême.

des basiliques dessine la coupe de l'édifice : d'une largeur extrême par le bas, elle se rétrécissait à une certaine hauteur par deux rampants entre lesquels se dégageait la montée de la nef couronnée par un fronton.

Voici l'ordre des percements : trois et quelquefois cinq portes ; celle du milieu plus haute que les autres : à toutes s'appliquait l'épithète de *regiæ,* royales. Elles étaient fermées par des vantaux de bronze ou de bois sculpté, munies intérieurement de portières en riches étoffes ; dans la partie supérieure un rang de cinq ou six fenêtres ; dans le tympan du fronton un œil-de-bœuf. Ce tympan ainsi que le pourtour des fenêtres admettait de la décoration en mosaïque.

Devant les portes régnait un large portique fermé aux deux bouts, qui ne paraît pas avoir eu de nom particulier dans l'Église latine. Les gens l'appelaient *narthex* dont *ferula* est l'équivalent; mais *porticus* est la dénomination qui fut la plus employée en Gaule, et dont nous avons fait porche. C'est sous ce portique que stationnaient, en attendant les moments où ils pouvaient être admis à l'église, ceux qui ne devaient pas assister à la totalité des offices. Pour beaucoup de basiliques secondaires, le porche se réduisait, comme on le voit encore aujourd'hui devant tant d'églises de village, à un avant-corps percé d'une ouverture sur chacune de ses faces, qui enveloppait la grande entrée (1).

(1) Parfois, comme dans la basilique de Sainte-Agnès-hors-les-murs, à Rome, au revers de la façade, dans l'intérieur de l'église, le *pronaos*, délimité le plus souvent par une balustrade, prenait un aspect tout à fait monumental moyennant une colonnade qui traversait le bas de la nef. Il était surmonté alors d'une tribune. Cette disposition n'était guère usitée que dans les basiliques étagées. La tribune mettait alors en communication les galeries supérieures des deux côtés. D'autres basiliques furent munies d'un transept antérieur, qui recevait, quelquefois, les mêmes divisions que celui du sanctuaire. Les deux bras furent séparés de la partie centrale par

Un des traits par lesquels la basilique chrétienne a différé de la basilique judiciaire, c'est que, tandis que celle-ci était ouverte de toutes parts dans l'endroit le plus fréquenté de la ville, l'autre fut éloignée autant qu'on le put de la voie publique. Il y eut pour le moins une cour établie devant la basilique, de toute la largeur de la façade. Cette cour, environnée de portiques qui se raccordaient avec le narthex ou porche d'entrée, constituait l'*atrium,* nous disons l'aître de l'église. Comme on y enterra de bonne heure les fidèles qui s'étaient recommandés par leurs mérites, elle fut appelée aussi *paradisus,* parvis. Au milieu se trouvait ordinairement une vasque d'où sortait un jet d'eau ou bien une citerne, c'est là que les fidèles, avant de pénétrer dans la basilique, faisaient les ablutions, dont la prise d'eau bénite à l'entrée des églises est une réminiscence (1).

De très bonne heure en Gaule, l'aître perdit son importance et son aspect monumental. Ce fut une petite cour sans portique entourée de bâtiments ou seulement de murs. Ce changement tient à deux circonstances. La société tout entière étant devenue chrétienne, la classe des catéchumènes disparut; d'autre part, la discipline s'adoucit à l'égard des pécheurs : comme les grands coupables furent les seuls exclus des sacrements, on cessa de voir ces troupes de pénitents qui assiégeaient auparavant les abords de la basilique en attendant le jour de la réconciliation.

Enfin l'extension que prit l'institution monastique

des murs de refend percés chacun d'une grande arcade. Enfin, il arriva qu'on élevait sur le carré central un dôme pareil à celui du sanctuaire, avec un couronnement analogue. Cette riche ordonnance, qui était celle de la basilique de Saint-Riquier, inspira les constructeurs de maintes églises au onzième siècle.

(1) On consultera avec fruit les articles *Atrium* et *Narthex* dans le *Dictionnaire des antiquités chrétiennes* de Martigny.

obligea d'augmenter les dépendances de l'église en vue de ceux qui la desservaient. A partir du sixième siècle, la plupart des basiliques de fondation nouvelle furent affectées à des communautés de moines, souvent si considérables qu'elles comptaient plusieurs centaines de personnes. Puis, sous la seconde race, une règle imitée de celle des monastères, la règle des chanoines, fut imposée par les conciles nationaux au clergé des cathédrales et de toutes les basiliques séculaires. Les bâtiments nécessaires aux actes de la vie commune de ces pieuses congrégations furent établis sur l'un des flancs de l'église, et l'on trouva commode de les disposer autour d'une tour carrée. C'est là que furent transportés, sous le nom de cloître, *claustrum*, les portiques devenus inutiles sur la façade : ils se sont maintenus à cette place pendant toute la durée du moyen âge (1).

<div style="text-align: right;">Jules Quicherat.</div>

(*Mélanges d'archéologie et d'histoire*, publiés par M. Robert de Lasteyrie, tome II, pages 403-419, *passim*. Paris ; Alphonse Picard, éditeur, 1886.)

(1) Ajoutons que les clochers, qui occupent une place importante dans les dispositions de nos églises modernes, n'apparaissaient guère avant la seconde moitié du huitième siècle : les cloches elles-mêmes ne sont pas mentionnées avant le sixième siècle comme instrument du culte chrétien — pendant les premiers siècles, les fidèles étaient convoqués à l'église par des diacres, appelés *cursores* — et il est probable que, durant toute l'époque mérovingienne, elles ne dépassèrent point en dimensions celles dont on se sert dans les fabriques, les marchés, etc. Quand elles eurent acquis un volume beaucoup plus considérable, il fallut exécuter des constructions à part pour les suspendre. Le premier clocher dont il soit question est celui de Saint-Pierre du Vatican. (V. Martigny, *Dict. des antiq. chrét.*, art Cloches.)

2. — *La Mosaïque absidale de Sainte-Pudentienne* (1).

Indiquons en deux mots quel est le sujet de la composition et quelle en est l'économie. La scène est à moitié mystique et à moitié réelle. Au centre de l'hémicycle, le Christ, richement vêtu (2), est assis sur un trône splendide ; de la main droite il bénit, de la gauche il tient un livre ouvert sur lequel on lit ces mots : *Dominus Con-*

(1) D'après la tradition, l'église de Sainte-Pudentienne, à Rome, fut bâtie sur l'emplacement même de la maison qu'habitait un sénateur romain nommé Pudens, qui fut l'hôte de saint Pierre, et dont les deux filles, Praxède et Pudentienne, ainsi que les deux fils, Novat et Timothée, se convertirent au christianisme. Pudentienne étant morte la première et en odeur de sainteté, la maison de son père aurait été consacrée à Dieu et serait devenue une église, la plus ancienne des églises de Rome, d'après Onuphre Panvinio (*De præcipuis Urbis ecclesiis*). Aujourd'hui l'édifice se présente au visiteur sous un aspect à peu près exclusivement moderne, puisqu'il a été rebâti vers la fin du seizième siècle ; mais certains fragments très anciens, notamment aux environs du vieux mur demi-circulaire auquel est incrustée la mosaïque, donnent à penser qu'il a pu subsister quelque chose de la construction primitive. Quoi qu'il en soit, c'est sous le pontificat de Sirice (385-398), et par les soins de ses trois prêtres titulaires Ilicius, Maximus et Leopardus que la basilique fut agrandie et décorée. — La mosaïque de Sainte-Pudentienne, qui, de nos jours, était tombée dans un injuste oubli, avait pourtant, dit-on, été connue et admirée de notre grand peintre Poussin, et elle est absolument digne de cette admiration : bien supérieure, en effet, au point de vue de l'art, aux mosaïques célèbres de Sainte-Marie Majeure, des Saints-Cosme et Damien, de Sainte-Agnès, de Saint-Marc, elle nous offre, non pas des personnages juxtaposés, sans perspective, sans modelé, suivant la mode naïve et gauche des temps primitifs, mais des groupes savamment ordonnés et qui se détachent nettement les uns des autres, à des plans différents. Il est aisé de voir qu'une iconographie nouvelle est apparue dans l'art chrétien : aux figures impersonnelles et vagues des catacombes succèdent ici des types déterminés et on pourrait presque dire des portraits, conformes à la tradition écrite ou orale.

(2) Cette richesse du vêtement, et cette attitude d'apothéose indiquent assez que de très graves changements sont survenus dans l'iconographie chrétienne, et, pour parler comme Didron, dans « l'histoire de Dieu ». C'est le Christ triomphant, et non plus le Christ humble et souffrant des premiers âges que se plaisent à représenter les artistes.

servator Ecclesiæ Pudentianæ. En arrière du trône s'élève un monticule de forme conique, une sorte de calvaire, sur lequel est plantée une grande croix d'or couverte de pierres précieuses. Au-dessus de la croix, dans les nuages, on voit l'ange, le lion, le bœuf et l'aigle (1), ces images symboliques des quatre évangélistes : telle est la partie mystique du sujet. Le reste se compose d'êtres vivants, d'êtres terrestres, de figures historiques et presque de portraits. Les vaillants défenseurs de la foi, saint Pierre d'un côté, et de l'autre saint Paul (2); le vieux Pudens, ses deux fils, et cinq autres Romains, leurs amis et leurs frères, sont là groupés autour du trône du Sauveur, assistant en chair et en os à cette glorification allégorique du christianisme triomphant. Le mélange, ou plutôt l'existence simultanée de la vie invisible et de la vie humaine, dans un même lieu, dans un même cadre, n'est pas une invention exclusivement chrétienne. Presque tous les tableaux de piété du paganisme, s'il est permis de parler ainsi, reposaient sur cette donnée. Nous en jugeons par les descriptions qui nous en restent, et même aussi par quelques reproductions altérées qui nous sont venues de Pompéi. Cet artifice de composition est même encore employé de nos jours dans les sujets mytholo-

(1) On sait que les quatre évangélistes sont ordinairement représentés sous l'emblème de ces quatre figures ailées. Les commentateurs ne sont pas d'accord sur l'interprétation de ce symbole dont les mosaïques des basiliques anciennes de Rome et de Ravenne offrent un grand nombre d'exemples.

(2) Il est certain, que dès le quatrième siècle, l'Église romaine possédait un modèle consacré pour l'effigie de ces deux apôtres : saint Pierre a la taille droite et haute, la tête et le menton fournis d'un poil épais et crépu, mais court; le visage rond et les traits un peu vulgaires, les sourcils arqués, le nez long et aplati à l'extrémité. Saint Paul, au contraire, est d'une stature basse et un peu courbée, il a le front dénudé, la barbe longue et droite, les sourcils bas, le nez allongé. (V. Martigny, *Dictionnaire des antiquités chrétiennes.*)

giques, et personne n'en a tiré un plus heureux parti que M. Ingres dans son apothéose d'Homère (1).

... Mais reprenons notre récit : nous cherchions à donner une idée de l'ensemble de la mosaïque et nous n'avions encore parlé que des premiers plans, c'est-à-dire de ce calvaire et de ce trône placés au milieu de la scène, des deux groupes de personnages à droite et à gauche du Sauveur, et enfin des deux figures presque aériennes qui surmontent ces deux groupes ; restent le fond, les derniers plans. Le fond est architectural ; c'est une ville, Rome peut-être, une sorte de forum entouré d'un portique circulaire, au-dessous duquel s'élèvent des monuments. Le portique est d'un aspect à la fois riche et sévère ; il est couvert d'une toiture dorée, percée d'arcs à plein ceintre dont la partie est close par une sorte de grillage ou de résille d'or. Malgré tant de richesses, il n'y a rien d'exotique, rien d'oriental dans cette architecture, elle est purement romaine. On peut en dire autant des personnages ; ils sont tous, même les deux apôtres, romains de type et de costume, ce sont des *togati*.

(1) On peut également rapprocher de notre mosaïque. — et la comparaison n'a point échappé à la sagacité de Louis Vitet, qui l'indique lui-même quelques pages plus loin. — la fameuse *Transfiguration* de Raphaël. « Il nous est arrivé, déclare le savant critique, en sortant de Sainte-Pudentienne, d'être pris du désir spontané de courir droit au Vatican, d'en monter rapidement les degrés, et de passer ainsi presque sans transition de l'une de ces peintures à l'autre à travers douze cents années. Qu'y a-t-il donc de commun entre les perfections d'un chef-d'œuvre immortel et les beautés tout au moins inégales d'une œuvre semée de fautes que relèverait un écolier ? Il y a de commun le style, le grand style, le style de l'antiquité retrempé et rajeuni par la pensée chrétienne. Pour les deux œuvres le principe est le même ; c'est aussi le même idéal : seulement dans la mosaïque, l'art en déclin est vivifié par la foi triomphante, tandis que dans la *Transfiguration* la foi chancelante est soutenue par l'art à son apogée. » Il est infiniment probable que Raphaël avait étudié la mosaïque de Sainte-Pudentienne ; au surplus, un autre de ses chefs-d'œuvre, la *Vision d'Ézéchiel*, n'en offre-t-elle pas, dans les figures symboliques des quatre évangélistes, d'un caractère si archaïque et si grandiose, une saisissante réminiscence ?

Le Christ seul a quelque chose d'oriental, surtout dans son vêtement, et moins par la forme des draperies que par la nature des étoffes et par les broderies qui les couvrent. Les têtes en général sont expressives et fortement accentuées. Il y en a même quelques-unes, et, par exemple, la dernière à main droite, et de l'autre côté, la première à partir de saint Paul, qui sont d'une distinc-

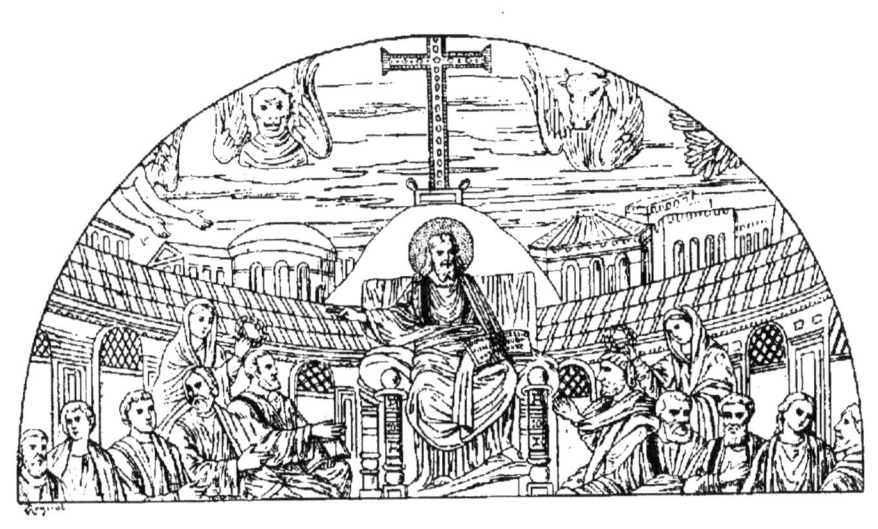

LA MOSAÏQUE DE SAINTE PUDENTIENNE.

tion rare et qui ne dépareraient pas un groupe dessiné dans l'atelier de Raphaël au temps de sa dernière manière. Vous y trouverez cette même ampleur de dessin, cette grandeur de traits, harmonieuse et régulière, ce luxe de chevelures légèrement bouclées, cette noblesse d'attitudes tournant presque au solennel. N'est-ce pas quelque chose d'étrange que de rencontrer ainsi, par anticipation, dans un monument de cet âge, un genre de style dont les modernes se croient les inventeurs, et qui semble n'avoir pu naître que d'une combinaison tardive et raffinée, de la tentative, soi-disant pédantesque,

d'exprimer les sentiments chrétiens par les formes de l'art antique (1).

<div style="text-align:right">L. VITET.</div>

(*Études sur l'Histoire de l'Art*. 1ʳᵉ Série. Pages 222-226. *passim*. 2ᵉᵐᵉ édition. Michel Lévy, 1867.)

(1) On s'est longtemps mépris sur la vraie date qu'il convient d'assigner à la mosaïque de Sainte-Pudentienne : Barbet de Jouy, qui avait étudié avec grand soin, dans un ouvrage spécial, les mosaïques chrétiennes des églises de Rome, croyait pouvoir en placer l'exécution au huitième siècle de notre ère, sous le pontificat d'Adrien Iᵉʳ, qui correspond aux vingt premières années du règne de Charlemagne : cette période n'est-elle pas une époque d'exception, une sorte d'oasis au milieu des épaisses ténèbres de la barbarie? Mais il est reconnu maintenant qu'une œuvre aussi profondément empreinte des traditions de l'art romain ne saurait appartenir à cette soi-disant renaissance du temps de Charlemagne, qui ne fut, en somme, qu'un mouvement factice et avorté. Elle n'est certainement pas antérieure à l'édit de Milan, car on n'en eût pas toléré l'exhibition dans un lieu public, sous les yeux de l'autorité; mais d'autre part, ce n'est pas davantage dans les siècles suivants qu'elle a pu être exécutée. Plus on avance dans les temps barbares, plus on s'éloigne de ce style et de ce caractère. Dès le cinquième siècle, l'aspect des mosaïques romaines devient significatif : les invasions barbares ont pour conséquence immédiate un abaissement lamentable des arts du dessin, en attendant que le génie septentrional ait trouvé sa formule et soit devenu, tout au moins dans une certaine mesure, créateur à son tour.

CHAPITRE II.

L'ART BYZANTIN.

1. — *La civilisation byzantine.*

... Il n'a pas manqué à cet empire byzantin, si fréquemment accablé par les invasions, d'avoir aussi ses époques où, grâce à une prospérité et à une puissance en apparence juvénile, il joue un grand rôle. Parfois au sein de cette civilisation fatiguée apparaît une renaissance. Un Justinien ou un Héraclius, un Basile Ier, un Comnène le font revivre ; et alors, « l'Empire, cette vieille femme, apparaît comme une jeune fille parée d'or et de pierres précieuses ». Le règne célèbre de l'empereur Justinien est un de ces moments exceptionnels. Entre les jeunes nations de l'Occident qui s'élèvent et les vieux peuples de l'Occident qui finissent, l'empire d'Orient semble seul alors jouir de l'âge de la virilité. La cour et l'empire de Constantinople sont les plus brillants et les plus civilisés du monde. Les arts et les lois paraissent se donner la main pour les embellir et les moraliser. Justinien rencontre l'architecte Anthémius, qui lui élève Sainte-Sophie, et le jurisconsulte Tribonien, qui érige le monument plus durable encore du droit

romain. L'empereur porte ses armes de l'Euphrate au Tibre, et de l'Atlas au Caucase; il a Bélisaire, le seul capitaine de tout le Bas-Empire. Enfin, un historien, émule des historiens de l'antiquité, Procope, s'est plu à raconter ces splendeurs et ces gloires; mais en même temps il a deviné l'intérêt particulier des mémoires modernes; et après avoir peint les grands effets dans son histoire publique, il nous analyse les petites causes dans son histoire secrète. A la fois le Voltaire et le Saint-Simon de ce grand règne, il nous permet d'en démêler, sous l'éclat apparent, les vices cachés et la faiblesse réelle, mal voilée par une fausse grandeur. A tous ces titres, le règne de Justinien mérite d'être étudié. Constantinople, sous lui, reste le siège d'une civilisation brillante quoique vieille, et par sa diplomatie et ses armes, elle en impose encore aux barbares maîtres de l'Occident (1).

L'empire byzantin ou le Bas-Empire tenait de la décadence romaine dont il n'était qu'un débris, et de l'effervescence religieuse au milieu de laquelle il s'était développé des vices de constitution et de caractère dont les uns lui étaient communs avec l'Empire romain et dont les autres lui étaient propres. Comme dans l'Empire romain, le pouvoir impérial n'y avait pas une base solide dans une loi fixe d'hérédité ou d'élection; la transmission de l'autorité d'un souverain à un autre était

(1) L'influence des Byzantins sur l'Italie est notamment très curieuse à observer. L'organisation administrative et l'histoire de l'exarchat de Ravenne ont fait l'objet d'un travail spécial, très documenté, dû à M. Ch. Diehl (*Études sur l'administration byzantine*. Paris Ern. Thorin. 1888 L'auteur montre comment, dès le sixième siècle, les Byzantins tentent d'e conquérir à leur langue, à leurs mœurs, à leur religion, à leur génie une partie de la Péninsule : cette active propagande, l'hellénisme devait la reprendre avec un plein succès du huitième au dixième siècle dans l'Italie méridionale; mais il n'avait pas attendu cette époque pour l'exercer déjà, avec une singulière puissance de vie et d'assimilation, dans les provinces grecques de l'exarchat de Ravenne.

toujours un moment de crise, et l'usurpation était un fait constant. Un soldat, un clerc, un paysan, un artisan, tout le monde à Byzance, avait l'étoffe d'un empereur. Donc nul empereur n'était en sûreté. Rarement finissaient-ils dans leur lit; plus rarement encore faisaient-ils dynastie. Ils se succédaient par des catastrophes plus fréquentes et quelquefois plus horribles qu'à Rome. Seulement le trône, autrefois, s'enlevait violemment à chaque vacance, par quelque usurpation hardie ou quelque guerre désastreuse. Aujourd'hui il s'escamotait subrepticement au fond du palais par l'adresse des eunuques ou les intrigues des femmes, ou s'enlevait parfois dans la rue ou en plein cirque. Retirée du tumulte des camps dans le gynécée ou au théâtre, l'ambition de régner, le mal d'empire, avait perdu la hardiesse qui lui prêtait jadis une terrible grandeur.

La confusion païenne des pouvoirs politique et religieux qui avait eu lieu sous les premiers Césars, que l'apothéose faisait dieux, avait pris, en se perpétuant sous les empereurs chrétiens d'Orient, un caractère bien plus dangereux. Ceux-ci n'avaient point retenu seulement sur l'organisation de l'Église et le choix des évêques un pouvoir qui s'explique ; ils ne s'étaient pas contentés de réunir, de présider les conciles, de faire acte d'autorité dans les questions de dogme et de culte ; ils se croient les gardiens, les défenseurs autorisés de la religion, et, à ce titre, ils font des canons, ils prêchent, convertissent, ordonnent la propagande et, le plus souvent, inventent même ou promulguent, en vertu de leur autorité, de nouvelles opinions religieuses, de nouveaux dogmes, et ainsi mêlent étroitement la religion à la politique. Dans les acclamations populaires, on répète sans cesse à l'empereur qu'il est un apôtre semblable aux apôtres. « O maître, lui dit-on, conduisez dans le

saint esprit votre peuple. » La religiosité est un des principaux traits du caractère national, presque du patriotisme. L'État y est dans l'Église, et l'empereur y est évêque du dehors et quelquefois du dedans, plus puissant que le patriarche. Aussi y a-t-il succession ouverte au trône : Il s'agit moins des vertus que des croyances du souverain ; et il n'est pas rare de voir les patriarches de Constantinople, chefs de l'Église d'Orient, et déjà rivaux des papes, disputer quelquefois aux eunuques et aux femmes la disposition de la couronne que, seuls, ils avaient le droit de mettre, au nom de Dieu, sur la tête du souverain de l'Orient.

Quelque dépourvu d'esprit politique que soit un peuple, et quelque déshabitué qu'on le suppose du souci de ses propres affaires, il est impossible cependant qu'il ne s'émeuve pas du choix ou des actes de son souverain, quand le pouvoir de celui-ci s'étend non seulement sur les intérêts, mais sur les consciences, la religion vient alors en aide à la politique pour la secouer de sa somnolence. C'était là le nouveau danger qui menaçait la solidité du trône de chaque empereur à Byzance. Les émeutes où se mêlaient la politique et la religion étaient le fléau de l'empire byzantin. Mais comme, dans un État despotique et chez un peuple abâtardi, les émotions populaires ne peuvent ou n'osent se montrer au grand jour, et n'arrivent guère à échapper que par l'issue que le pouvoir leur laisse ou que le hasard leur offre, elles avaient pris en Orient une tournure particulière. A Constantinople, une seule liberté avait été respectée par les souverains parce qu'ils n'avaient pas pu la comprimer : c'était une passion qu'eux-mêmes partageaient, la liberté des jeux du cirque : passion ardente, folle, qui contractait une vivacité particulière du sentiment d'émulation ou de rivalité où elle prenait son origine, et

une profondeur inouïe dans les antipathies religieuses ou politiques qu'elles parvinrent souvent à couvrir.

A Constantinople, l'hippodrome (1), admirablement situé, dominé par les palais impériaux et les plus belles églises, dominant le port de la Corne-d'Or rempli de navires, était tout pour le peuple byzantin : un forum, une agora, un champ de mars, un champ de procession, aussi bien qu'un champ de courses. Là, au pied de l'o-

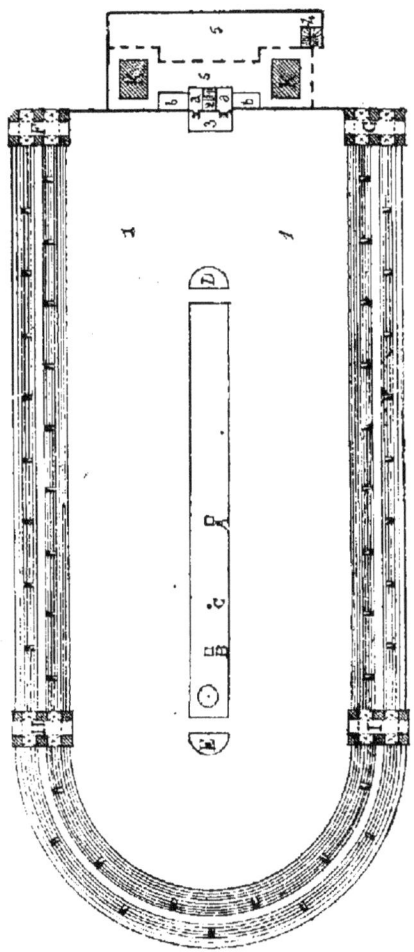

PLAN DE L'HIPPODROME.

(1) Ce cirque, qui avait été commencé par Sévère, fut terminé par Constantin à l'imitation de celui de Rome, sauf certaines dispositions de détail qui ne purent être les mêmes, à cause de la différence des deux emplacements. L'hippodrome était de forme oblongue ; l'extrémité méridionale se terminait en hémicycle ; l'extrémité septentrionale était rectiligne. Des gradins garnissaient les deux côtés latéraux, et une galerie, enrichie de colonnes qui régnait au haut, servait de promenoir aux spectateurs des jeux. Les gradins de la faction des bleus, à laquelle appartenaient les empereurs, étaient à la droite du trône. Ceux de la faction verte étaient à gauche. Au centre de la face septentrionale du cirque se trouvait la tribune du haut de laquelle l'empereur assis-

1. L'hippodrome.
A. Obélisque de granit au centre. — B. Obélisque de pierre revêtu de bronze. — C. Colonne des serpents. — D. Borne des Bleus au nord. — E. Borne des Verts au midi. — F. Porte nord-ouest. — G. Porte nord-est. — H. Porte sud-ouest, du côté de la ville. — I. Porte sud-est, dite de la Mort. — K. Cours du Manganon au dessous des terrasses du palais du Cathisma.

2 et 3. Tribune des jeux : a. Tribunes dépendant du cathisma, à droite et à gauche de l'estrade sur laquelle était établi le trône de l'empereur. — b. Galeries sur les terrasses du palais du Cathisma. — 4. Escalier secret pour monter dans le palais du Cathisma. — 5. Palais du Cathisma ou de l'Hippodrome ; et terrasse de ce palais.

bélisque ravi à l'Égypte (1), et de la colonne serpentine enlevée à Platée (2), au milieu d'un peuple de statues (3), on faisait et on défaisait les empereurs; c'était à la fois la roche Tarpéïenne et le Capitole. Combien d'empereurs y furent lapidés ou mutilés (4)! Là, on célébrait les victoires, on amenait en triomphe les ennemis vaincus (5).

tait aux jeux, et, de chaque côté de cette tribune, des arcades qui formaient l'entrée des loges où les chevaux et les chars étaient réunis avant la course.

(1) Cet obélisque de granit égyptien, qui s'élevait au centre du cirque, subsiste encore. Il avait été placé par ordre de Théodose le Grand sous le consulat de Valentinien et de Néotérius, en l'année 390. Il est assis sur quatre dés de bronze, qui reposent sur une sorte de piédestal, en partie caché maintenant par l'élévation du sol. Chacune des quatre faces du piédestal est décorée de bas-reliefs. — Un autre obélisque de pierre, fort dégradé, est encore visible à plus de cinquante mètres au sud de l'obélisque égyptien : il était revêtu de bronze.

(2) C'était une colonne de bronze, dont on aperçoit les restes entre les deux obélisques : elle est formée de trois serpents entrelacés, et les têtes à gueules béantes figuraient un triangle au-dessus du corps de la colonne.

(3) L'hippodrome était enrichi d'un nombre considérable de très belles statues antiques que Constantin et ses successeurs avaient fait apporter de Rome, de la Grèce et de l'Asie. On y voyait entre autres les quatre chevaux de bronze que Théodose II avait enlevés de l'île de Chio et qui décorent aujourd'hui la façade de l'église Saint-Marc, à Venise. Un assez grand nombre d'effigies de bronze ou de marbre, produites par des artistes byzantins, s'élevait auprès des œuvres de la statuaire antique : parmi les plus remarquables, on distinguait les statues équestres des empereurs Gratien, Valentinien et Théodose. Toutes ces œuvres ont péri.

(4) Sur 109 personnages qui occupèrent le trône, du cinquième au quinzième siècle, 12 abdiquèrent; 12 moururent au couvent ou en prison; 3 périrent de faim; 18 eurent les yeux crevés, le nez et les mains coupés; 20 furent empoisonnés, étranglés ou étouffés.

(5) L'empereur Constantin Porphyrogénète, dans son ouvrage sur le cérémonial de la cour de Byzance (*De cerimoniis aulæ Byzantinæ libri duo*), donne le programme « de ce que l'on doit faire quand le triomphe sur les ennemis vaincus a lieu dans l'Hippodrome ». Au jour indiqué, les soldats triomphateurs amenaient dans l'Hippodrome les prisonniers captifs; d'autres soldats apportaient les drapeaux, les armes et le butin enlevé aux ennemis. Le protonotaire des courses les rangeait tous en une seule colonne, depuis les loges jusqu'à la borne des bleus. Il plaçait en tête, près de la borne, les soldats qui portaient les armes; derrière eux ceux qui étaient chargés des dépouilles et du butin; puis ceux qui tenaient les lances et

PLACE DE L'ATMÉIDAN (L'ANCIEN HIPPODROME),
à Constantinople.

Là, l'empereur, dans de solennelles occasions, faisait

les étendards; les captifs enchaînés venaient ensuite; puis les chameaux, puis les chevaux... Le Préposé prévenait alors l'empereur, qui prenait la couronne, bénissait le peuple par trois fois, et montait sur son trône. Alors la colonne se mettait en mouvement... »

devant son peuple le signe de la croix, et le peuple, sur les gradins, lui rendait de la même façon des actions de grâce ; on chantait des hymnes religieux, des psaumes, des hosannah. Le culte de Jupiter et d'Apollon n'avait-il pas été mêlé autrefois à Olympie et à Delphes aux jeux de la Grèce ?

C'est par là que les factions rivales et ennemies, des Verts et des Bleus, dont les passions semblaient s'allumer à propos de la fortune plus ou moins aléatoire du cocher qui rasait de plus près la borne, puisèrent souvent leurs aliments, leur puissance et leur danger dans des motifs beaucoup plus sérieux ; par là que, dans l'histoire byzantine, on s'explique ce mélange bizarre de politique, de religion, de théâtre, où les usurpateurs et les souverains, les patriarches et les moines, les cochers et les actrices se coudoient dans le palais, dans l'église ou dans le cirque, pour composer la physionomie la plus étrange et la plus spéciale qu'on ait jamais vue...

La cathédrale de Sainte-Sophie, élevée par Justinien et après l'achèvement de laquelle il s'écriait : « Salomon, Salomon, je t'ai vaincu, » est l'image trop fidèle de cet éclat qui parle aux yeux et cache le vide. C'est une croix grecque inscrite dans un rectangle ; ses murailles sont de briques recouvertes de plaques de marbre de toutes couleurs ; ses colonnes, ses piliers, volés à vingt monuments anciens et modernes, ses chapiteaux, sont ornés de lamelles d'or et d'argent, et sa principale coupole de pierre ponce est flanquée de six petites coupoles. Elle brille au dedans, mais comme une vaste compilation de colonnes, de marbres, de pièces d'orfèvrerie rapportées ; elle éclate au dehors sous les rayons du soleil oriental, mais elle est pour l'observateur sévère et de goût d'un médiocre effet et d'une médiocre solidité. Elle

n'a coûté que quinze ans à bâtir, mais elle a toujours été l'objet d'une perpétuelle réparation. Tout à l'heure, les peuples nouveaux de l'Eglise latine vont mettre deux siècles à élever leur basiliques, mais ils travaillent pour l'avenir. On n'y voit reluire ni le marbre ni l'or, on y trouve le bois et la pierre seulement. La cathédrale grecque de Sainte-Sophie éblouit les imaginations, mais l'église gothique et latine édifie le cœur.

<div style="text-align:right">J. ZELLER.</div>

(*Entretiens sur l'histoire. — Antiquité et moyen âge*, Paris, 1872, Perrin, éditeur.)

2. — *L'Architecture : Sainte-Sophie de Constantinople* (1).

Après avoir agrandi l'enceinte de Byzance, Constantin, dans la vingtième année de son règne, fit édifier, en face

(1) Sainte-Sophie de Constantinople peut être considérée comme le type de l'architecture byzantine. Mais la ville de Ravenne, qui gardait si pieusement, avec le souvenir de Théodoric, d'Attila, de Galla Placidia, celui de Justinien, de l'évêque Maximien, et de bien d'autres, Ravenne possédait une quantité de monuments dont ceux qui subsistent suffisent à donner de la civilisation byzantine l'idée la plus brillante et la plus vraie. Deux églises surtout étaient de pures merveilles. *San Apollinare Nuovo*, église arienne élevée sous la domination ostrogothique, et restituée au culte orthodoxe par le vainqueur byzantin, fait encore l'admiration des visiteurs par les brillantes mosaïques de son abside, et ces longues files de saints personnages qui ornent les murailles. Seul, *Saint-Vital* pouvait lui être égalé, Saint-Vital qui avait, assurait-on, coûté 26,000 sous d'or : la construction en avait été commencée avant la conquête byzantine, dès l'an 526; mais elle ne fut achevée qu'en 546, et l'on sait que Justinien et Théodora l'enrichirent de leurs dons. Le plan de Saint-Vital offre la forme d'un octogone : une haute coupole se relie à ce plan par huit petits pendentifs. Il est à remarquer que la forme même de la coupole est dissimulée sous un toit pyramidal. Cet édifice se distingue donc de Sainte-Sophie de Constantinople, comme on va le voir, par des traits essentiels, quant au plan; mais

du palais impérial, une basilique qu'il dédia à la Sagesse divine, τῇ ἁγίᾳ Σοφίᾳ. C'est de là que les Byzantins donnèrent à ce temple le nom de Sainte-Sophie. L'empereur Constance, fils de Constantin, en fit agrandir l'enceinte et le reconstruisit en partie, mais il ne subsista en cet état que soixante-quatorze ans. En 404, sous le règne d'Arcadius, il fut incendié le jour même de l'exil de saint Jean Chrysostome, sans qu'on ait pu découvrir les véritables auteurs de l'incendie. Sainte-Sophie fut réparée par Théodose le Jeune, qui en fit faire la dédicace dans la septième année de son règne. Mais en 532, l'église de Théodose fut entièrement brûlée durant la sédition des Victoriats (2).

la décoration est visiblement inspirée par l'enseignement des artistes grecs. N'est-ce pas à Saint-Vital qu'il faut chercher les véritables merveilles de la mosaïque byzantine? Elles sont heureusement restées intactes dans le chœur, et dans l'abside, et l'on peut admirer : ici, sur les parois latérales du chœur, des sujets empruntés à l'Ancien Testament; plus haut, une décoration charmante; au fond de l'abside, le Christ entouré d'anges et de saints; enfin, sur les murailles, les deux grandes compositions qui font revivre à nos yeux la cour et le cérémonial byzantins. D'un côté, l'empereur Justinien, vêtu du somptueux costume impérial, la couronne sur la tête, et le front ceint du nimbe symbolique, vient offrir ses présents à l'église. L'évêque Maximien et son clergé se tiennent à sa gauche ; à sa droite sont les courtisans et les gardes. En face, c'est l'impératrice Théodora qui s'avance toute couverte de pierreries, et vêtue d'un long manteau sur le bas duquel est brodée l'Adoration des Mages : derrière elle, sont représentées des dames byzantines. — Voy. Ch. Diehl. *Ravenne*, étude d'archéologie byzantine, Paris. Librairie de l'Art, 1886, et un article de M. Melchior de Vogué sur *Ravenne* dans la *Revue des Deux-Mondes* du 1ᵉʳ juin 1893.

(2) La cinquième année du règne de Justinien (532) une grande sédition s'éleva à Constantinople : elle fut réprimée avec vigueur; mais comme les chefs du mouvement étaient conduits au supplice, le peuple révolté parvint à les arracher des mains des gardes qui les tenaient enchaînés. Puis les factieux se répandirent dans la ville, ouvrirent les prisons et mirent le feu à la maison du préfet. La flamme, poussée par un vent violent, se communiqua aux édifices voisins, dont plusieurs furent ainsi incendiés. Enfin, la foule se porta à la maison d'Hypatius, neveu de l'empereur Anastase, et, malgré sa résistance, on le conduisit à l'Hippodrome, où il prit place sur le trône. Le cri de ralliement des insurgés était Nixa, c'est-à-dire :

Justinien entreprit aussitôt de reconstruire ce temple, non plus dans la forme des anciennes basiliques romaines qui avait été adoptée par Constantin et Théodose II, mais dans un style nouveau avec des voûtes qui devaient le mettre à l'abri du feu; il n'épargna rien pour en faire le plus bel édifice de l'univers. Il rassembla de toutes les parties de l'empire les matériaux les plus précieux et les meilleurs ouvriers : Anthémius de Tralles et Isidore de Milet, les plus habiles architectes de ce temps, furent choisis pour diriger les travaux. Le nouveau temple conserva le nom de Sainte-Sophie; on lui donnait aussi celui de Grande-Eglise.

Il existe un grand nombre de descriptions de ce temple célèbre : la meilleure de toutes est celle de M. de Salzenberg (1), qui a fourni à l'appui de son texte plusieurs plans de l'édifice, la coupe en couleur du monument, son élévation sur ses différentes faces, et les détails, dans une assez grande proportion, de ses colonnes, de ses portes, de ses fenêtres, ainsi que des marbres et des mosaïques qui en décorent les parois.

En avant du temple était l'atrium. C'était une cour rectangulaire entourée de trois côtés par des portiques, et du côté du temple par un premier vestibule, l'exonarthex, dans lequel on pénétrait par cinq portes. Les portiques étaient supportés du côté de la cour, où ils étaient ouverts, par des colonnes de marbre et des piliers carrés de briques portant des arceaux. Les piliers occupaient les angles nord-ouest et sud-ouest de la cour, puis, au delà de ces piliers, on trouvait deux colonnes

Triomphez, soyez vainqueurs! et c'est pourquoi les auteurs modernes appellent ordinairement cette sédition la sédition des Victoriats ou sédition Νίκα.

(1) *Alt-Christliche Baudenkmale von Constantinopel von V bis XII Jahrhundert.* Berlin, 1854.

pour porter les arceaux et ensuite un pilier; cette disposition alternative se déployait sur trois côtés de la cour. A l'intérieur, les portiques étaient voûtés en berceau. Au centre de l'atrium existait un vaste bassin de marbre précieux, où l'eau se renouvelait sans cesse. Les portiques de l'atrium étaient fermés sur l'extérieur par des murs de brique, percés de diverses ouvertures munies de portes.

De l'exonarthex on pénètre dans un second vestibule voûté en berceau, qui portait le nom de narthex. Ces deux vestibules s'étendent sur toute la largeur de l'église, dans laquelle on entre par neuf portes, dont trois donnent accès à la nef et trois à chacun des bas-côtés. Si l'on en excepte l'abside orientale, l'église est renfermée dans un espace rectangulaire de 77 mètres de longueur sur 71 mètres 70 centimètres de largeur, y compris l'épaisseur des murs. Cet intérieur est divisé en une partie centrale, la nef, et deux parties latérales. Au centre de l'édifice s'élève une coupole (1) de 31 mètres de dia-

(1) La coupole, c'est le trait distinctif et caractéristique de la dernière évolution de l'art grec, et M. Melchior de Vogüé, dans ses savantes études sur l'*Architecture civile et religieuse de la Syrie centrale du I^{er} au VII^e siècle*, a montré par quels essais timides, par quels tâtonnements, dans la région qui s'étend du nord au sud, depuis les frontières de l'Asie Mineure jusqu'à celle de l'Arabie Pétrée, on préluda à la solution définitive du problème; mais le système général qu'enfanta la découverte de la coupole sur pendentifs, c'est à Constantinople qu'il prit naissance. « La cathédrale de Justinien, écrit M. de Vogüé, procède d'un principe tout autre que les monuments de la Syrie centrale. Ce n'est pas une construction à joints vifs, à membres apparents et stables : c'est une vaste concrétion de briques, de mortier, de blocages, disposée en arcs, voûtes, coupoles, demi-coupoles, dont les poussées, réparties sur des points fixes, contre-buttées l'une par l'autre, se ramènent à un équilibre parfait. La surface est dissimulée sous des placages de marbre ou des mosaïques. Le principe général de la construction n'est autre que le système de la bâtisse romaine, développé, agrandi, allégé par la hardiesse de deux architectes de génie : Anthémius de Tralles et Isidore de Milet; l'un et l'autre étaient Grecs, et leur œuvre est grecque en ce sens qu'elle est le produit de l'application de

SAINTE SOPHIE, — LA GRANDE ÉGLISE, à Constantinople.

mètre, laquelle repose sur quatre gros piliers. D'immenses encorbellements triangulaires, qui ont reçu le nom de pendentifs (1), se projettent sur le vide, remplissent l'espace entre les grands arcs et viennent saisir la coupole. Sur les deux arcs perpendiculaires à la nef, l'arc oriental et l'arc occidental, s'appuient deux demi-coupoles couvrant des parties hémisphériques qui prolongent la partie centrale de l'église à l'orient et à l'occident, en lui donnant ainsi une forme ovoïde. Au contraire, au nord et au midi de la grande coupole, les grands arcs sont fermés par un mur plein soutenu par des colonnades.

Autour de l'hémicycle, que recouvre la grande demi-coupole orientale, s'ouvrent trois absides : au centre, l'abside principale, qui se prolonge à l'orient et se termine par une voûte en cul-de-four (2), et deux absides secondaires à droite et à gauche de l'abside principale. Le fond des deux absides secondaires est ouvert sur les bas-côtés et leur voûte est soutenue dans cette partie par deux colonnes. Le pourtour de l'hémicycle occidental est pénétré de la même manière, mais l'arcade centrale n'est pas terminée en cul-de-four, la voûte se prolonge jusqu'au mur de face dans lequel sont percées les trois

l'esprit logique de l'école grecque à un principe étranger : application féconde en résultats ultérieurs. L'idée des deux artistes de Byzance, développée à son tour, produisit une école qui supplanta complètement la précédente dans tous les pays encore soumis au sceptre byzantin; les facilités qu'elle donnait à l'emploi d'ouvriers médiocres, à l'utilisation de matériaux grossiers, de la brique et de la chaux, l'invasion graduelle du goût oriental assurèrent son succès : elle caractérise la période byzantine proprement dite, dernière évolution de l'art grec, destinée à se fondre à son tour dans l'art arabe. » — Cf. Choisy, *l'Art de bâtir chez les Byzantins*, 1882.

(1) Les pendentifs sont, en ce sens, des portions de voûte sphérique placées entre les grands arcs qui soutiennent une coupole.

(2) Une voûte en cul-de-four est une espèce de voûte cintrée en élévation dont le plan est ovale ou circulaire.

portes d'ou l'on sort dans le narthex. Les parties latérales, ou bas-côtés, ne s'élèvent pas au delà de la naissance des grands arcs ; elles sont divisées en deux étages, qui portaient l'un et l'autre le nom de catéchumènes ; c'est de là que la partie du narthex qui précédait le rez-de-chaussée s'appelait les cathécumènes du narthex. L'étage supérieur, qui recevait encore le nom de gynécée, s'étend au-dessus du narthex, ce qui relie entre elles les deux parties latérales supérieures. Les voûtes sont soutenues par les quatre piliers de la grande coupole, par quatre autres piliers qui, avec les premiers, reçoivent la retombée des arcs ouverts dans les deux hémicycles, et par quarante colonnes. On compte soixante colonnes dans l'étage supérieur, qui était occupé en grande partie par le gynécée où se tenaient les femmes ; c'est au total cent colonnes de porphyre ou de marbre précieux dont l'église est enrichie à l'intérieur. Quarante fenêtres sont pratiquées à la base de la grande coupole ; d'autres fenêtres, en grand nombre, sont ouvertes dans les murs qui remplissent les grands arcs du nord et du midi, dans les demi-coupoles et dans les absides. Tous les murs à l'intérieur sont couverts de marbres précieux, et les voûtes revêtues de mosaïques aux brillantes couleurs.

Le corps de l'édifice que nous venons de décrire existe encore aujourd'hui. Arrivons aux parties qui ont été détruites et dont nous allons essayer de faire la restitution.

Dans la partie circulaire au-dessous de la grande coupole (le naos), entre le point milieu de l'édifice et l'hémicycle oriental (la solea), s'élevait l'ambon (1), qui

(1) Ambon dérive probablement du grec ἀναϐαίνειν, monter, parce qu'on montait à l'ambon par des degrés. L'ambon était situé entre le sanctuaire et la nef ; mais il faut observer que la place, la forme et le nombre des ambons, dans les anciennes églises chrétiennes, variaient beaucoup : tantôt il occupait le point central, tantot il était placé sur l'un des côtés de la nef,

avait été construit avec les marbres les plus rares enrichis de pierres précieuses et d'ornements en or émaillé. Cette tribune, assez vaste pour qu'on pût y faire le sacre des empereurs, était couronnée par un dôme revêtu de plaques d'or rehaussées de pierreries ; une grande croix ornée de rubis et de perles rondes complétait la décoration. Cette magnifique construction fut écrasée sous les décombres de la grande coupole, dont la partie orientale s'écroula à la suite d'un tremblement de terre, dans la trente-deuxième année du règne de Justinien. La coupole ayant été réédifiée, l'ambon fut également reconstruit, mais d'une façon moins splendide. De beaux marbres enrichis d'ornements en argent furent uniquement employés dans cette reconstruction.

Après avoir traversé la solea, on arrivait à l'entrée de l'abside principale renfermant le sanctuaire, qui recevait des Grecs le nom de Béma (1). C'est dans ce lieu saint, dont l'accès n'était permis qu'aux prêtres et à l'empereur, que l'orfèvrerie déployait toute sa magnificence.

Le Béma était séparé de la solea par une clôture, composée d'un soubassement qui portait douze colonnes surmontées d'une architrave. Le tout était d'argent. Dans des médaillons elliptiques creusés sur les colonnes, on voyait les images du Christ, de la Vierge, et celles

tantôt il était double, ou même triple : un pour l'évangile, un pour l'épître, un pour la lecture des prophéties et des autres livres de l'Ancien Testament. C'était du haut de cette tribune que l'on promulguait les édits, mandements et censures de l'évêque, que les diacres et les prêtres adressaient leurs instructions au peuple, et que les nouveaux convertis faisaient leur profession de foi. — La *solea* précédait immédiatement le sanctuaire ; elle était élevée de quelques degrés au-dessus du sol des ambons : c'est là que venaient recevoir l'eucharistie ceux à qui l'entrée du sanctuaire était interdite.

(1) Le βῆμα, ou sanctuaire, ou presbytère, se terminait en hémicycle : c'est pourquoi les Grecs l'appelaient aussi κόγχη, *concha*, et les Latins *absida*.

d'une foule d'anges inclinant la tête et encore celle des apôtres et des prophètes, qui avaient prédit la venue du Messie. Ces figures étaient rendues par une fine gravure. Sur le soubassement, on voyait aussi gravé le monogramme de Justinien, celui de l'impératrice Théodora, et les boucliers orbiculaires qui renfermaient l'image de la croix. Trois portes étaient ouvertes dans cette clôture.

L'autel, auquel on montait par quelques degrés revêtus d'or, s'élevait au milieu du Béma. Le dessous n'était pas plein; la sainte table, dont la surface était tout en or et enrichie de pierres fines et d'émaux, reposait sur des colonnes d'or ornées de pierreries, et le sol sur lequel les colonnes s'appuyaient étaient également recouvert de plaques de même métal (1).

Un magnifique ciborium s'étendait au-dessus de l'autel et de ses degrés. Paul le silentiaire, poète contemporain (2), et l'auteur anonyme qui a décrit les monuments de Constantinople au onzième siècle (3), en

(1) L'émaillerie fut alors largement appliquée à l'ornementation de l'orfèvrerie. V. à ce sujet les *Recherches sur la peinture en émail dans l'antiquité et au moyen âge*, par Jules Labarte. Paris, Didron, 1846.

(2) Paul le Silentiaire (qui vivait au sixième siècle) est l'auteur d'un poème sur Sainte-Sophie. Mais la description qu'il a faite de l'autel manque un peu de précision : c'est ainsi qu'en vrai poète, il ne voit dans les émaux que des pierres précieuses.

(3) *Anonymi lib. de antiq. Constantinop.* apud Banduri, *Imperium Orientale*, t. I, p. 58. Édit. Venet. — Cet anonyme entre dans de plus amples détails que Paul le Silentiaire : « Qui ne resterait stupéfait, dit-il, à l'aspect des splendeurs de la sainte table? Qui pourrait en comprendre l'exécution lorsqu'elle scintille diversement sous des couleurs variées, et qu'on la voit tantôt refléter l'éclat de l'or et de l'argent, tantôt briller à l'instar du saphir; lancer, en un mot, des rayons multiples, suivant la nature de la coloration des pierres fines, des perles et des métaux de toute sorte dont elle est composée? » Il y a plus : un chroniqueur, du onzième siècle également, Cedrenus (Κεδρηνός), qui nous a conservé le texte des inscriptions où est mentionné le don que Justinien et Théodora sa femme avaient fait de cet autel au temple de Sainte-Sophie, cherche à expliquer les procédés au

ont laissé des descriptions assez détaillées pour qu'on puisse se le représenter parfaitement. Quatre colonnes d'argent doré d'une grande élévation portaient quatre arcades qui soutenaient un dôme à huit pans de forme triangulaire. Un cordon noueux qui se déroulait en suivant la courbure des arcades, serpentait à la base des pans du dôme et se redressait sur leurs arêtes jusqu'au faîte. Ce dôme, en argent rehaussé d'ornements niellés, se terminait, comme on le voit, d'une façon aiguë : c'était une espèce de pyramide; il portait à son sommet une sorte de coupe dont les bords recourbés étaient découpés en forme de fleurs de lis; cette coupe recevait un globe, image de la sphère céleste. Une grande croix d'or, enrichie des pierres précieuses les plus rares, s'élevait au-dessus du globe et dominait tout l'édifice. Huit candélabres d'argent placés à la base du dôme, au point où les différents pans s'unissaient l'un à l'autre, complétaient la décoration. Ces candélabres, simples motifs d'ornementation, n'étaient pas destinés à porter des lumières.

moyen desquels il avait été exécuté, tout en mêlant le merveilleux à sa narration pour lui donner sans doute plus d'intérêt. « Justinien construisit encore la sainte table que rien ne saurait égaler. Elle se compose d'or, d'argent, de pierres de toutes sortes, de diverses espèces de bois, de métaux, de toutes les choses enfin que peuvent contenir la terre, la mer, le monde entier. De toutes ces matières par lui rassemblées, le plus grand nombre précieuses, quelques-unes seulement de peu de valeur, il fit fondre celles qui étaient fusibles, y ajouta celles qui étaient sèches, et versant le mélange dans une empreinte, il acheva l'ouvrage. (G. Cedreni *Compendium hist.* Parisiis, 1647, t. I, p. 586.) — Cedrenus devait avoir quelque connaissance de la fabrication des émaux. Ces matières fusibles que l'artiste fait fondre, c'est la matière vitreuse qui forme la base des émaux ; les matières sèches qu'il ajoute, ce sont les oxydes métalliques qui donnent la coloration au fondant et constituent l'émail ; l'empreinte, l'effigie, le moule, dans lequel il verse ce mélange, c'est la caisse d'or préparée avec son cloisonnage qui figure les traits du dessin. — Lors de la prise de Constantinople par les croisés, la sainte table fut brisée en morceaux et partagée entre les soldats.

Au fond de l'abside, en arrière de l'autel, s'élevait le trône des patriarches; à droite et à gauche, des sièges réservés aux prêtres en garnissaient tout le pourtour. Quatre colonnes entraient dans la décoration de cet hémicycle; trône, sièges et colonnes, tout était d'argent doré.

Ainsi, dans ce sanctuaire, les constructions qui appartenaient à l'architecture, comme le mobilier, tout était en métaux précieux. Procope, après avoir donné la description du temple de Sainte-Sophie, dit qu'il lui serait impossible d'énumérer toutes les richesses dont Justinien le dota; et, pour en donner une idée à ses lecteurs, il ajoute que dans le sanctuaire seulement il y a quarante mille livres pesant d'argent (1).

<div style="text-align:right">Jules Labarte.</div>

(*Le Palais impérial de Constantinople et ses abords, Sainte-Sophie, le Forum Augustéon et l'Hippodrome*, pages 23 à 27. — Paris. Librairie archéologique de Victor Didron. 1861).

3. — *Les arts industriels : l'ivoire et les métaux.*

Tandis que les sculptures sur marbre ou sur pierre (2)

(1) Les bâtiments adossés au mur méridional de Sainte-Sophie, et qui s'élevaient sur le Forum Augustéon, entre l'église et le mur septentrional du palais, avaient également une grande importance. Jamais, en effet, l'empereur n'entrait à Sainte-Sophie par l'atrium et l'exonarthex. Du vestibule du palais impérial, il se dirigeait vers l'une des salles que renfermaient ces bâtiments, et c'est de là qu'il pénétrait dans la grande Église. Pour la description détaillée de ces différentes salles, voyez l'ouvrage de M. de Salzenberg et celui de Jules Labarte (pages 27 et suiv.), où l'on trouvera également un long chapitre consacré à l'explication complète de chacune des parties du palais impérial, avec plans à l'appui. L'auteur y distingue trois divisions principales : la *Chalcé*, la *Daphné* et le *Palais Sacré* (*Le Palais impérial de Constantinople*, ch. III, pages 61 et suiv.)

(2) Le rôle de la statuaire fut toujours, semble-t-il, assez modeste chez les Byzantins : on ne la chargeait pas, comme plus tard, de décorer de ses

témoignent chez les Byzantins, d'une décadence croissante, la sculpture sur ivoire acquérait, dans l'art religieux comme dans l'art civil, une importance qu'elle n'avait jamais eue. Depuis le quatrième siècle et pendant toute la durée du moyen âge, l'Orient eut une école d'ivoiriers célèbres dont les produits étaient fort recherchés, même en Occident. Quelquefois même ces artistes avaient cherché à donner à leurs œuvres les proportions de la grande sculpture : c'est ainsi que, dans la première église de Sainte-Sophie, on voyait une statue en ivoire de sainte Hélène, la mère de Constantin. Dans la même église, sous Justinien, on employa la sculpture en ivoire pour la décoration des portes. Mais, en général, l'ivoirier se restreignait à de plus modestes proportions : il sculptait des diptyques, des couvertures d'évangéliaires, des cassettes. Les musées et les collections particulières possèdent un grand nombre de ces ouvrages. Citons surtout : au musée Britannique, une moitié de diptyque qui représente un ange debout sous une arcade richement décorée (1); et à la cathédrale de

œuvres l'extérieur des églises, et à l'intérieur même, les travaux qui lui étaient confiés avaient un caractère secondaire. A en juger par les monuments qui nous restent en ce genre (un ambon à Salonique, du quatrième ou du cinquième siècle, etc.), ils étaient loin de correspondre, par leur importance, aux ouvrages qu'exécutaient alors les peintres et les mosaïstes. Les sculpteurs byzantins semblent avoir eu, de bonne heure, une tendance marquée à négliger la représentation de la personne humaine. Ce qu'on trouve le plus souvent sur leurs bas-reliefs, ce sont des motifs où l'ancien symbolisme reparaît, bien que fort modifié; ce sont des agneaux, des colombes, des paons, des vases d'où s'échappe la vigne, des monogrammes et des croix, groupés de diverses manières, mais toujours avec un très grand soin de la symétrie.

(1) D'une main, il s'appuie sur un long sceptre ; de l'autre, il tient un globe surmonté d'une croix. Les ailes, les draperies attestent un goût délicat; l'attitude est noble, imposante, et le personnage tout entier apparaît à certains égards, comme une réminiscence de l'art antique.

Ravenne, une œuvre plus considérable, le siège épiscopal de Maximien... (1)

... Ainsi il existe un singulier contraste entre la sculpture sur ivoire et la sculpture sur marbre : l'une progresse, l'autre dégénère. A mesure qu'on s'éloigne du quatrième siècle, il semble que l'habitude se perde de tailler franchement dans la pierre, et de lui demander la reproduction de scènes animées. On ne s'en sert le plus souvent que pour des ornements d'un style et d'un aspect uniformes. Encore y emploie-t-on quelquefois des procédés nouveaux qui paraissent trahir une certaine timidité. On creuse le marbre plutôt qu'on ne le taille : c'est une surface plane ou cylindrique que le ciseau fouille minutieusement sans l'attaquer avec vigueur... Cette faiblesse annonce et précède un abandon presque complet de la véritable sculpture. On sait que, dans l'église orientale, les œuvres de ronde-bosse sont aujourd'hui proscrites (2), et que, si le bas-relief

(1) Ce siège épiscopal était décoré d'un nombre considérable de bas-reliefs, dont dix-huit, empruntés à la vie du Christ et à l'histoire de Joseph, subsistent encore. La partie la plus remarquable au point de vue de l'exécution, est celle qui forme le devant du siège : Saint Jean-Baptiste et les quatre évangélistes, qui y sont représentés, ont une expression saisissante et un caractère plein de réalité et de vie. Quant à l'ornementation, dont la vigne forme le motif général, elle est traitée avec une richesse et un goût extrêmes.

(2) Les idées byzantines sont, comme on sait, le patrimoine séculaire de l'Église grecque et les formes de l'art byzantin se retrouvent encore dans l'Orient chrétien. « Laissant de côté les aspirations politiques, écrit M. A. Springer dans son Introduction de l'*Histoire de l'art byzantin*, de N. Kondakoff, (traduction de F. Trawinski. Paris, libr. de l'Art. 1886-1891), ne voyons-nous pas les Russes instruits tourner leurs regards vers la Rome de l'Orient comme vers leur ancienne patrie, et s'inspirer d'elle? » Il n'est pas douteux que si la culture des arts s'introduisit en Russie, ce fut grâce à Byzance. Des architectes byzantins élevèrent les premières églises russes bâties en pierre et en maçonnerie; des peintres byzantins les décorèrent. Cependant l'art russe ne devait pas s'en tenir à une reproduction pure et simple : divers éléments venus les uns d'Occident, les autres d'Orient,

échappe à cette condamnation, les exemples en sont néanmoins fort rares. Ce n'est point là une tradition primitive : au début, il n'existait pas sur ce point de différence entre l'Orient et l'Occident. Ce fut vers l'époque du second concile de Nicée que cette idée prit naissance et se développa : peut-être l'état de décadence de l'art qu'on allait condamner n'y fut-il pas étranger ? Les sculpteurs sur marbre devenaient sans cesse plus médiocres et moins nombreux. Quand la fureur des iconoclastes (1) s'abattit sur cet art déjà à demi mort,

des influences persanes et indiennes, notamment, vinrent modifier, en les complètant, les modèles primitifs : par exemple, dans l'église russe, la coupole se transforma et devint bulbeuse, d'hémisphérique qu'elle était. (V. Ch. Bayet, *l'Art byzantin*, pages 274 et suiv.)

(1) Dès le triomphe du christianisme, le mouvement artistique qui en fut la conséquence, avait vivement inquiété plusieurs sectateurs du nouveau culte. Les ariens se montraient assez défavorables aux images. En Palestine surtout les chrétiens semblaient avoir gardé l'antique haine des Juifs contre les œuvres faites à la ressemblance des hommes. Bref, il est certain que le mouvement iconoclaste, quand il se manifesta au huitième siècle de la façon éclatante que l'on sait, avait été, pour ainsi dire, préparé de longue main. Un profond désaccord règne, d'ailleurs, dans la science historique, au sujet de l'appréciation du rôle joué par les iconoclastes dans la vie politique, sociale et intellectuelle de l'Orient. Les uns ont maudit comme des barbares les adversaires des images sacrées ; d'autres leur ont attribué une politique élevée et bienfaisante : les iconoclastes ne se seraient attaqués à l'art religieux de leur temps que parce que les moines y avaient trouvé un de leurs moyens d'action les plus puissants, un véritable instrument de superstition et d'idolâtrie : il n'était plus question que des saintes images et des reliques, et de la puissance des miracles qu'elles avaient la vertu d'enfanter. Aussi voit-on en 726, l'empereur Léon l'Isaurien lancer un premier édit contre le culte et l'adoration matérielle des images, qu'il devait nettement supprimer deux ans plus tard. La lutte devint plus âpre encore sous le règne de Constantin V, fils de Léon l'Isaurien : elle prit même un caractère sanglant. Dans la première moitié du neuvième siècle, les iconoclastes eurent encore l'avantage, avec Léon l'Arménien et Théophile. Mais leur cause devait succomber lorsque, à la mort de Théophile, le pouvoir passa aux mains de sa veuve Théodora : ce fut elle qui décida que chaque année serait célébrée une grande fête, la fête de l'orthodoxie, en l'honneur du rétablissement du culte des images. M. Paparrigopulo (*Histoire de la civilisation hellénique*)

elle acheva de le perdre : la peinture, la mosaïque résistèrent et se relevèrent après l'orage, la sculpture succomba presque entièrement. Dans l'ivoirerie, s'il faut

ENCOLPION, DIT DE CONSTANTIN.

plus de patience peut-être, il faut moins de hardiesse : la scie, la râpe convenaient mieux sans doute que le ci-

et M. Ch. Bayet (*l'Art byzantin*, pages 105 et suiv.) s'accordent à louer l'esprit et les tendances de l'iconoclasme et à y voir une lutte féconde des empereurs contre la tyrannie monastique : par contre, le regretté Fr. Lenormant (*la Grande Grèce*) se refuse absolument à considérer cette entreprise comme une réaction salutaire; et M. Kondakoff (ouvr. cit. chapitre V) incline à penser de même. Ce qui paraît démontré, c'est que dans l'art byzantin, la sculpture seule fut à peu près anéantie par ce que notre auteur appelle ici lui-même la fureur des iconoclastes.

seau aux artistes de cette époque. Plus à leur aise devant un petit morceau d'ivoire que devant un bloc de marbre, ils le déchiquetaient à plaisir, avec une délicatesse surprenante, une véritable passion du détail. Que de travail dans ces œuvres souvent si restreintes ! Et pourtant plusieurs de ces prodiges de patience ont une

AMPOULE DE MONZA.

(*Représentant l'Ascension.*)

rare valeur artistique ; cette sculpture en miniature conserve quelques-unes des qualités maîtresses de la grande sculpture.

On remarque, à la même époque, un grand développement des branches de la sculpture qui se rattachent au travail des métaux et à l'orfèvrerie. Les listes de dons aux églises, qui nous ont été conservées par les rédacteurs de la chronique pontificale, mentionnent de nombreux présents de ce genre offerts par Constantin aux basiliques de Rome... Sous les règnes suivants, cette

passion pour les ouvrages d'orfèvrerie ne cessa de se développer. Au commencement du sixième siècle, l'empereur Justin fit don à l'église de Saint-Pierre de nombreuses pièces d'orfèvrerie. On y voyait des évangéliaires

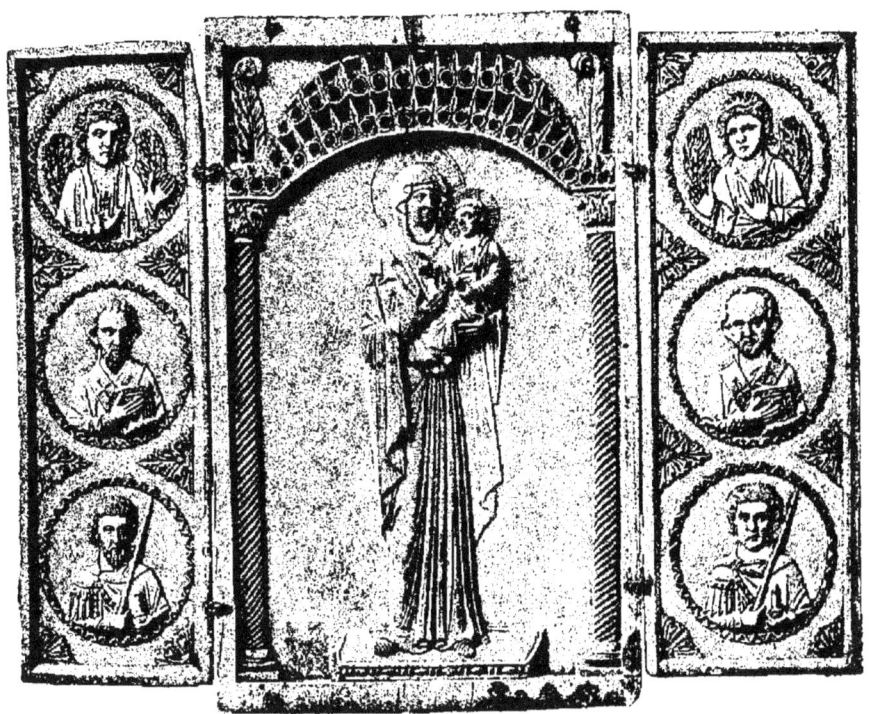

TRIPTYQUE D'IVOIRE DE LA COLLECTION SPITZER.
(X^e siècle.)

avec des couvertures d'or ornées de gemmes, des patènes, des calices du plus grand prix. On conserve encore au Vatican une croix qui provient d'un don analogue.

Nulle église n'était plus riche en pièces d'orfèvrerie que Sainte-Sophie de Constantinople. La table de l'autel primitif (1) était considérée comme une véritable merveille. Mais les ampoules du trésor de Monza, bien que d'une

(1) V. plus haut, page 75.

matière moins riche, sont certainement ce que nous possédons de plus authentique et de plus important, pour juger de cette branche de l'art oriental dans ses rapports avec la sculpture historiée. Ce sont de petits vases en métal, travaillés au repoussé, aussi intéressants par leur origine que par les sujets qui y sont traités. Un certain abbé Jean les avait rapportés de Rome à Théodelinde, reine des Lombards; mais plusieurs venaient de bien plus loin, de Jérusalem même. Des légendes indiquent la provenance : « Huile du bois de la vie des lieux saints du Christ » ou « Eulogies des lieux saints du Seigneur. » On a choisi pour les décorer les épisodes du Nouveau Testament, dont le souvenir attirait les pèlerins dans la ville sainte : la Nativité, la Résurrection, l'Ascension, le triomphe de la Croix. Ce sont là de précieux documents pour l'histoire de l'iconographie orientale. La Nativité est représentée d'une manière toute conventionnelle. Pour l'Ascension, le Christ est figuré assis, dans un médaillon supporté par des anges; au-dessous, se trouve le groupe de la Vierge et des apôtres. Le type de composition est définitivement arrêté : tel il est ici, tel on le retrouve à toutes les époques de l'art byzantin. L'usage de ces ampoules en métal était certainement fort répandu (1).

<div style="text-align:right">Ch. Bayet.</div>

(*Recherches pour servir à l'histoire de la peinture et de la sculpture chrétienne en Orient.* Pages 117 à 124, *passim*. — Paris, Ern. Thorin, éditeur 1879.)

(1) On trouvera dans les livres III et IV de l'*Art byzantin* de M.Ch. Bayet, un historique fort exact de cet art depuis les successeurs de Justinien et la querelle des iconoclastes jusqu'à ses dernières manifestations dans les couvents du mont Athos. Une renaissance très brillante des lettres et des arts coïncida avec la prospérité générale de l'empire byzantin sous la domination de la maison macédonienne. Le grand palais impérial de Constantinople fondé par Constantin et embelli par Justinien était au

4. — *L'Art byzantin.*

Que l'art chrétien grec procède en partie de l'art classique, c'est un fait hors de doute. Il n'existe pas de barrières infranchissables entre les civilisations qui, dans un même pays, se succèdent les unes aux autres ; si opposées qu'elles paraissent, elles n'en sont pas moins unies par mille liens étroits, et c'est la plus belle tâche de l'historien que de constater à travers les siècles ces lois de continuité. Elles se manifestent avec plus de force partout où l'esprit populaire est en jeu, partout où s'exerce l'imagination. Cette fidélité aux antiques traditions doit trouver sa place dans les choses de l'art. Quand chez un peuple un art a dominé pendant de longs siècles, quand il s'est en quelque sorte confondu avec l'exis-

dixième siècle dans tout son éclat. En même temps les constructions d'églises ne cessèrent de se multiplier, sans que l'architecture religieuse, d'ailleurs, se modifiât dans ses traits essentiels : seulement les constructeurs diminuent l'épaisseur des piliers qui encombraient l'église et y substituent fréquemment des colonnes ; ils s'efforcent aussi de donner à leurs coupoles plus de sveltesse et de les projeter hardiment dans les airs (exemple : l'église de la Mère de Dieu (Théotocos), à Constantinople). La mosaïque est toujours très cultivée, et dans les manuscrits à miniatures (V. Kondakoff, *Hist. de l'Art byzantin considéré principalement dans les miniatures*), l'ornementation byzantine déploie toutes ses richesses : c'est le sentiment du goût et de l'élégance qui est le propre de cette époque. Mais les grands événements du onzième siècle, en précipitant la décadence de l'empire d'Orient, amenèrent l'affaiblissement des arts. Comme l'observe très justement M. Bayet, de ce rapprochement entre les deux grandes parties du monde chrétien, qui fut la conséquence des croisades, la civilisation grecque ne retira aucun avantage ; tous les profits furent pour l'Occident, où devaient pénétrer de nouvelles influences artistiques. Enfin les Turcs s'emparent de Constantinople : les plus belles églises sont converties en mosquées, les peintures sont détruites, les mosaïques recouvertes de badigeon. Dès lors, l'art byzantin ne fait plus que décroître, bien qu'il se soit en quelque sorte survécu à lui-même dans les monastères de l'Athos, en se restreignant à la reproduction des mêmes sujets religieux, à l'emploi des mêmes procédés.

tence de ce peuple, alors même qu'il s'efface, il exerce sur l'art qui lui succède une influence profonde, par ses traditions aussi bien que par ses monuments. Lorsque les artistes d'Orient créèrent, au quatrième et au cinquième siècles, un style nouveau, leur esprit était plein encore des souvenirs du passé; ils vivaient au milieu de ses œuvres. Pouvaient-ils se soustraire à l'influence de modèles d'une si pénétrante beauté? étaient-ils incapables d'en goûter le charme? Non. Ils surent les comprendre et ils furent fidèles à quelques-uns des principes essentiels qui avaient dirigé la marche de l'art antique.

Et par ce mot d'art antique, je n'entends point seulement parler de l'art plus ou moins dégénéré de l'époque impériale. Je crois qu'il faut remonter plus loin dans le passé; et qu'il s'agit ici de qualités inhérentes à l'esprit grec. Ce qu'on admire dans les œuvres helléniques, c'est un merveilleux mélange de simplicité et de grandeur, pour l'ordonnance des compositions : toutes les parties se correspondent dans une remarquable harmonie. Ces mérites, je les retrouve, quoique à un moindre degré, dans l'art nouveau; ils se manifestent surtout dans ces décorations en mosaïque dont la disposition est si bien réglée, où tout s'équilibre sans confusion. Il ne s'agit point ici d'établir de comparaison entre des œuvres d'une perfection presque absolue et d'autres où éclatent mille défauts. Si même l'on ferme les yeux sur les faiblesses de l'exécution, on reprochera aux artistes chrétiens d'avoir exagéré le principe de symétrie, de n'avoir pas eu ces inspirations heureuses qui permettaient aux anciens d'éviter l'uniformité sans altérer l'unité de l'ensemble. Ils ont moins de souplesse et de délicatesse, une conception moins facile et moins vivante du beau; n'importe, ils ont encore appliqué quelques-unes des règles principales de l'esthétique ancienne, et cela seul suffit pour

donner à leurs œuvres une valeur singulière (1). Ces analogies se retrouvent dans le choix de certains types.

MOSAÏQUE PORTATIVE DU MUSÉE DU LOUVRE.
(Saint-Georges tuant le Dragon.)

Je ne saurais suivre ceux qui prétendent reconnaître dans le Christ Jupiter ou Apollon, et Minerve dans la

(1) Il ne faut pas oublier que M. Ch. Bayet est un vif admirateur de l'art byzantin, qui n'a pas toujours été apprécié avec la même faveur par les historiens et les critiques. Déjà Louis Vitet, dans ses *Études sur l'art*, se plaignait de l'extrême sévérité qu'on lui semblait apporter, en général, dans les jugements formulés à cet égard. « C'est, disait-il, pour les écrivains qui traitent de ces matières, un vrai souffre-douleur, et presque l'âne de la

Vierge; mais il n'en est pas moins vrai que l'art byzantin a su donner à ses figures une beauté calme et régulière, des traits d'une correction parfaite qui font songer aux œuvres du passé. A côté des solitaires, des ascètes, des personnages dont le type répond à des idées toutes nouvelles, les anges et les saints guerriers semblent inspirés par le souvenir des bas-reliefs antiques. Dans les détails du costume, cette perpétuité de l'esprit grec existe encore : non seulement les vêtements restent souvent les mêmes, mais dans les dispositions des draperies, on apporte une recherche d'élégance qui rappelle les œuvres classiques. Ces qualités sont surtout sensibles dans les figures de madones et de vierges.

Mais à ces éléments d'origine grecque se mêlaient d'autres influences, dont quelques-unes venaient de l'extrême Orient. Parmi ses possessions les plus belles, l'empire de Byzance comptait alors les riches provinces de la Syrie, qui formaient comme une zone intermédiaire entre l'Asie centrale et la Grèce. Par sa position même, Constantinople se rattachait à ces pays : une grande partie de sa population en était originaire : les mœurs, les arts devaient s'en ressentir. En outre, on était sans cesse en relations politiques ou commerciales avec les plus puissantes monarchies de l'Orient, surtout avec la Perse. C'est dans l'architecture qu'on peut déterminer avec le plus de précision la part de ces influences (1);

fable, que cet art byzantin : ils lui font porter les méfaits, les iniquités de la décadence tout entière. » Or, il y avait assurément beaucoup d'injustice dans ce concert réprobateur. N'y aurait-il pas en sens contraire, un peu d'involontaire partialité dans les conclusions de M. Bayet?

(1) C'est ce qu'a fait M. de Vogüé (*Architecture civile et religieuse de la Syrie centrale du quatrième au septième siècle*), tandis que M. Choisy (*l'Art de bâtir chez les Byzantins*), préfère placer dans la région d'Éphèse le lieu d'origine de ces transformations, d'où l'architecture byzantine est sortie. Nous croyons avec MM. de Vogüé et Bayet que le rôle prépondérant appartînt à la Syrie, dont les architectes semblent eux-mêmes n'avoir fait

en peinture et en sculpture les faits sont plus complexes. Cependant, si l'on considère l'ornementation, on y rencontre à chaque instant des motifs empruntés à l'Extrême-Orient, traités dans le même esprit et dans le même style. C'est là surtout que les artistes byzantins ont puisé ce goût de richesse et de luxe, si sensible dans toutes leurs œuvres; de là leur vient aussi la tendance à rendre d'une manière conventionnelle tous les détails de l'ornement. L'art, dans les modèles qu'il demande à la faune et à la flore, tantôt s'inspire directement de la nature, tantôt s'assujettit à certains types artificiels, sans cesse répétés, et où l'imitation des formes réelles disparaît presque entièrement. Les Byzantins ont suivi cette dernière voie; dans leur ornementation, ils ont adopté souvent des modèles de convention, depuis longtemps fixés en Orient. On retrouve plus d'une fois sur les monuments byzantins ces entrelacs compliqués, ces fleurs bizarres, ces animaux fantastiques si fréquents sur les monuments de l'Inde ou de la Perse... (1).

Aura-t-on expliqué la formation de l'art byzantin, pour avoir déterminé quelle y fut la part des traditions grecques et des influences asiatiques? Non, sans doute. L'art byzantin ne s'est point contenté de combiner des éléments d'origine diverse; son rôle est plus important et il a su se montrer créateur. C'est à lui que revient le mérite d'avoir le premier donné aux conceptions chrétiennes une forme particulière : avant le quatrième siècle, l'art chrétien n'a point encore une physionomie

que reproduire des formes usitées bien des siècles auparavant dans les antiques édifices de Ninive et de Babylone. (V. G. Perrot, *Hist. de l'art dans l'antiquité*, t. II, p. 177.)

(1) Nous nous réservons de donner place, dans un autre volume de *Lectures*, aux notions qui concernent spécialement les productions artistiques de l'Inde, de la Perse moderne, de la Chine et du Japon.

individuelle bien marquée, un style qui lui soit propre. Dans la période suivante, une grande révolution s'opère, et au sixième siècle nous sommes en face d'un art qui, tout en s'inspirant de l'antique, présente des traits vraiment personnels. Les artistes ont été surtout frappés de certains caractères dominants du christianisme : la splendeur de la religion triomphante, la majesté et la puissance divine, le rôle protecteur des saints; ils se sont attachés non pas à rendre beaucoup d'idées (1), mais à mettre fortement en relief celles qu'ils avaient choisies. Les images d'autorité, de domination, de gloire, sont dans leurs décorations comme le centre autour duquel viennent se grouper les autres sujets. Peut-être forment-elles un contraste, en apparence assez étrange, avec ces représentations du Christ crucifié qui deviennent rapidement populaires : des deux côtés on surprendrait cependant une même tendance à l'expression de la réalité matérielle. Dieu dans son histoire terrestre, Dieu dans sa royauté divine, représentée sous des formes

(1) L'auteur se refuse à regarder l'incontestable uniformité de l'art byzantin comme la marque d'un génie pauvre; la fidélité à des types arrêtés n'est-elle pas un trait commun à toutes les religions? On ne saurait nier pourtant que l'immobilité dans les représentations de l'art religieux, encore qu'elle soit commune à tous les peuples, a pris en Orient un caractère plus prononcé que partout ailleurs. Parmi les raisons diverses et complexes que l'on peut donner de ce phénomène, M. Bayet indique la suivante : En Orient, l'importance des images est plus grande qu'en Occident. Là-bas, l'image fait partie du culte, elle y est nécessaire; de même que le fidèle d'Occident, en entrant à l'église, s'incline et fait le signe de la croix, le chrétien d'Orient, en accomplissant les mêmes actes, doit s'approcher des saintes images et les baiser pieusement. « La reproduction exacte des mêmes faits et des mêmes types devient dès lors un principe essentiel : il faut que l'homme du peuple reconnaisse sans peine ceux qu'il a l'habitude de prier. Toute tentative pour modifier ces types d'une manière sensible deviendrait une véritable hérésie, qui troublerait la foi et attaquerait la tradition religieuse. » La querelle des iconoclastes contribua, d'ailleurs, à augmenter cette importance des images, à fortifier ce principe d'uniformité.

humaines, ce sont là les deux conceptions maîtresses qui inspirent les artistes : elles se substituent à ce symbolisme doux et bienveillant, d'un idéalisme plus pur, qui s'épanouissait auparavant. C'est ce qui explique que, malgré une assez grande variété de sujets, l'art byzantin présente dès cette époque un caractère d'uniformité très accusé. On sent qu'il tourne toujours autour des mêmes idées, que ses efforts tendent toujours vers le même but...

<div style="text-align:right">Ch. Bayet.</div>

(*Recherches pour servir à l'histoire de la peinture et de la sculpture chrétiennes en Orient.* — Pages 130 à 134. — Ern. Thorin, 1879.)

CHAPITRE III.

L'ART MUSULMAN (1)

§ I. — Caractères généraux.

1. — *La conquête arabe et l'art musulman.*

Pour avoir une idée vraie de cet art, il faudrait le suivre et l'étudier partout où la conquête arabe s'est

(1) Il importe de ne pas oublier, quand on aborde l'étude de l'art musulman, à quel point fut considérable et profonde l'action des Arabes, surtout en Orient : alors que les religions, les langues et les arts des Assyriens, des Perses, des Égyptiens ont disparu, en laissant d'informes débris, les éléments les plus essentiels de la civilisation des Arabes, de cette civilisation créée par un peuple à demi barbare, sorti des déserts, sont vivants encore, et bien vivants. — Lorsque Mahomet mourut, deux grandes puissances se partageaient le monde connu : la première était l'empire romain d'Orient, qui, de Constantinople, dominait le midi de l'Europe, l'Asie antérieure et le nord de l'Afrique; la seconde était l'empire des Perses, dont l'action s'étendait fort loin en Asie. Épuisé par ses luttes avec les Perses et par les nombreuses causes de dissolution qu'il portait en lui, l'empire d'Orient était en pleine décadence; affaibli par ses démêlés séculaires avec l'empire d'Orient, l'empire des Perses présentait aussi des signes de ruine prochaine. L'islamisme devait être bientôt, pour tous ces peuples, ce qu'avait été jadis pour les Romains la grandeur de Rome. Il donna des intérêts communs et des espérances communes à des populations séparées, jusqu'alors, par des intérêts très divers. D'autre part, il n'est pas douteux que les conquérants arabes surent mettre à profit, dans la constitution

imposée (1), c'est-à-dire en tous les points de cette vaste région du monde qui s'étend depuis l'Inde jusque dans le midi de l'Europe, et qui comprend principalement une partie de l'Inde, la Perse, l'Asie occidentale avec la Turquie et l'Espagne avec ses annexes. Il faudrait pouvoir préciser quelle est la part effective de la race arabe dans cet épanouissement des arts en Orient. La conquête arabe s'est imposée à tant de peuples et à des peuples de races si diverses, elle s'est implantée en tant de régions et en des régions si diverses et où avaient fleuri, bien avant l'islamisme, les colossales civilisations de l'Égypte, de l'Inde, de l'Assyrie, de la Perse et de l'antiquité gréco-romaine, que l'on ne voit pas bien dès l'abord quelle part il faut faire à la conquête et quelle part revient aux contrées où elle s'est établie. Pourtant on peut remarquer que les constructions monumentales élevées depuis l'islamisme sont en corrélation parfaite avec les constructions monumentales, restes des civilisations antérieures.

Tous ces conquérants arabes qui ralliés à la voix du Prophète, débordent sur le monde, et pendant huit

de leur civilisation et de leur art, les enseignements de la Perse et ceux de Byzance. Le passage de la forme byzantine à la forme purement arabe a été fixé par M. Ravaisse, d'après deux *mihrabs* dont il a étudié soigneusement les caractères, entre les années 1125 et 1135. Quoi qu'il en soit, les éléments empruntés par les Arabes aux Byzantins et aux Perses ne tardèrent pas à former un art entièrement original : il en advint tout autrement aux Turcs et aux Mongols, chez qui les éléments des arts antérieurs furent superposés, mais non combinés.

(1) L'ouvrage du Dr Gustave Le Bon, *La Civilisation des Arabes*, qui embrasse dans une vue d'ensemble les principales manifestations de la civilisation arabe chez les peuples où elle a régné ; des rivages de l'Atlantique à la mer des Indes, des plages de la Méditerranée aux sables de l'Afrique intérieure, montre que, si la similitude des croyances a du déterminer une parenté très grande entre les œuvres appartenant aux divers pays soumis à la loi de l'Islam, les variétés de races et de milieux ont engendré aussi des différences profondes.

siècles le remplissent de leur activité, n'étaient point des barbares; ils savaient quelque chose du monde qui les entourait et, conquérants et conquis, tous avaient, du moins en commun, cette trempe particulière d'esprit qui distingue profondément les Asiatiques des Européens(1); tous avaient les mêmes mœurs ou des mœurs analogues. Aussi la conquête est-elle rapide, et en quelques siècles le vaste empire des Arabes s'étend depuis l'extrême Orient jusque dans le midi de l'Europe.

L'art arabe est essentiellement un art décoratif et tout de surface; mais là où des monuments bâtis avec de grands matériaux ont existé, la civilisation arabe a bâti ses mosquées et ses palais avec de grands matériaux. C'est ce qui est arrivé dans l'Inde, en Égypte et dans l'Asie occidentale (2). En Perse, au contraire, où des civilisations antérieures avaient eu une architecture de revêtement, l'architecture persane de l'Islam nous montre l'emploi de petits matériaux, par exemple, la brique, revêtue d'enduits ou de faïence. En Espagne et en Afrique, l'architecture mauresque est tout d'une pièce et n'a point, ce qu'il importe de bien remarquer, un fonds de construction que l'on puisse mettre en parallèle avec tel autre système de construction. L'architecture mauresque est une architecture de décoration (3).

(1) L'influence arabe fut grande aussi en Occident; mais elle fut incomparablement plus profonde en Orient.

(2) Les Arabes ne firent d'abord usage que de la brique, mais ils arrivèrent bientôt à employer la pierre dans les monuments importants. Aux exemples des pays cités ici ajoutons celui des châteaux de la Ziza et de la Cuba, en Sicile.

(3) On a adressé aux monuments arabes un reproche qui n'est juste que pour quelques-uns d'entre eux : c'est de manquer de solidité. Il arrivait sans doute aux Arabes de faire vite et de se contenter de l'apparence ; mais ils savaient fort bien construire des monuments durables quand la chose leur semblait nécessaire : leurs châteaux de la Sicile, sur lesquels huit siècles ont déjà passé, n'ont-ils pas résisté à toutes les intempéries? L'Alhambra lui-même, malgré sa légèreté apparente, résiste encore.

D'après cela, on voit combien est considérable la part qu'il faut faire au *milieu*. Il importe donc en abordant l'étude des arts dans la civilisation arabe, de faire abstraction de l'idée que nous avons de l'art. Notre esthétique n'est nullement de mise en ces matières, et l'on se méprend si l'on croit pouvoir l'y appliquer. Il ne faut pas s'attendre non plus à retrouver dans l'histoire de l'art en Orient l'équivalent de cet enchaînement si rigoureux des différentes phases de l'art en Occident. L'Orient est le terroir natif de tous les arts comme de toutes les religions, et les communications incessantes entre tous les Asiatiques ont amené une telle diffusion des différentes formes de l'activité industrieuse de ces peuples, qu'il est fort difficile de démêler ce qui revient à chacun d'eux. On reconnaît dans toutes les productions de l'art en Orient des influences infiniment variées, et l'on peut dire que l'art oriental est un syncrétisme de tous les éléments byzantins, persans, indiens, mauresques, etc., qui se mêlent et s'enchevêtrent sous la civilisation arabe (1)...

(1) En Syrie, parmi les monuments arabes postérieurs à Mahomet, il faut citer les mosquées d'Omar, d'el Acza et de Damas, édifices fort anciens remontant, au moins dans leurs parties fondamentales, au premier siècle de l'hégire et de styles assez différents; ces trois monuments sont empreints de ces influences byzantines et persanes dont l'art arabe ne s'est jamais débarrassé entièrement en Syrie : ainsi les dômes y étaient généralement surbaissés, comme ceux des Byzantins. — En Égypte, l'architecture des Arabes subit pendant huit cents ans, depuis la mosquée d'Amrou, construite en 742, jusqu'à celle de Kaït-bey, édifiée en 1468, des transformations profondes. D'abord byzantin, l'art se dégagea ensuite de toute influence étrangère et arriva à des formes originales : la mosquée de Touloun (876) annonce déjà cette émancipation. Dans celle d'el Azhar (Xe siècle), l'ornementation est plus riche et plus variée. Celles de Kalasun (1283) et de Hassan (1356) apparaissent à M. Le Bon (*ouvr. cité*) comme les véritables types de l'art arabe arrivé à son plus haut degré de splendeur. La mosquée de Kaït-bey (1468) est une des dernières productions remarquables de l'architecture en Égypte. — Pour la Sicile, les châteaux de la Ziza et de la Cuba, près de Palerme, élevés au milieu du dixième

Il est un point d'une très grande importance dans l'art oriental et même d'une importance telle, qu'il est permis d'en faire la caractéristique de l'art arabe : nous voulons parler des *entrelacs*, c'est-à-dire de cet élément décoratif dont l'idée première appartient peut-être aux Grecs du Bas-Empire, élément que les Orientaux ont repris, étendu et développé avec une habileté infinie. On peut considérer l'art arabe comme un système de décoration fondé tout entier sur l'ordre et la forme géométriques et qui n'emprunte rien ou presque rien (1) à l'observation de la nature; c'est-à-dire que cet art, fort complet en soi, est dépourvu de symbolisme natu-

siècle, offrent une certaine analogie avec les monuments de l'Afrique. — Le plus ancien monument arabe de l'Espagne est celui de Cordoue; il appartient à une période byzantino-arabe; puis viennent les édifices de Tolède, et la Giralda de Séville (XIIe siècle), où les ornements byzantins et notamment les mosaïques sur fond or disparaissent pour faire place à une ornementation nouvelle. L'Alcazar de Séville et l'Alhambra de Grenade nous montrent cette architecture à sa plus brillante période. — Dans les premiers monuments musulmans de l'Inde, tels que la porte d'Aladin, les influences hindoue et arabe sont intimement associées, l'empreinte persane est faible; plus tard, au contraire, c'est cette dernière, associée en proportions variables à l'influence hindoue, qui domine : l'influence arabe ne se manifeste plus que dans les parties accessoires. Enfin les édifices de la Perse sont bien caractéristiques : leur style diffère sensiblement de celui des Arabes; ils n'ont de commun que certains détails d'ornementation (pendentifs en stalactites et inscriptions en caractères arabes); mais les mosquées persanes ont un revêtement extérieur de faïence émaillées, couvertes de dessins variés, de fleurs principalement, qui n'appartient qu'à elles.

(1) Tout le monde sait en effet que le Coran, ou du moins les commentaires du Coran font porter par le prophète l'interdiction de toute représentation figurée de la divinité et des êtres vivants. Mais pendant longtemps (v. Le Bon, *Civilisation des Arabes*, page 550), les Arabes attachèrent assez peu d'importance à cette prescription : les Khalifes eux-mêmes n'hésitèrent pas à faire représenter leur image sur les monnaies. Il y eut des écoles de peintres arabes, et les visiteurs de l'Alhambra n'ignorent pas que sur le plafond de la salle du jugement se trouvent des peintures représentant divers sujets, tels que des chefs arabes en conseil, la lutte victorieuse d'un chevalier maure contre un chevalier chrétien.

rel et de signification idéale. L'inspiration est abstraite et l'exécution dépourvue de plastique. Cette définition est évidemment incomplète et trop absolue : pourtant elle exprime assez bien la vérité des choses ; d'ailleurs, par son exagération même elle accuse d'autant mieux

DÉTAIL D'ORNEMENTATION ARABE.
(Étage supérieur de la salle des Deux Sœurs, à l'Alhambra.)
Gravure extraite de *la Civilisation des Arabes*, par le D^r Le Bon, Firmin-Didot et C^{ie}.

le point spécial que nous avons en vue, à savoir l'importance de la donnée géométrique dans cet art décoratif. Si l'on recueille les motifs divers pour les rapprocher, les comparer et finalement en déduire le diagramme essentiel, on tombe sur un certain nombre de figures géométriques distinctes et irréductibles les unes dans les autres, qui elles-mêmes se résolvent en des éléments plus simples et plus généraux...

En effet, ce qui relève de l'art dans les arts et métiers

et l'architecture, c'est-à-dire essentiellement la forme et la décoration, repose sur une géométrie d'une nature particulière, qu'on pourrait appeler esthétique (1) : tous les artisans en ont sinon la science, du moins le sentiment... Dans les arts en Orient depuis l'islamisme, c'est la géométrie esthétique qui a été le principal élément d'inspiration lorsqu'il s'agit des formes et de la décoration. L'étude des arts arabes est donc particulièrement intéressante en ce qu'elle nous montre l'application la plus considérable qui ait jamais été faite, peut-être, des formes géométriques à l'art monumental et aux arts décoratifs.

Les Orientaux ont particulièrement employé les différentes variétés des figures polygonales en les modifiant avec une habileté extrême pour les plier à tous les caprices de leur fantaisie. Ils en ont fait cette décoration des entrelacs qui ont été répandus et en profusion dans tous les édifices, qu'ils ont ciselés dans la pierre ou le bronze, taillés par assemblage dans leur menuiserie, peints sur faïence, creusés dans le plâtre pour les revêtements et les vitraux (2).

<div style="text-align:right">J. BOURGOIN.</div>

(*Les Arts arabes*. Introduction, II-VII, *passim*. Paris, V^{ve} A. Morel et C^{ie}, 1873.)

(1) M. J. Bourgoin oppose cette géométrie « esthétique » à la géométrie *utile*, dont les applications relèvent plutôt de l'industrie. La géométrie esthétique donnant la théorie des formes, comprend essentiellement, d'après lui, tout ce qui, dans l'art, tient à l'ordre et à la forme envisagés dans leur pureté abstraite. « Partant des données que l'analyse peut retrouver dans les productions de l'art comme dans celles de la nature, elle s'élève jusqu'à l'art proprement dit, en traduisant par des figures géométriques les conditions précises d'ordre, de proportion et d'harmonie qui constituent le type spécifique de la forme dans chacune des productions de l'art. » La géométrie esthétique a donc pour objet la théorie de ces figures géométriques définies chacune par leur caractère générique.

(2) Cette théorie des entrelacs a été, pour la première fois, méthodiquement exposée par M. J. Bourgoin dans le savant ouvrage à l'Introduction

2. — *L'architecture des Arabes.*

Colonnes et chapiteaux. — Dans tous les pays où parurent les Arabes, ils trouvèrent un grand nombre de monuments grecs, romains, byzantins, en ruines ou abandonnés, dont ils utilisèrent les colonnes et les chapiteaux. C'est pour cette raison que leurs premiers monuments contiennent tant de colonnes d'origine étrangère. Lorsque cette provision fut épuisée, ils durent naturellement se mettre à en construire eux-mêmes. Elles eurent alors ce cachet personnel qu'ils savaient imprimer à toutes leurs œuvres. Celles qu'on voit à l'Alhambra, dans la cour des Lions, ne dérivent d'aucun style connu, et doivent être considérées comme tout à fait spéciales aux Arabes (1).

Arcades. — L'ogive (2), de même que l'arc outre-

duquel sont empruntées les lignes ci-dessus. Il a cherché et trouvé les formules génératrices d'un grand nombre de combinaisons d'ornements arabes, et il nous en a livré les secrets. En résumé, le tracé des entrelacs se réduit surtout à ces éléments très simples : 1° le réseau ; 2° le groupe de une ou plusieurs espèces de polygones élémentaires; 3° les circonférences tangentes; 4° les différentes figures dérivées ou les polygones étoilés qui déterminent les mailles de la rosace. — Maintenant où et quand cette géométrie élémentaire a-t-elle été appliquée pour la première fois à la composition décorative? C'est peut-être borner un peu trop la question que de considérer ce genre d'ornementation comme appartenant aux Arabes. Sur les monuments les plus anciens de l'Égypte, on voit apparaître les combinaisons de droites et de portions de cercle dans la décoration peinte et sculptée; on trouve également l'emploi de figures géométriques dans les monuments de l'Inde, de la Syrie et de l'Asie Mineure, bien avant l'invasion de l'islamisme.

(1) C'est ce que Girault de Prangey a observé dans son *Essai sur l'architecture des Arabes et des Mores* (Paris, 1841). La forme de ces chapiteaux est cubique et arrondie aux angles inférieurs.

(2) On voit que l'auteur prend ici le mot ogive dans le sens *d'arc brisé*, qu'il oppose à l'arc en plein cintre : ce n'est pas la signification que nous lui donnerons plus loin, lorsqu'il sera question de l'art dit ogival. Il sera expliqué alors que c'est par une sorte d'abus de langage que l'on a appelé

passé, forment deux caractéristiques de l'architecture arabe, que l'on rencontre dans leurs premiers monuments. L'ogive se trouve employée concurremment avec le plein cintre dans les plus anciens monuments arabes que l'on puisse étudier en Europe, en Asie et en Afrique. La brisure de l'arc à son sommet, de même que l'étranglement à sa base, qui s'accentueront dans les monuments postérieurs, sont d'abord très faibles, et il faut quelque attention pour les reconnaître. Ils existent cependant, et suffisent à donner à la courbe une forme très gracieuse.

L'ogive s'accentua de plus en plus en Égypte, mais le retour de l'arc à sa base ne fut jamais très prononcé. En Espagne et en Afrique, il s'exagéra au contraire au point de donner à l'ouverture cette forme particulière que l'on a désignée sous le nom de fer à cheval, ou arc outrepassé (1), et qui fut la

MONASTÈRE DE GRAFÈDES.

TOLÈDE.

SARAGOSSE.
CHAPITEAUX ARABES.
(*Civilisation des Arabes.*)

ogive la figure formée par deux arcs de cercle se coupant suivant un angle quelconque. En effet, la *croix d'augives*, au moyen âge s'entendait pour les arcs diagonaux d'une voûte d'arête gothique : or, ces croix d'augives, ou arcs ogives, sont le plus souvent des pleins cintres.

(1) Ce sont les Anglais qui ont appelé cet arc : en fer à cheval, *horse shoe arc*. — L'arc outrepassé, de même que le croissant, serait-il aux

caractéristique de l'art arabe dans ces deux contrées à une certaine époque.

On assure que l'arc outrepassé fut connu des Byzantins. J'ai trouvé en effet, à Athènes, sur l'église Kapnikaréa, édifiée par l'impératrice Eudoxie, d'après une inscription que j'ai relevée sur une colonne, des

ALCAZAR DE SÉVILLE.

yeux des mahométans un symbole de l'hégire, c'est-à-dire de la fuite de Mahomet à Médine, qui arriva pendant la nouvelle lune, en l'an 622 de notre ère? Peut-être, étant donné le goût prononcé des Orientaux pour le symbolisme. Mais Charles Blanc (*Grammaire des arts du dessin*, p. 296) observe avec raison que l'arc outrepassé, indépendamment de son élégance, se distingue par une propriété précieuse qui n'a peut-être pas été suffisamment estimée. « Lorsqu'on a besoin de surélever un arc, par exemple, pour employer des supports monolithes un peu courts, comme l'étaient les fûts de marbre antiques, souvent tronqués, dont les Arabes disposaient, il vaut mieux outrepasser l'arc que le surhausser. Dans l'un et l'autre cas, le cintre sera plus haut que la moitié de son diamètre; mais si l'arc est outrepassé, le spectateur sera frappé du surhaussement, parce qu'il verra la surface de l'intrados dans toute son étendue. Si l'arc est surhaussé, au contraire, comme il se termine alors par deux lignes droites et parallèles, la saillie de l'imposte cache au regard le surhaussement qu'on a obtenu en prolongeant ces deux lignes, de façon que l'artiste perd d'un côté par la perspective ce qu'il a gagné de l'autre par la construction. »

TOLÈDE.

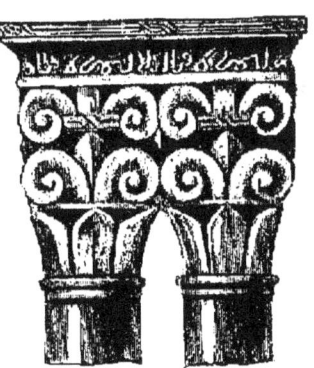

TOLÈDE.
CHAPITEAUX ARABES.
(*Civilisation*

arcades dont l'arc est très légèrement outrepassé. Le retour à la base de l'archivolte est d'ailleurs si faible, qu'il faut quelque attention pour le reconnaître.

Minarets. — Les minarets (1) qui surmontent toutes les mosquées dérivent, comme on le sait, de la nécessité d'appeler les fidèles à la prière, conformément aux prescriptions religieuses. Leurs formes varient suivant les pays, et sont même à ce point de vue très caractéristiques. Ils sont coniques en Perse, carrés en Espagne et en Afrique, cylindriques et terminés en éteignoirs en Turquie, de forme variée à chaque étage en Égypte. Plusieurs des minarets d'Égypte, et principalement celui de Kaït-bey, au Caire, sont de véritables merveilles et rien ne révèle mieux l'ingéniosité et le sens

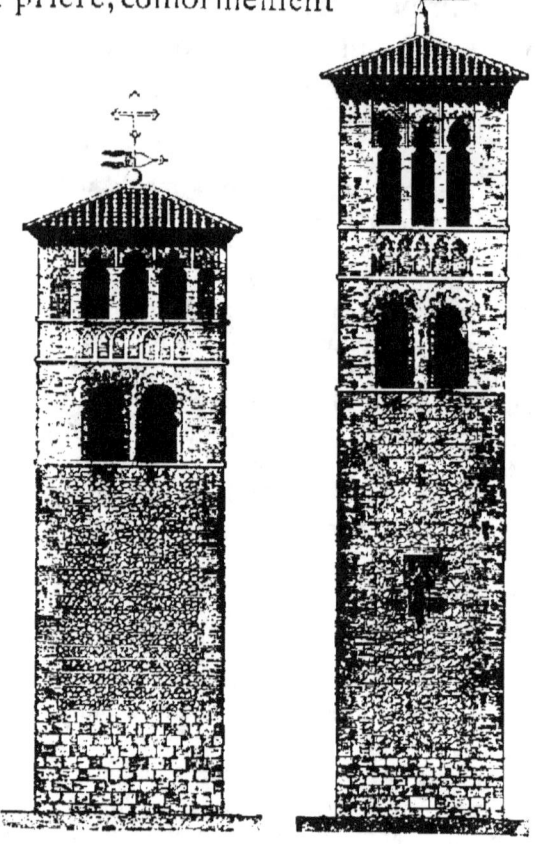

TOURS D'ÉGLISE DE TOLÈDE,
COPIÉES SUR D'ANCIENS MINARETS.
(*Civilisation des Arabes.*)

(1) Les minarets sont, de tous les accessoires des mosquées, ceux qui contribuent le plus à leur donner une physionomie pittoresque : ce sont des tours munies de balcons, d'où les *mouezzins* appellent cinq fois par

artistique des Arabes que le parti qu'ils ont su tirer

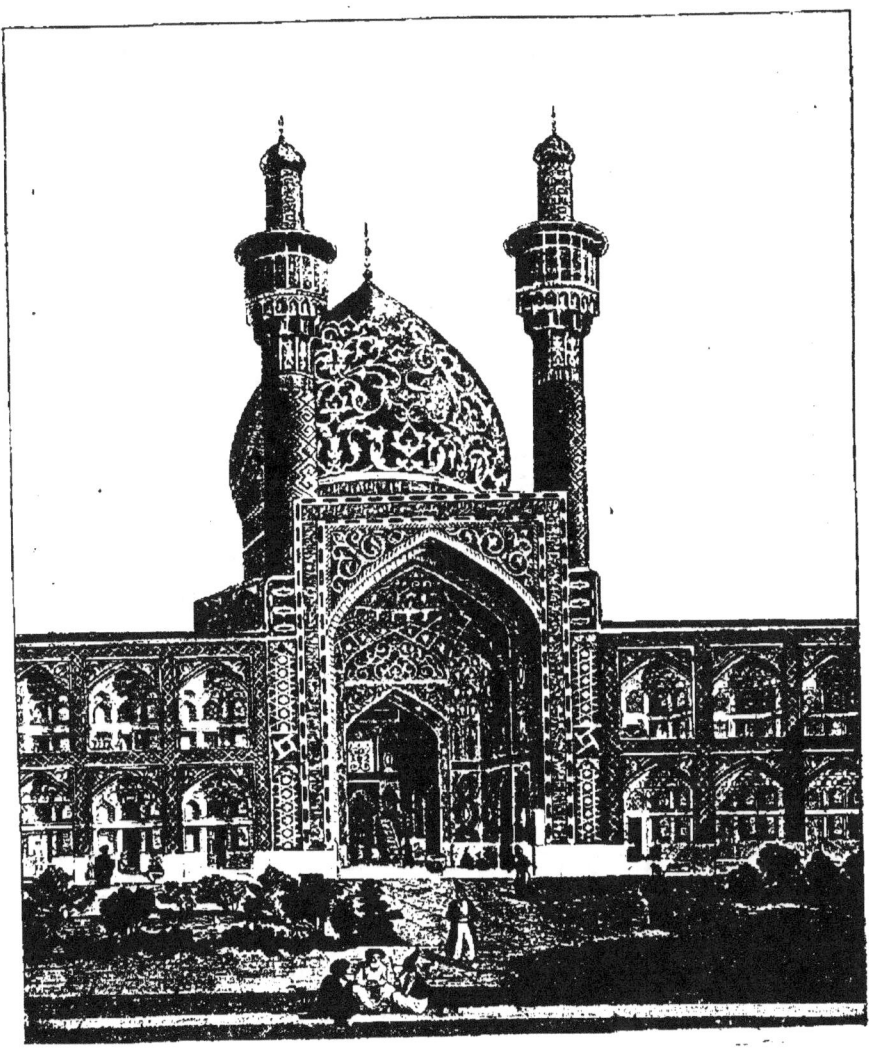

MOSQUÉE D'ISPAHAN.
(*Civilisation des Arabes.*)

d'une simple tour. C'est surtout en comparant leurs minarets avec ceux des Turcs qu'on peut se rendre

jour les fidèles à la prière. Les minarets sont aux mosquées ce que sont les clochers aux églises chrétiennes.

compte de la distance immense qui sépare le sens artistique des deux peuples.

Comme la plupart des édifices arabes, les minarets sont généralement couronnés par des sortes de créneaux de formes variées (trèfles, fers de hallebardes, dents de scies, etc.), nommés merlons. Ils étaient connus en Perse au temps des Sassanides; mais leurs formes étaient beaucoup moins variées.

Coupoles. — Bien que le mot coupole dérive directement de l'arabe (1), on ne peut nullement attribuer cette invention aux musulmans. Les coupoles furent employées bien avant eux dans les palais des rois Sassanides (2) et par les Byzantins (3). Mais ce qui est spécial aux Arabes, c'est la forme élancée du sommet et rétrécie à la base qu'ils leur donnèrent. Une section verticale de la coupole passant par son centre donnerait une courbe rappelant précisément la forme de leurs arcades. En exagérant cette courbe, les Persans arrivèrent plus tard aux coupoles bulbeuses de leur architecture.

La forme des coupoles arabes varie suivant les pays. En Afrique, et notamment à Kairouan, elles sont surbaissées comme celles des Byzantins, et on en voit plusieurs sur chaque mosquée. En Égypte, elles ne figurent jamais sur les mosquées, mais seulement sur les tombeaux ou sur les salles attenantes aux mosquées contenant un tombeau. Toutes les fois qu'on voit en Égypte une coupole sur une mosquée, on peut affirmer qu'elle renferme un tombeau.

(1) *Koubbet*, en arabe. Cf. l'italien *cupola*, diminutif de *cupa*, coupe, par comparaison à une coupe renversée?

(2) Plusieurs rois de la dynastie des Sassanides avaient attiré en Perse des artistes grecs, qui y avaient élevé des édifices avec coupoles, à une époque antérieure à l'islamisme.

(3) Voyez ce que nous avons dit plus haut de l'architecture byzantine.

Les coupoles en Syrie rappellent un peu par leurs formes, — au moins celles de la mosquée d'Omar (1), très légèrement rétrécie à sa base, — les coupoles d'Égypte. Elles sont cependant moins élancées, plus lourdes et ne sont pas revêtues d'ornements.

(1) La célèbre « mosquée d'Omar », à Jérusalem, est pour les mahométans le lieu le plus sacré de la terre, après la Mecque et Médine, et, jusqu'à ces dernières années, aucun Européen ne pouvait, sous peine de mort, y pénétrer. Les croisés furent, dit-on, saisis, en la voyant, d'une admiration d'autant plus vive qu'ils la prenaient pour le temple de Salomon restauré : plusieurs églises d'Occident s'élevèrent sur le modèle de cette mosquée. « Elle est peut-être, écrit M. Le Bon, le seul monument religieux également sacré pour les mahométans, les juifs et les chrétiens. » — La mosquée d'Omar est réellement construite sur l'emplacement du fameux temple de Salomon, réédifié par Hérode. Mais sans parler même des souvenirs qu'elle évoque, c'est une œuvre d'art de premier ordre, et sans égale dans toute la Palestine. M. de Vogüé en a donné une description très détaillée (Le Temple de Jérusalem. Paris, 1864). Notez que cette appellation de mosquée d'Omar est tout à fait inexacte : ce n'est pas une mosquée, et elle n'a pas été construite par Omar. Ce khalife resta très peu de temps à Jérusalem, et il ne fit qu'indiquer la place où il voulait faire édifier un temple. La construction remonte probablement à l'an 72 de l'hégire (691 de J.-C.) date très postérieure à Omar. Les Arabes la désignent sous le nom de Koubbet es Sakhra, coupole du rocher : elle peut-être considérée en effet, comme une immense coupole recouvrant le rocher sacré, sur lequel Melchisédech, Abraham, David et Salomon auraient fait des sacrifices, et du sommet duquel, suivant la tradition arabe, serait parti Mahomet pour aller converser avec Dieu. Le rocher tenait absolument à accompagner Mahomet dans son voyage, et il fallut l'intervention de l'ange Gabriel pour le retenir; mais comme il avait déjà quitté la terre et s'était élevé de quelques mètres, le rocher resta en l'air et s'y maintint depuis cette époque. « Cette tradition est répétée fidèlement aux visiteurs; mais le cheik de la mosquée, avec lequel j'eus occasion de causer fréquemment pendant les longues heures consacrées à étudier ce monument et que je consultai sur la question de savoir si le rocher sacré restait réellement suspendu en l'air sans points d'appui, me parut faiblement convaincu de l'exactitude de la tradition. Il paraîtrait même que le pacha actuel de Jérusalem aurait défendu de relater devant des chrétiens toutes ces légendes. » (G. Le Bon, la Civilisation des Arabes.) — La forme de la mosquée d'Omar est octogonale. A l'intérieur deux enceintes octogonales concentriques entourent une sorte de balustrade circulaire disposée autour du rocher sacré placé lui-même au centre de l'édifice. L'ornementation intérieure est d'une grande richesse. Ajoutons que la coupole du monument fut refaite en l'an 1022 et par conséquent en pleine époque de la floraison de l'art arabe.

On trouve en Égypte, et particulièrement dans le cimetière qui est au pied de la citadelle du Caire, toutes les variétés possibles de coupoles : hémisphériques, elliptiques, cylindriques, coniques, ogivales, à nervures, etc.

Pendentifs. — Les architectes arabes semblent avoir eu une antipathie profonde pour les surfaces unies, les angles et les formes rectangulaires, chers, au contraire, aux anciens Grecs. Afin de combler les coins des murs se coupant à angles droits, et pour relier par des transitions insensibles les voûtes circulaires aux salles carrées qui les supportent, ils ont fait usage de petites niches en encorbellement ayant la forme d'un triangle sphérique. On les a nommées pendentifs, parce qu'elles pendent sur le vide (1). Ces petites voûtes leur paraissent trop géométriques, ils les ont superposées par séries graduelles, et sont arrivés à former un ensemble qu'on a nommé stalactites et dont l'aspect rappelle celui d'une ruche d'abeilles. On retrouve leur emploi dès les dixième et onzième siècles en Sicile. Les Arabes d'Espagne les modifièrent en donnant aux concavités sphériques la forme de prismes verticaux à facettes concaves.

L'usage des stalactites en pendentifs est spécial aux Arabes, et n'a été retrouvé jusqu'à présent chez aucun autre peuple. A partir du douzième siècle ce genre d'ornement fut adopté dans tous les pays musulmans. On en fit des applications journalières pour relier les saillies extérieures aux galeries des minarets avec les surfaces verticales, pour remplir les voûtes des mosquées, pour rattacher celles-ci aux murs leur servant de supports, pour relier les voûtes sphériques à des surfaces carrées, etc.

La fréquence de l'encorbellement est une caractéris-

(1) Voilà des pendentifs d'un genre nouveau, et qui ne ressemblent plus à ceux de l'architecture byzantine.

tique de l'art arabe; et l'antipathie des Arabes pour les

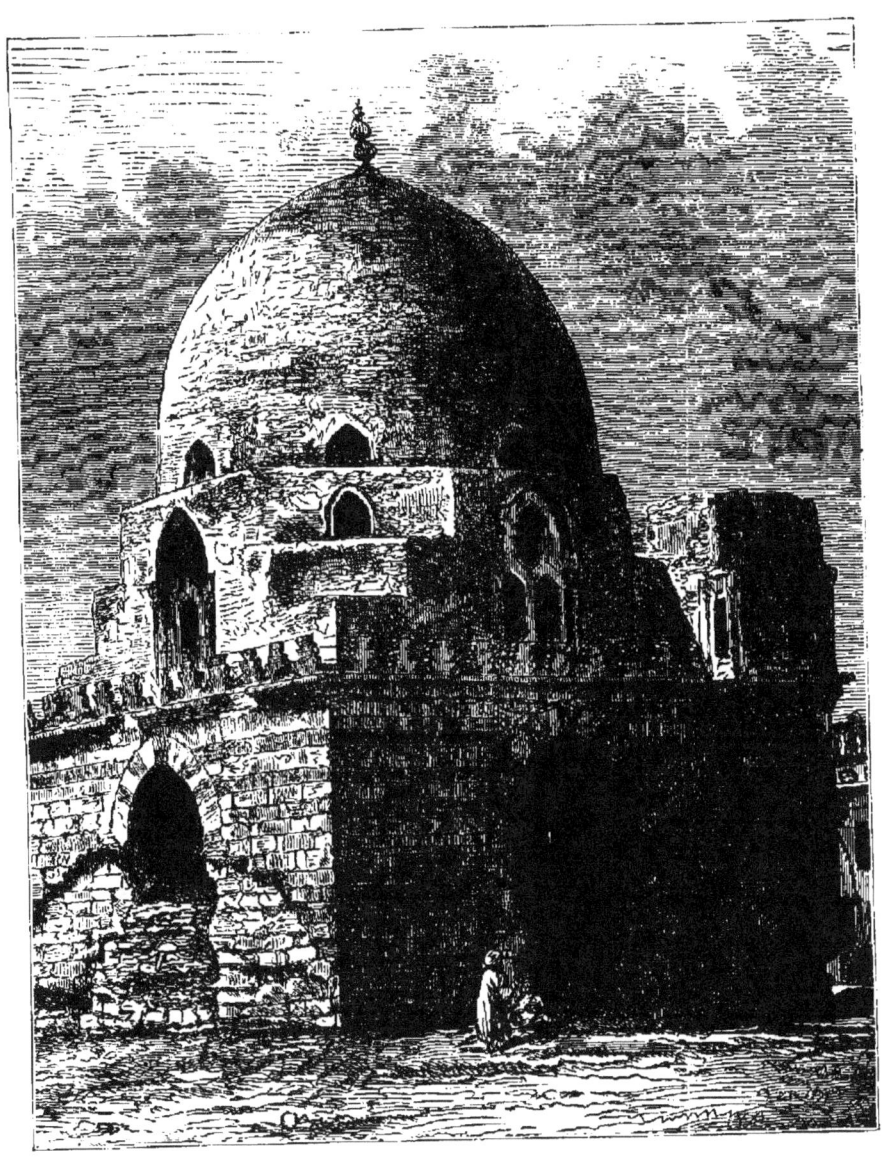

MOSQUÉE DE TOULOUM, AU CAIRE.

angles et les surfaces unies (1) se trahit dans l'exécution

(1) Observons cependant, dans l'architecture musulmane, un contraste

de toutes leurs œuvres d'art, qu'il s'agisse d'un encrier, de la reliure d'un coran ou d'un minaret.

Arabesques et détails d'ornementation. — L'ornementation des monuments arabes est tellement caractéristique, qu'elle suffit à révéler immédiatement leur origine à l'individu le plus ignorant en architecture.

Ces ornements formés de dessins géométriques mélangés d'inscriptions, constituent un ensemble plus facile à figurer qu'à décrire (1). Les arabesques étaient sculptées sur pierres, comme dans beaucoup de mosquées du Caire, ou simplement moulées comme à l'Alhambra.

significatif entre l'extérieur et l'intérieur. Au dehors, elle n'offre, le plus souvent, que des grandes lignes et des pleins formidables : elle est austère et nue. « Si parfois, dit Charles Blanc, le mur extérieur se décore d'arcades en fer à cheval ou en ogive, comme on le voit au palais de la Cuba et de la Zisa, près de Palerme, ces arcades sont aveugles : elles représentent une ouverture qui aurait été bouchée après coup, pour s'opposer à la curiosité du passant, pour murer la vie intime. » Mais, au dedans, le luxe est prodigieux et la sensualité satisfaite. La religion du musulman, ses idées, ses songes, sa vie devenue cachée et sédentaire, après avoir été errante, ses mœurs lascives, tout cela est exprimé à merveille par les arts.

(1) Cf. Charles Blanc. *Grammaire des arts du dessin*, page 300 : « On aperçoit, ici des triangles qui sont noués par le sommet et dont la base coupée se tourne en volutes et va s'enchevêtrer en d'autres triangles; là des lozanges qui ne se terminent point, ou des carrés qui s'enlacent et qui s'ouvrent au passage d'une diagonale interrompue, ou bien des trapèzes qui se combinent et se rachètent de manière à former par leurs côtés inégaux des figures régulières, croisées par des lignes dont la marche, capricieuse en apparence, est cependant prévue et réglée par le décorateur. Qui le croirait? de tous ces froids éléments résulte une ornementation pleine de saveur! Viennent ensuite des cordes ingénieusement tressées, qui forment des nœuds inextricables dont les gracieux problèmes intriguent et amusent pour un instant le regard. Et ce canevas mathématique de l'ornementation arabe est justement ce qui la distingue de toutes les autres. Les rinceaux, les fleurons, les entrelacs, les polygones géométriques, bien qu'emmêlés par des complications infinies, sont soumis à une loi d'arrangement qui permet au contemplateur de retrouver le fil de ce dédale. Ces figures fantastiques s'embrouillent avec symétrie; une secrète méthode préside à la distribution de ces chimères. »

L'écriture arabe joue un grand rôle dans l'ornementation et s'harmonise merveilleusement avec les arabesques. Jusqu'au neuvième siècle on ne fit usage que de caractères koufiques (1), ou de leurs dérivés, tels que

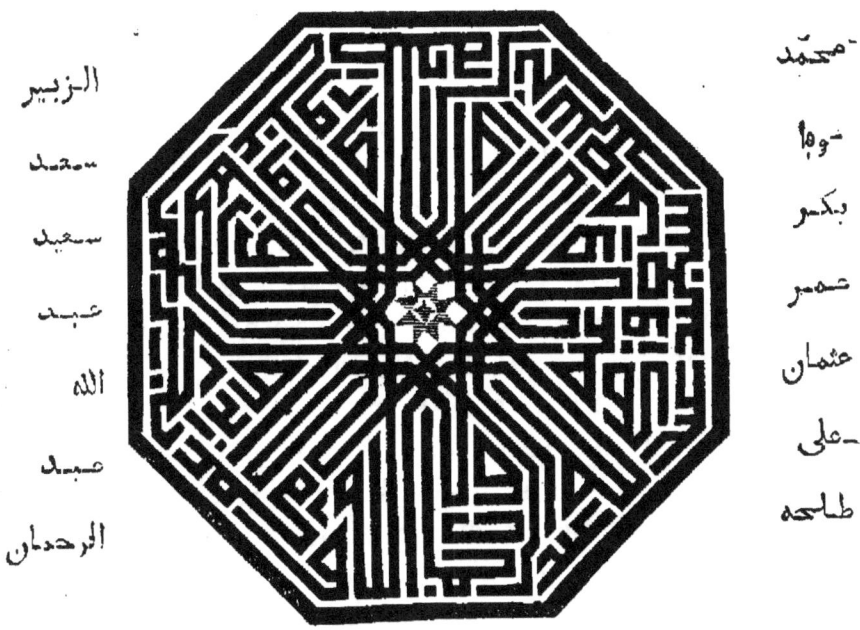

INSCRIPTION ORNEMENTALE FORMÉE DE CARACTÈRES KOUFIQUES.
(*Civilisation des Arabes.*)

le karmatique et le koufique rectangulaire.

Ces inscriptions sont généralement tirées du Coran; les plus employées sont les premières lignes de ce livre : *Bis m'Illah el-rahmân el-rahim* (au nom du Dieu clément et miséricordieux,) ou la sentence qui résume l'islamisme : *La Illah el Allah Mohammed rasoul Allah*

(1) L'écriture koufique se compose de caractères mâles, aux bases anguleuses, aux brusques évolutions, et dont la ferme élégance a quelque chose de monumental. Quelquefois, pour en rehausser l'importance et l'éclat, l'artiste arabe écrit les lettres koufiques en faïence émeraude sur un fond blanc et les coupe de légers fleurons en noir et azur.

(il n'y a d'autre Dieu qu'Allah, Mahomet est son prophète.)

L'écriture arabe est tellement ornementale, que les architectes chrétiens du moyen âge et de la renaissance ont souvent reproduit sur leurs monuments des fragments d'inscriptions arabes tombés par hasard entre leurs mains, et qu'ils prenaient pour de simples caprices de dessinateurs. MM. de Longpérier, Lavoix, etc., en ont fréquemment trouvé en Italie. Ce dernier a vu dans la sacristie de la cathédrale de Milan « une porte ogivale autour de laquelle courait, dans un encadrement en pierre, une frise formée par un mot arabe plusieurs fois reproduit. Sur les portes de Saint-Pierre, commandées par le pape Eugène IV, une légende arabe forme auréole autour de la tête du Christ, et une longue bande de lettres koufiques se développe sur les deux tuniques de saint Pierre et de saint Paul. » Je regrette que l'auteur ne nous ait pas traduit ces inscriptions : il serait curieux de savoir si celle qui se trouve autour de la tête du Christ signifie qu'il n'y a d'autre Dieu qu'Allah et que Mahomet est son prophète.

Décoration polychrome. — Les goûts artistiques des Arabes leur ont fait préférer instinctivement les monuments polychromes aux monuments blancs. Leurs arabesques sont généralement revêtues de couleurs disposées avec beaucoup de science et de goût. La surface de tous les murs de l'Alhambra était autrefois recouverte de couleurs éclatantes. Les murs extérieurs des mosquées l'étaient fréquemment.

En Égypte, les couleurs employées par les Arabes étaient le rouge, le bleu, le jaune, le vert et l'or. Owen Jones, qui a dirigé la restauration de la cour des Lions, au Palais de Cristal à Londres (1), a clairement prouvé

(1) Owen Jones, architecte anglais, né dans le pays de Galles en 1809,

qu'à l'exception des faïences émaillées du bas des murs, les Arabes n'ont fait usage à l'Alhambra que de trois couleurs, le bleu, le rouge et l'or, c'est-à-dire le jaune. Elles sont disposées suivant des principes très rationels. La couleur la plus intense, le rouge, était placée dans le fond des moulures; le bleu sur les parois latérales et toujours de façon à occuper la plus large surface pour compenser l'effet du rouge et de l'or. Les tons étaient séparés par des bandes blanches ou par l'ombre que produisait le relief de l'ornement. Les colonnes étaient probablement dorées, car des colonnes blanches n'eussent pas été en harmonie avec l'ornement polychrome qu'elles supportaient.

Quant aux couleurs verte, brune, pourpre, etc., dont on retrouve des traces à l'Alhambra, le même auteur a prouvé qu'elles étaient le résidu des mauvaises restaurations espagnoles tentées à diverses époques.

<div style="text-align: right;">Gustave Le Bon.</div>

<div style="text-align: center;">(La Civilisation des Arabes, pages 569-578. Paris, Firmin-Didot et C^{ie}, 1884.)</div>

§ II. — L'art hispano-moresque.

1. — *La Mosquée de Cordoue.*

Le plus ancien édifice bâti en Espagne par les Arabes est la Mosquée de Cordoue, ville si vénérée des musul-

compléta ses études par des voyages en Espagne et en Orient. On a de lui, outre d'importants travaux sur les arts décoratifs et sur l'ornement, un volume de *Plans, élévations, sections et détails de l'Alhambra* (Londres, 1825-1842, gr. in-4°).

mans qu'ils l'appelaient la Mecque de l'Occident (1). Cette *djami* (2) fut commencée par Abd-er-Rhaman Ier, en 780, et achevée par son fils El-Haschem. Son plan est celui des premiers édifices du même genre élevés au Caire et à Damas. Onze grandes nefs dirigées du nord au sud aboutissaient à une tour carrée, que les Espagnols appellent *patio* (3), et au milieu de laquelle s'élève la fontaine pour les ablutions. Ce patio, environné de galeries, était planté d'orangers et de palmiers. Il a été réparé par Abd-el-Rhaman III. Trente-trois autres nefs plus petites, coupant les premières à angle droit, formaient ainsi un vaste quinconce de colonnes. Il paraît

(1) On sait que la Mecque et Médine, situées dans l'Hedjaz (Arabie), sur le littoral de la mer Rouge, sont deux villes saintes qui attirent chaque année des pèlerins des points les plus reculés du monde musulman. La Mecque, que ses habitants ont surnommée la mère des cités, a été longtemps inconnue des Européens : aujourd'hui encore ceux-ci ne peuvent en approcher. C'est au milieu de cette ville que s'élève la mosquée à laquelle elle doit sa célébrité. Dans son intérieur se trouve la Kaaba, temple célèbre dont les historiens orientaux font remonter la fondation à Abraham. La grande mosquée de la Mecque a la forme d'un quadrilatère régulier. Lorsqu'on a pénétré dans l'intérieur du monument par une des portes qui y donnent accès, on se trouve dans une vaste cour entourée d'arcades soutenues par une véritable forêt de colonnes au-dessus desquelles s'élèvent un nombre considérable de minarets. Quant au petit temple de la Kaaba, c'est un cube de pierre grise, qui n'a d'autre ouverture qu'une petite porte placée à 7 pieds du sol, à laquelle on ne peut accéder que par un escalier mobile : à l'intérieur, on trouve une salle pavée de marbre, éclairée par des lampes d'or massif, et couvertes d'inscriptions.

(2) Le mot *djami* (qui réunit, congrégation), désigne toute enceinte destinée à réunir les fidèles durant la prière. Quant au mot français *mosquée*, il vient de l'espagnol *mezquita*, dérivé lui-même de l'arabe *masdjed* (lieu d'adoration), et il s'applique à tous les lieux de prières, quelles que soient leur forme et la nature des cérémonies auxquelles ils sont affectés.

(3) C'est une disposition architecturale qui rappelle le *cavædium* romain. Or, le cavædium (cavum ædium), littéralement, la cavité de la maison se confondait à peu près avec l'atrium primitif, autour duquel se groupèrent ensuite toutes les autres pièces dont se forme la maison romaine. (Voyez le *Dictionnaire des antiquités grecques et romaines*, article *Cavædium*, par E. Saglio.)

qu'au dixième siècle, El-Mansour ajouta à ce premier édifice encore huit grandes nefs, courant du nord au sud et coupées par trente-cinq autres nefs. On conçoit quel ef-

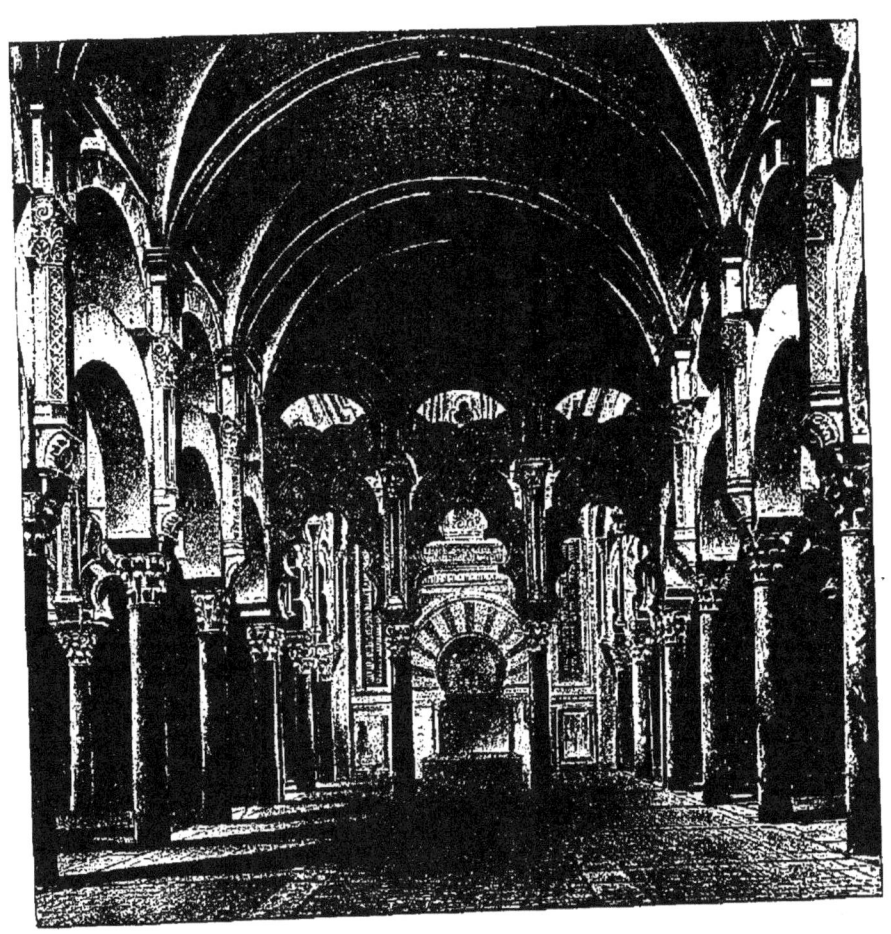

INTÉRIEUR DE LA MOSQUÉE DE CORDOUE.
(*Civilisation des Arabes.*)

fet imposant devait produire cette multitude de galeries, cette forêt de piliers au milieu desquels l'œil s'égarait, surtout quand ce labyrinthe de nefs, resplendissantes des plus vives couleurs, était éclairé par cent treize candélabres dont les plus grands portaient mille lampes, et

les plus petits douze seulement. Une allée, plus large et plus ornée que les autres, partage le monument en deux parties, aboutit d'une part à la porte principale, et d'autre part au *mihrâb* (1).

Les murs, construits en terre et en pierre, avec de larges briques, sont couronnés par des merlons à redans (2), ils sont percés de fenêtres accouplées présentant des colonnettes d'angle, ornés d'arcatures simulées, et solidifiées par des contre-forts en forme de tours. A l'intérieur ces murs sont entièrement lisses, sans inscriptions et sans aucun revêtement. La porte se termine supérieurement par un arc en fer à cheval. Son tympan et sa frise sont décorés d'inscriptions et d'ornements en stuc, en terre cuite et en mosaïque de faïence. — On compte dans la mosquée huit cent cinquante colonnes, les unes lisses, les autres à cannelures droites ou torses, de marbre, de porphyre ou de granit, la plupart antiques et enlevées à l'Espagne, à la Gaule et à l'Afrique romaine : c'est dire qu'elles sont de hauteur et de modules différents. — Les chapiteaux sont alternativement corinthiens, composites, un peu allongés. Il y en a très peu de terminés; ceux qui le sont montrent des feuillages refouillés profondément au ciseau et surtout au trépan (3). Leurs tailloirs, de forme trapézoïde, rappellent assez ceux de Saint-Vital de Ravenne. — Quant aux bases, elles ont disparu sous l'exhaussement du pavé. — Les arcs sont tantôt outrepassés, tantôt découpés de lobes; leurs voussoirs sont formés de pierres blanches qui alternent avec des briques rouges. La com-

(1) V. un peu plus loin, page 116, l'explication de ce mot.

(2) C'est-à-dire des merlons dentelés, des merlons crénelés. Le merlon, en fortification, c'est la partie du parapet qui est entre deux créneaux.

(3) Le *trépan* s'entend ici d'un outil pour percer ou creuser le marbre.

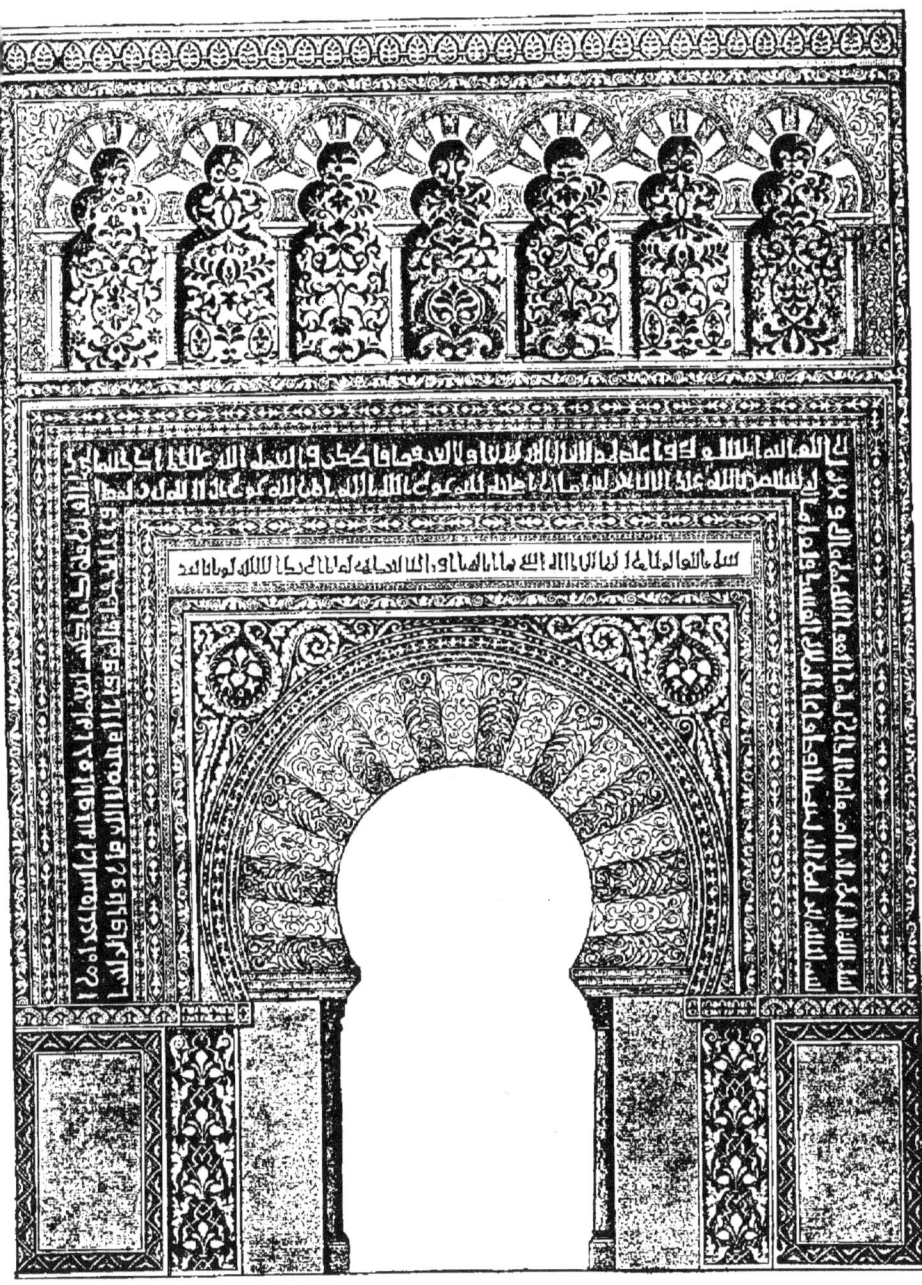

FAÇADE DU MIHRAB DE LA MOSQUÉE DE CORDOUE.
(*Civilisation des Arabes.*)

binaison de ces arcs superposés et s'entrecoupant est

très originale; elle a été rendue nécessaire par le peu d'élévation des colonnes dont on s'est servi. — Les fenêtres sont garnies de pierres spéculaires (1), ou de marbre de Paros. — Les anciens plafonds se composaient de charpentes et de compartiments à caissons, en bois de cèdre, richement sculptés et peints de diverses couleurs. — A l'extérieur, au-dessus de chaque nef, régnait un toit à deux égouts couvert en tuiles; chaque toit était séparé par un large chêneau en plomb pour l'écoulement des eaux. Les moulures des pilastres de la galerie centrale sont une combinaison de losanges, de chevrons, de faces à angles saillants et rentrants, qui ont été reproduits dans nos monuments des onzième et douzième siècles. — La partie de la mosquée la plus riche est le sanctuaire et la grande nef qui y aboutit : cette partie du monument est d'ailleurs plus ornée que le reste, et date sans doute du règne de El-Haschem. — Le *mihrâb* est une chapelle, sorte de réduit octogone, surmontée d'une coupole formée par un énorme bloc de marbre blanc de 5 mètres de diamètre, admirablement sculpté. Au-dessous règne une frise également bien sculptée, portant des arcatures aux arcs trilobés, La porte est surmontée d'un cintre outrepassé, dont les voussoirs sont figurés par des mosaïques. Toute cette façade, en marbre blanc, est couverte de sculptures d'une élégance exquise.

<div style="text-align:right">L. BATISSIER.</div>

(*Histoire de l'art monumental*, p. 439-441. Paris. Furne. 2ᵉ édition, 1860.)

(1) La pierre spéculaire est une pierre transparente, dite aussi « miroir d'âne ».

2. — *Le palais de l'Alhambra à Grenade* (1).

L'on pénètre dans l'Alhambra par un corridor situé dans l'angle du palais de Charles-Quint (2), et l'on ar-

(1) Quand, au début du treizième siècle, Tolède, Saragosse, Cordoue, Valence et Séville eurent été successivement conquises par les chrétiens, Grenade prit tout à coup une très grande importance : accueillant de toutes parts les malheureux habitants des villes conquises, elle réunit rapidement tout ce que l'Espagne arabe avait de plus distingué par la science, par le talent et par les richesses. De là cet accroissement rapide et prodigieux de Grenade, ce développement admirable, surtout, des sciences, des arts et de l'industrie. Cette cité charmante surpassait en beautés toutes les autres villes. Ashakandi l'appelle « la Damas d'Andalousie, les délices des yeux, la contemplation de l'âme... » Il faut reconnaître qu'elle est bien déchue aujourd'hui de son ancienne splendeur. C'est vers 1248 que Mohammed ben Alhamar, après la prise de Séville par le roi de Castille, auquel il avait dû se réunir comme vassal, résolut de construire la forteresse de l'Alhambra, citadelle immense, dominant la ville de Grenade au Sud, au Nord et à l'Ouest, embrassant tout le plateau de la *sierra del Sol* (montagne du Soleil), et défendue par une enceinte garnie de nombreuses tours carrées. En 1279, Mohammed II continuait encore la construction des forteresses et du palais de l'Alhambra, et son fils Abdallah y éleva une grande mosquée. Sous Aboul Walid, de 1309 à 1325, mais principalement pendant le règne d'Abou Abd Allah surnommé Algang Billah (riche par Dieu) le palais de l'Alhambra paraît avoir été décoré de ses plus précieux ornements, le surnom de ce prince se retrouve partout, et notamment à la célèbre Cour des Lions, sur la plupart des dés qui surmontent les chapiteaux des colonnes dans les galeries, à la Salle des Ambassadeurs, au grand Arc d'entrée, et dans les dessins courants des parois. Il faut ajouter toutefois que du temps d'Youssouf Aboul Hadjiadj, frère d'Abou Abd Allah, de l'année 1333 à l'année 1354, le palais de l'Alhambra reçut quelques embellissements dont l'histoire ainsi que les inscriptions nous ont transmis la date et le souvenir; c'est alors que semble avoir été terminée la Salle des Ambassadeurs, et la belle porte du Jugement, entrée actuelle de la citadelle moresque. Ce nom de porte du Jugement vient de l'habitude où sont les musulmans de rendre la justice sur le seuil de leurs palais, « ce qui a l'avantage, dit Théophile Gautier, d'être fort majestueux et de ne laisser pénétrer personne dans les cours intérieures ». La porte franchie, l'on débouche sur une vaste place nommée *de las Algives*, au milieu de laquelle se trouve un puits, et l'on est devant l'Alhambra, ou plutôt devant le palais de Charles-Quint, qui y donne accès.

(2) Ce palais de Charles-Quint est un grand monument de la renais-

rive, après quelques détours, à une grande cour désignée indifféremment sous le nom de *Patio de los Arrayanes* (cour des Myrtes), de l'*Alberca* (du Réservoir), ou du *Meçouar,* mot arabe qui signifie bain des femmes.

En débouchant de ces couloirs obscurs dans cette large enceinte inondée de lumière, il vous semble que le coup de baguette d'un enchanteur vous a transporté en plein Orient, à quatre ou cinq siècles en arrière. Le temps, qui change tout dans sa marche, n'a modifié en rien l'aspect de ces lieux, où l'apparition de la sultane Chaîne des cœurs et du More Tarfé, dans son manteau blanc, ne causerait pas la moindre surprise.

Au milieu de la cour est creusé un grand réservoir de trois ou quatre pieds de profondeur, en forme de parallélogramme, bordé de deux plates-bandes de myrtes et d'arbustes, terminé à chaque bout par une espèce de galerie à colonnes fluettes supportant des arcs moresques d'une grande délicatesse. Des bassins à jet d'eau, dont le trop-plein se dégorge dans le réservoir par une rigole de marbre, sont placés sous chaque galerie et complètent la symétrie de la décoration. A gauche se trouvent les archives et la pièce qui contient le magnifique vase de l'Alhambra (1). De ce côté sont aussi les passages qui conduisent à l'ancienne mosquée, convertie en église lors de la conquête. Dans le fond, au-dessus du vilain toit de tuiles rondes qui a remplacé les poutres

sance, « qu'on admirerait partout ailleurs, écrit Théophile Gautier, mais que l'on maudit ici, lorsqu'on songe qu'il couvre une égale étendue de l'Alhambra renversée exprès pour emboîter sa lourde masse. Cet Alcazar a pourtant été dessiné par Alonzo Berruguete ; les trophées, les bas-reliefs, les médaillons de sa façade sont fouillés par un ciseau fin, hardi, patient : la cour circulaire à colonnes de marbre, où devaient se donner les combats de taureaux, est assurément un magnifique morceau d'architecture, mais *non erat hic locus.* » (Voy. dans le récit de Th. Gautier sur Grenade, tout ce qui précède, et tout ce qui suit, chap. XI.)

(1) V. plus loin, page 132.

de cèdre et les tuiles dorées de la toiture arabe, s'élève majestueusement la tour des Comares, dont les créneaux découpent leurs dentelures vermeilles dans l'admirable limpidité du ciel. Cette tour renferme la salle des Ambassadeurs, et communique par le *Patio de los Arrayanes* par une espèce d'antichambre nommée la *Barca,* à cause de sa forme (1).

L'antichambre de la salle des Ambassadeurs est digne de sa destination : la hardiesse de ses arcades, la variété, l'enlacement de ses arabesques, les mosaïques de ses murailles, le travail de sa voûte de stuc, fouillée comme un plafond de grotte à stalactites, peinte d'azur, de vert et de rouge, dont les traces sont encore visibles, forment un ensemble d'une originalité et d'une bizarrerie charmantes (2).

De chaque côté de la porte qui mène à la salle des Ambassadeurs, dans le jambage même de l'arcade, au-dessus du revêtement de carreaux vernissés dont les triangles de couleurs tranchantes garnissent le bas des murs, sont creusées en forme de petites chapelles deux niches de marbre blanc sculptées avec une extrême délicatesse. C'est là que les anciens Mores déposaient leurs

(1) Son plafond en bois est terminé aux deux extrémités par des demi-coupoles, et affecte ainsi la forme d'une barque.

(2) Malheureusement, les Espagnols ont mutilé comme à plaisir les merveilles de l'Alhambra. Depuis Charles-Quint qui, — nous l'avons vu un peu plus haut, — en jeta à terre, sans scrupule, une bonne partie pour édifier à la place un palais de sa façon, tous les gouvernements ont persévéré dans le même esprit d'incroyable vandalisme. Les magnifiques plaques de faïence émaillée qui ornaient les salles étaient vendues il y a quelques années pour faire du ciment. La porte de bronze de la Mezquita a été débitée comme vieux cuivre ; les magnifiques portes de bois sculpté de la salle des Abencerrages ont servi de bois à brûler. Pour rendre le nettoyage des murs plus facile, on avait eu soin de recouvrir toutes les arabesques d'un épais lait de chaux !... Enfin l'on s'est décidé récemment à ménager ce qui restait de ce féerique palais, et des restaurations ont même été commencées.

babouches avant d'entrer, en signe de déférence, à peu près comme nous ôtons nos chapeaux dans les endroits respectables.

La salle des Ambassadeurs (1), une des plus grandes de l'Alhambra, remplit tout l'intérieur de la tour de Comarès. Le plafond, de bois de cèdre, offre les combinaisons mathématiques si familières aux architectes arabes : tous les morceaux sont ajustés de façon à ce que leurs angles sortants ou rentrants forment une variété infinie de dessins; les murailles disparaissent sous un réseau d'ornements si serrés, si inextricablement enlacés, qu'on ne saurait mieux les comparer qu'à plusieurs guipures posées les unes sur les autres. L'architecture gothique, avec ses dentelles de pierre et ses rosaces découpées à jour, n'est rien à côté de cela. Un des caractères du style moresque est d'offrir très peu de saillies et très peu de profils. Toute cette ornementation se développe sur des plans unis et ne dépasse guère quatre à cinq pouces de relief; c'est comme une espèce de tapisserie exécutée dans la muraille même...

Les meurtrières à balcon intérieur percées à une grande hauteur du sol, le plafond en charpente sans autres décorations que des zigzags et des enlacements formés par l'ajustement des pièces, donnent à la salle des Ambassadeurs un aspect plus sévère qu'aux autres salles du palais, et plus en harmonie avec sa destination. De

(1) C'est une pièce carrée d'environ 11 mètres sur chaque côté, et de 18 et même 19 mètres de hauteur : cette salle royale de réception est percée de neuf fenêtres, larges et hautes. « L'épaisseur considérable des murs de la tour de Comarès donne aux ébrasements de chacune de ces fenêtres, au nombre de trois sur chacun des cotés de l'Est, du Nord et de l'Ouest, l'aspect d'une petite pièce séparée, qui n'a pas moins de 3 mètres de longueur sur 5 de hauteur environ... » (Girault de Prangey, *Essai sur l'Architecture des Arabes et des Mores.*)

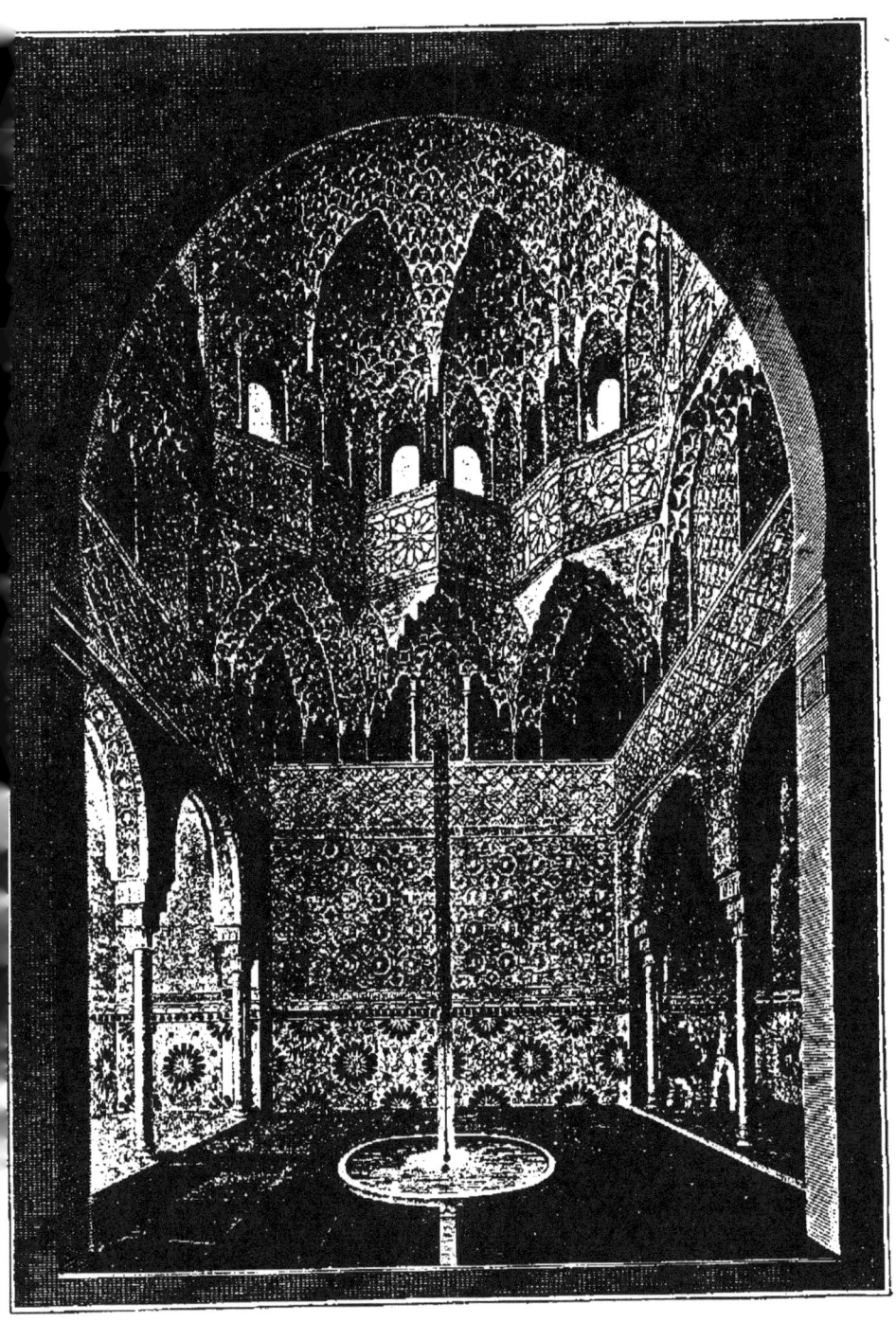

SALLE DES ABENCÉRAGES (ALHAMBRA).
(*Civilisation des Arabes.*)

la fenêtre du fond, l'on jouit d'une vue merveilleuse sur le ravin du Darro.

Cette description terminée, nous devons détruire une illusion : toutes ces magnificences ne sont ni en marbre ni en albâtre, ni même en pierre, mais tout bonnement en plâtre! Ceci contrarie beaucoup les idées de luxe féerique que le nom seul de l'Alhambra éveille dans les imaginations les plus positives; mais rien n'est plus vrai : à l'exception des colonnes ordinairement tournées d'un seul morceau et dont la hauteur ne dépasse guère six à huit pieds, de quelques dalles dans le pavage, des vasques, des bassins, des petites chapelles à déposer les babouches, il n'y a pas un seul morceau de marbre employé dans la construction intérieure de l'Alhambra. Nul peuple d'ailleurs, n'a poussé plus loin que les Arabes l'art de mouler, de durcir et de ciseler le plâtre, qui acquiert entre leurs mains la dureté du stuc sans en avoir le luisant désagréable (1).

La plupart de ces ornements sont donc faits avec des moules, et répétés sans grand travail toutes les fois que la symétrie l'exige...

De la salle des Ambassadeurs, l'on va, par un corridor de construction relativement moderne, au *pocador* ou toilette de la reine. C'est un petit pavillon situé sur le haut d'une tour d'où l'on jouit du plus admirable panorama, et qui servait d'oratoire aux sultanes... Mais

(1) M. G. Le Bon (*La Civilisation des Arabes*, page 302), explique que tout visiteur de l'Alhambra éprouve le plus vif sentiment d'incrédulité quand on lui apprend que tous ces ornements ne sont que de simples moulures en plâtre. « Je n'ai pu croire, ajoute-t-il, que c'était simplement du plâtre, qu'après en avoir fait analyser un petit fragment. M. Friedel, de l'Institut, qui a bien voulu faire cette analyse pour moi, n'a pu y trouver que du sulfate de chaux. Le plâtre, mélangé sans doute à une petite proportion de matière organique, est donc bien l'élément fondamental avec lequel ont été fabriquées toutes les moulures de l'Alhambra... »

la cour des Lions est le morceau le plus curieux et le mieux conservé de l'Alhambra...

La cour des Lions a cent vingt pieds de long, soixante-treize de large, et les galeries qui l'entourent mesurent vingt-deux pieds de haut. Elles sont formées par cent vingt-huit colonnes de marbre blanc appareillées dans un désordre symétrique de quatre en quatre et de trois en trois; ces colonnes, dont les chapiteaux très ouvragés conservent des traces d'or et de couleur, supportent des arcs d'une élégance extrême et d'une coupe toute particulière.

En entrant, vous avez en face de vous, formant le fond du parallélogramme, la salle du Tribunal (1), dont la voûte renferme un monument d'art d'une rareté et d'un prix inestimables. Ce sont des peintures arabes, les seules peut-être qui soient parvenues jusqu'à nous (2). L'une d'elles représente la cour des Lions même avec la fontaine très reconnaissable mais dorée; quelques personnages, que la vétusté de la peinture ne permet pas de distinguer nettement, semblent occupés d'une joute ou d'une passe d'armes. L'autre a pour sujet une espèce de divan où se trouvent rassemblés les rois mores de Grenade, dont on discerne encore fort bien les burnous blancs, les têtes olivâtres, la bouche rouge et les mystérieuses prunelles noires. Ces peintures, à ce que l'on prétend, sont sur cuir préparé, collé à des panneaux de cèdre, et servent à prouver que le précepte du Coran qui défend la représentation des êtres animés n'était pas toujours scrupuleusement observé par les Mores, quand

(1) La salle appelée du Jugement, ou du Tribunal, occupe tout le côté Est de la cour des Lions, elle a trente-et-un mètres de longueur sur sept de largeur environ, en y comprenant les enfoncements des extrémités Nord et Sud, et ceux du côté Est.

(2) V. plus haut, page 96, note.

bien même les douze lions de la fontaine ne seraient pas là pour confirmer cette assertion.

A gauche, au milieu de la galerie, dans le sens de la longueur, on trouve la salle des Deux-Sœurs, qui fait pendant à la salle des Abencérages (1). Ce nom de los Dos Hermanos lui vient de deux immenses dalles de marbre blanc de Machaël, de grandeur égale et parfaitement semblables, que l'on remarque à son pavé. La voûte ou coupole, que les Espagnols appellent fort expressivement *media naranja* (demi-orange), est un miracle de travail et de patience. C'est quelque chose comme les gâteaux d'une ruche, comme les stalactites d'une grotte, comme les grappes de globules savonneux que les enfants soufflent au moyen d'une paille. Ces myriades de petites voûtes, de dômes de trois ou quatre pieds qui naissent les uns des autres, entre-croisant et brisant à chaque instant leurs arêtes, semblent plutôt le produit d'une cristallisation fortuite que l'œuvre d'une main humaine; le bleu, le rouge et le vert brillent encore dans le creux des moulures d'un éclat presque aussi vif que s'ils venaient d'être posés. Les murailles, comme celles de la salle des Ambassadeurs, sont couvertes, depuis la frise jusqu'à hauteur d'homme, de broderies de stuc d'une délicatesse et d'une complication incroyables. Le bas est revêtu de ces carreaux de terre vernie où des angles noirs, verts et jaunes, forment mosaïque avec le fond blanc. Le milieu de la pièce, selon l'invariable usage des Arabes, dont les habitations ne sem-

(1) On sait d'où vient ce nom de Salle des Abencérages, qui date probablement du seizième siècle : c'est là qu'on place le théâtre de la tragédie sanglante et si connue, motivée par les jalousies des Zegris et des Abencerrages; mais on sait aussi que cette histoire ne repose que sur le joli roman espagnol, *Vandos de los Zegries y Abencerages*, traduit par Gines Perez de Hita. La nouvelle de Châteaubriand, le *Dernier des Abencérages*, est une pure fiction.

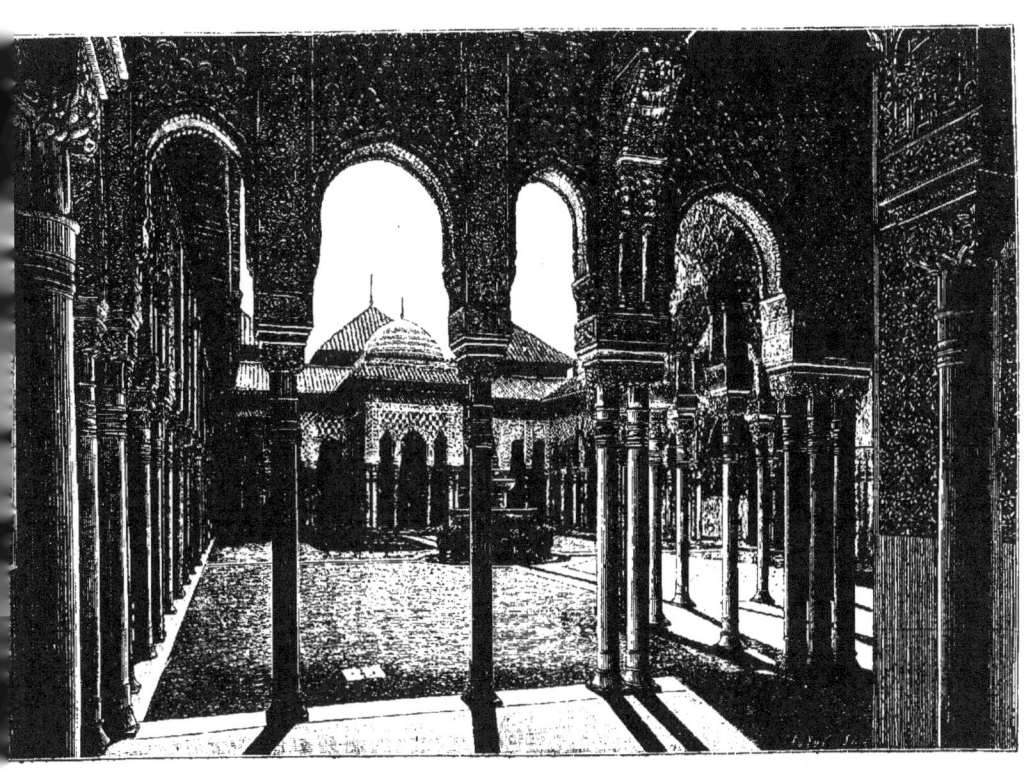

COUR DES LIONS (ALHAMBRA).
(Civilisation des Arabes.)

blent être que de grandes fontaines enjolivées, est occupé par un bassin et un jet d'eau. Il y en a quatre sous le portique de l'entrée, un autre dans la salle des Abencérages, sans compter la *Taza de los Leones*, qui, non contente de verser de l'eau par la gueule de ces douze monstres, lance encore vers le ciel un torrent par le champignon qui la surmonte. Toutes ces eaux viennent se rendre, par des rigoles creusées dans le dallage des salles et le pavé de la cour, au pied de la fontaine des Lions, où elles s'engloutissent dans un conduit souterrain (1)...

C'est dans le bassin de la fontaine des Lions que

(1) La *Taza de los Leones* jouit, dans les poésies arabes, d'une réputation merveilleuse, dont on peut prendre une idée en lisant, sur les parois de la coupe où retombent les eaux de la coupe supérieure, cette inscription arabe :

« O toi qui regardes les lions fixés à leur place! remarque qu'il ne leur manque que la vie pour être parfaits. Et toi à qui échoit en héritage cet alcazar et ce royaume, prends-le des nobles mains qui l'ont gouverné sans déplaisir et sans résistance. Que Dieu te sauve pour l'œuvre que tu viens d'achever, et te préserve à jamais des vengeances de ton ennemi! Honneur et gloire à toi, ô Mahomed! notre roi, orné de hautes vertus à l'aide desquelles tu as tout conquis! Puisse Dieu ne jamais permettre que ce beau jardin, image de tes vertus, ait un rival qui te surpasse! La matière qui nuance le bassin de la fontaine est comme de la nacre de perle sous l'eau claire qui scintille; la nappe ressemble à de l'argent en fusion, car la limpidité de l'eau et la blancheur de la pierre sont sans pareilles; on dirait une goutte d'essence transparente sur un visage d'albâtre. Il serait difficile de suivre son cours. Regarde l'eau et regarde la vasque, et tu ne pourras distinguer si c'est l'eau qui est immobile ou le marbre qui ruisselle. Comme le prisonnier d'amour, dont le visage se baigne d'ennui et de crainte sous le regard de l'envieux, ainsi l'eau jalouse s'indigne contre la pierre, et la pierre porte envie à l'eau. A ce flot inépuisable peut se comparer la main de notre roi, qui est aussi libéral et généreux que le lion est fort et vaillant. »

En dépit de ces éloges dithyrambiques, on est obligé d'avouer que rien ne ressemble moins à des lions que les douze animaux fantastiques de la fontaine. Cependant, en les acceptant, non pas comme lions, mais comme chimères, comme caprice d'ornement, ils ne laissent pas de produire, avec la vasque qu'ils supportent, un effet des plus pittoresques.

tombèrent les têtes des trente-six Abencérages attirés dans un piège par les Zégris. Les autres Abencérages auraient tous éprouvé le même sort sans le dévouement d'un petit page qui courut prévenir, au risque de sa vie, les survivants, et les empêcha d'entrer dans la fatale cour. On vous fait remarquer au fond du bassin de larges taches rougeâtres, accusations indélébiles laissées par les victimes contre la cruauté de leurs bourreaux. Malheureusement les érudits prétendent que les Abencérages et les Zégris n'ont jamais existé (1). Je m'en rapporte complètement là-dessus aux romances, aux traditions populaires et à la nouvelle de M. de Chateaubriand, et je crois fermement que les empreintes empourprées sont du sang et non de la rouille... (2)

<div style="text-align:right">Théophile Gautier.</div>

(*Voyage en Espagne*, pages 222-232, *passim*. Paris, Charpentier, éditeur.)

§ III. — LES ARTS INDUSTRIELS.

Travail des métaux et des pierres précieuses. — Orfèvrerie, bijouterie, damasquinerie, ciselure. — L'art de travailler les métaux fut poussé fort loin chez les Arabes : et ils atteignirent dans la production de

(1) V. plus haut.
(2) Toute légende doit paraître vraisemblable aux hôtes de l'Alhambra, la nuit surtout, dans ces ténèbres traversées de reflets incertains qui prêtent d'étranges apparences à tous les objets vaguement ébauchés. Et l'on songe à ces beaux vers des *Orientales* :

> L'Alhambra ! L'Alhambra ! palais que les génies
> Ont doré comme un rêve et rempli d'harmonies ;
> Forteresse aux créneaux festonnés et croulants
> Où l'on entend la nuit de magiques syllabes,
> Quand la lune à travers les mille arceaux arabes
> Sème les murs de trèfles blancs.

certaines œuvres une perfection qu'il serait bien difficile d'égaler aujourd'hui. Leurs vases et leurs armes étaient couverts d'incrustations d'argent, d'émaux cloisonnés, de pierres précieuses, etc. Ils savaient également tailler les pierres fines, les couvrir d'emblèmes et d'inscriptions. Ils étaient même arrivés à exécuter, avec une substance aussi dure que le cristal de roche, de grandes pièces couvertes de figures et de devises, dont la confection serait aujourd'hui extrêmement difficile et coûteuse. Telle est, par exemple, la buire en cristal de roche du dixième siècle, que possède le Louvre.

C'est surtout dans l'incrustation des métaux servant à fabriquer les armes, vases, aiguières, plateaux et ustensiles divers, qu'ils ont fait preuve d'esprit inventif. Leur procédé a reçu le nom de damasquinerie, du nom de la ville où il fut surtout pratiqué. Damas et Mossoul étaient autrefois les deux plus importants centres de cette fabrication. La même industrie existe encore à Damas, mais y est bien déchue. Sa décadence remonte sans doute à l'époque où Timour, s'étant emparé de cette ville (1399), emmena tous les ouvriers armuriers à Samarcande et dans le Khorassan. Les plus anciens travaux de damasquinerie ne remontent qu'au commencement du dixième siècle; les plus nombreux sont des douzième et treizième siècles (1).

(1) D'après M. Lavoix, la damasquinerie se traitait chez les Orientaux de diverses manières. Dans le procédé par incrustation, on fixait un fil d'or ou d'argent dans une rainure enlevée sur le métal par le burin et un peu plus large au fond qu'à l'entrée. Ce fil introduit ainsi sortait en relief ou s'arasait suivant la volonté de l'artiste. Tantôt c'était une mince feuille d'or ou d'argent appliquée sur le fond d'acier ou de laiton et prise entre deux lignes parallèles dont les rebords légèrement rabattus lui faisaient une sorte d'encadrement. Tantôt l'ouvrier, armé d'une lime en forme de molette d'éperon, conduisait rapidement son outil sur l'objet qu'il avait à ornementer, et le fil d'argent s'appliquait au marteau sur

Travail des bois et de l'ivoire. — L'art de travailler le bois et de l'incruster de nacre et d'ivoire fut également poussé par les Arabes à un degré véritablement merveilleux. Ce n'est qu'en dépensant des sommes considérables qu'on pourrait arriver aujourd'hui à imiter ces portes admirables qu'on retrouve encore dans d'anciennes mosquées, ces members découpés et incrustés(1), ces plafonds à caissons sculptés, ces moucharabiehs ouvragés comme de la dentelle.

Au douzième siècle cet art était arrivé depuis longtemps à sa perfection, comme le prouvent les pièces diverses qui nous restent de cette époque, entre autres le

BUIRE ARABE DU X° SIÈCLE EN CRISTAL DE ROCHE (MUSÉE DU LOUVRE).

(*Civilisation des Arabes.*)

toutes les parties du métal préparé ainsi pour le griffer et le retenir. Ce dernier procédé s'emploie encore aujourd'hui à Damas. Il est d'une exécution rapide, mais ne présente aucune solidité.

(1) *Members:* chaires à prêcher des mosquées. Les members sont décorés de riches sculptures et surmontés ordinairement d'un clocher pyramidal qui sert d'abat-voix ; leur escalier est placé en avant et décoré d'une balustrade pleine.

magnifique member de la mosquée El-Akza, à Jérusalem.

Les Arabes savaient également sculpter l'ivoire avec une rare habileté. Nous en avons la preuve dans plusieurs pièces remarquables, telles que l'arqueta de saint Isidore de Léon, coffret d'ivoire fait au onzième siècle pour un roi de Séville, et le coffret d'ivoire de la cathédrale de Bayeux, œuvre du douzième siècle, probablement rapportée d'Égypte à l'époque des croisades.

On peut faire, à propos du travail du bois, de l'ivoire ou des métaux chez les Arabes, une remarque générale : c'est que, chez eux, les travaux les plus délicats sont exécutés avec des outils grossiers et fort peu nombreux. Il n'y a assurément aucune comparaison entre les pièces d'orfèvrerie et d'incrustation qui s'exécutent aujourd'hui au Caire et à Damas, avec celles qui ont été fabriquées au temps des Khalifes; mais je ne crois pas qu'on trouverait actuellement en Europe des ouvriers capables d'exécuter un tabouret incrusté, un narghilé damasquiné, un bracelet ouvragé avec les instruments véritablement primitifs que j'ai vu employer en Orient.

Verrerie. — Depuis les Phéniciens, auxquels on attribue l'invention du verre, l'art de le fabriquer a été cultivé par tous les peuples asiatiques, les Perses et les Égyptiens principalement. Les Arabes n'eurent donc qu'à perfectionner un art très connu avant eux.

Ils y acquirent bientôt une supériorité remarquable. Les échantillons que nous possédons encore de leurs vases dorés et émaillés révèlent une grande habileté chez les auteurs. Suivant plusieurs historiens, ce serait aux verriers arabes que les Vénitiens, en relations constantes avec eux, empruntèrent les procédés qui donnèrent tant de réputation aux verreries de Murano et de Venise.

Céramique. — L'emploi de faïences recouvertes d'un émail polychrome est très ancien. On les retrouve, en effet, dans les ruines des anciens palais de la Perse. Les Arabes en firent bientôt usage pour orner les mosquées, au lieu de mosaïques. Ces dernières constituaient un procédé de décoration d'une exécution beaucoup plus

COFFRET D'IVOIRE SCULPTÉ DE CORDOUE (X⁰ SIÈCLE)
MUSÉE DE KENSINGTON.

(*Civilisation des Arabes.*)

longue et beaucoup plus difficile. Les plus anciennes mosquées, celles de Cordoue, de Kairouan, etc., contiennent des échantillons divers de faïences coloriées.

Il en fut bientôt de la céramique comme de l'architecture. Après avoir emprunté à d'autres peuples les procédés techniques d'exécution, ce qui concerne le métier proprement dit, les Arabes surent créer, surtout en Espagne, des œuvres artistiques d'une originalité frappante et d'une perfection qui n'a pas été dépassée.

L'usage des poteries émaillées remonte chez les musulmans d'Espagne au dixième siècle. Ils possédaient des fabriques célèbres qui envoyaient leurs produits dans le monde entier. Nous avons vu à l'Alhambra de magnifiques plaques de revêtement en faïences émaillées à reflet métallique, du treizième siècle, qui ont, avec les produits que les Italiens désignèrent plus tard sous le nom de majoliques, une analogie frappante. Le mot même de majolique, dérivé sans doute de Majorque, où se trouvait une importante fabrique musulmane, a fait généralement admettre que les procédés de fabrication italienne furent empruntés aux Arabes.

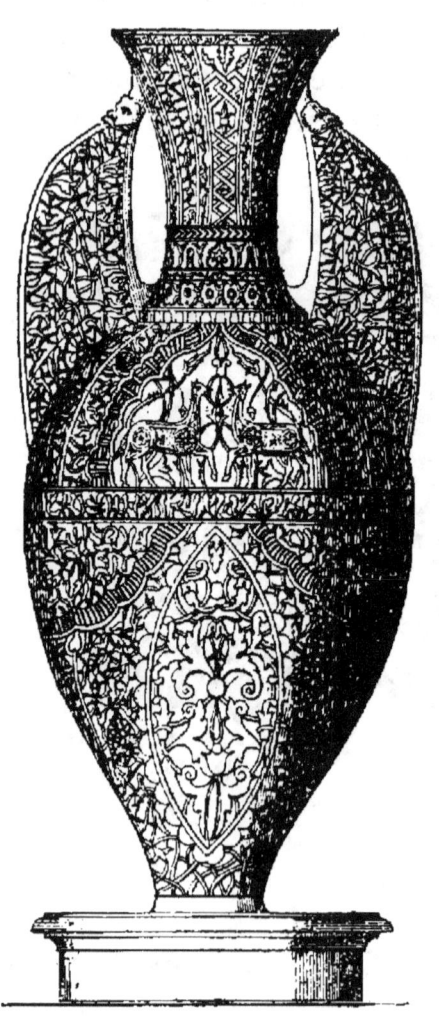

VASE DE L'ALHAMBRA.

Le spécimen le plus connu de la céramique musulmane est le vase de l'Alhambra. Sa hauteur est de 1m,35. Il est recouvert de dessins bleus et or sur fond jaunâtre : on y voit des arabesques, des inscriptions et des animaux fantastiques rappelant des antilopes. Il possède dans ses formes ce cachet d'originalité propre à toutes les œuvres arabes.

Les plus importants centres de fabrication de la céramique arabe se trouvaient dans les royaumes de Valence et de Malaga. Une des plus célèbres fabriques de poterie était celle de Majorque. Elle devait être fort ancienne, puisque la conquête de cette île par les chrétiens remonte à 1320. Lorsque les Arabes furent expulsés de l'Espagne, l'industrie des faïences, de même, d'ailleurs que toutes les autres industries, tomba rapidement.

On a découvert en Sicile des faïences qui ont fait supposer que les musulmans y avaient créé quelques fabriques; mais les échantillons retrouvés les rapprochent plus de l'art persan que de l'art arabe, et il est possible qu'ils y aient été introduits par voie d'importation. Le musée de Cluny possède une belle collection de faïences supposées sicilo-arabes. Les musées d'Europe renferment beaucoup de poteries imitées de celles des Arabes d'Espagne. L'imitation se reconnaît aisément aux fragments d'inscriptions mélangés aux ornements. Les potiers étrangers, prenant ces inscriptions pour de simples motifs d'ornementation, les ont toujours déformées en les copiant (1).

Étoffes, tapis et tentures. — Les étoffes et tapis de l'époque brillante de la civilisation arabe ne sont pas parvenus jusqu'à nous. Les plus anciens, et encore sont-ils extrêmement rares, ne remontent pas au delà du douzième siècle. On sait par les chroniques arabes que leurs tapis,

(1) L'art de fabriquer des mosaïques fut également connu des Arabes; mais il ne semble pas qu'ils lui aient fait subir de notables modifications. D'ailleurs, ils lui préférèrent bientôt les ornementations en faïence, d'une exécution beaucoup plus simple. Parmi les mosaïques arabes, celles qui étaient destinées à revêtir les murs, surtout ceux des mihrabs, présentent un travail absolument byzantin. On n'a, pour s'en convaincre, qu'à comparer les mosaïques de Sainte-Sophie de Constantinople avec celles des diverses mosquées du Caire.

leurs velours, leurs soieries fabriqués dans les ateliers de Kalmoun, Bahnessa, Damas, etc., étaient recouverts de personnages et d'animaux. Il y a fort longtemps que la fabrication de ceux qui figuraient des personnages, a cessé dans tout l'Orient

<p style="text-align:right">Gustave Le Bon.</p>

(*La Civilisation des Arabes*, pages 555-564, *passim*. Paris, Firmin-Didot et C^{ie}, 1884).

CHAPITRE IV.

L'ART ROMAN.

§ 1. — L'ARCHITECTURE.

1. — *Formation de l'architecture romane* (1).

A. — ORIGINES ORIENTALES.

Après une recherche longue et patiente de tous les monuments à série de coupoles de l'Aquitaine, après

(1) Comment s'est formée, dans notre monde occidental, l'architecture qui doit sa qualification de *romane* au groupe illustre des érudits français (de Gerville, de Caumont), par qui fut fondée, sur des bases sérieuses, vers 1825, l'étude de nos arts nationaux : c'est une des questions les plus débattues, et, il faut l'avouer, les plus délicates que nous offre l'archéologie du moyen âge. L'art dit *roman* débute avec la période historique désignée parfois sous le nom de renaissance de Charlemagne : il se dégage alors des lisières romaines et byzantines qui avaient soutenu ses premiers pas. « C'est le désir de voûter les églises, dit M. Corroyer, qui vers l'an 1000, a obligé les constructeurs à abandonner les anciennes proportions des basiliques latines. » (*L'Architecture romane*, Introduction.) Jusqu'à cette époque, en effet, les transformations de l'architecture chrétienne occidentale dont nous avons déjà précédemment constaté les origines à Rome et en Orient, semblent procéder à peu près exclusivement des traditions latines, et ainsi s'explique le nom de style latin que M. Albert Lenoir proposa (1834) d'appliquer à l'art mérovingien. Mais ces influences romaines et orientales, dans quelle mesure se sont-elles exercées sur la formation de notre architecture nationale? Ne faut-il pas tenir compte d'un autre élément, qui serait l'élément *barbare*, et n'est-il pas permis de penser que l'initiative individuelle des envahisseurs septentrionaux, que leur tempérament propre, leurs sentiments intimes, leurs allures de race ont pu et dû avoir leur part dans la gestation et dans la genèse de cette esthétique spéciale, dont l'épanouissement sur notre sol a été merveilleux ? La grande école archéologique de M. de Caumont et de ses continua-

avoir suivi dans toutes ses phases et dans ses dernières teurs immédiats n'hésitait pas à nier toute origine barbare. L'architecture romane, c'était l'architecture romaine abâtardie, rien de plus; de même que la langue romane est la langue latine dégénérée. Il est vrai que depuis lors, et nous venons de le voir, un sens moins général fut donné à cette épithète, qui est généralement réservée et consacrée aujourd'hui à l'ère du onzième siècle. Mais un adversaire résolu, et dont les arguments, certes, ne sont point négligeables, s'est récemment élevé, avec beaucoup de force, contre la théorie régnante : M. Louis Courajod, conservateur au Musée et professeur à l'École du Louvre, a entrepris de démontrer qu'il n'est ni judicieux, ni admissible de qualifier de romane, avec le sens d'issue du style classique, romain et gallo-romain, une architecture dans laquelle toute notion des ordres a disparu ; où le pilier n'est plus que l'accessoire de la colonne « dont il est affublé et qui constitue non un décor, mais le plus affreux des barbarismes et des pléonasmes ; où les arcs se brisent et s'outrepassent suivant des formules étrangères à l'art romain et familières à d'autres arts qu'on peut désigner ; où les archivoltes se hérissent des dessins les plus antipatiques à l'esthétique gallo-romaine; où toutes les proportions sont renversées; où la prédominance de la ligne verticale s'affirme déjà sur la ligne horizontale; où l'échelle humaine se substitue au canon du diamètre de la colonne et de la dimension des chapiteaux; où l'imagination et la fantaisie, d'où sortiront bientôt des lois nouvelles, remplacent la formule et le nombre invariablement consacrés? » (*École du Louvre : Cours d'histoire de la sculpture du moyen âge, de la renaissance et des temps modernes*. Leçon d'ouverture, 7 décembre 1892). Pour le savant professeur, l'histoire de la formation de la France, tant au point de vue moral et artistique que géographique, est actuellement à refaire. Il croit pouvoir affirmer qu'au point de vue artistique, les styles prétendus romans ont leur source à peu près unique dans les arts barbares, orientaux et byzantins, et que l'influence latine ne s'y trouve presque pas. — Très intéressante et très originale, comme on le voit, la doctrine de M. Courajod a été vigoureusement combattue, au sein de la Société nationale des antiquaires de France, par M. de Lasteyrie, le fidèle et digne disciple de Quicherat. — En somme, il nous paraît hors de doute qu'on n'avait pas, jusqu'ici, dans l'étude de l'art du moyen âge, attribué aux origines barbares une place suffisante; et sans suivre jusqu'au bout de ses conclusions excessives, peut-être, le hardi critique que nous venons de citer, on est en droit d'estimer incomplète toute explication des arts mérovingien et carlovingien qui reposerait exclusivement sur l'influence païenne et méridionale. Quant à l'influence byzantine sur les arts de l'Occident, il faut également se garder de la méconnaître, comme de l'exagérer. Ce n'est point, selon nous, dans l'architecture, dans le système de construction de nos édifices, *mais dans la décoration de la pierre, dans la sculpture*, qu'elle se fait vraiment sentir, et cela dès la période que l'on est convenu d'appeler latine, du sixième au dixième siècle.

transformations « l'architecture byzantine en France »,

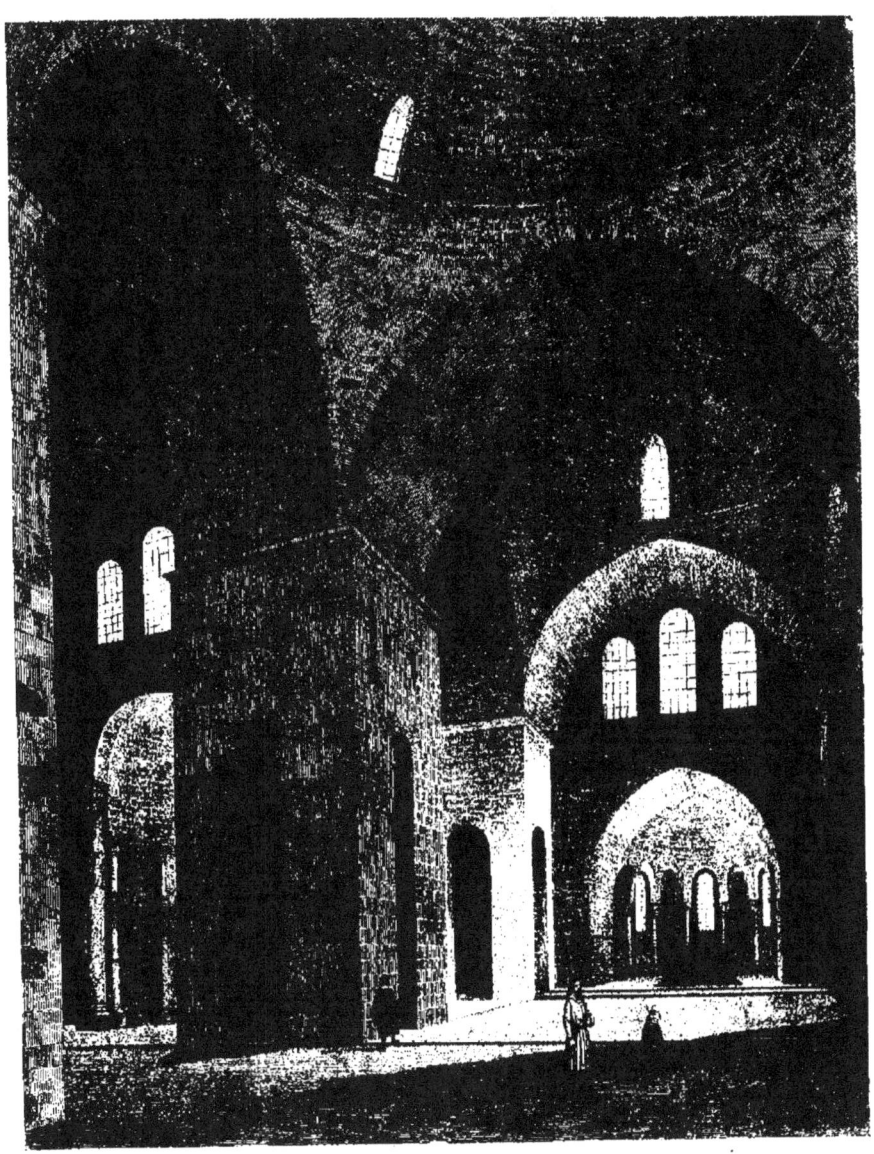

ÉGLISE DE SAINT-FRONT, A PÉRIGUEUX.

nous n'avons trouvé en France qu'un seul édifice byzantin dans toute la force du mot, c'est-à-dire bâti par

des artistes nés ou entièrement formés dans l'Orient. C'est Saint-Front de Périgueux, la plus ancienne (1) et la plus curieuse des églises de France; l'édifice le plus mystérieux et le plus extraordinaire dont l'architecture chrétienne ait à s'occuper. Les faits sont là, qui ne laissent aucune place au doute, et cependant on ne peut s'empêcher de trouver surprenant que, Saint-Front excepté, jamais artiste grec n'ait été appelé en France; jamais édifice réellement byzantin ne se soit élevé dans notre pays. — Au dixième siècle surtout, lorsque les relations de l'Orient avec la France ou de la France avec l'Orient étaient déjà grandes, lorsque Zimiscès donnait l'exemple des croisades; lorsque l'impératrice Théophanie était assise sur le trône d'Allemagne; au moment enfin où se bâtissait Saint-Front, comment le même phénomène ne s'est-il pas produit ailleurs, malgré tant de circonstances favorables?

Les circonstances étaient éminemment favorables en effet. — Les Orientaux sortaient d'une crise violente et prolongée, où l'art de bâtir s'était perdu presque totalement. Ils commençaient néanmoins à avoir besoin de constructions nouvelles, et il était naturel alors qu'ils s'adressassent à Byzance qui représentait encore dans le monde la glorieuse tradition de l'empire, et qui avait continué, non sans transformation, mais sans interruption, l'art des derniers Romains. — Au lieu de former péniblement des artistes, n'était-on pas trop heureux d'en emprunter ailleurs de tout faits? Constantinople

(1) On verra un peu plus loin que M. de Verneilh admet l'époque du dixième siècle comme date de la construction de Saint-Front de Périgueux. M. Corroyer (*L'Architecture romane*) estime que cette construction doit concorder avec les premières années du onzième siècle. Aujourd'hui, on veut généralement qu'elle soit postérieure même au grand incendie qui dévora l'abbaye en 1120. La preuve, au fond, n'est pas encore faite et sera toujours des plus difficiles à établir rigoureusement.

en offrit de vraiment supérieurs à tout ce que l'on avait alors, car, après les révolutions de palais, les séditions incessantes et les guerres désastreuses des huitième et neuvième siècles, le pouvoir s'était raffermi, les armées s'étaient régénérées ; et l'art, qui suit toujours de près les progrès des sociétés politiques, présentait, vers la fin du dixième siècle, une éphémère mais évidente renaissance.

Eh bien, l'influence de Constantinople n'en a pas moins été nulle, on peut le dire, non pas seulement sur l'art français, mais sur l'art occidental dans son ensemble. Elle l'a altéré exceptionnellement sur des points déterminés : elle ne l'a pas fait et n'a pas même aidé à le faire (1). Pour croire à l'influence byzantine il faut d'abord l'avoir constatée, totale ou partielle, pure ou mitigée. Là où elle existe réellement on peut la *prouver,* ainsi que nous l'avons fait, au lieu de *l'affirmer,* comme cela se pratique. On la reconnaîtrait partout aussi bien qu'à Périgueux, et si on ne la distingue pas nettement, c'est qu'elle n'existe point.

Dans des pays plus exposés que la France à recevoir les influences orientales, dans l'Italie supérieure et dans l'Allemagne, les importations de l'art byzantin ne sont guère moins rares que chez nous. Elles ont des conséquences fort restreintes et sont souvent attestées par les textes plutôt que par les monuments existants. Nous ne parlons pas, on le conçoit, de la Sicile ni de l'extrémité méridionale de la péninsule italienne : jusqu'à la seconde moitié du onzième siècle, cette région relevait encore en partie de Constantinople, qui l'avait défendue, tant bien que mal, contre les Sarrazins ; ses relations de

(1) Sur l'action incontestable des Byzantins et de la civilisation byzantine en Italie, voy. Lenormant, *la Grande Grèce.*

voisinage, de commerce et de civilisation étaient en partie de ce côté. L'abbaye du mont Cassin avait sans doute envoyé plus d'une fois louer des artistes à Constantinople. Plus d'une fois, ses environs avaient été sillonnés par des associations artistiques, telles que celles de l'architecte Aldo, du sculpteur Œlintus et du peintre Baleus, si capables de produire en tout pays un monument capital comme Saint-Front (1). Il n'est donc pas étonnant que, même sous les rois Normands, l'art des Deux-Siciles se montre à demi byzantin, au moins par l'ornementation.

Pour tout le reste de l'Italie l'art n'a pas été atteint ni modifié essentiellement par les influences grecques. On voit, à trois siècles d'intervalle et plus, s'élever deux édifices byzantins, très purs l'un et l'autre : Saint-Vital de Ravenne et Saint-Marc de Venise. Mais ils sont bâtis dans des circonstances bien connues et tout à fait exceptionnelles, pour des villes maritimes étroitement unies à l'empire d'Orient. Dans l'intérieur du pays, on ne les connaît, on ne les imite guère; soit faute d'artistes grecs, soit préférence pour l'art national. Sous ce rapport Saint-Vital et Saint-Marc n'ont point l'importance de Saint-Front (2).

(1) Cf. Verneilh, même ouvrage, page 127, note.
(2) On a proposé d'expliquer la construction de l'église de Saint-Front, à la byzantine, par l'importation en Périgord d'un modèle vénitien, qui ne serait autre que l'église même de Saint-Marc. Mais Quicherat jugeait dénuées de consistance les conjectures émises à cet égard, et il estimait que Saint-Front comme Saint-Marc, avaient eu pour modèle commun un édifice célèbre, bâti par Justinien à Constantinople, l'église des Saints-Apôtres, dont Procope nous a laissé une description très nette. Il ajoutait : « De ce que la conformation de Saint-Front est incontestablement byzantine on a proposé d'appliquer l'épithète de byzantine à cette église et à tous ses dérivés. Mais outre que cette conformation n'ôte pas à Saint-Front lui-même, le caractère d'un édifice roman, elle se plia si vite, dans les dérivés, à la tradition du plan latin, qu'il est prudent de s'abstenir d'un terme qui exagérerait l'influence de l'Orient sur notre architecture. »

En Allemagne, nous n'avons encore connaissance que d'un seul édifice *d'architecture* vraiment byzantin : c'est le Dôme ou chapelle impériale d'Aix la-Chapelle. Nous avons vu ce monument, où la construction primitive de Charlemagne se distingue aisément des restaurations insignifiantes de l'empereur Othon III. Nous le reconnaissons sans difficulté pour byzantin, car il ressemble nettement à Saint-Vital de Ravenne : mais nous inclinons à croire qu'il n'est pas l'œuvre d'un architecte grec. Charlemagne avait séjourné à Ravenne et admiré les vieux édifices de cette capitale. Quand il voulut pour Aix-la-Chapelle non pas un vaste monument, non pas une cathédrale, mais une chapelle palatine, il dut se souvenir de Saint-Vital, comme d'un excellent modèle à suivre. Son architecte, qui était sans doute quelque clerc de sa cour, s'il ne connaissait pas encore Ravenne, eut bientôt occasion de visiter cette ville, puisque les colonnes de marbre, nécessaires pour la nouvelle construction, furent empruntées, on le sait formellement, à la cité de Placidie, de Théodose et des exarques, aussi bien qu'à Rome ou à Trèves. La reproduction de Saint-Vital, toute exacte qu'on la trouve, s'explique donc parfaitement sans qu'on fasse intervenir un artiste grec...

De plus, le monument d'Aix-la-Chapelle n'a nullement naturalisé le style byzantin sur les bords du Rhin. Il en reste à coup sûr peu de chose dans les édifices romans de ce pays, dont l'originalité incontestable doit être décidément attribuée à d'autres causes (1). Nous y avons

(1) On peut citer cependant l'église d'Ottmarsheim, en Alsace. Mais il n'y a point trace d'influence byzantine ni dans les églises de Worms et de Spire, avec leurs grandes voûtes d'arêtes sur plan carré embrassant à la fois deux travées des bas-côtés, ni dans aucun des types les plus importants de cette belle école des bords du Rhin : Rosheim, Saint-Quinin de Neuss, Laach, Bonn, Andernach, Gebwiler, Neuwiler, Sainte-Foi de Schelestadt, Sainte-Marie, Saint-Martin, et les Saints-Apôtres de Cologne etc. —

vainement cherché la coupole de Sainte-Sophie et du Périgord, si différentes des rotondes; l'élément le plus fécond et le caractère le plus sûr de l'architecture ordinaire des Byzantins (1).

Dans la France proprement dite, une seule et unique importation de l'art de Constantinople a suffi pour qu'il s'établît en Périgord, dans les diocèses limitrophes et jusqu'en Anjou, une école gallo-byzantine très caractérisée. On connaît en Aquitaine, et l'on n'en connaît que là, quarante monuments à série de coupoles. Il faut classer à part cette sorte d'édifices, qui seuls ont droit en France au nom de Byzantins (2). Le style byzantin : on le voyait partout; au moins est-il quelque part. Aujourd'hui on ne prodigue plus comme autrefois, cette dénomination. Constater une évidente importation de l'art de l'Orient, et montrer ensuite de quelle manière et dans quel sens l'architecture nationale en a été influencée,

Sur l'architecture romane en Allemagne, consulter W. Lübke, *Essai d'Histoire de l'art*, tome I, pages 341 et suiv.

(1) Pour M. de Verneilh, le type de Saint-Vital et d'Aix-la-Chapelle est un des premiers que l'art byzantin ait créés. Il dérive de l'église Saint-Serge de Constantinople, et se rattache même aux rotondes païennes, telles que le Panthéon d'Agrippa auxquelles il ajoute seulement des bas-côtés. Précisément, à cause de cette ancienneté, il a deux formes : l'une latine, par exemple à Sainte-Constance de Rome; l'autre byzantine et reconnaissable surtout à l'ampleur du dôme central, soutenu par de robustes piliers au lieu de colonnes. Ce type des rotondes a été introduit en France à diverses reprises; le plus souvent, c'est sous l'influence du Saint-Sépulcre de Jérusalem, que les templiers ont généralement imité dans leurs églises, à toutes les époques mais avec peu d'exactitude. (Cf. Corroyer, *Architecture romane*, chapitre V.)

(2) Quicherat considéra toujours comme une exception sans portée dans notre architecture nationale, le type des églises à coupoles, et à cause de cela, il avait coutume de les rejeter en appendice à toutes les autres écoles. En revanche, M. Corroyer dans son manuel sur l'*Architecture romane*, ne consacre pas moins de cinq chapitres aux églises à coupoles et à leurs dérivés, tellement il est dominé par la préoccupation des origines orientales!

c'était le meilleur moyen de prouver combien on a abusé du nom de byzantin. Chose singulière, il fallait trouver chez nous quelques monuments exotiques, pour démontrer que notre architecture des premiers siècles du moyen âge est nationale, et que les chefs-d'œuvre dont nous étions tentés de faire honneur aux étrangers, — Saint-Gilles, Saint-Trophime d'Arles, Moissac, et jusqu'au portail royal de Chartres, — étaient dus à des hommes de notre pays.

On ne saurait trop le répéter, l'architecture romane des Occidentaux ne doit presque rien à celle des Byzantins (1).

F. de Verneilh.

(*L'Architecture byzantine en France*, pages 293-299, *passim*. Librairie archéologique de V. Didron, Paris, 1851.)

B. — INFLUENCES LATINES. — TECHNIQUE DE L'ART ROMAN.

L'usage du mot roman n'est pas ancien en archéologie; c'est depuis 1825 seulement que M. de Caumont l'a fait prévaloir. Lui-même le tenait de M. de Gerville qui avait proposé aux antiquaires de Normandie d'appeler ainsi « l'architecture postérieure à la domination romaine et antérieure au douzième siècle ». Cette architecture que chacun baptisait à son gré de lombarde, de saxonne (2), de byzantine, parut à M. de Gerville devoir

(1) Nous avons déjà dit qu'il n'en est pas de même de la décoration. Voir plus loin, l'extrait de Viollet-le-Duc sur la sculpture romane, pages 167 et suiv,

(2) Conséquent au système que nous avons très sommairement indiqué dans la note de la page 135, M. Courajod observe (*Leçon d'ouverture de son cours d'histoire de la sculpture*, 7 déc. 1892) que ces vieilles appellations d'architecture lombarde, d'architecture normande, d'architecture

être appelée d'un nom qui ne fut pas celui d'un peuple, attendu qu'elle avait été pratiquée dans toute l'Europe occidentale et sans intervention prouvée des Lombards, ni des Saxons, ni des Grecs. Comme le terme de roman était dès lors appliqué à nos anciens idiomes ; comme l'emploi d'éléments romains était, de l'aveu général, aussi sensible dans l'architecture qu'il s'agissait de qualifier, que la présence des radicaux latins dans les langues dites romanes ; comme enfin on pouvait dire que l'une était de l'architecture romaine abâtardie, de même que les autres étaient du latin dégénéré, M. de Gerville conclut à ce qu'il y eût une architecture romane au même titre qu'il y avait des langues romanes.

L'idée est juste autant que féconde ; mais elle était mal rendue, et le vice de l'expression a gâté les développements qu'on a donnés depuis au principe.

La première faute a été de vouloir délimiter *a priori* la période pendant laquelle les monuments devaient être appelés de ce nom si heureusement trouvé. Si tout ce qui a été bâti depuis la fin de la domination romaine jusqu'au douzième siècle est roman, l'architecture romane a donc commencé sous Clovis ? Cela était à démontrer d'abord, ou sinon il fallait s'interdire rigoureuse-

saxonne s'appuyaient sur des observations ingénieuses et justes en elles-mêmes. Mais elles avaient tout au moins le défaut d'être trop généralisées, et M. Courajod lui-même ne se soucie pas de les reprendre à son compte : il leur préfère le nom d'*art féodal*. « L'art, en effet, dans une société qu'il embellit, relève des mœurs comme des lois. L'expression définitive et complète, la constitution politique, la formule sociale du monde barbare a été la féodalité. Ce ne sont pas les législateurs de l'esclavage qui les lui avaient communiqué. Ce mode tout particulier d'organisation nationale n'est pas une conception latine. La culture européenne renouvelée par les Barbares a été conforme en tout, sauf quelquefois pour la langue, à l'esprit et aux instincts barbares. L'art a fait partie de la constitution de la féodalité... » Touchant le peu d'influence des architectes lombards sur le style roman, voy. Horsin Déon (*Hist. de l'art en France jusqu'au XIVᵉ siècle*, page 229.)

ment toute énonciation tendant à donner pour résolus des problèmes qui ne l'étaient pas.

En second lieu il n'était pas exact d'appeler les langues romanes du latin dégénéré. Les idiomes romans sont plus que cela : les philologues entendus les tiennent pour du latin arrivé à un tel état de dégénérescence qu'il a cessé d'être du latin, sans être encore aucune des langues modernes. Entre du latin dégénéré et du latin transformé, il y a autant de différence qu'entre du vin gâté, par exemple, et du vin changé en vinaigre; or, ce sont là de ces nuances qu'on ne peut pas négliger impunément quand on rapproche deux objets l'un de l'autre; car les mêmes traits qu'on démêle dans le terme de comparaison, on les retrouve dans le terme comparé. La langue latine dégénérée de M. de Gerville a appelé sous sa plume l'architecture romaine abâtardie; tandis que s'il avait vu dans les langues romanes du latin transformé, il aurait probablement trouvé aussi dans les édifices romans de l'architecture romaine transformée.

En établissant dans ces termes l'assimilation imaginée par M. de Gerville, j'arrive à une proposition dont je puis faire mon point de départ. Cette proposition, la voici :

L'architecture romane est celle qui a cessé d'être romaine, quoiqu'elle tienne beaucoup du romain, et qui n'est pas encore gothique, quoiqu'elle ait déjà quelque chose de gothique (1).

... Puisque l'architecture romane procède de la ro-

(1) Jules Quicherat a dit ailleurs (même ouvrage, p. 152) : « Le Roman : voilà le premier degré de transformation où les éléments de l'architecture du moyen âge cessent d'appartenir à l'antiquité. Nous les verrons atteindre par l'avènement du gothique un second degré où leur origine cesse d'être reconnaissable. »

maine, et qu'en même temps elle a cessé d'être romaine, nécessairement elle est *sui generis* par les points où elle s'éloigne du type qui l'a engendrée. C'est donc de sa comparaison avec ce type que ressortiront ses caractères propres. Ainsi ce que nous avons à rechercher, c'est la différence qu'il y a entre l'architecture des églises romanes et l'architecture des basiliques romaines.

Dans l'espèce particulière qui nous occupe, la nature des moyens employés par les architectes romains diffère-t-elle assez de la nature des moyens employés par les architectes romans, pour que ce soit là ce qui distingue leurs ouvrages respectifs au point d'en faire les produits de deux architectures à part? On le croirait, à voir les efforts de tous les archéologues pour caractériser les constructions romanes par leur appareil, par leur ornementation. Ils énumèrent les façons données aux pierres, mesurent leurs faces, dissertent sur les mortiers qui les relient; ils vous décrivent les moulures, les modillons, les feuillages appliqués sur les bandeaux des frises et aux chapiteaux des colonnes. Mais de tous ces traits si laborieusement recueillis ne résulte pas la physionomie du genre; car :

Pour ce qui est de l'appareil, grossièrement traité dans beaucoup d'édifices romans, mais conduit dans d'autres à un degré notable de perfection, il est la continuation visible des pratiques romaines, imitées même dans ce qu'elles avaient de plus excentrique, puisqu'au onzième siècle on exécuta encore des revêtements réticulés et en arêtes de poissons, des cordons de poteries et de galets dans la maçonnerie et cent autres recherches du même genre (1).

(1) Dans les plus anciennes églises romanes les archivoltes, au-dessus des portes des églises, sont quelquefois remplacées par une mosaïque de pierres polygonales formant un dessin géométrique. L'appareil ré-

Pour ce qui est de l'ornementation, les moulures et sculptures romanes, placées aux mêmes membres d'architecture où les Romains avaient coutume de les mettre, n'offrent rien non plus dans leurs éléments qui ne soit d'imitation antique; imitation très imparfaite, il est vrai, si l'on s'arrête aux seuls édifices du nord de la France, mais que l'on voit s'élever graduellement jusqu'à une ressemblance à peu près complète lorsqu'on dirige ses études sur les monuments des régions méridionales (1).

Ainsi les moyens dont disposaient les architectes romans diffèrent de ceux que possédaient les Romains uniquement dans la mesure du plus au moins; et cette différence se réduit jusqu'à devenir nulle, si l'on compare les meilleurs ouvrages romans avec les plus mau-

ticulé, *opus reticulatum*, comme l'appelle Vitruve, et qui fut mis en pratique par les Romains, est formé de petites pierres qui présentent toutes une face carrée et que l'on pose sur un angle au lieu de les poser sur leur lit, de manière que les joints forment des diagonales croisées, ce qui donne au mur l'apparence d'un réseau.

(1) Il est juste, toutefois, de ne pas l'oublier : « pour ce qui est de l'ornementation, » c'est, en grande partie, par la voie de Byzance que l'art antique a dû communiquer avec les Mérovingiens et avec les Carolingiens. Le christianisme, et, avant lui, l'école d'Alexandrie et les influences asiatiques, avaient fait aux doctrines gréco-orientales une propagande active, qui favorisa la pénétration néo-grecque dans la sculpture de l'Occident, durant les VIIe, VIIIe, IXe et Xe siècles. D'autre part, « le vieux levain des traditions celtiques d'avant la conquête, » comme parle M. Courajod, et aussi l'action incontestable de l'art industriel et décoratif des Barbares doivent compter parmi les éléments constitutifs de l'art du moyen âge. M. Courajod nous apprendra plus loin, qu'il y faut ajouter encore au point de vue de la construction, cet art traditionnel que tous les Barbares de race septentrionale avaient apporté avec eux et qu'ils pratiquèrent isolément, longtemps, en face de l'art gallo-romain et de l'art néo-grec, byzantin ou barbaro-byzantin, c'est « l'art de la construction en bois avec ses principes, ses tendances, ses procédés, ses idiotismes, ses caractères spéciaux. » Il reconnaît, d'ailleurs, qu'il y eut, au temps de Charlemagne et d'Eginhard une résurrection momentanée du style gallo-romain dans la construction des églises.

vais des Romains. Pour trouver le point par où les uns se distinguent des autres, il ne convient donc pas de considérer la maçonnerie, la taille des pierres ni l'ornementation.

Cette conclusion acquerra un nouveau degré d'évidence si l'on veut bien remarquer :

1° Que l'appareil est une chose si peu apparente, qu'il faut le chercher le plus souvent sous les couches épaisses de badigeon appliquées à l'intérieur de l'édifice, et sous la rouille du temps qui en a noirci le dehors.

2° Que la sculpture peut être totalement absente d'un édifice roman, par exemple avoir été remplacée par une décoration en placage ou par de la peinture, sans que pour cela cet édifice cesse d'être roman.

Tout cela fait partie de l'art pratiqué par les architectes romans, mais ne constitue pas l'architecture romane, laquelle n'est qu'une manière d'être particulière de la construction et dont en définitive le caractère ne peut tenir qu'aux dispositions fondamentales des édifices, aux lois d'après lesquelles les pleins et les vides se montrent combinés; de même que les caractères distinctifs des espèces animales résident dans la structure des corps et non dans le tissu des organes; de même que ceux des langues romanes résident dans leurs règles fondamentales et non dans leur vocabulaire.

La question est ainsi ramenée à définir la structure des édifices romans par opposition à celle de leurs analogues romains.

Si, après nous être bien pénétrés de l'aspect que présente la basilique romaine (1), nous nous introduisons dans une église romane, dans l'une comme dans l'autre nous voyons des portiques en arcades, et par-dessus les

(1) Voy. ce qu'en dit plus haut notre auteur, page 38 et suiv.

arcades des galeries simulées ou réelles, et par-dessus les galeries des fenêtres : l'ordonnance est la même; cependant, l'effet est différent. L'une est large, claire, dégagée; l'autre est étroite, sombre, pesante. Tandis que les lignes architectoniques de la première, continuées parallèlement au sol, s'en vont tout droit de l'œil à l'horizon, les lignes de la seconde, poussées avec non moins d'énergie dans le sens vertical, montent du sol vers le ciel. Enfin vous avez, d'une part, une structure svelte qui ne laisse pas pour cela que de paraître assise dans une forte immobilité; et d'autre part une structure lourde qu'on dirait cependant animée d'un mouvement ascensionnel (1).

Livrons-nous à une observation plus attentive pour découvrir les causes de ce contraste.

Dans l'édifice roman, la hauteur est grande, mais les écartements sont faibles. Les murs sont plus rapprochés; toutes les baies ont subi un déchet notable dans leur ouverture; et comme si ce n'était pas assez de la diminution produite par l'éloignement moindre de leurs montants, plusieurs d'entre elles sont encore garnies de rempliages montés sur des supports intérieurs. Tous les percements présentent dans leur épaisseur des saillies appliquées l'une sur l'autre : disposition singulière résultant de ce que nulle part, pour procurer le vide, les massifs n'ont été pénétrés directement, mais bien par ressauts successifs qui multiplient les arêtes sur les pieds-droits (2). Nous voyons encore les colonnes ou pilastres adossés aux piliers, monter du plein-pied jusqu'au sommet de l'édifice avec une puissance et une dispro-

(1) Toute cette comparaison, si remarquablement conduite d'un bout à l'autre, est un modèle de critique ingénieuse et de délicate et profonde analyse.

(2) Pieds-droits : murs verticaux qui portent la naissance des voûtes.

portion qui étonnent, superposés le plus souvent à d'autres saillies qui les débordent en les accompagnant dans toute la longueur de leur trajet. Enfin cette prédominance universelle des lignes verticales sur celles qui gagnent l'horizon, se manifeste extérieurement par les contreforts multipliés sur les façades et sur les parois latérales de l'édifice.

Dans l'architecture romane, les espaces vides sont donc partout rétrécis; le passage du plein au vide partout effectué par gradation, les faces lisses partout brisées, dans le sens de leur hauteur, par l'accumulation des membres montants. C'est là le principe de cette architecture (1), et il faut croire, sa nécessité...

Ces réflexions nous amènent à chercher dans quelque innovation capitale le pourquoi des particularités que nous avons précédemment reconnues.

L'examen que nous avons fait tout à l'heure s'est borné aux élévations, et c'est en effet par les élévations que l'architecture se traduit surtout aux regards (2). Mais les élévations ne sont que les supports des couvertures qui règnent sur les espaces circonscrits par elles. Une fois la maison fermée de tous les côtés de l'horizon, il faut la clore aussi du côté du ciel : opération qui, bien que postérieure, domine l'autre : parce que le sol fournit un appui aux massifs qu'on élève, tandis qu'il n'y a que les massifs sur lesquels puissent porter les couvertures qu'on jette parallèlement au sol. Tout dans l'économie des uns doit donc être combiné de manière à assurer l'assiette des autres ; et il résulte de là que si l'architecture tire ses effets des élévations, ces

(1) Sur l'éloquence respective des pleins et des vides, voy. Charles Blanc, *Grammaire des Arts du dessin*, page 97.

(2) Aux regards et à la pensée. « Dans les matières de l'esprit, dit Joubert, cité par Charles Blanc, la grandeur se prend de bas en haut. »

mêmes effets ont leur raison d'être dans le système qu'elle applique à la confection des couvertures.

Arrivés à ce dernier terme où le raisonnement pouvait nous conduire, nous n'avons plus qu'à nous emparer d'un fait qui tombe sous le sens.

Les églises romaines étaient lambrissées, couvertes par des appareils en charpentes sur lesquels reposait directement la toiture.

Les églises romanes sont voûtées, couvertes sous leur toiture par des constructions de formes diverses où les pierres sont tenues enchaînées sur le vide.

Là est le contraste des deux architectures, là le point de départ de toutes les différences par où elles s'éloignent l'une de l'autre : ce qui reste à démontrer.

La voûte exerce par sa nature un effort redoutable contre les murs où elle s'appuie, ou, comme on dit, contre ses pieds-droits, lesquels elle rejette en arrière. Cet effort s'appelle la poussée. Plus la voûte est large, plus grande est la poussée; et plus les pieds-droits ont d'élévation, plus ils ont besoin d'être massifs pour y résister. Rien qu'à la hauteur d'un ordre unique d'architecture, des murs suffisants pour porter un plafond plat ne porteraient pas une voûte, à moins d'être considérablement épaissis : la progression des forces ayant lieu comme je viens de le dire, qu'on juge de ce que deviendraient les choses à la hauteur de plusieurs ordres d'architecture, là où non seulement les pieds-droits auraient acquis une élévation double ou triple, mais où encore leur écartement aurait gagné dans une proportion analogue. Il faudrait des murs épais comme des remparts pour résister à la voûte exécutée dans de semblables données; et au contraire, la condition de la basilique romaine est d'avoir sous sa couverture la plus élevée, qui est celle de la grande nef, non pas des mas-

sifs, mais des murs tout percés à jour, par le bas, par le milieu, par le haut. Du moment où la chose fut mise en question, deux nécessités inconciliables se trouvèrent en présence. Pour voûter la basilique il fallait la défigurer.

Si les Romains avaient reculé devant une pareille solution, les Romans eurent moins de scrupules, sans doute à cause de l'urgence qu'ils voyaient à préserver l'autel et les reliques des saints du désastre des incendies sans cesse occasionnés par les toitures. Pour le besoin de la voûte ils sacrifièrent donc toutes les proportions, épaississant les murailles, resserrant les écartements, réduisant les baies, en un mot faisant envahir de toutes les façons le vide par le plein ; mais dans cette voie où le goût dont ils manquaient ne pouvait pas les modérer, il y eut cependant un degré où le sens commun les avertit de faire halte : c'est celui où l'envahissement du vide par le plein devenait tel que la sonorité de l'édifice était détruite, que la lumière n'y pénétrait plus et que la circulation y était presque impossible. Pour remédier autant qu'ils pouvaient le faire à ces inconvénients, ils introduisirent dans l'architecture des dispositions nouvelles, dont les unes s'appliquaient à la construction des voûtes, les autres au percement des massifs, pieds-droits ou appuis des voûtes (1).

Arrêtons-nous d'abord à ce qui concerne la voûte.

Les Romains avaient pratiqué plusieurs sortes de voûtes dont deux convinrent plus particulièrement à l'application nouvelle que les constructeurs romans en

(1) L'histoire de la voûte, l'étude des influences que ce procédé de construction a eues sur le développement et sur la forme des édifices romans et ensuite gothiques, ont été poursuivies et poussées très loin tant par Quicherat que par Viollet-le-Duc. (V. le *Dictionnaire d'Architecture* de ce dernier auteur. au mot *Voûte*).

voulaient faire : c'étaient la voûte en berceau et la voûte d'arêtes.

La voûte en berceau n'est rien autre chose qu'une arcade en plein cintre indéfiniment prolongée, une longue arche jetée entre deux murs parallèles.

La voûte d'arêtes est un berceau, traversé dans le sens de sa largeur par une suite d'autres berceaux contigus, qui coupent ses pentes, et, par suite, la transforment en une série de compartiments à quatre pièces, lesquelles s'assemblent sur quatre angles saillants ou arêtes.

La voûte en berceau est de toutes les voûtes celle qui exerce la plus forte poussée contre ses pieds-droits. La voûte d'arêtes est, à cet égard, beaucoup plus avantageuse, parce qu'en elle la poussée ne s'exerce que sur les arêtes, qui, à leur tour, la font aboutir

VOUTE EN BERCEAU.

aux points où elles prennent leur naissance : de sorte que la voûte tient, pourvu que les murs qu'elle couvre soient armés d'une résistance suffisante aux endroits où naissent les arêtes. Mais si, avec la voûte d'arêtes, les résistances sont plus faciles à ménager, par contre, la construction est plus difficile à effectuer. Aussi les architectes romans n'eurent-ils pas plus de raison de pratiquer la voûte d'arêtes que la voûte en berceau. Ils les employèrent toutes deux indifféremment, ou plutôt, étant partis du principe de l'une et de l'autre, ils parvinrent à atténuer le poids de l'une et la difficulté de l'autre.

Pour ce qui est de la voûte en berceau, ou bien ils la soulagèrent dans sa continuité, — en la faisant porter de distance en distance sur de gros arcs (ce qu'on appelle des arcs doubleaux), montés en avant de ses impostes (1), — ou bien ils la soulagèrent dans sa montée — en la brisant à son sommet et en changeant sa forme cylindrique en deux pentes courbes qui se coupent sous un angle rentrant (2).

Quant à ce qui concerne la voûte d'arêtes, la difficulté d'exécution qu'elle offrait tenait à la précision qu'elle exige, pour que les pièces de ses compartiments et ensuite les compartiments eux-mêmes soient maintenus dans un équilibre respectif. Les architectes romans rompirent la solidarité de compartiment à compartiment en s'aidant du principe des gros doubleaux appliqués aux voûtes en berceau. Ils mirent de ces appuis si commodes entre chaque compartiment d'arêtes (3)...

(1) Les arcs doubleaux existaient déjà dans les monuments romains, mais ils n'y avaient pas d'autre fonction que celle de saillies ménagées pour l'ornement dans la construction même de la voûte; dans l'architecture romane, ce sont des membres puissants, construits à part pour servir d'étais permanents, « à l'instar, dit Quicherat, de ces cintres de charpente que l'on dispose sous la forme et qui donnent le contour et l'appui de la voûte au moment où on la construit. Ils ont là un rôle tout à fait prépondérant, puisqu'ils assument sur eux une partie de la poussée qu'ils renvoient au mur augmentée de la leur : au point déterminé où cette force s'exerce, on a dû mettre un épaississement considérable dont la manifestation est double; au dedans, c'est la saillie (colonne ou pilastre), qui sert en même temps de déversoir et d'appui à l'arc doubleau; au dehors, ce sont les contre-forts, qui fournissent l'appoint de la résistance indispensable. — C'est ainsi que la voûte et l'étai doivent être considérés comme les deux principes générateurs de l'architecture « romane », puis « gothique ».

(2) Le berceau ainsi *brisé* a l'avantage de pousser moins que le berceau plein, débarrassé qu'il est des pierres verticales de la clef, c'est-à-dire de celles des pièces qui dans l'économie de la voûte ont le plus de tendances à tomber.

(3) Observons qu'après cela il restait encore dans chaque compartiment, cette solidarité de pièce à pièce que seule la croisée d'ogives devait faire

Mais l'expédient le plus usuel aux architectes romans, et l'on peut dire la plus décisive victoire remportée par eux en matière de construction, fut de rompre la contiguïté des pièces dans chaque compartiment d'arêtes, de même qu'ils avaient rompu la contiguïté des compartiments. Ils y parvinrent en construisant, simultanément avec les doubleaux, d'autres arcs dirigés dans le sens des arêtes, par conséquent se croisant en diagonales dans l'espace enfermé entre chaque paire de doubleaux. C'est là la *croisée d'ogives* (1), laquelle établie, on n'a plus qu'à disposer sur les vides ouverts entre ses branches, des pièces de voûtes n'ayant entre elles aucune solidarité et exerçant, chacune à part soi, leur pous-

VOUTE D'ARÊTES.

disparaître. En brisant les doubleaux établis sous les voûtes d'arêtes, on était arrivé seulement à construire des compartiments d'arêtes dont les quatre pièces étaient brisées à leur sommet, par conséquent portées au nombre de huit et accouplées alternativement sous un angle saillant et sous un angle rentrant.

(1) Voilà bien l'origine vraie de la croisée d'ogives, qui prit rapidement une importance si essentielle dans l'architecture du moyen âge, au point de devenir un système, et à propos de laquelle se sont élevées tant de discussions passionnées et se sont fait jour tant de théories contradictoires. Un ingénieur distingué, un heureux et hardi chercheur dont les lecteurs de nos précédents volumes : l'*Art antique* (1re partie) ont pu apprécier les découvertes, M. Dieulafoy, tout pénétré encore de l'objet de ses études spéciales sur les monuments achéménides et sassanides, ne craignit pas, en 1885-1887, de proclamer, dans une série de conférences à la Société centrale des architectes, que tout est perse dans la genèse de l'art roman comme dans sa transformation en art gothique : perse, la structure et le principe des voûtes; perses, les arcs doubleaux, les arcatures appliquées, etc. Mais cet ingénieux paradoxe ne résiste pas à l'examen. Nous ne saurions davantage adhérer à l'opinion de M. Corroyer qui, lui aussi, tend à con-

sée sur les arcs qui leur servent d'appui. Mais les ogives, placées comme des doubleaux hors l'œuvre de la voûte, tombant par conséquent en avant des murs de clôture, avaient elles-mêmes besoin d'appuis. On les leur procura des deux côtés du doubleau où elles prennent naissance, en mettant sous chacune d'elles un ressaut qui s'avance derrière le pied-droit du doubleau et qui des-

sidérer la coupole, non plus celle des Perses, mais celle des Byzantins, comme le type générateur de la croisée d'ogives. Pour lui, Saint-Front de Périgueux est le berceau de notre architecture nationale ; car, « dans sa forme symbolique, la coupole de Saint-Front est l'œuf d'où est sorti un système architectonique qui a causé une révolution des plus fécondes dans le domaine de l'art. Les pendentifs des coupoles de Saint-Front appareillés normalement à la courbe, en passant du plan carré de la naissance des arcs au plan circulaire couronnant leur clefs, sont les embryons de l'arc ogif ou croisées d'ogives. On trouve, à notre avis, dans la disposition des pendentifs, le principe même de la croisée d'ogives... Le perfectionnement apporté par les constructeurs du onzième siècle a été d'élever des coupoles sur des espaces carrés à l'aide de pendentifs rachetant le carré et reportant, avec les arcs doubleaux, la charge des voûtes sur les piles. Dans ces conditions, les fonctions des pendentifs, appareillés normalement, et celles des croisées d'ogives, appareillées de même, sont identiques, puisque dans tous les cas elles reportent, avec les arcs doubleaux, leurs poussées et les charges des remplissages des voûtes sur les piles... » (*L'Architecture romane*, pages 262-63.)

Mais quel rapport des pendentifs peuvent-ils avoir avec des croisées d'ogives? M. Corroyer ne l'explique pas. Les pendentifs ne sont autre chose que des surfaces concaves destinées à racheter le plan carré, qu'il est plus avantageux de garder dans la distribution d'un édifice, pour le faire passer au plan circulaire d'une coupole dont ils recueillent, à la base, la poussée uniforme; tandis que les ogives sont des arcs appareillés spécialement pour chercher la poussée d'une voûte, formée de la pénétration de deux berceaux transversaux, en son milieu à la clef même, et pour la conduire diagonalement vers les quatre piles qui lui servent de base. (Voy. H. de Curzon : *De quelques travaux sur l'architecture du moyen âge*. Bibl. de l'Éc. des Chartes, 1888). Non, il ne faut pas voir ailleurs que dans la voûte d'arêtes le principe de la voûte d'ogives, et comme l'a dit encore Quicherat, « la croix d'arcs de l'une n'est que le dessin en relief des chaînes arêtières de l'autre. » Au fond, voûte d'arêtes et voûte sur croisée d'ogives ont même but et même essence. Il s'agit d'accumuler sur quatre pieds-droits qu'on s'efforce de rendre assez solides pour y résister, la poussée des compartiments de berceaux.

cend comme ce pied-droit, du sommet à la base de l'édifice, ou tout au moins sur un encorbellement voisin de la base. De là ces faisceaux de pilastres ou de colonnes appliqués devant les piliers romans et qu'on regarde à tort comme de la décoration, puisque outre leur fonction de porter les arcs de la voûte ils ont encore pour objet de fournir avec les contreforts ce qu'il faut de résistance contre la poussée concentrée sur les points où ils sont disposés.

Notez que le faisceau peut admettre un couple d'éléments de plus, et cela dans tous les systèmes de voûtes romanes, par la présence d'arcs appliqués au sommet de la muraille et qui couronnent chaque travée d'architecture dans le sens longitudinal, comme le font les doubleaux dans le sens de la largeur. Ces nouveaux arcs sont les *formerets*...

ARCS OGIFS.

Réduisant à leur expression la plus générale les artifices que je viens de décrire, je dis que l'industrie romane a été de faire tenir les voûtes dans des conditions inusitées, en les divisant plus ou moins menu et en faisant porter leurs pièces sur des carcasses de pierre, appareils aériens dont les éléments se décalquent sur les élévations de l'édifice.

Donc l'élancement des constructions romanes et la présence des saillies verticales qui la traversent du haut en bas, tant au dedans qu'en dehors, sont des conséquences de la voûte. Il en est de même des autres particularités. La multiplication des pieds-droits et voussures aux percements n'a-t-elle pas son origine dans

l'épaisseur de murs occasionnée par la voûte?... Quant aux supports (trumeaux ou meneaux) placés dans l'intérieur de certaines baies, ils procèdent encore de la crainte de compromettre par de trop grandes ouvertures la résistance des massifs opposés aux formes de la voûte. — Examine-t-on les percements dans leur forme ? On voit que l'architecture romane, considérée à ce point de vue, présente une quantité infinie de combinaisons dont la plus rare, quoi qu'on dise, est l'arcade romaine (1). Je n'y trouve, le mètre à la main, que des arcades exhaussées ou déprimées d'une façon qui n'est pas l'antique et qui atteste de nouveau la tyrannique nécessité contre laquelle se débattaient les constructeurs...

Et maintenant, j'ai passé en revue toutes les circonstances auxquelles l'architecture romane doit sa physionomie particulière : 1° le rapport de l'élévation à l'écartement; 2° la configuration de la voûte ; 3° la composition des pieds-droits de la voûte; 4° le système de pénétration des massifs; 5° le dessin des percements.

Toutes choses variables dans les individus, mais réductibles à des principes constants; toutes choses qui dérivent de la loi nouvelle qu'une conception nouvelle fit peser sur la construction.

Donc ce sont là les caractères constitutifs de l'architecture romane; ceux du moins qui ressortent de la

(1) Quicherat observe que les arcades romanes ne sont pas dessinées comme les arcades romaines. Il est absolument démontré aujourd'hui que nulle forme d'arc, pas plus le plein cintre que le cintre brisé, improprement appelé ogive, n'est quelque chose d'assez important pour constituer par soi seul un genre d'architecture : mais il y a plus, puisque l'arcade tout entière, dont il est question ici (cintre et pieds droits compris) offre, dans le style roman, une dépravation très remarquée de l'arcade romaine, dépravation dont la voûte est la cause première.

comparaison de cette architecture avec l'architecture romaine.

<div style="text-align:right">Jules Quicherat.</div>

(*Mélanges d'archéologie et d'histoire*, réunis par Robert de Lasteyrie, tome II, pages 88-89, *passim*. Paris, Alphonse Picard, éditeur, 1886.)

2. — *Notre-Dame-la-Grande.*

Notre-Dame-la-Grande est une des églises romanes les plus célèbres de France (1). Elle doit cette notoriété

(1) La classification des églises romanes de France a été diversement essayée. Celle que M. Corroyer a présentée dans son manuel d'*Architecture romane* paraît un peu confuse. M. H. de Curzon, dans son excellent article, cité plus haut, de la *Bibliothèque de l'École des Chartes*, tome XLIX, année 1888: « De quelques travaux récents sur l'architecture du moyen âge, » a pu lui reprocher de manquer de précision et de rigueur. Ici encore les modèles donnés par Quicherat sont précieux à connaître et à suivre : sans parler même du tableau un peu compliqué, peut-être, dont il donna le plan dès 1851 dans ses articles de la *Revue archéologique*, nous renvoyons le lecteur à cette large et claire classification provinciale, inspirée par les mêmes principes, mais plus facile à saisir d'ensemble, que le regretté maître professa et qui est toujours enseignée depuis. (V. dans les *Mélanges d'archéologie et d'histoire*, tome II, pages 483-485, la note où M. de Lasteyrie en a marqué les grandes lignes). — Outre l'école poitevine (Saint-Savin, N.-D.-la-Grande, Saint Hilaire) à laquelle on peut joindre l'école saintongeaise, et dont le caractère spécial est d'épauler directement la voûte centrale, en berceau, par celles des bas-côtés, presque aussi élevés qu'elle, et, dès lors, de n'éclairer la nef que par les fenêtres latérales basses, que de types caractéristiques, que de groupes divers aux tendances bien marquées! L'école auvergnate est sœur de celle de Poitou, puisque la nef n'est pas non plus éclairée directement; mais ce sont les tribunes qui contrebutent la voûte centrale. Elle offre surtout de grandes analogies avec l'école toulousaine. Issoire et Saint-Sernin de Toulouse ont plus d'un point de ressemblance. On peut y joindre, d'une part, les églises de Notre-Dame du Port, de Clermont, Brioude, Saint-Nectaire, Orcival, Beaulieu, Saint-Robert, la Souterraine, Moissac, Riom et celle du Puy; de l'autre, celles de Conques, Saint-Gaudens, Saint-Nazaire de Carcassonne, etc. Pour l'école provençale dont le caractère essentiel est une voûte centrale en berceau non épaulé, nous avons, avec Saint-Trophime d'Arles, Saint-Gilles, Sainte-Marthe de Tarascon, les cloîtres de Montmajour et de Saint-Paul du Mausolée; les églises de Bourg

surtout à la magnifique façade que le douzième siècle a ajoutée au vaisseau construit durant le cours du onzième. Cette façade, haute de plus de 17 mètres, large de plus de 15, est entièrement couverte de sculptures ou d'appareils décoratifs. Elle se termine, à droite et à gauche, par deux massifs formés de faisceaux de colonnes. Le léger espace qui sépare ces faisceaux est orné d'étoiles, de marguerites et de divers autres ornements fantaisistes. Au-dessus des chapiteaux se dressent de petites tourelles rondes, ajourées, garnies de colonnettes et supportant des clochetons en pommes de pin. — Le rez-de-chaussée comprend : 1° au centre une porte à quatre voussures sculptées, en plein cintre; 2° à droite et à gauche, des arcatures aveugles, à deux voussures sculptées, en arc brisé, subdivisées chacune en deux arcatures en plein cintre, que surmonte un remplage décoré géométriquement. — Le premier étage se compose

Saint-Andéol, Cruas, Vaison, Saint-Guilhem du Désert, la cathédrale d'Arles et celle de Saint-Paul-Trois-Châteaux, véritable type de l'école. — L'école périgourdine se distingue, par les traits tout spéciaux que nous avons notés : dans Saint-Front de Périgueux, Cahors, Angoulême, Solignac. — L'école bourguignonne compte parmi les plus riches, et aussi parmi les plus originales, soit que la voûte d'arêtes, soit que le berceau, élevé et généralement brisé, non épaulé par les bas-côtés, aient été employés pour couvrir la nef principale : Vezelay, Saint-Philibert, de Dijon, Saint Lazare d'Avallon, d'une part; Autun, la Charité, Beaune, Cluny, Paray-le-Monial, Charlieu, Semur en Brionnais, de l'autre; sans compter ce monument à part, si curieux et d'un si beau style : Saint-Etienne de Nevers. Les types à citer ne manquent pas. — Quant à l'Ile-de-France, n'est-ce pas le berceau même de la croisée d'ogives et de son emploi sur plan barlong, et la source première de ces édifices « gothiques » dont la réputation s'est répandue partout si loin ? Il faut distinguer dans l'école française : d'abord une série de monuments de la première période, dont les éléments ont un caractère bien marqué, tels que : Saint-Germain des Prés, Morienval, Montmille, Saint-Léger aux Bois, Saint-Thibault de Bazoches, Oulchy-le-Château; puis ceux de la seconde période qui nous montrent un des aspects les plus brillants de l'art roman complètement épanoui : Saint-Germer, Poissy, Saint-Étienne de Beauvais, Saint-Martin de Laon, Saint-Benoît-sur-Loire, Bury, etc.

de deux séries superposées de petites arcatures en plein cintre contenant des statuettes. — Le pignon, à pans coupés, présente une auréole sculptée au milieu d'appareils décoratifs.

L'auréole ovale du pignon renferme le Christ accompagné des symboles des quatre évangélistes. Les appareils décoratifs au milieu desquels elle se détache reproduisent, à la partie supérieure, des losanges, à la partie inférieure, des cercles. Les losanges se retrouvent dans le même monument, sur les murs latéraux, au-dessus des fenêtres; on en voit d'autres à l'église Saint-Hilaire de la même ville, et dans diverses autres églises romanes du Poitou. Les appareils imitant des cercles se retrouvent au chevet de la curieuse église, de style latin, de Tourtenay, près Thouars (Deux-Sèvres).

Les arcatures se développant sur deux rangs superposés, à droite et à gauche de la grande fenêtre placée entre la porte principale et la « gloire » du pignon, contiennent les statuettes des douze apôtres, et en outre deux personnages portant les insignes de l'épiscopat, peut-être saint Hilaire et saint Martin.

C'est entre ces deux rangs d'arcatures à personnages et les décorations architecturales du rez-de-chaussée, que se trouvent les sculptures les plus curieuses de Notre-Dame-la-Grande. On y voit successivement Adam et Ève, Nabuchodonosor, un groupe de quatre prophètes, l'Annonciation, Jessé, la Visitation, la Nativité, etc.

Adam et Ève sont debout à droite et à gauche de l'arbre de la science du Bien et du Mal, autour duquel le serpent est encore enroulé. Ils viennent de commettre la faute originelle, et des feuilles de figuier couvrent leur nudité. L'inscription accompagnant cette

scène a été lue par M. Lecointre-Dupont (1) : DA : C... RT HOMINI PRIMORDIA LVC.

M. Lecointre-Dupont en a proposé cette restitution : ADA : EVE CRIMEN FERT HOMINI PRIMORDIA LVCTVS : Le sculpteur aurait représenté le deuil entrant dans le monde par la faute de nos premiers parents. — Nabuchodonosor est figuré de face, assis, couronné (2). — Des quatre prophètes, deux sont debout et tiennent des rouleaux ou phylactères, deux sont assis et tiennent des livres ouverts. Sur les phylactères et sur les livres sont des inscriptions.

L'Annonciation est sans inscription. La main droite de l'ange, qui est brisée, portait sans doute soit un lys, soit un rouleau sur lequel étaient écrits les premiers mots de la salutation. La Vierge, debout, est chaussée de souliers pointus (3) et vêtue d'une longue robe dont le bas est orné d'une riche broderie. L'Annonciation et la Visitation se retrouvent sculptées, à plus grande échelle, mais de la même époque, au portail de l'église

(1) (*Rapport descriptif présenté au nom de la commission chargée d'examiner la façade de l'Église Notre-Dame de Poitiers*, par M. Lecointre-Dupont. (*Mémoires de la Société des antiquaires de l'Ouest*, année 1839, page 129 et suiv.). — C'est par l'intérêt des sujets figurés, par l'originalité de la composition et par de curieux détails de costumes et d'ornements, autant que par les inscriptions mentionnées ici, que cette frise, d'ailleurs médiocrement exécutée, se recommande à l'attention.

(2) Nabuchodonosor serait ici comme la pesonnification du vice et de l'orgueil humain.

(3) La forme pointue de ces souliers confirme les opinions de Mérimée et de Caumont qui ont assigné le douzième siècle à la construction du portail de Notre-Dame-la-Grande. En effet, voici ce que dit Orderic Vital (*Histoire ecclésiastique*, I, 8), au sujet de l'origine et de la mode des souliers pointus : « Foulques le Méchin, — comte d'Anjou (1043-1109), — à cause de la difformité de ses pieds, commença à se faire faire des souliers longs et très pointus du bout pour couvrir ses pieds et cacher leurs calus... Car auparavant, on n'avait jamais fait que des souliers ronds, de la forme des pieds; et les grands, comme la classe moyenne, les clercs comme les laïques s'en servaient également. »

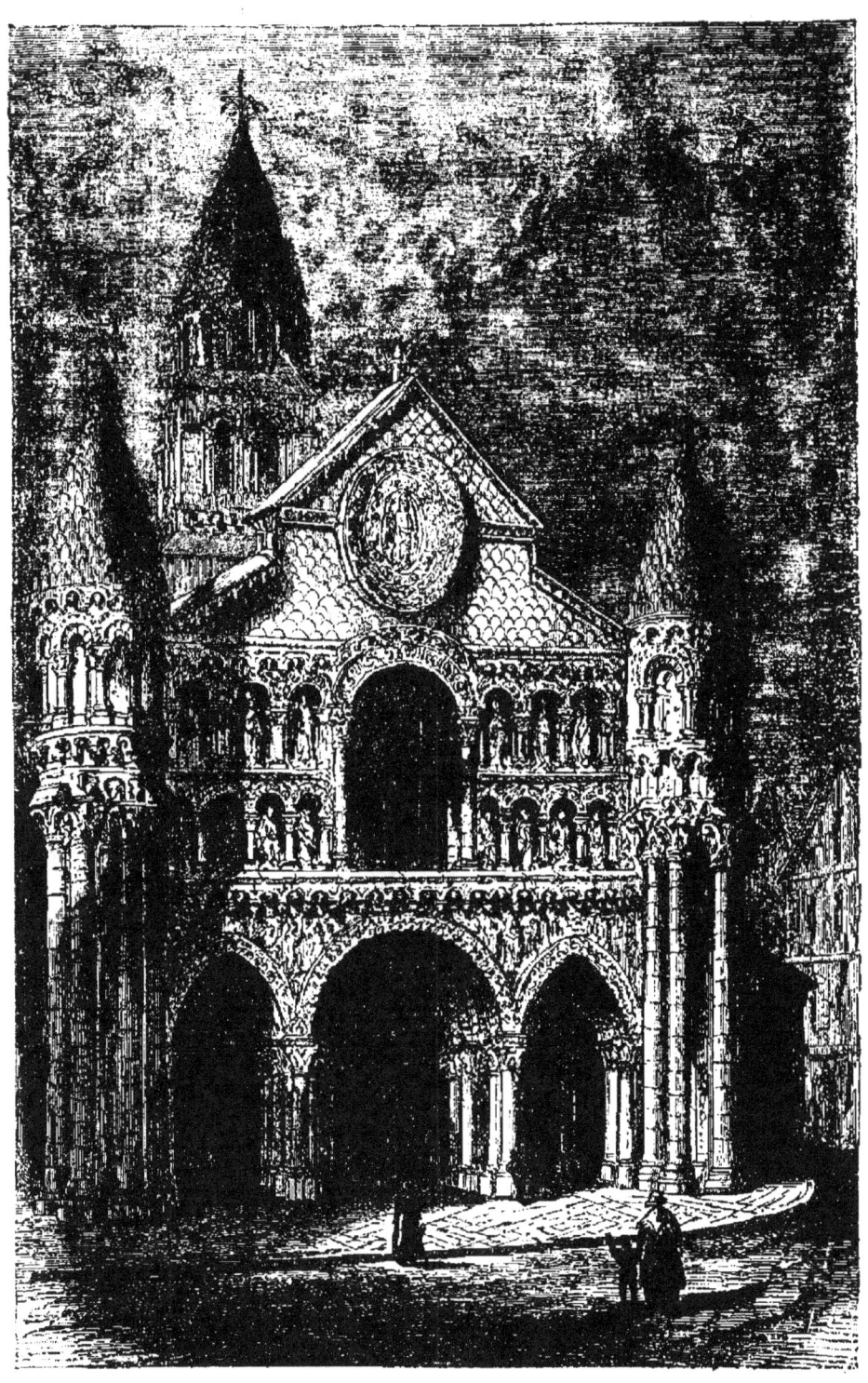

NOTRE-DAME-LA-GRANDE, A POITIERS.

d'Ardin (Deux-Sèvres). Jessé est debout à mi-corps ; des racines sortent de son corps et se joignent au-dessus de sa tête. De ces racines sort une fleur (symbole de Jésus-Christ), sur laquelle repose une colombe (symbole du Saint-Esprit (1).

Interrompue par le cintre de la porte principale, la décoration historiée se continue d'abord par la Visitation. Dans le fond : la ville de Jérusalem, figurée avec ses murailles, ses tours, ses portes et son temple, qui domine les remparts et porte la croix à son fronton. Marie et Élisabeth, accompagnées chacune d'une suivante, se rencontrent et s'embrassent. — La Vierge et Élisabeth sont revêtues de ces robes serrées et étroites que la statuaire du douzième siècle leur avait immuablement affectées. Les vêtements des suivantes sont tout autrement étoffés. — Dans la représentation de la nativité apparaissent les têtes de l'âne et du bœuf. La Vierge est couchée dans un lit amplement drapé et étend la main vers son fils. Vient ensuite la scène des deux sages-femmes lavant l'Enfant. Le vase dans lequel elles plongent le nouveau-né ressemble aux calices du douzième siècle, un homme assis (saint Joseph ?) semble présider à l'opération.

On a reconnu que l'ensemble de cette composition sculptée dérive d'une leçon, tirée d'un sermon apocryphe de saint Augustin, que l'on récitait généralement aux douzième et treizième siècles, aux matines de la fête de Noël, et dont M. Marius Sepet a mis en lumière l'influence sur notre ancienne littérature dramatique

(1) Les temps fixés pour l'accomplissement des oracles résumés sur les phylactères étant venus, l'Annonciation était la suite logique de ce qui précède ; puis l'artiste met en scène la prophétie entière d'Isaïe : « *Et egredietur virga de radice Jesse, et flos de radice ejus ascendet...* »

dans ses *Prophètes du Christ, études sur les origines du théâtre au moyen âge* (1).

Nous ne nous arrêterons pas à décrire les nombreux ornements d'ordre animal, végétal, géométrique et fantaisiste, qui s'étalent sur les arcatures des divers étages, et notamment sur celles du rez-de-chaussée, où elles sont d'une étonnante exubérance.

Toutes ces sculptures, personnages et ornements, étaient autrefois polychromées et dorées. Ces enluminures, qui devaient singulièrement rehausser la richesse décorative de la sculpture et de l'architecture, ont presque totalement disparu avec le temps et n'ont guère laissé que des couches noirâtres qui donnent aujourd'hui à cette façade un aspect particulier et en augmentent le cachet archaïque.

Nous sommes porté à croire que l'architecte qui a dessiné la façade de Notre-Dame-la-Grande, — le même très vraisemblablement à qui l'on doit le clocher en forme de pin de la même église et celui du même genre de l'église de Montierneuf, — ou n'était pas Poitevin, ou avait choisi ses modèles en dehors du Poitou. Cette opinion, au premier abord, a l'air d'un paradoxe.

Il est, en effet, universellement admis que cette page de sculpture est le plus beau spécimen du roman poitevin. — Il faut pourtant reconnaître que le jugement général est en désaccord avec la réalité des faits. Notre-

(1) V. un article de M. Julien Durand sur les *Monuments figurés du moyen âge exécutés d'après des textes liturgiques*, dans le *Bulletin monumental* (6e série. Tome IV, 1888.) — Ce détail iconographique de l'Enfant Jésus lavé par deux sages-femmes est spécial aux Byzantins ; on le voit rarement en France, et quand on l'y rencontre, il indique clairement qu'une influence byzantine s'est exercée sur l'ornementation. A Poitiers, on le voit deux fois : à Notre-Dame-la-Grande et à Saint-Hilaire. Il se trouve également à la cathédrale de Chartres sur une frise du grand portail.

Dame-la-Grande est un beau spécimen de la sculpture romane en Poitou; mais ce n'est pas un véritable spécimen de la sculpture romane du Poitou. Cette façade est une exception dans notre province. Les arcatures multiples qu'elle présente au premier étage ne sont en aucune façon dans les traditions de l'école romane poitevine. Nos façades poitevines, — dans la Vienne comme dans les Deux-Sèvres, dans la Vendée comme dans la partie septentrionale de la Charente-Inférieure, à Civray comme à Melle et à Parthenay, à Nieul-sur-l'Autize comme à Aulnay-de-Saintonge, à Arrivault ou à Saint-Jouin-les-Marnes, etc., — se composent essentiellement de trois arcatures au rez-de-chaussée et de trois arcatures au premier étage. Les façades à arcatures multiples commencent à Ruffec, pour remplir l'Angoumois et la partie méridionale de la Saintonge. Elles se prolongent jusque dans la Gironde.

Notre-Dame-la-Grande a emprunté à l'école décorative de l'Angoumois et de la Basse-Saintonge le plan de sa façade. Ce n'est vraisemblablement pas ailleurs qu'elle est allée chercher le type de son clocher à pomme de pin. Les clochers à pomme de pin sont spéciaux à l'Angoumois et au Périgord.

La ressemblance du clocher de Notre-Dame-la-Grande avec celui de Notre-Dame de Saintes a déjà été remarquée. D'autre part, la ressemblance du clocher de Notre-Dame de Saintes avec le couronnement du clocher de Saint-Front de Périgueux a été établie par Viollet-le-Duc. Les similaires sont fréquents autour de Périgueux et d'Angoulême.

Enfin l'on a rapproché directement Notre-Dame-la-Grande de Saint-Front. Nous croyons que le clocher et les clochetons d'angles de la façade comme la façade elle-même, dérivent plutôt de l'Angoumois. Il n'y a de

vraiment poitevin à Notre-Dame-la-Grande que la partie du onzième siècle.

Cette partie du onzième siècle présente essentiellement les mêmes caractères de plan et le même système de voûtes que toutes celles de nos églises romanes poitevines à trois nefs, que des influences étrangères sont venues modifier. La nef centrale est contrebutée par deux bas-côtés s'élevant presque à la même hauteur. Le sanctuaire est pourvu d'un déambulatoire sur lequel se détachent des chapelles absidales en nombre impair. L'édifice n'est éclairé que par les larges fenêtres en plein cintre des bas-côtés. La voûte de la grande nef est en berceau plein cintre ; les bas-côtés sont voûtés d'arête. Les piliers sont en plan des massifs carrés, flanqués de quatre colonnes.

<div style="text-align:right">Jos. Berthelé.</div>

(*Paysages et monuments du Poitou* — 141ᵉ livraison, 1889. Paris, Lib. et Impr. réunies.)

§ II. — LA SCULPTURE.

La Sculpture romane.

Ce n'est qu'à la fin du onzième siècle que l'on voit apparaître les premiers embryons de cet art de la sculpture française, qui, cent ans plus tard, devait s'élever à une si grande hauteur. Alors, à la fin du onzième siècle, les seules provinces de la Gaule qui eussent conservé des traditions d'art de l'antiquité étaient celles dont l'organisation municipale romaine s'était maintenue. Quelques villes du midi, à cette époque, se gouvernaient encore *intra muros*, comme sous l'empire ; par suite,

elles possédaient leurs corps d'artisans et les traditions des arts antiques, très affaiblies, il est vrai, mais encore vivantes. Toulouse, entre toutes ces anciennes villes gallo-romaines, était peut-être celle qui avait le mieux conservé son organisation municipale. Les arts, chez elle, n'avaient pas subi une lacune complète, ils s'étaient perpétués. Aussi, cette cité devint-elle, dès le commencement du douzième siècle, le centre d'une école puissante et dont l'influence s'étendit sur un vaste territoire.

Dans une autre région de la France l'ordre de Cluny, institué au commencement du dixième siècle, avait pris, au milieu du onzième siècle, un développement prodigieux (1).

(1) La constitution extrêmement forte des deux plus importantes abbayes de l'Occident, Cluny et Cîteaux, toutes deux bourguignonnes, en même temps qu'elle donna à toute l'architecture de cette région un caractère particulier, un aspect robuste et noble qui n'existe pas ailleurs, favorisa aussi le développement d'une admirable école de statuaire et d'ornementation. Sur la puissance, sur le rôle des établissements religieux au moyen âge, sur la rivalité féconde des ordres de Cîteaux et de Cluny, le premier s'inspirant exclusivement, au début, de la règle sévère de son fondateur, le second ami d'une iconographie plus riche et plus variée, consulter Viollet le Duc (*Dictionnaire d'Architecture*, art. Architecture monastique, page 241 et suiv.)
« Les monuments de Cluny, ses églises étaient un livre ouvert pour la foule; les sculptures et les peintures dont elle ornait ses portes, ses frises, ses chapiteaux, et qui retraçaient les histoires sacrées, les légendes populaires, la punition des méchants et la récompense des bons, attiraient certainement plus l'attention du vulgaire que les éloquentes prédications de saint Bernard. Aussi voyons-nous que l'influence de cet homme extraordinaire (influence qui peut être difficilement comprise par notre siècle où toute individualité s'efface), s'exerce sur les grands, sur les évêques, sur la noblesse et les souverains, sur le clergé régulier; mais en s'élevant au-dessus des arts plastiques, en les proscrivant comme une monstrueuse et barbare interprétation des textes sacrés, il se mettait en dehors de son temps, il déchirait les livres du peuple : et si sa parole émouvante, lui vivant, pouvait remplacer ces images matérielles, après lui, l'ordre monastique eût perdu un de ses plus puissants moyens d'influence, s'il eût tout entier adopté les principes de l'abbé de Clairvaux. Il n'en fut pas ainsi, et le treizième siècle commençait à peine, que les cisterciens eux-mêmes appelaient la peinture et la sculpture pour parer leurs édifices. »

A cette époque, les clunisiens étaient en rapport avec l'Espagne, l'Italie, l'Allemagne, l'Angleterre, la Hongrie; non seulement ils possédaient des maisons dans ces contrées, mais encore ils entretenaient des relations avec l'Orient. C'est au sein de ces établissements clunisiens que nous pouvons constater un véritable mouvement d'art vers la seconde moitié du onzième siècle. Jusqu'alors, sur le sol des Gaules, et depuis la chute de l'empire, la sculpture n'est plus; tout à coup elle se montre comme un art déjà complet, possédant ses principes, ses moyens d'exécution, son style. Mais un art est toujours le résultat d'un travail plus ou moins long, et possède une généalogie. C'est cette généalogie qu'il convient d'abord de rechercher.

En 1098, une armée de chrétiens commandée par Godefroi, le comte Baudoin, Bohémond, Tancrède, Raymond de Saint-Gilles et beaucoup d'autres chefs, s'empara d'Antioche, et depuis cette époque jusqu'en 1268, cette ville resta au pouvoir des Occidentaux. Antioche fut comme le cœur des croisades; prélude de cette période de conquêtes et de revers, elle en fut aussi le dernier boulevard. C'était dans ces villes de Syrie, bien plus que dans la cité impériale de Constantinople, que les arts grecs s'étaient réfugiés. Au moment de l'arrivée des croisés, Antioche était encore une ville opulente, industrieuse, et possédant des restes nombreux de l'époque de sa splendeur. Toute entourée de ces villes grecques abandonnées depuis les invasions de l'islam, mais restées debout, Antioche devint une base d'opérations pour les Occidentaux, mais aussi un centre commercial, le point principal de réunion des religieux envoyés par les établissements monastiques de la France, lorsque les chrétiens se furent emparés de la Syrie. D'ailleurs, avec les premiers croisés, étaient partis de

l'Occident, à la voix de Pierre l'Ermite, non seulement des hommes de guerre, mais des gens de toutes sortes, ouvriers, marchands, aventuriers, qui bientôt, avec cette facilité qu'ont les Français principalement d'imiter les choses nouvelles qui attirent leur attention, se façonnèrent aux arts et métiers pratiqués dans ces riches cités de l'Orient. C'est en effet à dater des premières années du douzième siècle que nous voyons l'art de la sculpture se transformer sur le sol de la France, mais avec des variétés qu'il faut signaler. Les monuments grecs des sixième et septième siècles qui remplissent les villes de Syrie, et notamment l'ancienne Cilicie, possèdent une ornementation sculptée d'un beau style et qui rappelle celui des meilleurs temps. Cependant il y avait eu à Constantinople avant et après les fureurs des iconoclastes, des écoles de sculpteurs-statuaires, qui fabriquaient quantité de meubles en bois, en ivoire, en orfèvrerie, que les Vénitiens et les Génois répandaient en Occident. Nous possédons dans nos musées et nos bibliothèques, bon nombre de ces objets antérieurs au douzième siècle. Il ne paraît pas toutefois que les artistes byzantins se livrassent à la grande statuaire, et les exemples dont nous parlons ici sont, à tout prendre, de petite dimension et d'une exécution souvent barbare. Il n'en était pas de même pour la peinture : les byzantins avaient produit dans cet art des œuvres tout à fait remarquables.

Or, parmi ces croisés partis des différents points de l'extrême Occident, les uns rapportent, dès le commencement du douzième siècle, de nombreux motifs de sculpture d'ornement d'un beau caractère, d'autres de l'ornementation et de la statuaire.

Nous voyons, par exemple, à cette époque, le Poitou, la Saintonge, la Normandie, l'Ile-de-France, la Picardie,

l'Auvergne, répandre sur leurs édifices des rinceaux, des chapiteaux, des frises d'ornements d'un très beau style, d'une bonne exécution, qui semblent copiés, ou du moins immédiatement inspirés par l'ornementation byzantine de la Syrie, tandis qu'à côté de ces ornements, la statuaire demeure à l'état barbare et ne semble pas

TYMPAN DU PORTAIL DE SAINT-TROPHIME D'ARLES, EN PROVENCE.

faire un progrès sensible. Mais si nous nous transportons en Bourgogne, sur les bords de la Saône, dans le voisinage des principaux monastères clunisiens, c'est tout autre chose. La statuaire a fait au commencement du douzième siècle, un progrès aussi rapide que l'ornementation sculptée, et rappelle moins encore par son style les diptyques byzantins que les peintures qui ornent les monuments et les manuscrits grecs. Ceci s'explique. Si des moines grossiers, si des ouvriers ignorants pouvaient reproduire les ornements grecs qui abondent sur les édifices de la Syrie septentrionale, ils ne pouvaient

copier des statues ou des bas-reliefs à sujets, qui n'existaient pas. Ils *s'orientalisaient* quant à la décoration sculptée et restaient gaulois quant à la statuaire. Pour transposer dans les arts, il faut un certain degré d'instruction, de savoir, que les clunisiens seuls possédaient alors. Les clunisiens firent donc chez eux une renaissance de la statuaire, à l'aide de la peinture grecque. Cela est sensible pour quiconque est familier avec cet art. Si nous nous transportons, par exemple, devant le tympan de la grande porte de l'église abbatiale de Vézelay, ou même devant celui de la grande porte de la cathédrale d'Autun, qui lui est quelque peu postérieur, nous reconnaîtrons dans ces deux pages et particulièrement dans la première, une influence byzantine prononcée, incontestable, et cependant cette statuaire ne rappelle pas les diptyques byzantins, ni par la composition, ni par le faire, mais bien les peintures.

Autant la statuaire byzantine du vieux temps prend un caractère hiératique, autant elle est bornée dans les moyens, conventionnelle; autant la peinture se fait remarquer par une tendance dramatique, par la composition, par l'exactitude et la vivacité du geste. Ces mêmes qualités se retrouvent à un haut degré dans les bas-reliefs que nous venons de signaler. De plus, dans ces bas-reliefs, les draperies sont traitées comme dans les peintures grecques; et non comme elles le sont sur les monuments byzantins sculptés. La composition des bas-reliefs de Vézelay, par la manière dont les personnages sont groupés, rappelle également les compositions des peintures grecques, on y remarque plusieurs plans, des agencements de lignes, un mouvement dramatique très prononcé. Mais par cela même que les clunisiens transposaient d'un art dans l'autre, tout en laissant voir la source d'où sortait la statuaire, ils étaient obligés de

CLOITRE DE L'ABBAYE DE MOISSAC.

recourir pour une foule de détails, à l'imitation des objets qui les entouraient. Aussi l'architecture, les meubles, les instruments sont français, les habits mêmes, sauf ceux de certains personnages sacrés, qui sont évidemment copiés sur les peintures grecques, sont les habits portés en Occident, mais ils sont *byzantinisés*, (qu'on nous pardonne le barbarisme) par la manière dont ils sont rendus dans les détails. Quant aux têtes, et cela est digne de fixer l'attention des archéologues et des artistes, elles ne rappellent nullement les types admis par les peintres grecs. Les sculpteurs occidentaux ont copié, aussi bien qu'ils ont pu le faire, les types qu'ils voyaient, et cela souvent avec une délicatesse d'observation et une ampleur très remarquables (1).

... Voici donc, à la fin du onzième siècle, quel était l'état des écoles de sculpture dans les différentes provinces de la France actuelle. Les traditions romaines s'étaient éteintes à peu près partout, et ne laissaient plus voir que de faibles lueurs dans les villes du Midi. En Provence les restes des monuments romains étaient assez nombreux pour que l'école de sculpture renaissante à cette

(1) Viollet-le-Duc n'estime pas que ces bas-reliefs de Vézelay, d'Autun, etc., ont été sculptés par des artistes envoyés d'Orient : il pense, ce qui est bien différent, qu'ils sont l'œuvre de sculpteurs occidentaux, travaillant sous une influence byzantine, et cette influence lui paraît s'être exercée, du moins en ce qui concerne l'école des clunisiens, par l'intermédiaire de la peinture byzantine. L'exactitude et la vérité saisissante du geste est en effet un caractère commun aux anciennes vignettes byzantines et aux ouvrages de la statuaire française bourguignonne. — On comprend que les artistes de la Provence et du Languedoc n'aient pas eu les mêmes motifs que les clunisiens pour *transposer* ainsi les procédés de la peinture orientale. D'une part, comme il est dit un peu plus loin, les monuments romains ne manquaient pas dans les provinces méridionales, pour inspirer la statuaire; et de l'autre, elles étaient abondamment fournies, par les négociants vénitiens, d'étoffes de soie orientales, de bijoux, de coffrets, d'ustensiles d'ivoire et de métal fabriqués à Constantinople, à Damas, à Antioche, à Tyr, dont se ressentait l'ornementation régionale.

époque, s'inspirât principalement de la statuaire antique, tandis qu'elle allait chercher les ornements et les

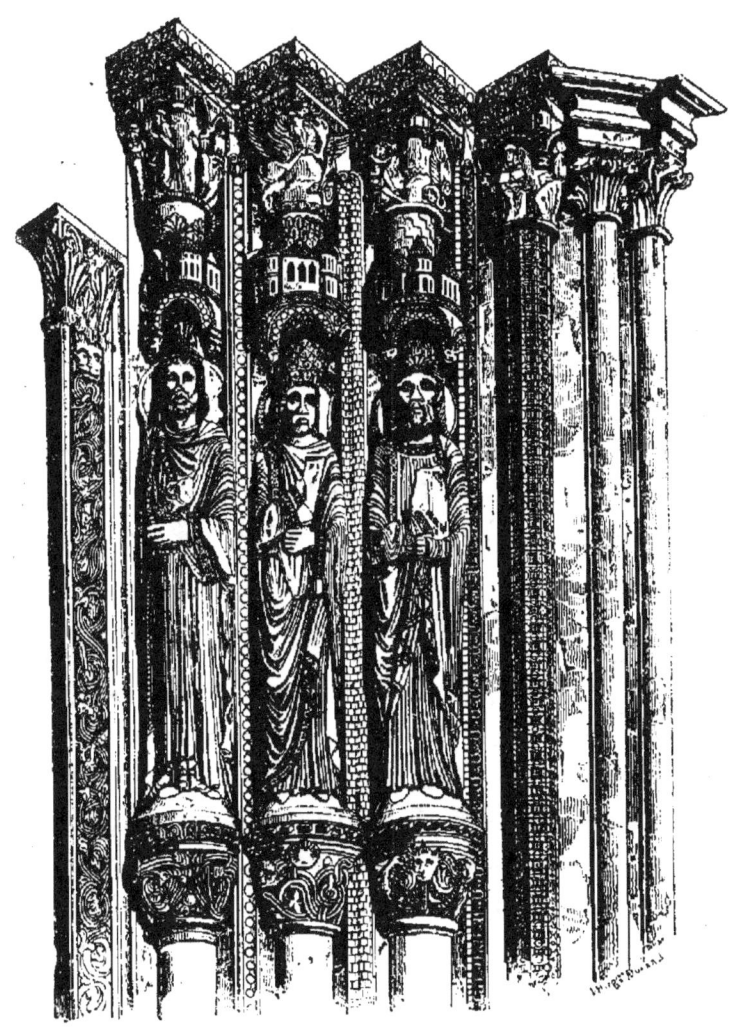

STATUES DU PORCHE MÉRIDIONAL DE LA CATHÉDRALE
DE BOURGES.

formes de l'architecture en Orient. L'école de Toulouse avait abandonné toute tradition romaine, et s'inspirait, quant à la statuaire, des nombreux exemples sculptés

rapportés de Byzance : l'ornementation était alors un compromis entre les traditions gallo-romaines et les exemples venus de Byzance. Dans les provinces rhénanes l'élément byzantin, mais altéré, dominait dans la statuaire et l'ornementation. Dans les provinces occidentales, le Périgord, la Saintonge, la statuaire était à peu près nulle, et l'ornementation, gallo-romaine, bien que Saint-Front eût été bâti sur un plan byzantin. A Limoges et les villes voisines, vers l'ouest et le sud, la proximité des comptoirs vénitiens avait donné naissance à une école assez florissante, appuyée sur les types byzantins. En Auvergne, dans le Nivernais et une partie du Berry, les traditions byzantines inspiraient la statuaire, tandis que l'ornementation conservait un caractère gallo-romain. Mais ces provinces étaient en rapport par Limoges avec les Vénitiens, et recevaient dès lors un grand nombre d'objets venus d'Orient. En Bourgogne, dans le Lyonnais, l'école clunisienne produisait seule des œuvres d'une valeur originale, et comme statuaire, et comme ornementation, par les motifs déduits plus haut. Dans l'Ile-de-France, la statuaire n'avait nulle valeur, et l'ornementation, comme celle de la Normandie, s'inspirait des compositions byzantines, à cause de la grande quantité d'étoffes d'Orient qui pénétraient dans ces provinces par le commerce des Vénitiens et des Génois. En Poitou, la statuaire était également tombée dans la plus grossière barbarie, et l'ornementation, lourde, était un mélange de traditions gallo-romaines et d'influences byzantines fournies par les étoffes et les ustensiles d'Orient.

On peut, en résumé, compter vers 1100, en France, cinq écoles de statuaire : la plus ancienne, l'école rhénane; l'école de Toulouse, l'école de Limoges, l'école provençale et la dernière née, l'école clunisienne. Or,

cette dernière allait promptement en former de nouvelles sur la surface du territoire, et renouveler entièrement la plupart de celles qui lui étaient antérieures, en les poussant en dehors de la voie hiératique, à la recherche du vrai, vers l'étude de la nature. Partout où résident les clunisiens, au commencement du dou-

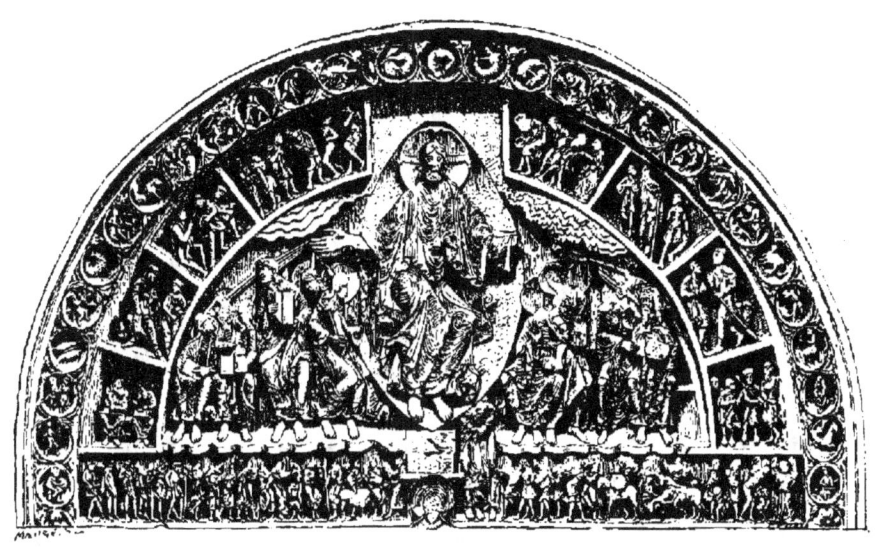

TYMPAN DU PORTAIL DE VÉZELAY.

zième siècle, la sculpture acquiert une supériorité marquée, soit comme ornementation, soit comme statuaire. Le témoignage d'un contemporain, celui de saint Bernard, qui s'éleva si vivement contre ces écoles de sculptures clunisiennes et qui essaya de combattre leur influence, serait une preuve de l'importance qu'elles avaient acquise au douzième siècle, si les monuments n'étaient pas là (1).

<div style="text-align: right;">Viollet-le-Duc.</div>

(*Dictionnaire raisonné de l'architecture française du XIe au XVIe siècle*, tome VIII, art. *Sculpture*, p. 104-107 et 110-111. Paris, A. Morel, éditeur.)

(1) Parmi ces monuments, le tympan de la porte principale de l'église

§ III. — LA PEINTURE (1).

Les peintures de l'église de Saint-Savin.

Résumons en peu de mots cette immense décoration historiée :

abbatiale de Vézelay est certainement l'exemple le plus remarquable et le plus caractéristique, le plus propre à faire comprendre l'originalité des artistes clunisiens. Et tout d'abord on remarque dans cette vaste composition une *mise en scène* qui n'existe pas dans les œuvres antérieures. Elle se compose de deux baies jumelles séparées par un trumeau, qui, larges dans leur partie inférieure, se rétrécissent par une ordonnance d'encorbellement portant sur les deux pieds droits et sur le trumeau central. Ces encorbellements sont décorés de six figures d'apôtres, demi-bas-relief. Sur le pilastre saillant du trumeau est placé une statue de saint Jean Précurseur, tenant entre ses mains un large nimbe au milieu duquel était sculpté un agneau. Deux linteaux portent sur les pieds droits et sur le trumeau, et les figures qui décorent ces deux blocs de pierre ont exercé, depuis plusieurs années, la sagacité des archéologues. En effet, les sujets qu'elles représentent sont difficiles à expliquer. Pour Viollet-le-Duc (*Dictionn. d'archit.* article : *Porte*, tome VII, page 389), le linteau de gauche représente les élus, c'est-à-dire ceux qui apportent à l'abbaye les produits de leur chasse, de leur pêche, de leurs champs ; le linteau de droite représenterait les damnés, ou plutôt les damnables, dont les vices (discorde, orgueil, etc.) seraient ici personnifiés. Au-dessus de ces deux linteaux se développe la grande scène du Christ dans sa gloire, entouré des douze apôtres, tous nimbés, tous tenant des livres ouverts ou fermés, hormis saint Pierre, qui porte deux clefs. Des mains du Christ s'échappent douze rayons qui aboutissent aux têtes des apôtres. Quant aux sujets des voussures, ils représentent sans doute les divers peuples de la terre. — On ne peut méconnaître le style grandiose de toutes ces figures, l'énergie du geste et même la belle entente des draperies.

(1) L'histoire de la peinture décorative en France durant tout le moyen âge a pu être reconstituée, grâce aux patientes et intelligentes recherches de la critique moderne. On sait aujourd'hui, à n'en pas douter, que les édifices de cette période étaient peints, et le temps n'est plus où l'idée de la polychromie des édifices romans ou gothiques, nettement émise par Viollet-le-Duc, provoquait des sourires incrédules ou des contradictions passionnées. Les plus obstinés ont été forcés de reconnaître que le portail même des cathédrales présente d'irrécusables traces de peinture : la façade principale de Notre-Dame de Paris en offre un remarquable exemple.

Dans le vestibule, une série de sujets tirés de l'Apocalypse ;

Sur la voûte de la nef, une suite de compositions prises dans la Genèse et l'Exode.

Le chœur réunissait autour du Christ les saints protecteurs de l'abbaye ;

Les chapelles offraient également les images des patrons de l'église et des évêques du pays ;

La crypte était consacrée à la légende des saints Savin et Cyprien ;

D'autre part, comment nier que quantité d'églises aient été ornées de fresques à l'intérieur ? Aussi bien, une exposition, toute récente, des documents relatifs à l'histoire de la peinture décorative en France, du onzième au seizième siècle, organisée en mars 1893, à l'École des Beaux Arts, a mis sous nos yeux une série d'aquarelles, dont l'auteur est M. Laffillée, et qui reproduisent, avec la fidélité la plus scrupuleuse, les principaux spécimens de peinture murale que possède notre pays. Si l'on excepte les nombreux fragments d'enduits coloriés retrouvés sur l'emplacement d'anciennes villes romaines, la fresque la plus ancienne, — elle est antérieure au onzième siècle, — a été découverte à Langon (Morbihan) et représente Vénus sortant des flots et tordant sa chevelure : conception antique, et travail purement romain, que rien ne rattacherait à notre art national, n'était le procédé matériel, identique à celui de nos peintres-décorateurs des onzième et douzième siècles. Pour cette première période, les documents figurés nous manquent presque totalement. Mais avec le douzième siècle, et l'école poitevine dont les ensembles de l'abbaye de Saint-Savin suffisent à nous donner la plus haute idée, il est manifeste que la peinture décorative est devenue chez nous un art parfaitement national. D'autres écoles régionales se forment en plein douzième siècle. La plus importante est celle dont les artistes ont décoré les églises de la vallée du Loir, par exemple l'église de Poncé, dans la Sarthe. Puis, voici l'école de l'Ile-de-France, représentée par la décoration de l'église de Quévilly, près de Rouen, et par celle d'une chapelle de Saint-Quiriace à Provins : les motifs sont déjà plus variés et plus riches. Nous arrivons au treizième siècle. L'art, à la faveur d'un mouvement social, s'y transforme et devient naturaliste. Du domaine royal, il rayonne sur la France et jusqu'en Italie ; et l'on peut imaginer combien vif et durable eût été son essor, si le système de construction inauguré au treizième siècle, en multipliant les ouvertures aux dépens des parties pleines, n'eût exclu peu à peu la peinture qui dût se réfugier dans le vitrail et dans la miniature. — Cf. A. de Champeaux, *Histoire de la peinture décorative*. Paris, Laurens, 1890.

La tribune, enfin, réunissait, comme en une espèce d'iconostase, les images d'une foule de saints honorés dans le monastère.

Les peintures de Saint-Savin sont des fresques, c'est-à-dire qu'elles ont été appliquées sur un enduit de mortier humide dans lequel les couleurs, préparées à l'eau de chaux, ont pénétré à quelques millimètres (1). L'action de la lumière a beaucoup affaibli la vivacité des teintes; on peut s'en convaincre en comparant les peintures de la nef exposées au jour avec celles de la crypte qui sont demeurées dans une obscurité continuelle : les premières sont *passées*, tandis que les autres ont conservé toute leur fraîcheur. Mais la cause principale de destruction paraît avoir été l'humidité : lorsqu'elle n'a pas occasionné la chute du mortier, comme cela est arrivé malheureusement pour la voûte du chœur, elle a produit une espèce d'efflorescence qui a détaché les couleurs de l'enduit avec lequel elles devaient s'incorporer. Il ne reste plus alors qu'une poussière qui s'enlève au moindre frottement. En quelques places, les couleurs, soit qu'elles fussent trop épaisses, soit qu'elles aient été appliquées sur du mortier trop sec, soit enfin qu'elles soient des retouches en détrempe, se sont soulevées par écailles, ne laissant plus sur l'enduit qu'une empreinte très faiblement colorée et souvent incertaine.

Les blancs et les tons de chair se sont altérés plus

(1) La notice entière de P. Mérimée est à lire pour l'histoire du monument de Saint-Savin, son architecture, la description du porche et de la tour qui le surmonte, de la nef, des transepts, du chœur. Quant à la date précise à laquelle il convient de rapporter les peintures, voici les conclusions admises par l'auteur : De 1023 à 1050, construction de l'église, badigeonnage de ses murs et de ses voûtes; décoration du chœur. — De 1050 à 1150, au plus tard, peinture des fresques de la nef, de la crypte, du vestibule et de la tribune. — De 1200 à 1300, peinture de la Vierge du narthex, dont il n'est pas question, d'ailleurs, dans l'extrait ci-dessus, et qui n'est point une *fresque*.

que les autres teintes. Sur les pendentifs du chœur et dans la chapelle de Saint-Marin, il y a des roses qui sont devenus d'un noir verdâtre. Probablement les couleurs décomposées de la sorte sont des retouches anciennes, car on remarque qu'elles sont plus épaisses que

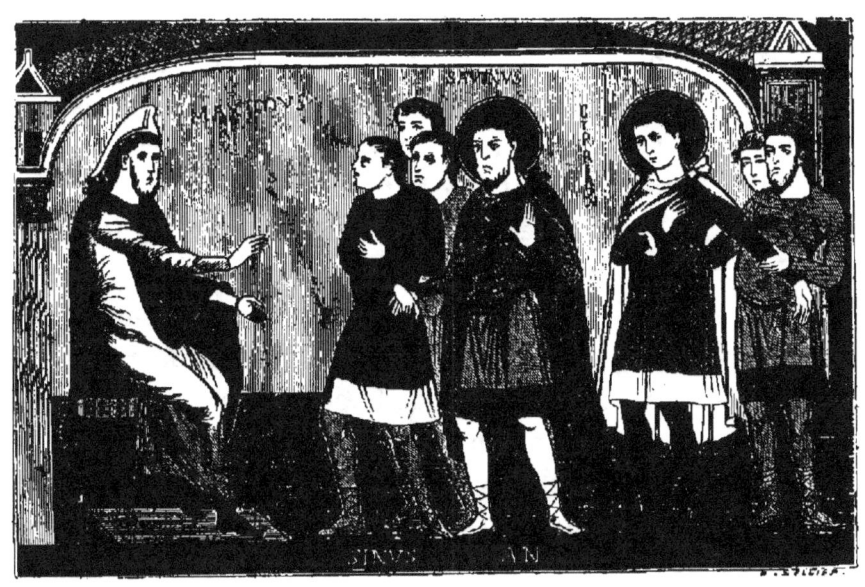

SAINT SAVIN ET SAINT CYPRIEN AMENÉS DEVANT
LE PROCONSUL MAXIME.

(Fresque du XIᵉ siècle.)

les autres et imparfaitement fondues avec les teintes qu'elles recouvrent.

On sait que les maîtres italiens se servaient d'un stylet ou d'une pointe de métal pour ébaucher leurs compositions sur l'enduit de mortier. Ce trait, gravé plus ou moins profondément, n'existe pas dans les fresques de Saint-Savin. L'ébauche a été faite au pinceau : c'est un trait esquissé en rouge. Grâce à la solidité de cette couleur, souvent le trait s'est conservé, tandis que les

teintes qui le recouvraient ont disparu. Les contours sont tracés avec une facilité singulière et une sûreté de main qui indique autant d'adresse que d'habitude. On ne voit pas de *repentirs*, et, pour la netteté du trait, ces compositions rappellent la hardiesse des peintres antiques de Pompéï et d'Herculanum (1).

La peinture à fresque n'admet qu'un nombre fort borné de teintes, la chaux décomposant toutes les couleurs végétales et beaucoup de couleurs métalliques. La palette des artistes qui ont travaillé à Saint-Savin était des plus restreintes, et je doute qu'ils aient fait usage de toutes les ressources que comportait ce genre de peinture, même de leur temps. Les couleurs qu'ils ont employées sont le blanc, le noir, deux teintes de jaune, plusieurs teintes de rouge, plusieurs nuances de vert, du bleu, et les teintes résultant de la combinaison des couleurs précédentes combinées avec le blanc.

Le blanc des fresques de Saint-Savin couvre peu ; il s'est décomposé souvent, et parfois il est devenu comme

(1) Les procédés de la peinture au moyen âge ont été minutieusement expliqués par le moine allemand Théophile, qui vivait probablement vers la fin du onzième siècle. Sa *Diversarum artium schedula*, qui traite des travaux les plus divers, à l'exception, cependant, de l'architecture, de la statuaire et des tapisseries, est d'une valeur capitale pour l'histoire de l'art. Elle est divisée en trois livres, comprenant cent soixante-six chapitres. Un moine grec avait également composé un « *Guide de la peinture* » (trad. par Paul Durand, et publié par Didron aîné en 1845). Il est aisé d'observer aux fresques de Saint-Savin, dans quelle mesure ont été appliquées les recettes indiquées par Théophile et par le moine grec. Ainsi la recommandation de superposer des couches de peinture *fort minces*, afin qu'elles adhèrent bien les unes aux autres, ne semble pas avoir été exactement suivie. — De tout temps la peinture à fresque a demandé chez l'artiste une grande habileté, car elle est l'ennemie de la « retouche » ; c'est d'elle que Molière a si bien dit :

> Avec elle, il n'est point de retour à tenter,
> Et tout au premier coup se doit exécuter.

translucide. Les inscriptions de la nef tracées en blanc sont maintenant illisibles.

Le noir a été rarement employé pur. Mêlé au blanc, il servait à faire diverses nuances de gris.

Les rouges se sont en général bien conservés. Ce sont, je crois, des ocres, et par conséquent ils n'ont jamais une grande vivacité. La teinte qui se reproduit le plus fréquemment est très intense, un peu violacée et tirant sur le pourpre.

Les jaunes sont également bien conservés. Il y a des draperies peintes en jaune qui ont un éclat remarquable, et que nos ocres n'ont point, ce me semble, aujourd'hui.

Le bleu est fortement altéré. On s'en est, d'ailleurs, servi assez rarement. Presque toujours il a pris une teinte verdâtre et sale. L'analyse que M. Chevreul a bien voulu faire, à ma prière, a démontré que le cobalt était la base de cette couleur (1).

Le vert est quelquefois très brillant et très vif. J'ignore sa composition, mais je doute que ce soit une terre naturelle. La teinte la plus claire manque, je crois, à la fresque moderne.

Il est inutile de dire qu'aucune de ces couleurs n'a de transparence. Toutes ont un aspect terreux et terne. Il est évident qu'on ne les a jamais recouvertes d'un vernis ou d'un encaustique, comme quelques peintures murales des anciens.

Les couleurs ont été appliquées par larges teintes plates, sans marquer les ombres, au point qu'il est im-

(1) La matière bleue provenant de l'église de Saint-Savin est colorée par le verre bleu de cobalt appelé *smalt*. Chevreul s'en est parfaitement rendu compte. Il n'est pas inutile de noter ici, à propos de ces détails très précis fournis sur la nature des couleurs employées, etc., que le père de Prosper Mérimée, Jean-François-Léonore Mérimée, peintre et chimiste (1765-1836), avait fait une étude spéciale des procédés matériels de la peinture.

possible de déterminer de quel côté vient la lumière. Cependant, en général, les saillies sont indiquées en clair, et les contours accusés par des teintes foncées; mais il semble que l'artiste n'ait eu en vue que d'obtenir un modelé de convention, à peu près tel que celui qu'on voit dans notre peinture d'arabesques. Dans les draperies, tous les plis sont marqués par des traits sombres, ordinairement rouges, quelle que soit la couleur de l'étoffe. Les saillies sont accusées par d'autres traits blancs assez mal fondus avec la teinte générale (1). Il n'y a nulle part d'ombres projetées, et, quant à la perspective aérienne, ou même à la perspective linéaire, il est évident que les artistes de Saint-Savin ne s'en sont nullement préoccupés.

J'ai parlé de la mauvaise qualité des bleus employés dans ces fresques. Le bleu de la plupart des fonds de ciel a disparu. La partie inférieure des fonds, je n'ose dire le terrain, s'est mieux conservée. Presque toujours les figures se détachent sur une couleur claire et tranchante; mais il est difficile de deviner ce que le peintre a voulu représenter. Souvent une suite de lignes parallèles de teintes différentes offre l'apparence d'un tapis; mais cela n'est, je pense, qu'une espèce d'ornementation capricieuse, sans aucune prétention à la vérité; et le seul but de l'artiste semble avoir été de faire ressortir les personnages et les accessoires essentiels à son sujet.

(1) Le peintre s'est montré sur ce point le fidèle observateur des procédés enseignés par le moine Théophile, qui recommande en effet de cerner les contours avec une teinte foncée et de marquer les saillies avec des teintes plus claires. — Sur la décoration en couleur des édifices et la peinture murale au moyen âge, voir Viollet-le-Duc, *Dictionnaire d'Architecture*, tome VII, p. 67-68. — Cf. *La Peinture murale décorative dans le style du moyen âge*, par W. et G. Audsley, trad. par M. Louisy. Paris Firmin-Didot, 1881.

A vrai dire, ces accessoires ne sont que des espèces d'hiéroglyphes ou des images purement conventionnelles. Ainsi les nuages, les arbres, les rochers, les bâtiments, ne dénotent pas la moindre idée d'imitation; ce sont, plutôt, en quelque sorte, des explications graphiques ajoutées aux groupes de figures pour l'intelligence des compositions (1).

Blasés aujourd'hui par la recherche de la vérité dans les petits détails que l'art moderne a poussé si loin, nous avons peine à comprendre que les artistes d'autrefois aient trouvé un public qui admît de si grossières conventions. Rien cependant de plus facile à produire que l'illusion, même avec cette naïveté de moyens qui semblent l'éloigner. Assurément un mur de scène en marbre, avec sa décoration immobile, n'empêchait pas les Grecs de s'intéresser à une action qui devait se passer dans une forêt ou parmi les rochers du Caucase; et le parterre de Shakespeare, en voyant deux lances croisées au fond de la grange qui servait de théâtre, comprenait qu'une bataille avait lieu : la péripétie l'agitait, et chacun frémissait aux cris de Richard offrant tout son royaume pour un cheval.

A côté de cette indifférence pour les détails accessoires, ou, si l'on veut, de cette ignorance primitive, on remarque parfois une imitation très juste et un sentiment d'observation très fin dans les attitudes et les gestes des personnages. Les têtes, bien que dépourvues d'expression, se distinguent souvent par une noblesse singulière et une régularité de traits qui rappelle de bien loin, il est vrai, les types que nous admirons dans l'art antique.

(1) Pas un accessoire qui, dans sa forme conventionnelle, et toujours la même partout, n'ait une signification très précise. Le nimbe crucifère est réservé aux personnes divines, le nimbe en forme de disque aux apôtres et aux saints : un portique désigne une ville; un arbre, la campagne, etc.

Rarement les visages sont peints de profil, et, lorsque l'artiste les a rendus de la sorte, il s'est presque toujours écarté de cette noblesse qu'il recherche ailleurs avec soin. Il semble qu'il eût ses modèles de prédilection, qu'il savait reproduire, incapable d'ailleurs, d'inventer dès qu'il était réduit à ses propres ressources (1).

Le Seigneur est toujours représenté revêtu d'une robe talaire et d'un manteau très ample; ses pieds sont nus. Un nimbe crucifère entoure sa tête. On sait que les artistes du moyen âge ont toujours identifié le Seigneur ou le Père avec Jésus-Christ (2).

Partout on observe les mêmes costumes ou à peu près. Sauf les rois et les magistrats, qui portent de longues robes, tous les hommes sont revêtus d'une tunique à manches, fort serrée à la taille et tombant au-dessus du genou. Les poignets et le bas de la tunique sont souvent ornés d'une broderie ou d'une bande d'étoffe de couleur tranchante. Les jambes sont couvertes d'un pantalon étroit, et la chaussure la plus ordinaire paraît ne consister qu'en une semelle attachée à la jambe par des courroies qui s'entre-croisent et montent quelquefois jusqu'au genou. Sur l'épaule droite s'attache un manteau assez étroit et court, tombant jusqu'au jarret; il est fixé non point par une agrafe, mais par un nœud fait avec l'étoffe même du manteau, de la même manière exactement que les Bédouins fixent aujourd'hui sur leur épaule la longue draperie blanche dont ils s'enve-

(1) Il ne faut évidemment chercher dans cet art ni la beauté des formes, ni la grâce des attitudes, ni la magie des couleurs. L'artiste y est avant tout, l'auxiliaire du prêtre : ses images sont le commentaire concret des enseignements abstraits du dogme et des paroles chantées par les diacres.

(2) Voy. dans Didron (*Histoire de Dieu*, 1844), l'explication détaillée des divers accessoires de l'iconographie chrétienne, et la description des attributs de Dieu le père, Dieu le fils, etc.

loppent. Les anges, les rois, Moïse, et quelques personnages principaux, ont des robes qui descendent jusqu'à la cheville, et par-dessus un manteau long, tourné autour du corps de manière à laisser un bras et une épaule libres ; cet ajustement rappelle tout à fait celui de plusieurs statues antiques.

Les femmes ont la robe talaire et le manteau médiocrement ample. Les rois portent un bandeau sur le front ; mais, sauf quelques exceptions bien rares, tous les personnages sont figurés la tête nue. Dans la nef et dans la crypte, bien que quelques-unes des compositions représentent des soldats, on ne voit aucune armure. Il faut noter aussi comme un fait curieux que les cavaliers de Saint-Savin n'ont point d'étriers. J'en conclus une tradition antique : car, pour ne point copier le harnachement en usage à son époque le peintre devait avoir l'autorité d'anciens modèles...

Le mouvement des draperies suffirait seul à prouver des réminiscences de l'antique. Il est facile d'y surprendre un souvenir non seulement de l'ajustement familier aux artistes des beaux-arts de la Grèce, mais encore de leurs procédés d'exécution. Cela est surtout remarquable dans la manière d'indiquer par un petit nombre de plis le mouvement des membres que ces draperies recouvrent (1)...

A la première vue des peintures de Saint-Savin, on est frappé de l'incorrection du dessin, de la grossièreté de l'exécution, en un mot de l'ignorance et de l'inhabileté de l'artiste. Un examen plus attentif y fera reconnaître un certain caractère de grandeur tout à fait étranger aux ouvrages qui datent d'une époque plus récente. Comparez une des compositions de la nef, avec un ta-

(1) Une comparaison intéressante, à plus d'un titre, est celle des fresques de Saint-Savin avec celles des vases grecs et des fresques de Pompéi.

bleau de Jean van Eyck, par exemple : celui-ci est sans doute bien plus correct, bien plus exact, bien plus près de la nature; mais le style en est *bourgeois*, pour me servir d'une expression d'atelier. Les fresques de Saint-Savin, au milieu de mille défauts, ont quelque chose de cette noblesse si remarquable dans les œuvres d'art de l'antiquité. Que si l'on poursuit l'examen jusque dans les détails de l'exécution, on observera une simplicité singulière de moyens et de procédés, des contours franchement accusés, une sobriété de détails, en un mot un choix dans l'imitation, qui n'appartient jamais qu'à un art très avancé. La plupart des statues ou des tableaux du moyen âge présentent une minutie de détails qui trahit l'inexpérience de l'artiste. Hors d'état de distinguer dans son modèle les parties véritablement importantes, il s'attache aux petits accessoires, dont l'exécution est toujours plus facile. Depuis les enfants qui charbonnent des soldats sur des murs jusqu'aux artistes médiocres de tous les temps, le procédé d'imitation est le même : les uns comme les autres cherchent un but à leur portée; ils ne voient dans la nature que ce qu'ils peuvent comprendre et reproduire. Les écoles de l'antiquité, au contraire, savaient, avec un admirable discernement, négliger les accessoires inutiles pour faire ressortir avec plus d'énergie ce qu'il y avait de caractéristique et de beau dans l'objet qu'ils voulaient imiter... Je n'ai pas besoin de dire que je ne veux établir aucune comparaison entre les fresques de Saint-Savin et les chefs-d'œuvre que nous a transmis l'antiquité. Il faut cependant reconnaître qu'un système commun a présidé à l'exécution d'ouvrages si différents. Dans les uns et les autres paraît ce sentiment délicat qui fait discerner dans l'imitation l'utile de l'inutile (1). Le goût antique éclate

(1) En un mot, on y reconnaît ce je ne sais quoi de général et d'absolu

surtout dans ce choix souvent difficile. Ce goût, très affaibli, sans doute, se montre encore pourtant dans nos compositions de la Genèse et de l'Apocalypse. On y aperçoit, comme dans la copie d'une copie, des traces d'un art supérieur, et, si je puis m'exprimer ainsi, la mauvaise application d'une méthode excellente. Je le répète, les peintres de Saint-Savin ont reçu leur art des maîtres de la Grèce. L'héritage s'est transmis par une succession non interrompue; mais chaque siècle a diminué le dépôt précieux, et c'est à peine si l'on en peut deviner la richesse originelle lorsqu'on voit la misère des derniers légataires...

<p style="text-align:center">P. Mérimée.</p>

(*Notice sur les peintures de l'Église de Saint-Savin*, dans la *Collection des Documents inédits sur l'Histoire de France*, pages 49-54. Paris. Imprimerie royale, 1845).

qu'on appelle le *style*. « De même qu'un style, a dit excellemment Charles Blanc (*Grammaire des arts du dessin*, page 21), est le cachet de tel ou tel homme, le style est l'empreinte de l'humanité sur la nature. Dans cette haute acception, il exprime l'ensemble des traditions que les maîtres nous ont transmises d'âge en âge, et résument toutes les manières classiques d'envisager la beauté; il signifie la beauté même. Il est le contraire de la réalité pure : il est l'idéal. Le peintre de style voit le grand côté, même des petites choses, l'imitateur réaliste voit le petit côté, même des grandes... »

CHAPITRE IV

L'ART GOTHIQUE.

§ I. — L'ARCHITECTURE.

1. — *La Genèse de l'architecture gothique.*

Comment cette architecture dite gothique (1) s'est élaborée, nous le savons d'une manière certaine aujour-

(1) Cette dénomination de *gothique*, généralement appliquée jusqu'ici par l'usage aux divers arts qui se sont développés entre le douzième et le seizième siècle, dans le nord-ouest de l'Europe, doit-elle être conservée ou n'est-il pas préférable de lui substituer celle d'*ogival*? La question est très vivement débattue. MM. Bayet (*Précis d'histoire de l'art*, p. 169), A. Rambaud (*Hist. de la civilisation française*), L. Chateau (*Hist. de l'architecture en France*, p. 194) et L. Gonse (*l'Art Gothique*, préface), n'hésitent pas à condamner comme impropre le mot gothique; on ne saurait attribuer aux Goths l'invention d'un style qui a pris naissance dans le bassin de la Seine et qui est radicalement français dans son essence, dans son origine, dans ses développements. Par contre, M. Raoul Rosières, dans le travail même auquel cet extrait est emprunté, a entrepris de démontrer que la vieille formule n'est point si inexacte qu'on veut le dire, et qu'elle est même, en somme, la plus exacte de toutes. Et son argumentation, très originale, sinon absolument probante, peut se résumer ainsi. Le nom de Goths ne s'est appliqué spécialement aux peuples qui franchirent le Danube en 376 que depuis une centaine d'années : auparavant il servait à désigner confusément tous les barbares par lesquels l'empire romain fut ruiné. Le nom de la partie s'était étendu au tout et la Gothie avait pris dans l'imagination populaire la renommée d'un des plus grands empires qui se fussent fondés parmi les hommes. Pour nos pères

d'hui, car nous en pouvons suivre la genèse jusqu'en ses moindres péripéties. Au moment où croule l'empire,

du moyen âge, deux grandes masses seulement s'étaient trouvées en présence lors des invasions : le monde romain, formé de tous les peuples subjugués par Rome, et le monde gothique composé de toutes les bandes *blondes* qui bouleversèrent l'empire. Or, d'après M. Rosières, c'est précisément dans toutes les régions occupées depuis par ces bandes blondes que l'architecture dite gothique s'est manifestée. « La création de l'architecture gothique, dit-il, est l'œuvre propre des races blondes... Étudions, en effet, la région nord de la France. En France, le type blond s'arrête environ à la hauteur d'une ligne oblique allant de Granville (côte de la Manche) à Lyon. Pendant plus de dix siècles c'est entre cette ligne, la Manche et le Rhin que se sont accumulés les Kymris, les Bolgs, les Burgondes, les Franks, les Saxons, les Normands. Eh bien, tel est précisément le territoire où, du onzième au quatorzième siècle, nos merveilleuses cathédrales à ogives vont s'élever à l'envi. Bien plus, nous constaterons que c'est particulièrement dans les centres où l'élément blond prédomine qu'elles ont le mieux lancé éperdument leurs flèches, multiplié leurs forêts d'arc-boutants et de colonnes, découpé leurs menues dentelles et peuplé leurs porches de statues... » La véritable patrie du gothique n'est-elle pas à la partie du bassin de l'Oise et du bas cours de l'Aisne qui comprend l'évêché de Senlis tout entier, la région ouest du diocèse de Soissons, le sud du Noyonnais et l'est de Beauvaisis, c'est-à-dire le « domaine patrimonial des envahisseurs franks? » Au contraire, si nous regardons au delà de cette ligne qui va de Granville à Lyon, les monuments à ogives deviennent rares, isolés, médiocres, et les deux terres par excellence de la brune race celtique, l'Auvergne et la Bretagne, paraissent profondément réfractaires à la culture de l'art nouveau. Si donc cet art nouveau est l'œuvre propre d'une race et si cette race a porté pendant plus de mille ans le nom gothique, n'est-il pas naturel et raisonnable que cet art ait pris et gardé ce nom à son tour? — Telle est la thèse de M. Raoul Rosières Mais est-il absolument exact de dire que l'art « gothique » soit l'œuvre, exclusive des envahisseurs blonds, et notre auteur n'est-il pas amené lui-même à reconnaître que dans ce bassin de l'Oise et de l'Aisne, son vrai centre de prospérité, subsistait encore « un ancien fonds de populations celtiques assez vivace, où quatre siècles de civilisation romaine avaient affiné les esprits, et où florissaient mieux que partout ailleurs, les écoles. les communes, les grandes industries et les trouvères fameux? » De plus M. Rosières n'a pas de peine, sans doute, à établir que les lettrés de la Renaissance, et aussi les érudits du dix-septième et du dix-huitième siècle, ont employé constamment le mot *gothique* dans le sens de *barbare*; mais est-ce que cette tradition ne viendrait pas uniquement du mépris d'ailleurs si injuste professé par les artistes et écrivains italiens et français de la Renaissance, imbus de latinisme, à l'égard des œuvres de l'ère précé-

tous ses envahisseurs blonds sont encore des barbares qui, nomades, guerriers, chasseurs, à peine agriculteurs quand ils se fixent par hasard pour un temps dans leurs courses, dédaignent toutes constructions stables et se contentent de l'abri improvisé des grossières cabanes de bois de tous les peuples primitifs. Les Wisigoths, à demi policés déjà, depuis cinquante ans qu'ils erraient par l'empire comme hôtes ou comme auxiliaires des légions, et désireux de se montrer en tout les continuateurs des Romains, s'appliquèrent les premiers aux constructions en pierre, dès leur installation dans la seconde Aquitaine, et s'efforcèrent d'élever leurs palais et leurs églises à l'imitation des monuments latins ; toutefois, rejetés sur l'Espagne par Clovis en 507, et là, noyés bientôt dans les flots de l'invasion musulmane, ils n'eurent point le temps de prouver ce qu'ils pouvaient faire en s'appropriant ou en

dente? ils les qualifiaient injurieusement de gothiques, c'est-à-dire de barbares, sans autre intention, semble-t-il, que de manifester dans quelle piètre estime ils les tenaient. Mais M. Rosières, d'accord avec M. Anthyme Saint-Paul (*Annuaire de l'archéologue français*, 1878), avec M. Alph. Wauters (*Conférence* du 12 avril 1889 à l'*Hôtel de ville de Bruxelles*), et avec M. L. Courajod, dont nous avons déjà fait connaître, ou tout au moins, pressentir les idées sur ce point, soutient que les adversaires comme les amis de l'art gothique sont également logiques en l'appelant ainsi, parce que cet art est bien, au fond, celui des Goths, qui mieux que n'importe lesquels de leurs frères barbares, ont personnifié certains instincts communs à toutes les races indo-germaniques. « Les Goths, dit M. Courajod, ont été l'anneau providentiel, qui a rattaché le monde ancien au monde nouveau. Il est certain qu'il y a eu une esthétique, une forme d'art qui a mérité d'être appelée gothique et qui après mille transformations, a conservé son nom d'origine. » — Sur ce rôle prédominant et civilisateur des Goths, nous croyons qu'il est prudent de faire tout au moins quelques réserves. Quant à la question même de terminologie qui est ici en cause, il faut reconnaître, avec M. Gonse, que la dénomination d'art gothique est, pour ainsi dire, consacrée par l'usage, et qu'aucune autre, même celle d'art ogival, ne pourrait être aussi bien comprise du public, d'autant plus que des arts comme la miniature, la tapisserie, la bijouterie également florissants dans la période qui nous occupe, n'ont vraiment pas grand'chose à démêler avec l'ogive.

transformant l'art ancien. Au nord, les autres envahisseurs restèrent fidèles à leur coutume des constructions en bois (1) et la répandirent si bien dans le pays gaulois conquis par eux qu'elle finit, lorsque les constructions de pierre des Romains eurent cessé, par y être considérée comme la coutume indigène (*mos gallicanus*). « On enfonçait en terre de grands troncs d'arbres, liés par le milieu, en sorte que le côté brut était en dehors ; ces troncs d'une égale hauteur se plaçaient à peu de distance les uns des autres ; et on formait un tout en remplissant les intervalles de terre ou de mortier ; au-dessus était un toit couvert de chaume. » Telles étaient alors les églises les plus fameuses, et ce serait une grande erreur de croire que leur toit seul était fait de charpentes et que leurs murs étaient en pierres, car l'apparition des murs de maçonneries constituera précisément quelques années plus tard une révolution que maints textes contemporains prennent soin d'enregistrer. C'est au septième siècle seulement que le clergé frank, lassé d'avoir à reconstruire sans cesse ses oratoires de bois que les incendies détruisaient constamment, s'enhardit à emprunter aux Romains l'usage des murailles en pierres.

En 620, saint Didier, faisant reconstruire sa basilique, « l'édifia en pierres équarries et polies, non suivant notre manière gauloise, mais à l'instar des anciens murs d'enceinte ». En 657, il est non moins spécifié comme une nouveauté que l'église de Saint-Ouen, à Rouen, fut bâtie en pierres équarries, ce qui passa alors pour une œuvre admirable (2). Incapables de se livrer

(1) Une observation, qui a peut-être son intérêt et sa valeur : aujourd'hui encore, les moulins à vent élevés dans toute la partie septentrionale de la France, sont en bois ; au delà de la Loire, ce sont invariablement des constructions de pierre.
(2) Jules Quicherat estimait, au contraire (V. ses *Mélanges d'archéologie*

aux minutieux calculs nécessaires à assurer la stabilité des voûtes, ces barbares durent modifier peu à peu tous les autres éléments constitutifs de la construction romaine, c'est-à-dire augmenter l'épaisseur des piliers, multiplier les cintres au-dessus des ouvertures, étayer de contreforts les parois; ainsi jusqu'au onzième siècle, se constitua l'architecture dite romane. Et cette architecture romane, émancipée enfin des dernières règles latines qui la réfrenaient, abandonnée ainsi à tous les caprices du génie des hommes du Nord, obligée de satisfaire à des exigences sociales différentes, emportée par de nouvelles inspirations, devient l'architecture gothique. Quant à l'art indigène, l'art des constructions en bois, il restera celui du populaire, et jusqu'au seizième siècle, continuera à barioler de charpentes les façades si pittoresques des maisons de nos vieilles rues....

<div style="text-align:right">Raoul Rosières.</div>

(*Revue archéologique*, mai-juin 1892, troisième série, tome XIX. Paris, Ernest Leroux, éditeur.)

2. — *Des supports dans l'architecture du moyen âge.*

La colonne, d'abord romane, puis gothique, n'est pas un ornement : c'est un principe de construction, c'est

et d'histoire, publiés par R. de Lasteyrie, t. II, p. 116, que les églises de l'époque mérovingienne comme celles de l'époque carolingienne, n'étaient autres que des basiliques, peut-être différentes de celles de Rome quant aux distributions intérieures, mais sans aucun doute exécutées d'après le même principe de construction, c'est-à-dire élevées en pierre et couvertes en bois. Il s'appuyait, pour le prétendre, sur nos plus vieux auteurs, Sidoine Apollinaire, Fortunat, Grégoire de Tours et les hagiographes contemporains.

l'*étai* (1). Peu importe qu'il ait été d'abord plus ou moins conscient.

L'architecture gothique : c'est le triomphe, c'est l'exaltation, c'est l'enivrement ; passez-moi le mot, c'est l'impudeur, plus ou moins avouée, plus ou moins définitivement affichée du principe de l'étai. C'est une conception de charpentiers qui soutiennent en l'air des voûtes de pierre par l'artifice d'un système d'étayage incombustible et qui, loin de dissimuler toujours la forme empruntée au bois, se complaisent au contraire à l'accuser et à la souligner. Ceci n'est pas une suggestion romanesque inspirée par notre imagination contemporaine. Fénelon, dès le dix-septième siècle, au milieu d'appréciations malveillantes (2), en avait déjà, par la pénétration de son

(1) Les efforts de l'auteur tendent à prouver ici que ce n'est pas dans l'art classique de la pierre et des procédés de la maçonnerie qu'il faut surtout chercher l'explication du phénomène de l'apparition de l'architecture du moyen âge (romane, d'abord, gothique ensuite), mais bien dans la charpenterie barbare à laquelle cet art a dû, suivant lui, la plupart de ses développements et en tout cas « sa physionomie générale, sa silhouette, son ossature et les caractères spéciaux de sa personnalité. » — Un trait caractéristique de l'architecture romane, c'est en effet, l'emploi de la colonne et particulièrement d'un certain pilier cantonné de colonnes, tandis qu'il n'y avait presque pas de colonnes, du huitième au dixième siècle, dans l'architecture néo-latine pratiquée momentanément par les cloîtres carolingiens. Il y a colonne et colonne. L'antiquité a connu la colonne, en tant que celle-ci faisait partie d'un *ordre* ; il y fallait un entablement, et elle ne portait rien directement ; elle n'était guère pour les Romains qu'un ornement, et non pas un support. Au contraire, la colonne byzantine et l'étai des Barbares portent directement ; elles n'ont plus de proportions fixes, elles sont *en fonction de support ;* et dans l'architecture « romane » elles deviennent comme le nerf de la bâtisse. Ce caractère s'accentue encore pendant la période gothique proprement dite.

(2) Remarquables sont les termes dans lesquels Fénelon apprécie l'art du moyen âge, en le comparant à celui de l'antiquité : « Connaissez-vous, dit un des interlocuteurs dans les *Dialogues sur l'éloquence*, l'architecture de nos vieilles églises qu'on nomme gothique ?... N'avez-vous point remarqué ces roses, ces pointes, ces petits ornements coupés et sans dessin suivi, enfin tous ces colifichets dont elle est pleine ? Voilà, en architecture ce que les antithèses et les autres jeux de mots sont dans l'éloquence. L'ar-

esprit, la perception bien nette et positive. Fénelon a traduit très justement l'impression morale que produisait sur lui une forme dont il avait deviné la cause. Le dix-neuvième siècle aurait déjà fait comme Fénelon si nous étions moins entichés de notre pédantisme et si nous consentions quelquefois à nous laisser éclairer par les questions de sentiment qui, en matière d'art, suppléent fréquemment à toutes les autres et abrègent légitimement le chemin de la dénonciation.

Grâce à l'hypocrisie du chapiteau et de la base, formules sacramentelles conservées du système antérieur des Romains, et plus ou moins consciencieusement, plus ou moins habilement, plus ou moins universellement imitées du type antique, l'étai brutal du charpentier passa inaperçu de l'école en quelque sorte académique des maçons ou fut toléré par elle en faveur de son travestissement. La colonne fut le trait d'union, la transition d'une esthétique à l'autre, tant que cette colonne garda quelques-uns des principaux caractères qu'elle avait dans l'art romain. Cependant cette concession fal-

chitecture grecque est bien plus simple : elle n'admet que des ornements majestueux et naturels; on n'y voit rien que de grand, de proportionné, de mis en sa place... » Et ailleurs (*Lettre sur les occupations de l'Académie*, chapitre X), le même Fénelon s'exprime ainsi : « Les inventeurs de l'architecture qu'on nomme gothique... crurent sans doute avoir passé les architectes grecs. Un édifice grec n'a aucun ornement qui ne serve à orner l'ouvrage. Les pièces nécessaires pour le soutenir ou pour le mettre à couvert, comme les colonnes et la corniche, se tournent seulement en grâces par leurs proportions. Tout est simple, tout est mesuré, tout est borné à l'usage. On n'y voit ni hardiesse ni caprice qui impose aux yeux. Les proportions sont si justes que rien ne paraît fort grand, quoique tout le soit. Tout est borné à contenter la vraie raison. Au contraire, l'architecture gothique *élève sur des piliers très minces une voûte immense qui monte aux nues*. On croit que tout va tomber. *Tout est plein de fenêtres, de roses, et de pointes.* La pierre semble découpée comme du carton. *Tout est à jour, tout est en l'air.* » — Partialité à part, il y a bien de l'ingénieuse délicatesse dans ce jugement.

lacieuse à la forme latine ne dura pas toujours ; cet hommage ironique à la prépondérance et à l'aristocratie de
l'art de la pierre fatigua à la longue les nouvelles couches de constructeurs qui, pour le rendre, étaient obligés de se contraindre. Les conventions tacites de cette sorte de mensonge avec restriction mentale ne furent pas toujours observées. Le développement ultérieur de l'art gothique, dans ses évolutions spontanées et naturelles, se chargea bientôt de démontrer la vérité et de démasquer les intentions réelles. Deux siècles ne se passeront pas sans que l'art nouveau ne trahisse le secret de son origine, en exhibant sans la moindre vergogne la nudité d'une carcasse articulée, calculée exclusivement d'après le principe de l'étai, les murs étant réduits à la plus simple expression, au rôle de clôture quelconque et de remplissage, absolument comme dans les constructions à base de fer que nous voyons surgir aujourd'hui autour de nous. Au lieu d'être dissimulés et diffusément répartis et

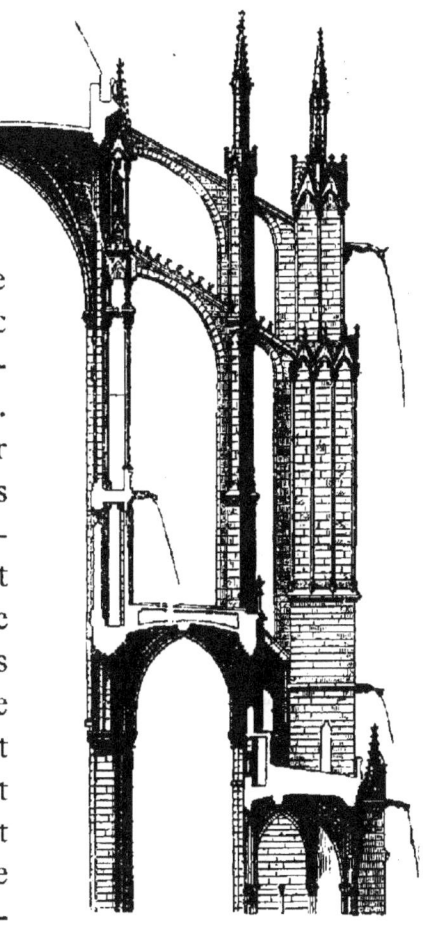

LES SUPPORTS DANS L'ARCHITECTURE GOTHIQUE (CATHÉDRALE DE BEAUVAIS).

D'après une gravure de la *Grammaire des Arts du Dessin*, par Ch. Blanc. — Laurens, éditeur.

noyés dans les chairs d'un corps compact, les nerfs de l'édifice se trahissent, se montrent et s'accusent nettement. C'est le propre de la construction du bois par assemblage où tout ce qui est support, tout ce qui porte se détache franchement de ce qui est porté.

Une fois le principe de la pénétration de l'art du bois admise, — dès lors tout s'explique et s'éclaire dans l'art roman; tout s'enchaîne aussi. La déduction gothique devient naturelle au moment où, par un mouvement contraire, le roman, dans la décoration, tend à retourner au romain, commence, en vieillissant, à se préoccuper de certains principes de l'esthétique antique et s'applique quelquefois à en retrouver les règles.

Pour que le roman du douzième siècle ne soit pas redevenu purement et simplement le romain, il fallait qu'un principe invinciblement barbare et profond s'y opposât. Ce principe était celui de l'étai. Ce génie suggestif était celui de la charpenterie.

Présent, quoique dissimulé, sous les dehors approximatifs et la physionomie provisoire de la colonne, l'étai s'est donc fait prendre pour elle. Il a été regardé comme un simple accessoire, comme un simple ornement, alors qu'il était au contraire, de fait ou d'intention, la pièce principale de la construction. On crut qu'il ne représentait dans la phrase architectonique qu'un simple adjectif décoratif, alors qu'il en était ou tendait à en être le mot par excellence, le verbe. Il a donné le change non seulement aux contemporains élégants et savants du onzième et du douzième siècle, aux partisans de la culture classique qui s'éveillait déjà à l'aurore de notre grande renaissance nationale, mais encore il a trompé quelquefois les modernes critiques, les praticiens eux-mêmes qui se sont fiés aux premières apparences extérieures et n'ont pas obtenu de lui, en l'interrogeant

sévèrement, l'aveu de sa laborieuse participation à la stabilité et à la complète solidité de l'édifice. C'est ainsi que le système de l'étai, autrement dit que le principe de la charpenterie s'est glissé invisible dans une maison où il devait plus tard régner en maître, et c'est ainsi qu'il l'a marquée, pour ainsi dire, de son sceau.

A un moment donné, la colonne perdit le sentiment de la matière dans laquelle elle avait toujours été taillée. On ne se souvint plus qu'elle était censée être de marbre ou de pierre de choix. On l'exécuta au tour au onzième siècle, comme dans l'antiquité, moins peut-être par tradition que par instinct raisonné. On l'enrichit quelquefois de bossages quand elle était monolithe. Elle prit quelquefois aussi la forme du balustre. Elle perdit également le sentiment de sa base. Blondel le lui a reproché (1), mais n'a pas compris d'où lui venaient ses nouveaux instincts. Elle oublia qu'elle faisait partie d'un ordre d'architecture, qu'elle avait des obligations contractuelles et que cet *ordre* l'astreignait à l'observation de règles invariables, mathématiquement formulées. Après avoir été dans l'antiquité le canon par excellence, elle donna l'exemple de toutes les excentricités au point de vue des proportions. Et on a pu croire que rien n'était changé en elle, alors que loin d'être l'ornement d'un mur, elle se substituait a celui-ci, le remplaçait dans ses

(1) Blondel (Jacques-François), le grand théoricien de la construction au dix-huitième siècle, a écrit ceci : « L'architecture gothique est bien différente de la grecque et de la romaine qui l'avaient précédée; celles-ci simples, nobles, majestueuses; celle-là chargée d'ornements frivoles, mal entendus et *déplacés*, au point qu'on a vu des architectes gothiques pousser le ridicule jusqu'à mettre les chapiteaux à la place des bases, etc. Ils mettoient toute leur industrie à élever des monuments qui, quoique solides, parussent plus étonnants que soumis aux règles de l'art. C'est ainsi qu'ils ont traité la plupart des églises... dont quelques-unes sont néanmoins construites avec tant de légèreté et de hardiesse qu'on ne peut leur refuser de l'admiration... » (*Architecture française*, t. I, 1752, livre I, p. 14.)

fonctions vis-à vis de la pesanteur et ne présentait plus que l'image d'un support décoré, sans aucun souci du canon gréco-romain. La pierre, employée en délit (1) dans les colonnes de l'architecture gothique, n'est que la conséquence de l'architecture du bois et n'est que l'avant-courrière de l'architecture du fer. L'avenir est aux charpentiers comme le passé leur appartient.

<div style="text-align:right">Louis Courajod.</div>

(*Cours professé à l'École du Louvre : Leçon du 14 décembre 1892, publiée dans la Revue Le Moyen Age*, février 1893. Paris, Emile Bouillon, éditeur, 1893.)

3. — *Caractères essentiels des édifices gothiques.*

Il importe d'indiquer exactement les caractères les plus essentiels qui permettent de distinguer un édifice ogival de tout autre (2).

Écartons d'abord la forme des arcs. Ce n'est pas l'arc brisé ou aigu, connu sous le nom d'ogive, qui caractérise à lui seul le style ogival (3). Il est évident qu'à l'é-

(1) C'est-à-dire la pierre placée de telle sorte, que son lit de carrière est vertical ou incliné sur l'horizon.

(2) Cet extrait n'est nullement en contradiction avec ceux qui le précèdent et ceux qui le suivent. On remarquera sans doute que chaque auteur appelé à donner son sentiment sur cette grave et difficile question : De la genèse de l'architecture du moyen âge, et à en fixer les caractères fondamentaux et distinctifs, s'attache de préférence à mettre en lumière, et parfois avec des formules d'affirmation que l'on peut trouver un peu exclusives, tel ou tel de ces caractères. Mais tout se ramène en somme, à propos de l'art gothique comme à propos de l'art roman, à cette vérité : que la voûte et le support en sont les deux principes générateurs.

(3) Nous avons vu plus haut que le mot ogive convient non pas à l'arc brisé, que l'on a trop souvent désigné ainsi, mais à la voûte sur nervures entrecroisées. (Cf. le remarquable article de Quicherat, dans la *Revue archéologique*, tome VII (1850), p. 65 et suiv.) Et l'arc brisé caractérise si peu le style gothique ou ogival, que cet arc a été employé d'une manière systématique dans une bonne moitié de nos églises romanes.

poque où le gothique est parvenu à la pleine possession de ses formes, l'emploi de l'arc brisé suffit à en faire reconnaître les œuvres. Il n'en est pas de même pendant la période de transition. Jusqu'au dernier tiers du douzième siècle, les arcs en plein cintre dominent dans la plupart des édifices : il y a même un grand nombre de monuments, avant 1150, qui sont de structure indiscutablement gothique et où l'arc brisé n'apparaît pas encore. S'il y apparaît, c'est à l'état d'exception. D'autre part, on constate sa présence dans une infinité d'églises romanes françaises du onzième siècle, surtout dans le Midi et dans l'Ouest. Certains types, comme les églises à coupoles issues de Saint-Front de Périgueux, n'admettent que l'arc brisé.

Ce n'est pas non plus l'arc-boutant (1) (seconde moitié du douzième siècle), qui avait revêtu mille formes, passé par mille tâtonnements, avant de recevoir, assez tardivement d'ailleurs, une destination rationnelle et efficace ; ce n'est pas non plus l'élancement des proportions, car

tandis que l'autre moitié est sujette à présenter accidentellement la même forme d'arc. — Cette proposition, appuyée sur des faits irrécusables, n'était pas encore admise à l'époque (1845) où Louis Vitet composait son éloquente description de *Notre-Dame de Noyon*. Non seulement l'auteur y prend constamment le mot *ogive* dans le sens d'arc brisé, mais l'ogive ainsi comprise représente pour lui le trait principal des monuments postérieurs au douzième siècle, tandis que le *plein cintre* lui apparaît comme la marque exclusive de l'art roman. (Voy. la monographie de l'Église N.-D.- de Noyon, par L. Vitet. Paris, Imp. roy. 1845.)

(1) M. Lecoy de la Marche (*Le Treizième Siècle artistique et littéraire*, page 31), estime, au contraire, que « l'arc-boutant est le principe fondamental et le caractère essentiel du gothique. C'est prendre, croyons-nous, pour un principe ce qui n'est qu'une conséquence. La vérité est que ce procédé très ingénieux de l'arc-boutant acheva le triomphe de l'architecture religieuse, en permettant de créer à l'intérieur de l'église autant de vides qu'on voulut, de percer d'immenses fenêtres, de porter la voûte, pour ainsi dire, jusqu'aux nues ; en un mot de donner à l'édifice sacré cet aspect d'un corps éthéré, se soutenant sans efforts, qui faisait dire à Fénelon : « Tout est en l'air. »

il serait facile de citer des églises romanes (Conques, Cluny), qui sont aussi élancées que beaucoup d'églises ogivales de la première période; ce ne sont enfin ni les claires-voies de pierre, ni les absides polygonales, ni la forme et la disposition des moulures, ni la prédominance des vides sur les pleins, ni les flèches à jour, ni l'ornementation végétale, qui constituent l'architecture ogivale : tous ces caractères sont les conséquences naturelles de l'emploi de la voûte sur nervures.

L'organe fondamental de la structure gothique, le principe générateur absolu du système ogival, c'est la voûte d'arêtes appareillée sur une membrure indépendante, ou, pour parler plus clairement, la voûte sur nervures entrecroisées, celles que le moyen âge appelait *voûte sur croisée d'ogives*.

La réunion, dans une même construction de ces trois éléments : voûte sur nervures, ogive, arc-boutant, caractérise l'édifice gothique complet. Mais il résulte de ce que je viens de dire que chaque construction où se montre d'une façon systématique ce genre de voûte entièrement inédit dans l'art de bâtir, appartient par son essence à la famille gothique. Il est le facteur unique de tous les progrès, de toutes les transformations. Tout en dérive avec une logique merveilleuse : la forme des baies, des arcs, des points d'appui. Sans la croisée d'ogives, l'architecture du moyen âge n'aurait trouvé ni ses lois, ni contracté sa physionomie, ni atteint à l'originalité que nous lui voyons.

... L'architecte qui, le premier, eut l'idée d'appuyer une voûte d'arêtes sur deux nervures indépendantes, fut un homme de génie ou tout au moins singulièrement ingénieux. Je suppose qu'un heureux hasard, comme la nécessité de bander par une armature de pierre une voûte d'arêtes prête à s'effondrer, ou plus simplement

peut-être la vue des cintrages de bois employés pour l'édification de cette forme de voûte, le mit sur la voie de cette merveilleuse invention. J'ajouterai que la découverte, d'abord rudimentaire, presque informe, a passé par bien des mains, par bien des tâtonnements, par bien des déconvenues, avant d'acquérir la valeur d'une formule aisément applicable et transmissible.

Les obstacles furent levés lorsqu'on donna à cette croisée de nervures toute la résistance voulue, toute l'indépendance dont elle était susceptible, lorsque les segments de voûtes appareillées, — les voûtins, — prenant la forme bombée, vinrent s'appliquer résolument sur cette charpente de pierre, ramener sur elle toute la charge, et par suite, y concentrer toute l'action des poussées obliques.

On devine sans peine quels immenses avantages les constructeurs devaient tirer de ce fractionnement des voûtes. Les arcs diagonaux combinés avec les arcs-*doubleaux* et les *formerets* leur fournissaient une ossature de pierre facile à dresser, solide, élastique; les interstices étaient couverts par des sections de berceau qu'on n'avait plus besoin de faire pénétrer l'un dans l'autre, les poussées diminuées, le poids de la voûte entière reporté sur les quatre points d'appui, tout l'appareillage, en un mot, simplifié. C'était là, vraiment, une admirable découverte, et l'architecture n'en offre point de plus féconde. Elle permit de couvrir sans dangers de larges espaces, de jeter dans les airs des voûtes hardies, de résoudre le problème, jusque-là insoluble, des déambulatoires, de s'adapter enfin avec une liberté parfaite aux plans les plus mouvementés. Elle émancipa l'architecture religieuse et fit sortir du sombre et lourd vaisseau roman la svelte construction gothique (1). Elle associa

(1) Il importe, toutefois, de ne pas oublier que les architectes gothiques

définitivement le plan basilical au principe des poussées obliques et devint l'expression suprême du système d'équilibre.

Subsidiairement, elle conduisit les adeptes du nouvel art à l'emploi de l'arc brisé et provoqua le perfectionnement scientifique d'un organe important, original, et jusque-là resté empirique : l'arc-boutant.

La question de l'arc brisé ou aigu, vulgairement appelé ogive, a été longtemps l'objet de discussions passionnées et irritantes. Elle me paraît aujourd'hui résolue.

Comme figure géométrique, l'arc aigu était connu du jour où le compas fut inventé. Sous la forme architecturale d'un berceau brisé, il apparaît dans des monuments d'une très haute antiquité. Les Grecs et les Asiatiques l'ont connu ; mais, point capital à noter, tous ces berceaux sans exception, sont appareillés en assises horizontales, c'est-à-dire que les lits des pierres sont horizontaux et non pas normaux aux courbes. Ce sont des encorbellements et non des voûtes. Les Étrusques, les premiers, ont construit des arcs appareillés en claveaux. C'est bien là le point de départ de l'arc brisé, tel que nous le rencontrons partout employé au moyen âge, bien avant la période gothique. De l'Étrurie nous le voyons rayonner sur la Méditerranée. On a tout lieu de penser qu'il pénètre dans l'Europe occidentale par l'intermédiaire des Byzantins, puisque les Romains l'ont systématiquement écarté de leurs constructions (1). Nous le voyons appliqué d'une façon monumentale dans

ne font que transformer en le *systématisant*, un principe dont l'invention décisive est l'honneur des derniers architectes romans, ainsi que nous l'a démontré plus haut Quicherat (page 155).

(1) La forme de cintre brisé que l'on a reconnue dans certains édifices de la Haute-Asie, de la Palestine et des pays arabes, se rapproche bien plutôt de l'arc en accolade usité au quinzième siècle, que de l'arc brisé du gothique pur.

la célèbre église byzantine de Saint-Front de Périgueux. On trouve encore cette forme d'arcs dans beaucoup d'églises qui appartiennent au onzième siècle ou au commencement du douzième, et qui n'ont rien de gothique. Les architectes de ces édifices connaissaient assurément cette propriété de l'arc brisé, d'offrir à la fois plus de solidité et moins de prise aux poussées obliques; mais ils n'avaient pas entrevu d'autres applications de la forme nouvelle. Mais au delà de la Loire, dans la région qui devait donner naissance au système gothique, l'arc brisé au contraire, n'apparaît que plus tard, comme à la suite de la croisée d'ogives, lorsqu'on se trouva dans la nécessité de rétrécir les travées pour leur donner de l'élancement.

Quant à ce hardi étai de pierre, l'arc-boutant *apparent*, qui succède à l'arc-boutant dissimulé et à tous ces artifices incertains des églises romanes du Midi et de la Normandie (demi-berceaux brisés, berceaux transversaux, galeries contrebutantes, collatéraux étroits faisant office de contreforts, etc.), et qui s'élance au-dessus des bas-côtés pour soutenir les grandes voûtes aux points actifs des poussées, il est la suite naturelle, inévitable de l'emploi des nervures dans les voûtes hautes (1). Les Gothiques n'ont pas inventé le principe de l'arc-boutant; ils ont seulement été les premiers à en marquer l'emploi d'une façon rationnelle et à en déduire les conséquences logiques, s'appliquant à en accuser franchement l'organisme à l'extérieur des édifices.

Ce n'est pas de l'Orient qu'est venue la voûte sur croisée d'ogives : c'est en Occident, c'est en France, et

(1) En effet, parmi les plus anciens exemples d'arcs-boutants qui nous aient été conservés, on peut citer ceux de Saint-Remi de Reims, de Notre-Dame de Châlons, de Saint-Germain-des-Prés de Paris, etc. Or, ces édifices ne sont guère antérieurs à 1160.

pour préciser, dans la province la plus française de toutes, qu'elle a pris naissance. L'archéologie a fait assez de progrès pour qu'il soit possible aujourd'hui d'établir une semblable affirmation (1).

Les travaux les plus récents de la critique conduisent à la conclusion que les monuments où se trouvent les témoignages de cette modification profonde dans la structure des voûtes, sont beaucoup plus anciens dans l'Ile-de-France que partout ailleurs (2).

Du moment où on pénètre sur le sol de l'Ile-de-France, on est frappé par le nombre d'édifices où s'allie, dans une union intime, la voûte d'arêtes à nervures avec les formes romanes. D'isolé, le cas devient général. Et ce n'est plus seulement sur des œuvres importantes qu'on surprend l'application du nouveau système, c'est sur les monuments secondaires, sur de modestes églises rurales. Un observateur attentif s'apercevra bientôt qu'il a mis le pied sur un terrain d'élaboration, qu'il se trouve sur le théâtre d'une action puissante, créatrice, convergeant vers un but unique et défini. La

(1) Quicherat, dans son cours d'archéologie de l'École des Chartes, — auquel nous avons fait de précédents emprunts, — après avoir soutenu la thèse que la croisée d'ogives semblait d'invention exclusivement occidentale, n'aurait pas été éloigné, vers la fin, d'admettre qu'il fallait lui attribuer une source orientale et même antique. S'appuyant sur un manuscrit de la bibliothèque de Charleville et sur un texte récemment retrouvé de Grégoire de Tours, il croyait pouvoir supposer que le phare colossal d'Alexandrie, œuvre de Sostratès de Cnide, détruit à la fin du douzième siècle par un tremblement de terre, présentait une immense voûte à croisées d'ogives. Les Occidentaux l'auraient vue en Terre-Sainte, et en auraient rapporté l'idée. Mais ces textes n'ont rien de catégorique et de nettement probant.

(2) L'honneur d'avoir inauguré le système nouveau a été attribué tantôt à la crypte de Saint-Gilles (Gard), ou au narthex de Vezelay, tantôt au collatéral de la cathédrale de Sens ou au clocher de Saint-Gaudens, tantôt aux églises normandes ou aux coupoles angevines. Mais la date de la plupart de ces monuments paraît bien moins ancienne qu'on ne l'avait cru tout d'abord.

voûte à nervures n'apparaît plus comme un article d'importation, mais comme le produit naturel, nécessaire, de recherches coordonnées et de déductions pratiques, précédées d'une période de tâtonnements et d'essais rudimentaires. La multiplicité des exemples, leur groupement, leur simultanéité, leur enchaînement, tout ce long processus dans une même région, sont un indice certain qu'on se trouve en présence du lieu d'origine.

C'est bien dans l'Ile-de-France, au cœur même de la patrie française, que s'est produit cet événement de premier ordre : c'est là qu'est née la voûte gothique... Les limites géographiques de cette région, d'une étendue restreinte, peuvent être fixées d'une manière assez rigoureuse. Il suffira d'en représenter la configuration par le tracé d'un polygone irrégulier dont le centre serait à peu près Senlis et les points extrêmes, Paris, Mantes, Beauvais, Noyon, Soissons, Château-Thierry. Si on tire des lignes entre ces points, on obtient les côtés de ce polygone qui embrasse une partie des bassins de l'Oise et de l'Aisne, en s'appuyant, au sud, sur la Seine et la Marne. En d'autres termes, la région qui nous occupe est formée par le Valois, le Beauvaisis, le Vexin, le Parisis et un grand morceau du Soissonnais. Voilà, indiqué à grands traits, le territoire qui constitue le foyer du mouvement transitionnel. C'est une tache d'huile qui s'arrondit peu à peu. Après la consécration du chœur de Saint-Denis par Suger en 1144, le mouvement s'étend rapidement ; il gagne Laon, Sens, Châlons, Provins, Paris, Étampes, Chartres, Reims, pénètre en Picardie, en Bourgogne, en Normandie. Alors le foyer se déplace vers le sud, la capitale du royaume prend la tête ; l'école parisienne, fortement et définitivement constituée, est l'instigatrice et le modèle dans cette magnifique expansion architec-

turale. A partir du douzième siècle, Paris, sous l'impulsion du grand ministre de Louis VII, devient la cité des arts, l'Athènes de l'Europe occidentale (1).

<div style="text-align:right">L. Gonse.</div>

<div style="text-align:center">(L'Art gothique, pages 37-44, passim. Paris. Librairies-Imprimeries réunies, 1890.)</div>

4. — Les époques de l'art gothique.

On peut placer dans les premières années du règne de Louis le Gros (en 1110 environ) le point de départ de la première période de l'architecture dite gothique. Cette première période va jusque vers 1190 : c'est celle du gothique *primitif*. Le gothique du second âge, qu'on peut désigner par l'épithète de *lancéolé*, dure depuis 1190 jusqu'en 1240 (toutes ces dates sont approximatives, bien entendu). A cette époque s'établit un nouveau genre, le plus brillant de tous, connu sous le nom de gothique *rayonnant*, qui se maintient en raison de ses grands avantages, jusqu'en 1370, près d'un siècle et demi. Enfin vient le gothique *flamboyant*, qui par l'excès des qualités du style précédent, amène la décadence de l'art national et s'éteint avec la Renaissance.

Voilà les quatre grands types de cette architecture. Signalons très sommairement les caractères distinctifs de

(1) En dehors des motifs tirés de l'architecture et de l'évolution logique de l'école romane de l'Ile-de-France, on doit tenir le plus grand compte de cette cause morale : l'état politique et social d'une région qui, dès les premières années du douzième siècle, se constitue en communes triomphantes. Est-il besoin de rappeler comment l'émancipation communale eut pour corollaire l'organisation corporative? Tout cela coïncide avec l'éclosion de l'art gothique, et contribue, pour une bonne part à l'expliquer.

chacun d'eux, et les principaux monuments qui les représentent.

Le gothique primitif a pour caractères généraux l'emploi systématique de ces arcs diagonaux de la voûte, qui ont seuls, comme nous l'avons vu, le droit de s'appeler croisée ogive ou croisée d'ogives, et chacune de ces croisées d'ogives embrasse la plupart du temps deux travées au lieu d'une; puis le retour à la colonne antique (1), au lieu du pilier roman, pour les deux grands ordres de la nef; puis la généralisation du cintre brisé dans les arcades du rez-de-chaussée, quelquefois dans celles du *triforium* (2), ainsi que dans celles des tours ou des clochers, plus étroites et plus allongées, mais pas encore dans les fenêtres supérieures de la nef. Toutes les baies sont agrandies et tous les supports sont rétrécis : l'intérieur de l'église est déjà plus large et plus aéré; rien qu'à le voir, on devine que l'édifice a quelque part des points d'appui mystérieux, permettant de se jouer en apparence des lois de la pesanteur. Ces points d'appui, les arcs-boutants, correspondent par dehors à la naissance des arcs de la voûte; ils sont eux-mêmes soutenus par un gros pilier boutant, ou plutôt butant, amorti en talus, de sorte qu'ils servent de canal de jonction entre ce pilier et le mur de la nef, et en même temps ils supportent une autre espèce de canal, destiné à faire écouler les eaux de la toiture par des gargouilles. Les premiers essais connus de ce système eurent lieu à la cathédrale de Laon vers 1114, à celle de Noyon (3) en

(1) Ce retour fut plus apparent que réel, comme l'a démontré plus haut M. Courajod.

(2) Rappelons que le *triforium* est la galerie régnant au pourtour intérieur des églises, au-dessus des archivoltes des collatéraux : elle est ainsi appelée (de *tres*, trois et de *foris*, porte), parce qu'elle présente souvent trois ouvertures sur la nef, à chaque travée.

(3) V. la *Monographie* de cette église, par Louis Vitet, encore intéres-

1131, puis à l'église de l'abbaye de Saint-Denis en 1133 (1). A ce premier genre du gothique appartiennent encore la cathédrale de Senlis, la grande église de Saint-Leu, dans la vallée de l'Oise, le chœur de Saint-Germain des Prés et celui de Notre-Dame de Paris, la cathédrale de Lisieux et celle de Sens. Voilà donc déjà le gothique sorti de son pays d'origine et partant à la conquête du monde. Il sort même, dès cette époque, des frontières de France; car l'architecte de la cathédrale de Sens, nommé Guillaume, fut appelé en Angleterre, pour réédifier celle de Cantorbéry, brûlée en 1714. La renommée des artistes français de la nouvelle école avait donc déjà passé la mer.

Vers 1190 apparait le gothique *lancéolé*, qui règnera pendant une cinquantaine d'années. On l'a surnommé ainsi, parce que les arcs brisés qu'il emploie pour les percements se rapprochent souvent de la forme d'une lancette, c'est-à-dire que la courbure de ces arcs brisés se prolonge quelque peu au-dessous de la ligne de leur centre; par conséquent, l'arcade se rétrécit légèrement par le bas, comme dans les constructions mauresques, et contrairement aux arcs à trois ou à quatre points usités plus tard, qui vont en s'élargissant jusqu'au bout.

sante à consulter, mais en tenant compte de certaines erreurs que nous avons signalées à la note 3 de la page 200, et qui sont moins imputables à l'auteur qu'à l'époque où il écrivait.

(1) Saint-Denis est un morceau capital dans l'histoire de notre architecture nationale; il est le dernier des édifices de transition, plutôt que le premier des édifices gothiques; de plus, la beauté, l'importance et la célébrité de l'œuvre de Suger en ont fait, comme le dit fort bien M. L. Gonse (*L'Art gothique*, page 47), l'exemple décisif qui a entraîné dans son orbite toute l'école de l'Ile-de-France et conséquemment tout l'art gothique. » — Rien n'est plus délicat à éclaircir et à bien comprendre que le passage des bégayements rudimentaires de la croisée d'ogives à l'affirmation résolue du nouveau système. On consultera avec beaucoup de fruit, à ce sujet, les minutieuses démonstrations de M. Gonse (*ouvr. cit.*, pages 48 et suiv.)

Cette dénomination peut être conservée, car, s'il y a un inconvénient à qualifier l'architecture française tout en-

CATHÉDRALE DE COUTANCES.

tière d'un nom emprunté à la forme des cintres, il n'y en a point à distinguer les sous-genres de cette archi-

tecture par une épithète tirée du même ordre d'idées; en effet, ces sous-genres ne diffèrent pas entre eux dans les parties essentielles de la construction, mais seulement dans les détails. Toutefois l'arc lancéolé ne constitue pas la principale modification apportée par les architectes de cette période. La part de perfectionnement, la part de progrès qui leur revient porte sur d'autres points. D'abord, ils ont doublé le plus souvent l'arc-boutant, pour en tirer une nouvelle force et s'élancer plus haut dans les airs; c'est-à-dire que, contre un même pilier butant, ils ont établi deux arcs superposés, allant en quelque sorte pomper à deux hauteurs différentes la poussée des murs et des voûtes. En même temps, ces piliers et ces arcs reçoivent une décoration, des colonnettes, des clochetons, des pyramidions, des crochets; les gargouilles elles-mêmes sont sculptées en forme d'animaux ou de têtes humaines (1). En un mot, l'ornement tend à envahir tout ce qui n'était d'abord qu'une nécessité de construction. Néanmoins, ce sera là l'écueil du gothique : jamais il ne pourra dissimuler suffisamment ces énormes béquilles dont il a entouré le vaisseau de l'église, il les ornera, il les mettra en harmonie avec le style de l'édifice, mais il ne pourra les empêcher de masquer en partie le monument lui-même. Les artistes du moyen âge se résignaient du reste à sacrifier le dehors au dedans. Certes ils ont exécuté des mer-

(1) L'usage de ces gouttières saillantes, par lesquelles les eaux pluviales se dégorgent et sont projetées à une certaine distance du mur, est fort ancien. Les architectes du moyen âge ont fait de cette nécessité de construction un motif d'ornementation amusant et original. Il lui ont souvent donné la figure d'un dragon ailé : d'où le nom de gargouille. On sait, en effet, que la gargouille fut, suivant la légende, un monstre, né du limon de la Seine, qui dévasta durant de longues années les rives de ce fleuve et que l'évêque saint Romain parvint à terrasser et à mettre à mort. Plus tard, les dragons et autres monstres furent remplacés par des figures humaines et des représentations satiriques.

veilles à l'extérieur, mais leur premier souci était pour l'intérieur (1).

Au dedans de l'édifice, plusieurs défauts du gothique primitif sont corrigés par l'architecture lancéolée mise à la mode sous Philippe-Auguste. D'abord, la grande croisée d'ogives, embrassant deux travées, et traversée conséquemment par un arc-doubleau dans son milieu, faisait un effet disgracieux ; elle occasionnait une certaine confusion dans les membrures de la voûte, et masquait une partie des fenêtres supérieures. Le nouveau style abandonne ce système et consacre une croisée d'ogives à chaque travée ; puis il fait partir toutes les membrures de la voûte, d'une seule et même pierre, située à la naissance des arcades. De cette manière, la courbure et la direction de chacune d'elles se trouve préparée d'avance, et toutes les parties de la voûte prennent une régularité géométrique.

Ensuite, pour agrandir les fenêtres de l'étage supérieur, qui étaient trop petites et les mettre en proportion avec les arcades du bas, on supprime le *triforium*, c'est-à-dire la galerie du premier étage, ou du moins on le réduit aux dimensions d'une claire-voie étroite et basse. Ce n'est plus une tribune comme auparavant : c'est un simple petit couloir, et toute la place conquise par là est attribuée à la grande verrière, qui descend ainsi bien au-dessous des chapiteaux de la colonnade de la nef, contrairement à ce qui avait lieu auparavant. En même temps, l'amour de la régularité et de l'harmonie fait modifier cette colonnade elle-même : les arcs de la voûte reposant sur le chapiteau sont continués sous forme de

(1) Telle partie de l'édifice, comme les parois intérieures de la grosse tour d'une cathédrale, qui jamais n'étaient visitées par les fidèles, par le *public*, comme nous dirions aujourd'hui, étaient ornées cependant de sculptures du plus haut mérite et du plus rare travail.

colonnettes jusqu'à la base de la colonne; chaque colonne apparait alors comme flanquée de cinq petites colonnettes, ou de huit, si l'on en considère tout le tour, y compris la face donnant à l'opposé de la nef, sur le bas-côté. C'est un acheminement vers le pilier formé uniquement d'un faisceau de moulures, auquel on arrivera plus tard. Enfin, une dernière innovation caractéristique de cette période, c'est ce qu'on nomme le *remplage*. Les fenêtres étant devenues dès lors trop grandes pour se passer de soutiens, sont consolidées dans le milieu de leur ouverture par des arceaux et des *oculi* ou rosaces, offrant en germe le système de découpures et de dentelures de pierre qui bientôt deviendra un des caractères les plus brillants de l'architecture française.

Somme toute, ce gothique lancéolé, ce perfectionnement de la donnée primitive, se traduit par un nouvel et puissant effort dans le sens de l'exhaussement de l'édifice et de ses différentes parties. Les arcades sont plus hautes; la nef surtout commence à atteindre une élévation surprenante. La hauteur ordinaire des églises, qui était sous Louis VII, de 25 à 28 mètres, arrive, sous Philippe-Auguste, à 35 ou 40 mètres, et même à 43, comme à Beauvais. Aussi voit-on plusieurs de ces constructions gigantesques menacer ruine de bonne heure, et les architectes obligés d'introduire des étais intermédiaires au milieu de toutes les baies. Les procédés les plus heureux ne sont pas encore trouvés; l'art français a encore un pas à franchir; mais cette légèreté, cette surélévation est si bien le rêve poursuivi par les contemporains, que non seulement ils contruisent dans le nouveau style une quantité de monuments (1), la cathé-

(1) Il semble qu'à cette époque l'érection d'une cathédrale fût devenue un besoin, comme la réalisation d'un sentiment instinctif qui entraînait les populations des villes vers l'affirmation tangible de leur avènement

drale de Chartres de 1194 à 1240 (1), celle de Bourges
vers 1200 (2), celle de Troyes en 1208, celle de Reims

à la vie sociale, de leur constitution civile. A Chartres, les bourgeois
traînaient des charrettes et des chariots pour aider à la construction de
leur cathédrale.

(1) V. plus loin, ce qui est dit des portails de Notre-Dame de Chartres, où la sculpture gothique atteint, on peut le dire, son summum d'énergie et de caractère. Mais la mâle silhouette de cette belle église, la beauté de ses clochers, qui dominent toute la contrée, l'ampleur magnifique de son sanctuaire, « le plus vaste de France, après celui d'Amiens, » observe M. Gonse, (ouv. cité, p. 157), marquent son architecture d'un caractère inoubliable. — L'église primitive ayant été détruite par un grand incendie, en 1194, moins la façade principale, les clochers et les cryptes, l'évêque Regnault de Mouçon en entreprit sur-le-champ la reconstitution, qu'il mena rapidement. Le règne de Philippe-Auguste n'était pas achevé que la nef et le chœur étaient déjà terminés; entre 1230 et 1240 on exécuta les célèbres porches latéraux, et saint Louis put présider avec toute la famille royale, à la consécration de l'édifice, en l'an 1260. La chapelle Saint-Piat ne fut érigée au chevet qu'en 1349; la chapelle de Vendôme (côté sud de la nef) date de 1412; la merveilleuse flèche du clocher Neuf fut exécutée de 1506 à 1514; enfin on travaillait encore, sur la fin du dix-septième siècle, à la clôture du chœur, commencée près de deux siècles auparavant. De nos jours, la restauration de la cathédrale chartraine, commencée par Lassus, a été continuée par M. Bœswilwald.

(2) M. L. Gonse a très justement et très finement noté le caractère personnel, l'originalité propre de la cathédrale de Bourges. « A Chartres, dit-il, lieu de pèlerinages et d'imposantes cérémonies liturgiques, c'est le chœur qui déborde et se développe au détriment de la nef; à Bourges, ville de large constitution civile et de libertés bourgeoises, point de jonction des artères commerciales de la France, la cathédrale, sans transsept, avec cinq longues et vastes nefs se prolongeant dans le sanctuaire, prend la physionomie d'une immense salle destinée à recevoir des assemblées nombreuses. » La cathédrale de Bourges, malgré les imperfections et la pauvreté relative d'exécution des parties supérieures, résultat des reprises ultérieures et de restaurations maladroites, est une des merveilles de notre architecture nationale. La nouvelle cathédrale, destinée à remplacer l'ancien édifice roman, dont de précieux débris ont été enchâssés dans les portes latérales, fut commencée en 1199, par l'évêque Henri de Sully, et son architecte, par un coup d'audace et de génie, n'a pas hésité à la poser sur une église basse, qui fait fonction de crypte, et qui est unique en son genre : originalité puissante de la conception, qualité et taille des matériaux, luxe de la sculpture : tout est réuni dans cet étage inférieur pour produire un pur chef-d'œuvre. — Le plan de la cathédrale, moins

en 1211 (1), celle de Soissons en 1212, celles d'Auxerre en 1216, le chœur du Mans en 1217, mais qu'ils vont jusqu'à démolir des églises déjà terminées pour les refaire suivant le type adopté : les cathédrales d'Amiens (2) et de Beauvais (3), furent ainsi rebâties en 1221 et 1225.

Nous arrivons à ce que l'on peut regarder comme la perfection du genre, à ce qu'on a appelé le gothique rayonnant. Cette variété d'architecture, inaugurée dans la première partie du règne de saint Louis, vers 1240,

le transsept, absent, rappelle d'assez près celui de Notre-Dame de Paris ; mais en élévation, une modification radicale est très nettement accentuée dans le sens de l'exhaussement de la nef ainsi que des bas-côtés... Les cinq portails de la façade sont somptueusement ornés : leurs voussures, leurs tympans, leurs trumeaux chargés de figures expressives, vivantes et nobles, leurs gâbles, d'un dessin merveilleux, comptent parmi les plus saisissantes créations de l'art du moyen âge. D'autre part, les deux porches latéraux, avec leurs arcades géminées et tréflées, sont d'une exquise élégance : ils contiennent et abritent, comme en des châsses de pierre, les deux portails sculptés qui subsistent de la cathédrale du douzième siècle.

(1) A Reims, c'est le sanctuaire et la sculpture qui dominent, comme à Chartres le clocher, à Amiens la nef, à Paris la façade. — L'année 1211 est la date de l'incendie de l'église qui avait elle-même remplacé au neuvième siècle sous le règne de Louis le Débonnaire, la basilique où saint Remi avait baptisé Clovis. Aussitôt, l'archevêque de Reims, Albéric de Humbert posait la première pierre d'un monument nouveau. En 1241, l'édifice était assez complet pour que le chapitre métropolitain en prît possession. Les chapelles absidiales datent du début du règne de saint Louis. La façade actuelle ne fut commencée qu'au milieu du quatorzième siècle, d'après les plans tracés au treizième ; les tours ne parvinrent à la hauteur où nous les voyons qu'en 1428. Un incendie terrible qui éclata en 1481 rendit nécessaires de coûteuses réparations.

(2) Notre-Dame d'Amiens est une œuvre exemplaire, au point de vue de l'évolution profonde et décisive du système d'équilibre des cathédrales : elle est indirectement issue de Bourges pour la nef et du Mans pour le chœur. Malgré qu'elle ait été en grande partie construite sous le règne de saint Louis, elle appartient encore, historiquement, à l'époque de Philippe-Auguste.

(3) Le chœur seul, à la cathédrale de Beauvais, put être mené à bien dans le cours du treizième siècle ; il était achevé en 1272, deux ans après la fondation du sanctuaire de Cologne, qui reproduit en les fondant ensemble, les dispositifs d'Amiens et de Beauvais ; il ne fut consacré qu'en 1322 ; le transsept fut ajouté au seizième siècle (1500 à 1537).

CATHÉDRALE DE REIMS.

constitue particulièrement l'art du treizième siècle ; c'est surtout celle-là qui a couvert le sol français d'une foule de constructions élégantes et qui a fait école à l'étranger. L'église avait été jusque-là une combinaison de pleins et de vides ; elle devient alors un simple assemblage d'espaces vides, à peine encadrés dans une mince carcasse solide. Plus de clôtures de pierre, plus de murs ; on arrive au dernier terme de l'immatériel et du diaphane. Ce n'est plus un corps, c'est une âme toute prête à s'envoler au ciel (1).

Comment réalise-t-on ce tour de force ? On le réalise en augmentant encore la puissance des piliers butants et des arcs-boutants, et en rejetant du dedans au dehors toutes les parties visibles de l'appareil. On met deux piliers l'un derrière l'autre à une certaine distance, et, sur ces deux lignes de supports, on appuie des arcs boutants à double volée, c'est-à-dire composés de deux arcs, dont l'un est jeté du haut du mur jusqu'au premier pilier, et l'autre, de ce premier pilier jusqu'au second, placé bien plus en dehors. Comme, avec cela, il y a toujours deux étages d'arcs superposés pour chaque pilier, il en résulte que l'ensemble de l'arc-boutant est formé de quatre arcs amenant toute la poussée sur deux tuteurs puissants : la force de résistance, déjà doublée dans le système précédent, est ici quadruplée. On profite de la seconde

(1) Le chœur de Beauvais donne bien cette impression. Il se compose de trois larges travées et d'un immense déambulatoire mesurant ensemble 51 mètres de longueur ; les voûtes s'élèvent à la hauteur prodigieuse de 47 mètres, le grand comble atteint 68 mètres au-dessus du sol et dépasse la hauteur des tours de Notre-Dame. Le premier collatéral est éclairé par un triforium qui s'ouvre au-dessus du second bas-côté. Cette « cage à jour » comme l'appelle M. Gonse, est portée sur des piles d'une légèreté extraordinaire et presque effrayante. — Nulle construction gothique n'a été théoriquement mieux étudiée. Viollet-le-Duc a remarqué que tout y dérivait du triangle équilatéral, depuis le plan jusqu'aux ensembles et détails des coupes.

INTÉRIEUR DE LA CATHÉDRALE D'AMIENS.

ceinture de piliers butants pour établir dans l'intervalle laissé entre chacun d'eux, des chapelles latérales. Toutes les travées du chœur et toutes celles de la nef correspondent dès lors à une chapelle et le plan gothique atteint par là son complet développement. Ces édicules supplémentaires offrent en même temps l'avantage de dissimuler, dans une bonne partie de leur hauteur, des piliers devenus trop massifs pour n'être pas désagréables à l'œil. L'arc-boutant à double volée est le *nec plus ultra* des expédients gothiques ; car c'est tout à fait par exception qu'on en rencontre à triple volée, comme à Bourges. Il se trouvera cependant quelques constructeurs assez hardis pour les remplacer par un immense arc-boutant simple, d'un jet surprenant. On peut voir de ces énormes arcs autour du chevet de Notre-Dame de Paris, construit dans les dernières années du treizième siècle.

Le style rayonnant amène encore dans le plan de l'église une autre modification : la chapelle du fond, à l'abside, ordinairement dédiée à la Vierge (1), s'agrandit

(1) A partir du treizième siècle, le culte voué à la Vierge prend un caractère spécial en France. Jusqu'alors les monuments lui avaient donné une place secondaire : elle ne participait que très indirectement, semble-t-il, à la Divinité, comme intermédiaire, pas davantage. Mais désormais les arts, obéissant à une inspiration laïque, à un sentiment populaire qui dépasse singulièrement la pensée dogmatique, donne à la mère de Dieu une importance toute nouvelle dans l'iconographie religieuse. La plupart des grandes cathédrales sont placées sous le vocable de Notre-Dame. A Notre-Dame de Senlis, l'histoire de la Vierge occupe le portail principal ; à Notre-Dame de Paris deux des portes sont réservées aux représentations de la Vierge, celle de gauche de la façade occidentale, et celle du transsept du côté septentrional. A Reims la statue de la Vierge occupe le trumeau de la porte centrale, etc.. « Pour le peuple, la Vierge redevenue femme, avec ses élans, son insistance, sa passion active, sa tendresse de cœur, trouvait toujours le moyen de vous tirer des plus mauvais cas, pour peu qu'on l'invoquât avec ferveur. » (Viollet-le-Duc, *Dict. d'archit.*, IX, 367.)

et devient comme une petite église dans la grande; elle est composée de plusieurs travées ajoutées au chevet, et se termine, comme les autres chapelles, par des pans coupés (la forme d'hémicycle avait déjà disparu, pour ces chapelles absidiales, dans le style lancéolé). Pour compléter la description de l'extérieur, ajoutons que les clochers et les portails revêtent un caractère plus riche et plus mouvementé. A Chartres, les clochers atteignent une grâce sans égale; à Reims, les portails sont tout à fait somptueux (2). La façade entière de ces églises rayonnantes, formée depuis l'origine de l'architecture française, de trois ou quatre étages flanqués de deux grosses tours enclavées dans l'édifice, devient le motif de décorations très variées, où la sculpture domine.

Rentrons maintenant dans l'église. Trois innovations importantes caractérisent le style rayonnant.

1° Les supports perdent définitivement l'apparence de colonnes et deviennent de simples faisceaux de colonnettes, correspondant non plus aux arcs de la voûte, mais à chacune des moulures de ces arcs, et par conséquent multipliées. Les chapiteaux qui les séparent de la voûte sont réduits à leur plus simple expression, afin que l'interruption soit presque insensible, et que la moulure partie du sol semble se continuer d'un seul jet jusqu'à la clef de voûte. Cependant l'on fait encore des chapiteaux très élégants, et la recherche s'introduit dans ces faisceaux de colonnettes. On entremêle les moulures rondes de moulures supplémentaires taillées en biseau, aiguës, de manière à produire des ombres profondes entre les unes et les autres, et à donner du

(1) C'est ce que rappelle le dicton populaire, qui résume les mérites particuliers de nos principales cathédrales. « Chœur de Beauvais, portail de Reims, clocher de Chartres, nef d'Amiens. » (*Note de M. Lecoy de la Marche.*)

mouvement au faisceau. On sent dans les plus petites choses, un art plus raffiné.

2° Les grandes fenêtres du haut de la nef ne se contentent plus d'empiéter sur la place du *triforium* ou de la claire-voie du premier étage : elles la conquièrent tout entière; ou, du moins, cette claire-voie est percée à jour et divisée de telle sorte, par des montants de pierre correspondant à ceux de la fenêtre qui la surmonte, qu'elle ne paraît plus être que la continuation de cette dernière. Ainsi l'immense vitrage va du sommet de la voûte jusqu'au-dessous de l'arcade du rez-de-chaussée. C'est le triomphe complet du vide sur le plein. Il ne reste plus dans l'église, en fait de mur, qu'un petit coin à droite et à gauche du sommet de l'arcade.

3° La dimension des verrières se trouvant encore notablement augmentée, le remplage se développe en proportion et devient d'un dessin plus compliqué. Les pièces de découpure se multiplient dans la baie de la fenêtre. Au lieu d'être taillées en moulures rondes, elles sont taillées en méplats surchargés d'un tore, de façon à produire des effets de lumière et de souplesse tout à fait nouveaux. Mais, ce qui est surtout à noter, c'est que ces découpures, ces membrures de remplage sont disposées désormais de manière à figurer des dessins tracés au compas. Elles forment des rosaces, des trèfles, des quatre-feuilles, des triangles curvilignes ou d'autres combinaisons de courbes, au gré de l'architecte; mais la formule de toutes ces figures doit toujours être un rayon de cercle, et c'est pourquoi cette architecture a reçu le nom de rayonnante. Le dessin du remplage est bien, en effet, son trait le plus caractéristique, ou du moins celui qui saute le premier aux yeux. Chaque fenêtre sera donc partagée en un certain nombre d'arceaux trilobés ou tréflés, surmontés de plusieurs rosaces

de différente grandeur, qui seront elles-mêmes garnies

NOTRE-DAME DE PARIS.

de remplage, de festons, etc. Et de même pour les grandes rosaces de la façade du transept.

On peut citer comme un des spécimens les plus réguliers du gothique rayonnant l'église de Notre-Dame de Paris, dont plusieurs parties au moins appartiennent à la période qui le vit fleurir. Ce magnifique monument, s'il ne tient pas le premier rang parmi ses congénères, en approche du moins aux yeux des véritables connaisseurs. A elle seule, la cathédrale de Paris fournirait la matière d'un cours d'architecture française; elle présente, en effet, les échantillons de tous les sous-genres que nous venons d'examiner. Elle fut commencée en 1160, c'est-à-dire sous le règne du gothique primitif : le chœur et les deux ou trois premières travées de la nef sont dues à l'évêque de Paris, Maurice de Sully (1). Le reste de la nef et la façade principale appartiennent au gothique lancéolé; ils datent de l'épiscopat d'Eudes de Sully et de Pierre de Nemours. A la mort de Philippe-Auguste, en 1223, le portail s'élevait jusqu'à la base de la grande galerie à jour qui réunit les deux tours. C'est vers la même époque, ou très peu de temps après, que cette galerie fut ornée de la superbe rangée de statues représentant, dans l'ordre de leur succession, vingt-huit rois de France, depuis Clovis jusqu'à Philippe-Auguste (2).

(1) L'église Notre-Dame a 127 mètres de longueur, 48 mètres de largeur et 34 mètres de hauteur sous voûte. La hauteur des tours est de 68 mètres. La façade est le morceau le plus célèbre de la cathédrale de Paris : ses lignes ont une vigueur, une richesse, une harmonie qui défient toute comparaison. A l'extérieur, elle se présente avec une eurythmie irréprochable. La franchise des divisions correspond admirablement à l'effet monumental de ce frontispice de pierre, où éclatent encore la puissance et le fini de la statuaire, la logique et la perfection de la structure. On sait quelle magistrale description Victor Hugo en a esquissée dans *Notre-Dame de Paris*. — Nous renvoyons pour toutes les explications techniques complémentaires aux analyses données par Viollet-le-Duc, qui consacra vingt ans de sa vie et des ressources presque illimitées, à une sévère et magnifique restauration de la cathédrale. (V. le *Dictionnaire d'architecture*, passim.)

(2) Cette galerie se compose bien de vingt-huit arcs trilobés, dont les statues, enlevées à la fin du dernier siècle, ont été refaites sous la direction de

LA SAINTE-CHAPELLE.

Enfin des parties importantes de Notre-Dame de Paris appartiennent au gothique rayonnant : ce sont les chapelles échelonnées le long de la nef, et remontant à l'an 1245 ; le portail du midi, donnant du côté de la Seine, construit en 1257 par Jean de Chelles (1) ; le portail du nord, qui est de 1312 ou de 1313, et les chapelles bâties autour du chœur, qui sont un peu moins anciennes.

Quant au style flamboyant, cette quatrième et dernière phase du gothique est la décadence du genre. Il y a en toutes choses une limite qu'il n'est pas raisonnable de dépasser. Les architectes du quinzième siècle ne surent pas le comprendre : ils voulurent renchérir

Viollet-le-Duc. Mais on n'est pas d'accord sur leur signification. Représentaient-elles les rois de France ou les rois de Juda ? Cette dernière hypothèse est admise par Viollet-le-Duc. Pourtant, au treizième siècle, elles passaient bien pour être les rois de France, témoin un curieux trait de satire que nous trouvons dans un opuscule de cette époque, intitulé *Les vingt-deux manières de vilains*. Une de ces vingt-deux espèces est le badaud, l'éternel badaud parisien, qui s'absorbe dans la contemplation des monuments pendant que le voleur le dépouille adroitement : « *Li vilains babuins est cil ki va devant Notre Dame à Paris et regarde les rois, et dist : Vès là Pépin, vès là Charlemaine. Et on li coupe sa bourse derrière.* »

(1) On voudrait connaître tous les noms de ces grands artistes du moyen âge, architectes, sculpteurs, qui dirigèrent les travaux de nos cathédrales. Ils nous font défaut trop souvent. La belle flèche du clocher neuf, à Chartres, est due à Jean Texier, désigné aussi sous le nom de Jean de Beauce. Bernard de Soissons, Gauthier de Reims, Jean d'Orbais, Jean Loup, Robert de Coucy, travaillèrent à Notre-Dame de Reims ; Robert de Luzarche et Thomas de Cormont exécutèrent celle d'Amiens, et Pierre de Montereau édifia la Sainte-Chapelle de Paris. — Un « maître de l'œuvre » du treizième siècle, nommé Villard de Honnecourt nous est connu en outre par un très curieux album, livre de croquis, carnet de voyage, qui contient des renseignements extrêmement importants sur les procédés manuels des artistes de cette époque. On y trouve des figures de mécanique, de géométrie et de trigonométrie pratiques ; des épures pour la coupe des pierres, la maçonnerie, la charpente ; des dessins d'architecture et d'ornement ; des études d'animaux, des objets d'ameublement, et mille autres choses encore. Ce manuscrit appartient à la Bibliothèque nationale de Paris.) Il provient du Fonds de Saint-Germain des Prés, et porte actuellement le numéro 19.093 du Fonds français. Il a été publié en fac-similé par Lassus et A. Darcel (Paris, 1868).

POURTOUR DU CHŒUR DE NOTRE-DAME DE CHARTRES, XV^e SIÈCLE.

sur leurs devanciers dans le sens de la souplesse et du mouvement des lignes ; ils arrivèrent aux courbes tourmentées et capricieuses, en forme de flammes, qui ont fait donner à l'ensemble du style ce qualificatif étrange comme elles, et qui, sous prétexte d'alléger, finirent au contraire par alourdir l'aspect général de la construction. Ils rendirent bien certaines parties de l'édifice plus légères au point de vue de la physique, de la répartition des forces ; ils réduisirent bien jusqu'aux dernières limites du possible l'épaisseur des supports ; mais les variations multiples exécutées par eux sur le thème du cintre brisé, les anses de panier (1), les accolades (2), les soufflets, les mouchettes, comme on les appelle, en un mot, les contre-courbes opposées systématiquement aux courbes régulières dans la forme des ouvertures comme dans la décoration, surchargèrent les lignes, et bientôt même aboutirent à la confusion, à la sécheresse. Les églises de Saint-Gervais et de Saint-Merry, à Paris, la cathédrale d'Albi (3), qui n'est cependant pas sans mérite, et d'autres en grand nombre, peuvent donner l'idée de ce style de décadence.

<p style="text-align:right">A. Lecoy de la Marche.</p>

(*Le Treizième Siècle artistique*, pages 55-81, *passim*. — Lille. Desclée, de Brouwer et C^{ie}, 1889.)

(1) On appelle ainsi en architecture des arcs surbaissés.

(2) Accolades. — Ces courbes couronnaient les linteaux des portes et des fenêtres. L'arc en accolade est un arc à la fois concave et convexe, qui doit son nom à la forme qu'il affecte. L'arc en accolade constituait le plus ordinairement un motif de décoration. Il est rare, en effet, qu'on le rencontre seul, et généralement il forme, autour des arcs en anse de panier, un ornement saillant et protecteur.

(3) Le gros œuvre de la cathédrale d'Albi appartient en majeure partie au quatorzième siècle ; mais toute la décoration est du quinzième siècle et même du commencement du seizième. En tout, c'est un édifice singulier, extraordinaire, original. Il faut se figurer une chapelle immense, sans or-

§ II. — LA DÉCORATION DES ÉGLISES.

I. — *Les statues de la cathédrale de Chartres.*

Parmi les nombreuses et différentes encyclopédies (1) qui furent composées au moyen âge, la plus complète, la plus remarquable fut celle de Vincent de Bauvais : cette œuvre porte le nom de Miroir universel. Vincent de Beauvais, précepteur des enfants de saint Louis, homme d'une extraordinaire érudition, qui avait lu au moins autant que Pline l'Ancien, qui savait tout ce qu'on pouvait savoir à la fin du douzième siècle, entreprit de classer toutes les connaissances humaines. Il établit donc quatre ordres de sciences : les sciences historiques, les sciences morales, les sciences abstraites et industrielles, les sciences naturelles. Cette division, tranchée par l'ana-

nements extérieurs, sans transept ni bas côtés, une sorte de forteresse voûtée en terrasse, à l'aspect altier et redoutable, bien différent de celui que présentent la plupart de nos cathédrales.

(1) Au onzième, au douzième, au treizième siècle, les savants et les penseurs avaient au plus haut point le goût, il faudrait presque dire la manie des encyclopédies. Avant que de continuer l'investigation sur des faits nouveaux, on fit des efforts inouïs pour porter la lumière dans la multitude chaotique des faits naturels et humains, accumulés jusqu'à cette époque par les Grecs, les Romains, les Alexandrins, les Byzantins. Cette préoccupation, ce besoin de classement respire dans toutes les œuvres scientifiques ou littéraires du moyen âge. C'est ainsi que la fameuse Légende dorée (*Legenda aurea*) fut le recueil en un seul livre, par Jacques de Vorage, archevêque de Gênes, d'innombrables traditions éparses dans une foule de volumes. Le grand ouvrage de saint Thomas qui porte le nom de Somme, c'est la condensation de tous les traités relatifs à la science théologique. De tous les livres saints, on forma également un seul résumé, l'histoire scholastique ou la Bible historiale. Enfin, l'homme de profond savoir, dont il est question ici, Vincent de Beauvais, alla plus loin encore, et entreprit de renfermer dans son Miroir universel (*Speculum universale*) le tableau de tous les faits et de toutes les idées qui avaient eu cours avant lui dans le monde chrétien.

lyse, s'ordonne par la chronologie : la nature d'abord, puis la science, ensuite la morale et enfin l'histoire.

Avant le monde, d'après Vincent de Beauvais, Dieu seul était ; il vivait solitaire dans son éternité et son immensité. Mais pour se réfléchir dans ses œuvres, et pour se faire adorer, aimer et comprendre par des créatures, cet être suprême se décide d'abord à donner la vie aux anges. A ce propos, l'encyclopédiste chrétien vous dit ce que c'est que Dieu ; s'il y en a un ou deux, ou plusieurs, ou point : il vous dit la nature et les attributs de la divinité. Puis il passe aux esprits célestes : à l'ange qui est le bon, au démon qui est le mauvais, et qui tous deux sont les premières créatures. Ensuite Dieu créa le ciel et la terre, et alors vient un traité de géographie et de minéralogie. A la création du soleil, de la lune et des astres, sont attachées l'astronomie et l'astrologie : au jour où la terre germe, un traité de botanique, et son application à l'agriculture et à l'horticulture ; aux jours des oiseaux, des poissons et des animaux terrestres, toute une zoologie. Enfin arrive l'homme : alors une anthropologie, assez complète et très curieuse, étudie l'homme dans son corps, dans son âme, dans ses races : en fait l'anatomie et la physiologie. Puis Dieu se repose, et à ce point Vincent examine et discute la disposition, la beauté et l'harmonie de l'univers. Cette harmonie est bientôt troublée par la chute de l'homme, et ce beau drame cosmique, qui se développait en symétrie, se disjoint et s'embarrasse. Alors les éléments se déchaînent et troublent le monde physique, pendant que les passions bouleversent le monde moral : de là les volcans, les ouragans et les crimes. Avec la chute d'Adam finit la première famille des sciences : les sciences naturelles.

L'homme est tombé, mais il peut se relever ; il peut,

dit Vincent, se réparer par la science. En conséquence l'infatigable encyclopédiste enseigne à parler, à raisonner, puis à penser. Il fait des traités de grammaire, de logique et de rhétorique, de géométrie, de mathématique, de musique et d'astronomie. Puis viennent les autres sciences et leur application à la vie domestique dans l'économie, à la vie publique dans la politique, leur application aux arts mécaniques, à l'architecture, à la navigation, à la chasse, au commerce, à la médecine. Là finit la seconde division : la classe des sciences proprement dites, celles que Vincent appelle doctrinales.

C'est bien que l'homme sache, mais il faut qu'il agisse. La science coule, mais elle doit couler avec mesure, sans inonder l'intelligence, sans ravager la raison : donc les sciences morales sont invoquées par Vincent de Beauvais pour montrer à l'homme qu'il doit marcher sur une ligne droite qu'on appelle la loi, laquelle est divine et humaine, ancienne et nouvelle. La loi apprend à l'homme ses devoirs en lui enseignant les vertus. Vincent écrit autant de traités qu'il y a de vertus spéciales. Il faut croire, espérer, chérir ; il faut être chaste, humble, doux, patient, tempérant, courageux, prudent. A ce prix, on sera heureux dans le ciel. Pour peu que l'homme ralentisse sa marche ou se détourne, il tombe en purgatoire, et on dit ce qu'est le purgatoire, ce qu'est le péché varié dans toutes ses espèces mortelles et vénielles. Si l'homme dévie entièrement, il sera précipité en enfer où sont punis particulièrement l'orgueil, l'envie, le blasphème, la paresse, la simonie. Pas un traité important de morale n'est oublié dans ce cadre qui fait la troisième partie.

L'homme est né, il sait et il agit : on lui a mis à la main gauche la science comme un bouclier, et la morale à la droite, comme un instrument d'action. L'homme peut donc vivre dans le monde et faire son

histoire. Alors viennent se grouper toutes les époques de l'histoire universelle du genre humain, à partir du jour où Adam, expulsé du paradis terrestre, fut condamné au travail. Vincent passe en revue et raconte l'histoire de tous les peuples. Il s'arrête en 1244, époque où il vivait; mais il a deviné ce qui arriverait après lui. Il a dit quand les temps seraient accomplis, quand l'univers mourrait, quand l'humanité serait jugée, et quand l'éternité sans fin recommencerait comme si elle n'avait pas été interrompue quelque temps par la création et l'histoire. Il vous dit comment le monde finira, par l'eau ou par le feu; il prédit tous les phénomènes qui précéderont le jugement dernier, et clôt sa quatrième et dernière partie avec la fin du monde...

Cet ordre analytique et chronologique, naturel et historique tout à la fois, c'est précisément celui dans lequel sont rangées les statues qui décorent l'extérieur de la cathédrale de Chartres. Ainsi cette statuaire s'ouvre par la création du monde, à laquelle sont consacrés trente-six tableaux et soixante-quinze statues, depuis le moment où Dieu sort de son repos pour créer le ciel et la terre, jusqu'à celui où Adam et Ève, coupables de désobéissance, sont chassés du paradis terrestre, et achèvent leur vie dans les larmes et le travail. Dans cette construction encyclopédique, c'est la première assise, celle où se développe la cosmogonie biblique, la genèse des êtres bruts, des êtres organisés, des êtres vivants, des êtres raisonnables et qui aboutit au plus terrible dénoûment, à la malédiction de l'homme par Dieu. Cette première partie, ce que Vincent de Beauvais appelle le Miroir naturel, est sculptée dans l'arcade centrale du porche septentrional.

Mais cet homme qui a péché dans Adam et qui, dans lui, est condamné à la mort du corps et aux douleurs

de l'âme, peut se racheter par le travail. En les chassant du paradis, Dieu eut pitié de nos premiers parents; il leur donna des habits de peau et leur apprit à s'en vêtir. De là le sculpteur chrétien prit occasion d'enseigner aux Beaucerons la manière de travailler des bras et de la tête. Donc, à droite de la chute d'Adam, il sculpta sous les yeux et pour la perpétuelle instruction de tous, d'abord un calendrier de pierre avec tous les travaux de la campagne; puis un catéchisme industriel avec les travaux de la ville; enfin, et pour les occupations intellectuelles, un manuel des arts libéraux personnifiés, de préférence, dans un philosophe, un géomètre et un magicien. Le tout se développe en cent trois figures, au porche du nord, et principalement dans l'arcade de droite. Telle est la seconde division qui fait passer sous les yeux la représentation historique et allégorique à la fois de l'industrie agricole et manufacturière, du commerce et de l'art.

Il ne suffit pas que l'homme travaille, il faut encore qu'il fasse un bon usage de sa force musculaire et de sa capacité intellectuelle; il faut qu'il emploie convenablement les facultés que Dieu lui a réparties, les richesses qu'il a acquises par son industrie. Il ne suffit pas de marcher, il faut marcher droit; il ne suffit pas d'agir, il faut agir bien, il faut être vertueux. Dès lors la religion a dû incruster dans les porches de Notre-Dame de Chartres cent quarante-huit statues représentant toutes les vertus qu'il faut embrasser, tous les vices qu'il faut terrasser. L'homme, créé par Dieu, a des devoirs à remplir envers Dieu de qui il sort; envers la société au sein de laquelle il vit; envers la famille qui l'a élevé et qu'il élève à son tour; enfin envers lui-même, dont le corps est à conserver, le cœur à échauffer, l'intelligence à éclairer. De là naissent quatre ordres de

vertus : les théologales, les politiques, les domestiques, les intimes, toutes opposées aux vices contraires, comme la lumière aux ténèbres. Toutes ces vertus sont personnifiées et sculptées dans les différents cordons des voussures. Les vertus théologales et politiques, vertus tout extérieures et de la place publique, sont placées au dehors ; les vertus domestiques et intimes, qui concernent la famille et l'individu, ont été retirées au dedans du porche, où elles s'abritent dans l'ombre et le silence. Telle est la troisième partie, le Miroir moral, qui se déroule dans l'arcade de gauche, et toujours au porche du nord.

Maintenant que l'homme est créé, qu'il sait travailler et se conduire ; que d'une main il prend le travail pour appui et de l'autre la vertu pour guide, il peut aller sans crainte de s'égarer, il arrivera au but à point nommé. Il va donc reprendre sa carrière de la création au jugement dernier, comme le soleil sa course d'Orient en Occident. Le reste de la statuaire sera donc destiné à représenter l'histoire du monde depuis Ève et Adam, que nous avons laissés filant et bêchant hors du paradis jusqu'à la fin des siècles. En effet, le sculpteur inspiré a prévu, les prophètes et l'Apocalypse en main, ce qui adviendrait de l'humanité après que lui, pauvre homme, n'existerait plus. Il ne fallait pas moins que les quatorze cent quatre-vingt-huit statues qui nous restent encore pour figurer cette histoire qui comprend tant de siècles, tant d'événements et tant d'hommes. C'est la quatrième et dernière division : elle occupe les trois baies du portail nord, le porche entier et les trois baies du portail méridional.

Cette statuaire est donc bien, dans toute l'ampleur du mot, l'image ou le miroir de l'univers, comme on disait au moyen âge. C'est un poème entier où se réflé-

chit l'image de la nature brute et organisée dans le premier chant : celle de la science, dans le second; de la morale, dans le troisième; de l'homme, dans le quatrième; et dans le tout, enfin, du monde entier. Telle est la charpente intellectuelle de cette encyclopédie de pierre, tel est son plan et son unité morale; en voici maintenant l'unité matérielle, la disposition physique.

Pour un chrétien, l'histoire religieuse se compose de deux périodes tranchées, de celle qui précède Jésus-Christ, et qui est occupée par le peuple hébreu, le peuple de Dieu; de celle qui suit Jésus-Christ et que remplissent les nations chrétiennes. Il y a la Bible et l'Évangile. Comme dans la société, les Juifs ne se mêlaient pas aux chrétiens; comme au treizième siècle, l'Ancien Testament, figuré par des tables à sommet arrondi, était différent du Nouveau Testament, livre carré à sommet plat; de même Notre-Dame de Chartres a séparé matériellement l'histoire du peuple juif de l'histoire du peuple chrétien, en les éloignant de toute

STATUE DE Ste MODESTE.
Cathédrale de Chartres.

la largeur de l'église, ou plutôt de toute la longueur des transepts. Au porche du nord elle a placé les personnages de l'Ancien Testament, depuis la création du monde jusqu'à la mort de la Vierge; au porche du midi, ceux du Nouveau, depuis le moment où Jésus-Christ dit à ses apôtres qui l'entourent : *Allez, enseignez et baptisez les nations,* jusques et y compris le jugement dernier...

Tel est l'ordre dans lequel sont disposées les dix-huit cent quatorze statues qui peuplent l'extérieur de Notre-Dame de Chartres (1).

<div style="text-align:right">Didron.</div>

<div style="text-align:center">(*Iconographie chrétienne. Histoire de Dieu.* Paris, Imprimerie royale, 1844).</div>

(1) C'est réellement avec ces statues de Chartres que la sculpture moderne, aux douzième et treizième siècles, commence sa glorieuse histoire; en France elle n'aura plus d'éclipse, elle marchera sans cesse renouvelée et transformée, de chef-d'œuvre en chef-d'œuvre, d'idéal en idéal, à travers les siècles, animée d'une force initiale qui la maintiendra au premier rang. L'œuvre du treizième siècle, sculpture ou vitrail, se présente avant tout avec le double caractère *cyclique* et monumental. Viollet-le-Duc (*Dictionnaire*, t. VIII, p. 137 et s.) a fortement marqué l'importance que ces vieux maîtres attachaient à l'expression des sentiments moraux. Voy. sa comparaison de la sculpture gothique avec la statuaire grecque : les différences sont notables, par exemple au point de vue du nu, systématiquement écarté par les Gothiques; mais ceux-ci, comme les Grecs, ont excellemment compris les ressources que pouvait offrir la souplesse de la draperie sur les formes humaines; comme eux, ils n'ont pas hésité à pratiquer la polychromie de la statuaire; comme eux ils ont sévèrement approprié leurs moyens techniques à l'effet décoratif et architectural. Il n'est pas jusqu'à l'exécution de la statuaire gothique, qui par son *faire* large, un peu sommaire, ferme et sobre, ne rappelle plus d'une fois les belles œuvres grecques. — On voit combien était injuste le parti-pris en vertu duquel il était d'usage de ne pas faire remonter au delà de la Renaissance l'histoire de notre statuaire nationale. « La statuaire qui reste encore à Pierrefonds et au château de la Ferté-Milon, écrit encore Viollet-le-Duc, a toute l'ampleur des œuvres de notre meilleure Renaissance, et si les habits des personnages n'appartenaient pas à 1400, on pourrait croire que cette sculpture date du règne de François Ier. » En 1396, dit de son côté Renan, dans l'*État des Beaux Arts au XIVe siècle*, on se croirait à deux pas

2. — *Les Vitraux du treizième siècle.*

Si, dès cette époque reculée (1), les peintres verriers ont su produire des œuvres qui, encore aujourd'hui, commandent l'admiration, ce n'est pas à la pureté du

de la Renaissance, dont on est encore séparé de plus d'un siècle. — Au surplus, la saisissante leçon fournie par le Musée de Sculpture comparée du Trocadéro suffirait pour faire la lumière sur cet art si étrangement et si longtemps méconnu. (Voy. le *Catalogue raisonné* de ce Musée, par MM L. Courajod et Frantz-Marcou. 1892.) Ajoutons que les recherches archéologiques ont commencé de jeter quelques lueurs sur ce passé plein de grandeur et aussi de mystère, et qu'il est permis aujourd'hui de citer non seulement des œuvres, mais encore des noms d'artistes. La France peut, en effet, se glorifier de Pierre de Chelles et de Jean d'Arras, qui exécutèrent de 1298 à 1307 la sépulture de Philippe-le-Hardi, de Pierre Le Maître, de Paris (1314), de Jacques de Bars (1386-1389), de Gilles de Backère, de Claes de Werne, de Thomas Haquinet, de Claes Sluter, de Colin de Hurion, de Jacques Morel, des deux Poncet, de François Jacquet, de Bernard Marchant, des deux Has, de Michelet Descombert, de Pierre Mazurier, de Jean Warin, de Jean de Bony et de Guillaume de Bourges.

(1) Les procédés techniques du vitrail ont été abondamment expliqués dans le *Dictionnaire* de Viollet-le-Duc et dans un remarquable travail de M. Lucien Magne. Quant à l'histoire de cette branche si intéressante des arts décoratifs, il paraît démontré que l'usage des vitres colorées, formant mosaïque d'émail translucide, assemblées et serties par des plombs, est une invention des pays occidentaux, de ceux où la lumière est plus pauvre et plus rare. En effet les Égyptiens, les Romains, et plus tard les Byzantins, ne connurent pour la clôture des baies, que l'usage du verre fondu en lames minces. C'est probablement vers le onzième siècle que le vitrail, après des essais confus dont la durée est incertaine, fit réellement son apparition. Le moine Théophile, qui vivait au douzième siècle, nous donne toutes les recettes pour le choix des couleurs et la fabrication des verres colorés, et les plus anciens morceaux que nous possédons (fragments primitifs du bas-côté de la nef de la cathédrale du Mans; ceux de la cathédrale de Strasbourg ; petite verrière de la crypte de Bourges), ne remontent pas au delà de la première moitié du douzième siècle. Il est vrai qu'ils témoignent déjà d'une technique en possession de tous ses moyens. M. L. Gonse (*Art gothique*, 382), pense que très vraisemblablement, l'art du vitrail a pris naissance dans la France du Nord, sous l'impulsion des Bénédictins et à l'époque de l'augmentation des fenestrages, résultant de l'invention de la nervure.

dessin, à l'habileté du pinceau, que sont dus de si beaux résultats. Au treizième siècle, le dessin était barbare; on n'y avait encore aucune idée de perspective. A peine, dans les œuvres de cette époque, la grâce naïve de quelques figures et quelques draperies heureusement jetées font-elles pardonner la gaucherie de la plupart des personnages, tous alignés sur un même plan et découpés en silhouettes sur des fonds tout unis. Comme dessin, c'est l'enfance de l'art. Comme peinture, c'est moins encore, puisque les éléments de la coloration résident presque tous dans la matière même du verre employé à l'état de mosaïque.

Quel est donc l'art que possédaient si bien les peintres verriers du treizième siècle ?

Cet art, où personne ne les a surpassés, c'est l'art de la décoration; c'est une merveilleuse entente du choix des sujets, de l'ornementation et du contraste des couleurs (1)...

Ce large parti-pris, cette unité d'ensemble, cette orne-

(1) Voir la merveilleuse vitrerie de Chartres, la décoration si bien entendue de la cathédrale de Reims, l'ornementation si riche et si brillante des grandes roses de Notre-Dame de Paris. — Il ne faut jamais oublier d'après quels principes les maîtres verriers avaient, dès le début, réglé cet art nouveau. Ils avaient très bien compris que le vitrail devait être une mosaïque translucide colorée dans la masse, et non un tableau transparent; que le dessin devait garder une très grande simplicité; que les couleurs, pour posséder toute leur franchise, devaient être isolées les unes des autres par un léger sertissage en plomb; et que le choix même ou la juxtaposition des tons devaient produire les effets de plan et de relief. Ce n'est pas tout : ils savaient tenir compte de la distance, des associations, des oppositions, des influences réciproques; ils avaient soin d'éviter les teintes plates uniformes, les tons superficiels. Il est merveilleux de voir comment ils jouaient de la puissance vibratoire des couleurs, en utilisant jusqu'aux imperfections de la fabrication. Le problème de la décoration translucide est le plus curieux peut-être et le plus neuf de tous ceux qu'ont abordé les artistes du moyen âge. — Les célèbres verrières de Suger, à l'abbaye de Saint-Denis, celles de Sens et celles de Châlons, appartiennent à la première période de l'art du vitrail.

mentation simple et puissante, cette riche et harmonieuse coloration, sont peut-être les caractères les plus

FRAGMENT D'UN VITRAIL DE L'ENFANT PRODIGUE DE LA CATHÉDRALE DE SENS.
XIIIe siècle.

frappants de la peinture sur verre au treizième siècle. Ils suffiraient pour faire reconnaître, entre toutes, les verrières de cette époque, si nous n'avions jamais à les

étudier que dans l'ensemble d'une vaste vitrerie, intégralement conservée. Mais malheureusement il n'en est pas ainsi d'ordinaire, et les anciennes verrières qui ont échappé à la double action des hommes et des siècles se présentent presque toujours à nous isolément. Ce sont donc leurs caractères particuliers, les détails de leur composition, le style des ornements et l'étude des moyens d'exécution qui, seuls, peuvent nous conduire à déterminer la date avec un peu de certitude.

Les grandes figures sont bien rarement antérieures au treizième siècle. A peine en trouve-t-on quelques exemples dans les dernières années du siècle précédent (1).

Les morceaux de verre dont elles se composent, quoique encore relativement petits, sont cependant, en général, plus grands que dans les vitres légendaires (2). Ces figures, au lieu d'être renfermées, comme celles des légendes, dans des médaillons ou des cartouches, se détachent sur des fonds unis qui n'ont d'autre encadrement que la bordure de la fenêtre, ou qui même quelquefois remplissent la fenêtre tout entière.

(1) Le vitrail de la *Passion*, qui occupe la grande baie du mur terminal de la cathédrale de Poitiers, et dont les dimensions sont tout à fait exceptionnelles, date des premières années du treizième siècle.

(2) Les vitres légendaires sont celles qui, comme à Notre-Dame de Chartres, par exemple, offrent une série d'histoires qu'on doit suivre en commençant par les compartiments du bas et en finissant par ceux du haut. Quelquefois même l'artiste a raffiné, en établissant une relation méthodique et symbolique entre les médaillons du centre et les médaillons latéraux. Toute la généalogie de Jésus-Christ est retracée dans une seule verrière; toute sa vie est racontée dans une autre; la vie de saint Jacques, l'épisode de l'enfant prodigue, la légende de Charlemagne et divers autres sujets sont ainsi résumés comme dans autant de volumes à part. — Cf. le magnifique ensemble de la cathédrale de Bourges. Les vingt-deux verrières du déambulatoire peuvent rivaliser avec les meilleures de Chartres; on n'y compte pas moins de 450 sujets différents encadrés dans des motifs d'ornements et dans les plus élégantes combinaisons géométriques.

Presque toujours placées à une assez grande hau-

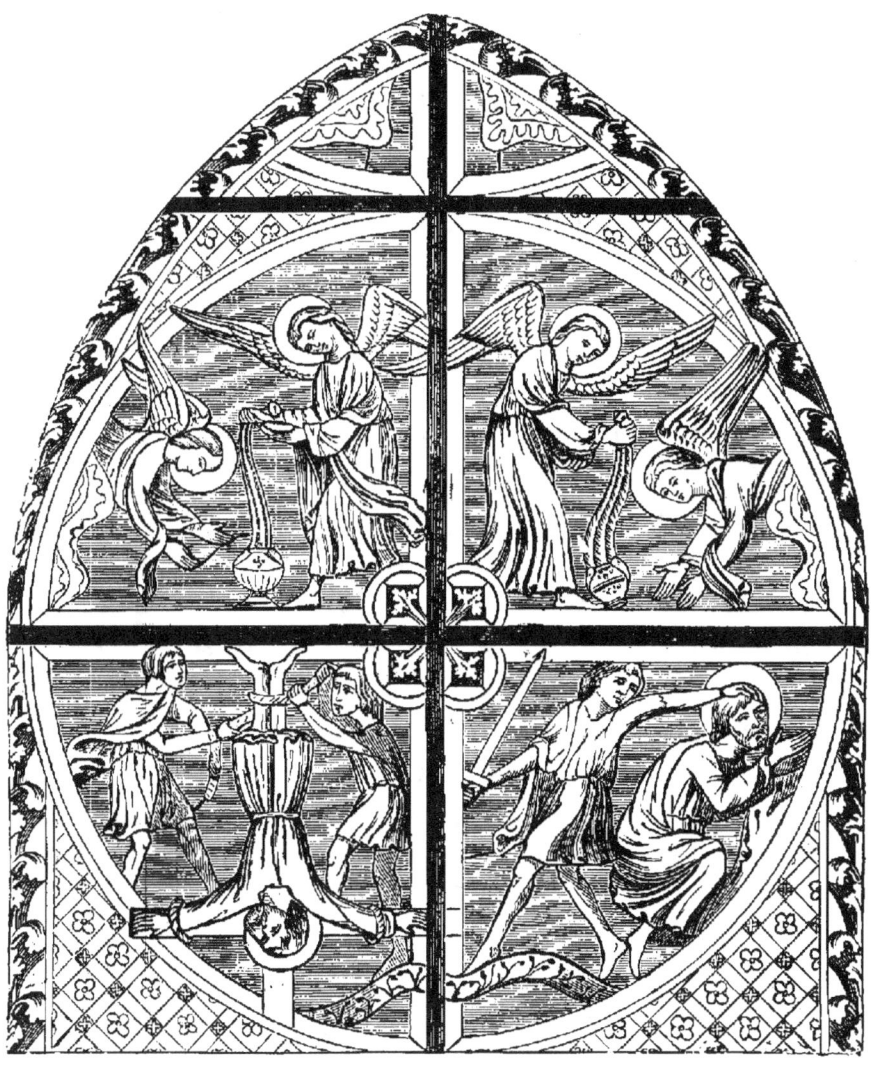

MARTYRE DE SAINT PIERRE ET SAINT PAUL.

(*Vitrail de la cathédrale de Bourges.*)

teur, et particulièrement à la partie supérieure du sanctuaire, elles sont dessinées à grands traits, et isolées les unes des autres. Leur pose est des plus simples. Leurs

draperies, largement accusées, se composent de plis très longs, assez roides, et coupés par de brusques cassures. Les pieds, et surtout les mains, sont très carrés, les traits du visage indiqués par de gros contours noirs et quelques hachures, qui, vus de près, leur donnent une grande dureté (1).

Tantôt les verres employés pour les chairs sont d'un blanc verdâtre, d'une grande épaisseur, et d'une fabrication imparfaite; tantôt ils sont légèrement teintés de couleur *tannée*.

Sous ces grandes figures, on voit souvent le nom du personnage écrit en lettres onciales ou romaines, assez grossières, et d'une dimension proportionnée à l'élévation du tableau. Parfois, ces inscriptions sont placées sur le fond même, à la hauteur des épaules ou derrière la tête. Je ne connais guère de figures du treizième siècle où elles se rencontrent sur l'auréole du saint. Dans les compositions de cette époque, les auréoles sont presque toujours unies, sauf celles du Christ, qui, comme on le sait, est généralement ornée d'une croix.

Quelquefois dans la seconde moitié du siècle, bien rarement dans la première, les figures sont surmontées de petits toits auxquels on ne peut encore donner le nom de *dais,* mais qui, cependant, sont bien évidemment le point de départ de ceux qui, dans les siècles suivants, devinrent un des éléments principaux de la décoration. Ces espèces de toitures, où même la forme de l'ardoise est parfois imitée, sont de couleurs très variées, sou-

(1) Mais ces verrières hautes étaient destinées à être vues de loin, et c'est pourquoi l'artiste les traitait par grandes masses vigoureuses, avec une liberté de dessin et une fierté d'allure tout à fait remarquables. Ce sont des prophètes, des apôtres, des saints et des saintes, et parfois des personnages de marque, bienfaiteurs de l'Église, comme, à Notre-Dame de Chartres, saint Louis, Ferdinand de Castille, Amaury IV et Simon de Montfort.

vent bleues ou d'un violet tanné, et les lignes en sont très simples. On n'y voit pas encore les crochets ou feuilles de choux, qui semblent n'avoir pris naissance qu'au commencement du quatorzième siècle.

Quant aux *vitres légendaires,* elles ont plus de rapport avec celles du siècle précédent. Le mode de composition reste le même; seulement le dessin devient peu à peu moins barbare, le style de l'ornementation moins simple et plus varié. Le point de départ, le premier type de ce genre de verrières, semble avoir été l'application, sur un fond réticulaire, d'un certain nombre de médaillons renfermant des sujets à figures. Chaque médaillon, contenu par une armature en fer de la même forme, était entouré d'une étroite bordure circulaire formée en général de deux filets dont l'un était blanc. Ce dernier, dans les vitraux du douzième siècle, est assez généralement réchampi de noir, de manière à lui donner l'aspect d'un collier de perles. Les filets perlés sont infiniment plus rares au treizième siècle, et je n'en connais guère d'exemple passé les premières années de ce siècle.

En même temps la variété s'introduit dans la forme des tableaux. Aux simples médaillons arrondis succèdent des cartouches de toutes sortes. On en voit de lozangés, d'elliptiques; et plus on approche de la fin du siècle, plus il semble qu'on s'éloigne des formes primitives, pour se livrer aux capricieuses combinaisons d'angles et de lignes courbes.

Des modifications successives s'opèrent également dans les fonds. La combinaison réticulaire, si simple à son origine, se charge peu à peu de dessins rehaussés en noir et relevés par une mosaïque de couleur. Puis des combinaisons plus compliquées succèdent aux simples réticulaires, tantôt affectant la forme d'écailles

superposées ou celle d'échiquiers lozangés, tantôt se déroulant en entrelacs capricieux, mais toujours réguliers et symétriques dans leurs dispositions. Le bleu, relevé de rouge et d'un peu de blanc, avait été, dans le principe, la couleur dominante de presque tous les fonds. Plus tard, cette règle devint moins constante. Le rouge domine assez souvent; le vert et le jaune entrent pour une plus large part dans l'ornementation, qui s'enrichit de mille détails vigoureusement indiqués par des traits noirs (1).

Les figures des tableaux légendaires participent aussi au progrès que j'ai signalé à propos des grandes figures. Le dessin en est un peu plus correct. Les formes allongées y prédominent, ainsi que dans les draperies; mais draperies et figures ont généralement assez de grâce. Il y a de la simplicité dans le geste et de la clarté dans l'action. Quant aux moyens d'exécution, ils restent toujours à peu près les mêmes. La coloration est dans la pâte du verre (2); les traits sont assez durement accusés par de simples lignes noires ou des hachures. Souvent le modelé lui-même n'est indiqué que par des hachures du même genre, ou tout au plus l'est-il par des teintes plates d'un ton de bistre...

Les vitres légendaires du treizième siècle, aussi bien que les autres du même temps, sont, le plus souvent,

(1) Certaines couleurs, — les maîtres verriers du moyen âge ne l'ignoraient pas, — débordent sur celles qui les entourent : le bleu, par exemple. D'autres, comme le rouge, semblent se rétrécir. D'où il suit que les traits du dessin doivent être plus larges et plus fermes sur un bleu, couleur rayonnante, que sur un rouge, couleur absorbante. Le jaune, plus lumineux que d'autres tons, a la propriété de sertir et d'arrêter les contours; à cause de cela, on l'employa surtout dans les bordures.

(2) La couleur était incorporée au verre soit par des jaspures, soit par l'interposition d'une mince couche colorée entre deux couches de verre incolore, soit par des marbrures à l'intérieur au milieu desquelles la lumière, en se réfractant, s'enrichit de chaudes irisations.

ornées d'une bordure courante, qui sert de cadre à toute la verrière (1). A cette époque où l'on entendait si bien l'effet qui doit résulter d'un habile contraste des couleurs, un ou plusieurs filets blancs accompagnaient toujours la bordure, ce qui ne fut pas observé avec autant de soin par la suite. Mais ce qui sert le mieux à fixer la date des fenêtres à bordures, est le caractère même du dessin. Roman ou byzantin dans le siècle précédent, il perd bientôt le cachet de ce style pour concourir à une décoration plus allongée, plus légère, mais aussi beaucoup plus maigre.

Ajoutons que le treizième siècle semble avoir donné naissance à un genre de verrières inconnu à cette époque, et qui atteignit tout d'abord un merveilleux degré de perfection. Je veux parler des roses, qu'à partir du commencement de ce siècle, on voit briller aux portails et aux transepts de presque toutes les grandes églises. Elles se font remarquer, dans le principe surtout, par l'admirable symétrie de leur architecture, qui a pour conséquence celle de leur composition et de leur décoration.

A côté des roses proprement dites, il faut classer celles qui s'inscrivent dans l'amortissement des grandes fenêtres formées de plusieurs baies. Leurs dimensions sont beaucoup moindres; l'ornementation en est plus simple, plus restreinte, mais elle part toujours du même principe, sauf que les fonds y sont généralement unis. Cela s'applique également aux petites roses ou rosettes qui surmontent les fenêtres simples ou seulement à deux baies. La forme en est habituellement symétrique; seu-

(1) Plusieurs de ces verrières étaient blasonnées aux armes des fondateurs. Dans ce cas, et même fréquemment lorsqu'elles ne se composent que d'ornements de fantaisie, les bordures étaient *componées*, c'est-à-dire composées de tronçons alternatifs de couleurs différentes.

lement, comme le sujet est fort simple et souvent composé d'un seul personnage, cela prête moins à la symétrie du dessin. Ces petites roses sont d'ailleurs fort répandues dans les édifices de l'époque qui nous occupe : la cathédrale de Chartres en offre de nombreux exemples (1).

<div style="text-align:right">F. de Lasteyrie.</div>

(*Histoire de la peinture sur verre d'après ses monuments en France*, tome I, p. 211-215. Paris, Firmin-Didot, 1857.)

(1) V. dans l'ouvrage de M. F. de Lasteyrie, la description détaillée des trois roses de Notre-Dame de Paris. — L'ensemble de la rose septentrionale renferme 81 sujets : au centre, la Vierge tient sur ses genoux l'enfant Jésus. Autour d'elle, trois cercles de médaillons se développent dans les rayons de la rose. Celle du Sud contient 85 médaillons. Enfin celle du grand portail n'est pas moins justement réputée.

Les verrières du quatorzième siècle sont assez rares : il faut citer, cependant, celles de Saint-Ouen de Rouen et celles de Saint-Nazaire de Carcassonne. A l'ancienne mosaïque translucide va se substituer un genre nouveau qui approchera peu à peu du tableau peint. L'imitation de la nature tente les artistes : ils s'étudient à produire le relief par des artifices de pinceau. Les tons fins succèdent aux tons puissants. — Pour le quinzième siècle, nous avons les vitraux qu'on voit encore aux chapelles Trousseau, Aligret et de Berry, à la cathédrale de Bourges, et ceux de la chapelle de Jacques Cœur (même église.) La transformation s'accentue de plus en plus : le tableau sur verre est définitivement adopté.

CHAPITRE VI.

L'ART GOTHIQUE (Suite).

§ 1. — L'ARCHITECTURE MILITAIRE.

1. — *Les Forteresses féodales.*

On est frappé, quand on étudie le système défensif adopté du douzième au seizième siècle (1), du soin avec lequel on s'est mis en garde contre des surprises : toutes les précautions sont prises pour arrêter l'ennemi et l'em-

(1) A l'époque des invasions barbares, beaucoup de villes possédaient encore leurs fortifications gallo-romaines; celles qui n'en étaient point pourvues se hâtèrent d'en élever avec les débris des monuments civils. Ces enceintes, qui étaient construites fort diversement, à en juger par les débris qui nous en restent, furent longtemps les seules défenses des cités. Du quatrième au dixième siècle, le système défensif de la fortification romaine se modifia fort peu. Jusqu'au douzième siècle, même, il ne paraît pas que les villes fussent défendues autrement que par des enceintes flanquées de tours, et en réalité, la grande architecture militaire ne date que de Philippe-Auguste. Mais les progrès réalisés de son temps avaient été préparés par les efforts des constructeurs des onzième et douzième siècles, durant l'expansion du régime féodal, et surtout par les luttes de la royauté contre la toute-puissance des barons. Entre le donjon rectangulaire des Normands (le *donjon* est le réduit central, le retrait, où on accumulait les dernières ressources de la défense), et le donjon cylindrique adopté par Philippe-Auguste, il s'est produit, sous le règne de Louis-le-Gros, un certain nombre de types intermédiaires et de transition : donjon en quatre

barrasser à chaque pas par des dispositions compliquées, par des détours impossibles à prévoir. Évidemment un siège avant l'invention des bouches à feu n'était réellement sérieux pour l'assiégé comme pour l'assaillant que quand on en était venu à se prendre, pour ainsi dire, corps à corps. Une garnison aguerrie luttait avec quelques chances de succès jusque dans ses dernières défenses. L'ennemi pouvait entrer dans la ville par escalade ou par une brèche, sans que pour cela la garnison se rendît; car alors, renfermée dans des tours qui sont autant de forts, elle résistait longtemps, épuisait les forces de l'ennemi, lui faisait perdre du monde à chaque

feuilles d'Étampes (vers 1130); donjon cylindrique, flanqué de quatre tourelles, de Houdan; donjon octogonal de Gisors; donjon de Provins, avec sa base carrée et son étage supérieur octogonal flanqué de tourelles reliées à la masse par des arcs-boutants. Le donjon cylindrique prévalut bientôt dans l'Ile-de-France, et de là s'étendit dans tout le Domaine royal. La rivalité terrible de Philippe-Auguste et de Richard Cœur-de-Lion ne devait pas être étrangère à ces progrès de l'architecture militaire. « Qu'elle est belle, ma fille d'un an! » s'écriait Richard devant cette création formidable : le Château-Gaillard. Philippe-Auguste y répondit par la construction de son célèbre château du Louvre, dont il ne reste que quelques substructions englobées dans les fondations du nouveau palais, par les châteaux de Montargis, de Poissy, de Meulan, par l'arsenal de Mantes, par la grosse tour de Bourges, la tour de Nesle, à Paris, le donjon d'Issoudun, le château de Rouen, celui de Dourdan, celui de Gisors. Enfin, pourrions-nous oublier ici l'œuvre la plus remarquable du règne de Philippe-Auguste, comme architecture militaire et monastique à la fois : l'abbaye du Mont Saint-Michel? Philippe tenait le Mont pour un point stratégique de premier ordre, au moment surtout où il pouvait craindre un retour offensif des Anglo-Normands dans leurs anciens domaines. Il entreprit donc, sur un plan colossal, une réédification complète de l'abbaye, qui, dans sa pensée, devait être, entre les mains des abbés devenus ses vassaux, un des premiers monastères et une des plus puissantes forteresses du royaume. « Les nécessités de cette double destination, les larges subsides du roi aussi bien que le génie et la hardiesse du constructeur malheureusement inconnu, mais à coup sûr Normand, qui en traça le plan, firent de la nouvelle abbaye une des merveilles architectoniques du treizième siècle. (Voyez la très exacte description qui en a été tracée par l'architecte même du monument, M. Ed. Corroyer : *L'Abbaye du Mont Saint-Michel et ses abords*, précédée *d'une notice historique*. Paris, Dumoulin, 1871. 1 vol. in-8°.)

attaque partielle; car il fallait briser un grand nombre de portes, bien barricadées, se battre corps à corps sur des espaces étroits et embarrassés. Prenait-on le rez-de-chaussée d'une tour, les étages supérieurs conservaient encore des moyens puissants de défense. On voit que tout était calculé pous une lutte possible pied à pied. Les escaliers à vis qui donnaient accès aux divers étages des tours étaient facilement et promptement barricadés, de manière à rendre vains les efforts des assaillants pour monter d'un étage à un autre. Les bourgeois d'une ville eussent-ils voulu capituler, que la garnison pouvait se garder contre eux et leur interdire l'accès des tours et courtines. C'est un système de défiance adopté envers et contre tous (1).

ESCALIER D'UNE TOUR FÉODALE.

(1) Aucune ville de France, actuellement, n'est, au point de vue de l'architecture militaire du moyen âge aussi intéressante à étudier que la cité de Carcassonne. Chaque époque a laissé son empreinte dans ces vieilles fortifications, si merveilleusement conservées, depuis les Romains, depuis les Visigoths, qui l'occupèrent du cinquième au huitième siècle, et les Sarrasins, jusqu'à Pépin le Bref, depuis le premier Trencavel jusqu'à Simon de Montfort, saint Louis et Philippe le Hardi. La porte de l'Aude, à l'ouest, offre, notamment, le type achevé de cette complication surprenante d'escaliers, de passages et de barrières que signale ici Viollet-le-Duc.

C'est dans tous ces détails de la défense pied à pied qu'apparaît l'art de la fortification du onzième au seizième siècle. C'est en examinant avec soin, en étudiant scrupuleusement jusqu'aux moindres traces des obstacles défensifs de ces époques, que l'on comprend ces récits d'attaques gigantesques, que nous sommes trop disposés à taxer d'exagération. Devant ces moyens de défense si bien prévus et combinés, on se figure sans peine les travaux énormes des assiégeants, ces beffrois mobiles, ces estacades, boulevards ou bastilles, que l'on opposait à un assiégé qui avait calculé toutes les chances de l'attaque, qui prenait souvent l'offensive, et qui était disposé à ne céder un point que pour se retirer dans un autre plus fort.

Aujourd'hui, grâce à l'artillerie, un général qui investit une place non secourue par une armée en campagne, peut prévoir le jour et l'heure où cette place tombera. On annoncera d'avance le moment où la brèche sera praticable, où les colonnes d'attaque entreront dans tel ouvrage. C'est une partie plus ou moins longue à jouer, que l'assiégeant est toujours sûr de gagner, si le matériel ne lui fait pas défaut, et s'il a un corps d'armée proportionné à la force de la garnison. « Place attaquée, place prise », dit le dicton français. Mais alors nul ne pouvait dire quand et comment une place devait tomber au pouvoir de l'assiégeant si nombreux qu'il fût. Avec une garnison déterminée et bien approvisionnée, on pouvait prolonger un siège indéfiniment. Aussi n'est-il pas rare de voir une bicoque résister, pendant des mois entiers, à une armée nombreuse et aguerrie. De là, souvent, cette audace et cette insolence du faible en face du fort et du puissant, cette habitude de la résistance individuelle qui faisait le fond du caractère de la féodalité, cette énergie qui a produit de si grandes choses au mi-

lieu de tant d'abus, qui a permis aux populations françaises et anglo-normandes de se relever après des revers terribles, et de fonder des nationalités fortement constituées (1).

Rien n'est plus propre à faire ressortir les différences

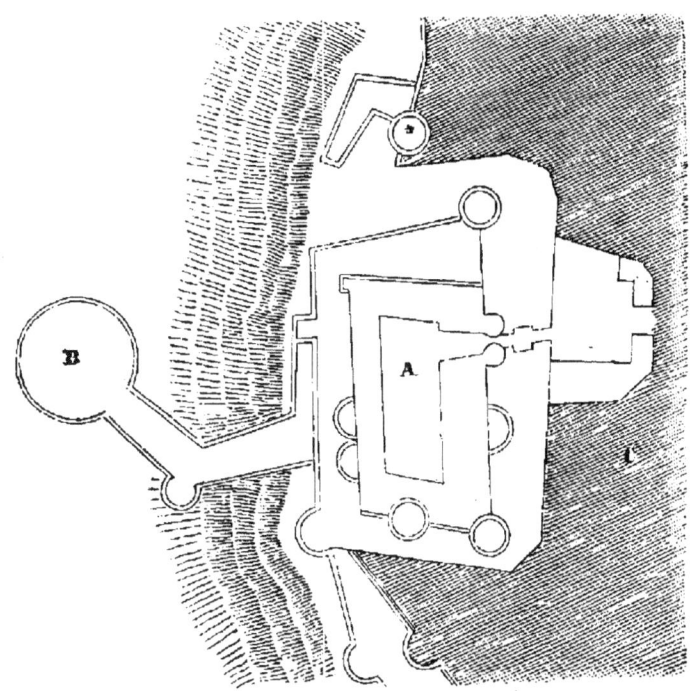

PLAN DE LA CITÉ FORTIFIÉE DE CARCASSONNE.

profondes qui séparent les caractères des hommes de

(1) Cette puissance prodigieuse de la résistance individuelle se trahit de la façon la plus éclatante dans les ruines du château de Coucy (elles font partie actuellement, avec le bois qui les entoure, du domaine de l'État). Nulle part l'imagination ne saurait évoquer comme ici les souvenirs de la féodalité et de ses mœurs guerrières, si pleinement incarnées par ce haut baron, le plus opulent de l'époque, Enguerrand III, dit le Grand, sire de Coucy, seigneur de Saint-Gobin, de Marle, de la Fère, dont la fière devise — *Roi ne suis, ne prince, ne duc, ne comte aussy; je suis le sire de Coucy* — disait l'orgueil et les visées ambitieuses. « Le château de Coucy n'est pas une enceinte flanquée, enveloppant des bâtiments disposés au hasard ; c'est un

ces temps reculés, de l'esprit de notre époque, que d'établir une comparaison entre une ville ou un château fortifié aux treizième ou quatorzième siècles et une place forte moderne. Dans cette dernière rien ne frappe la vue, tout est en apparence uniforme, il est difficile de reconnaître un bastion entre tous. Un corps d'armée prend une ville, à peine si les assiégeants ont aperçu les défenseurs ; ils n'ont vu devant eux pendant des semaines entières que des talus de terre et un peu de fumée. La brèche est praticable, on capitule ; tout tombe le même jour ; on a abattu un pan de mur, bouleversé un peu de terre, et la ville, les bastions qui n'ont même pas vu la fumée des canons, les magasins, arsenaux, tout est rendu. Mais il y a quelque cent ans les choses se passaient bien différemment. Si une garnison était fidèle, aguerrie, il fallait, pour ainsi dire, faire capituler chaque tour, traiter avec chaque capitaine, s'il lui plaisait de défendre pied à pied le poste qui lui était confié. Tout du moins

édifice vaste, conçu d'ensemble et élevé d'un seul jet, sous une volonté puissante et au moyen de ressources immenses. Son assiette est admirablement choisie et ses défenses disposées avec un art dont la description ne saurait donner qu'une faible idée. » (Viollet-le-Duc). Il couvre une surface de 10.000 mètres environ. L'aspect général est celui d'un pentagone irrégulier ayant une forte tour cylindrique, très saillante sur les courtines, à chacun de ses angles. Le château était séparé du village, lui-même solidement fortifié, par un pont que cinq portes défendaient successivement. Un donjon colossal, haut de 55 mètres; large de 31 mètres et défendu par une épaisse chemise extérieure, s'élevait près de l'entrée ; les bâtiments d'habitation étaient orientés vers l'ouest sur une partie de roc à peu près inaccessible. Une élégante sainte-chapelle, qui précéda celle de Paris, occupait le centre de la cour. — Ce qui frappe d'abord le regard et l'esprit, c'est l'échelle gigantesque des proportions observées dans tous les détails de l'édifice : portes, bancs, escaliers, créneaux. — Saint Louis s'occupa peu de travaux militaires, et se borna à exécuter quelques ouvrages indispensables comme la tour de Montlhéry, la barbacane de la Cité de Carcassonne et la tour Constance à Aigues-Mortes. Son fils, par contre, fut le type du roi féodal : c'est vers le Midi que se tournent les efforts de Philippe-le-Hardi ; il remanie la Cité de Carcassonne, les fortifications d'Aigues-Mortes et donne une vaste impulsion à l'architecture militaire.

était disposé pour que les choses dussent se passer ainsi. On s'habituait à ne compter que sur soi et sur les siens et l'on se défendait envers et contre tous. Ce sont des temps de barbarie si l'on veut, mais d'une barbarie pleine d'énergie et de ressources.

Nous voyons au commencement du treizième siècle

CHATEAU DE COUCY DANS SON ANCIEN ÉTAT.
D'après une miniature d'un manuscrit du treizième siècle.

les habitants de Toulouse avec quelques seigneurs et leurs chevaliers, dans une ville mal fermée tenir en échec l'armée du puissant comte de Montfort et la forcer de lever le siège. Bien mieux encore que les villes, les grands vassaux, renfermés dans leurs châteaux, croyaient-ils pouvoir résister, non seulement à leurs rivaux, mais au suzerain et à ses armées. « Le caractère propre, général, de la féodalité, dit M. Guizot, c'est le démembrement du peuple et du pouvoir en une multitude de petits peuples et de petits souverains ; l'absence de toute nation générale, de tout gouvernement central.

Sous quels ennemis a succombé la féodalité? Qui l'a combattue en France? Deux forces : la royauté d'une part, les communes, de l'autre. Par la royauté s'est formé en France un gouvernement central : par les communes s'est formée une nation générale qui est venue se grouper autour du gouvernement central. » Le développement du système féodal est donc limité entre les dixième et quatorzième siècles. C'est alors que la féodalité élève ses forteresses les plus importantes, qu'elle fait, pendant ses luttes de seigneur à seigneur, l'éducation militaire des peuples occidentaux. « Avec le quatorzième siècle, les guerres changent de caractère (1). Alors commencent les guerres étrangères, non plus de vassal à suzerain ou de vassal à vassal, mais de peuple à peuple ou de gouvernement à gouvernement. A l'avénement de Philippe de Valois éclatent les grandes guerres des Français contre les Anglais, les prétentions des rois d'Angleterre, non sur tel ou tel fief, mais sur le pays et le trône de France, et elles se prolongent jusqu'à Louis XI. Il ne s'agit plus alors de guerres féodales, mais de guerres nationales; preuve certaine que l'époque féodale s'arrête à ces limites, qu'une autre société a déjà commencé. » Aussi le château féodal ne prend-il son véritable caractère défensif que lorsqu'il est isolé, que lorsqu'il est éloigné des grandes villes riches et populeuses, et qu'il domine la

(1) L'architecture militaire commence à prendre un caractère plus décoratif que fort : elle produira encore dans le Midi de la France, nombre d'œuvres imposantes : l'immense palais d'Avignon, construit par les architectes Pierre Poisson, Pierre Ouvrier, Jean de Louviers et Bertrand Nogayrol, pour les papes Benoît XII, Clément VI, Innocent VI et Urbain V; les remparts de Beaucaire, les magnifiques châteaux de Villeneuve-lez-Avignon et des Baux, et surtout celui de Tarascon, commencé par Louis II de Provence et achevé par le roi René. Les tours flanquantes carrées, à mâchicoulis saillants, sont la caractéristique de cette architecture, qu'on retrouve dans tout le Languedoc, dans le Foix, le Béarn, en Gascogne, en Auvergne.

petite ville, la bourgade et le village. Alors il profite des dispositions du terrain avec grand soin, s'entoure de précipices, de fossés ou de cours d'eau. Quand il tient à la grande ville, il en devient la citadelle, est obligé de subordonner ses défenses à celles des enceintes urbaines, de se placer au point d'où il peut rester maître du dedans et du dehors. Pour nous faire bien comprendre en peu de mots, on peut dire que le véritable château féodal, au point de vue de l'art de la fortification, est

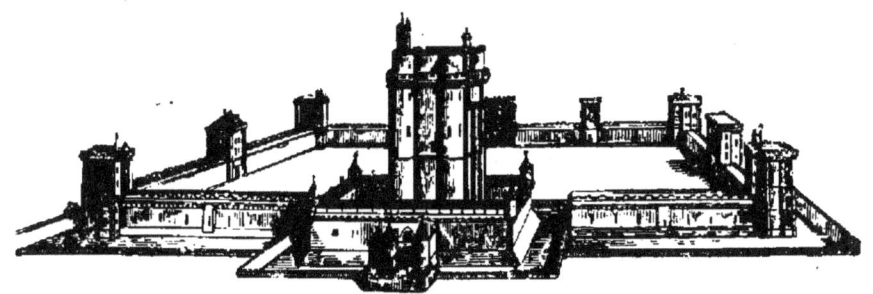

CHATEAU DE VINCENNES

Tel qu'il existait encore au dix-septième siècle.

celui qui, ayant d'abord choisi son assiette, voit peu à peu les habitants se grouper autour de lui. Autre chose est le château dont la construction étant postérieure à celle de la ville a dû subordonner son emplacement et ses dispositions à la situation et aux dispositions défensives de la cité. A Paris, le Louvre de Philippe-Auguste fut évidemment construit suivant ces dernières données. Jusqu'au règne de ce prince, les rois habitaient ordinairement le palais sis dans la cité. Mais lorsque la ville de Paris eut pris un assez grand développement sur les deux rives, cette résidence centrale ne pouvait convenir à un souverain, et elle devenait nulle comme défense. Philippe-Auguste, en bâtissant le Louvre, posait une citadelle sur le point de la ville où les attaques

étaient le plus à craindre, où son redoutable frère Richard devait se présenter ; il surveillait les deux rives de la Seine en aval de la cité, et commandait les marais et les champs, qui, de ce point, s'étendaient jusqu'aux rampes de Chaillot, et jusqu'à Meudon. En entourant la ville de murailles, il avait soin de laisser son nouveau château, sa citadelle, en dehors de leur enceinte, afin de conserver toute sa liberté de défense... (1).

<div style="text-align:right">Viollet-le-Duc.</div>

(*Dictionnaire raisonné de l'architecture française du onzième au seizième siècle*, tome Ier, p. 364-368. Paris, Librairie Morel.)

§ II. — L'architecture civile.

1. — *Hôtels de ville et maisons communes.*

Parmi tous les monuments civils consacrés à un usage public, les plus importants sans contredit sont ceux où, après avoir conquis un premier degré d'indépendance

(1) Sous Charles V, les temps ne sont plus les mêmes et les idées aussi ont changé : témoin la construction du nouveau Louvre, et celle du donjon de Vincennes, chefs-d'œuvre de Raymond du Temple. Le Louvre de Charles V et son admirable escalier ont malheureusement disparu ; mais le donjon de Vincennes est encore debout. Les grosses tours cylindriques ne sont déjà plus de mode ; on préfère les tours flanquées de tourelles montant de fond, comme mieux appropriées à certaines exigences du luxe et au confort naissant de l'habitation. Le donjon de Vincennes est bâti sur plan carré, avec quatre fortes tours d'angle, et mesure 52 mètres de hauteur. Escaliers, couloirs, aménagement des services, détails de la sculpture, tout est ingénieusement conçu et traité avec une rare maîtrise. La porte principale du château, également fort intéressante, est le seul reste des seize tours qui flanquaient ses courtines. C'est encore à Raymond du Temple qu'on attribue la fameuse Bastille Saint-Antoine. Enfin, avant que l'usage de l'artillerie ne vînt irrévocablement modifier les conditions de la défense et rendre vaines tant de savantes combinaisons, le châtelain de Pierrefonds, Louis d'Orléans, sut encore montrer ce que pouvaient l'initiative

sur le régime féodal, se réunirent les élus de la cité pour la gestion de ses plus chers et de ses plus proches intérêts : hôtels de ville somptueux, comme dans les Flandres, palais publics en Italie, maisons communes généralement plus simples et plus modestes dans la plupart des agglomérations municipales de la France.

La France, qui a créé de si magnifiques chefs-d'œuvre d'architecture religieuse ne paraît pas avoir eu au moyen âge des édifices municipaux d'une importance égale à ceux des Pays-Bas, de l'Italie et de l'Allemagne. Si notre pays était à ce moment de notre histoire le centre du goût, s'il fournissait d'habiles artistes à l'Angleterre, à la Suède et à l'Espagne, il paraît certain, d'un autre côté, qu'en fait d'importance commerciale et industrielle, la France, à cette époque, était fort inférieure à la plupart des contrées voisines. Il suffit de comparer Provins, une de nos cités les plus florissantes par le commerce au treizième siècle, avec Bruges, Lubeck ou Venise, pour saisir à l'instant notre infériorité commerciale et industrielle, et, partant, notre moindre activité de vie municipale jusque dans ses principaux foyers (1).

et l'audace d'un seul homme de guerre. Avec Pierrefonds dont la restauration moderne, due à Viollet-le-Duc, a été l'objet de critiques et d'appréciations diverses, les forteresses de Béthisy, de Montépilloy, de la Ferté-Milon, etc. sont les dernières grandes œuvres de l'architecture féodale.

(1) Nos villes ne commencèrent, on le comprend, à élever des édifices civils qu'après le grand mouvement des communes des onzième et douzième siècles. Il s'écoula même un certain temps avant que les nouvelles communes aient pu acquérir une prépondérance assez grande, établir une organisation assez complète, pour songer à bâtir des hôtels de ville, des halles, des bourses ou des marchés. Les habitants des villes commencèrent par se réunir dans la grande église ou sur la place, et là « ils prêtaient, dit Augustin Thierry, sur les choses saintes, le serment de se soutenir les uns les autres, de ne pas permettre que qui que ce fût fît tort à l'un d'entre eux ou le traitât désormais en serf. » Lorsque les habitants de Reims s'éri-

Il ne nous reste en France qu'un seul exemple d'hôtel de ville antérieur au treizième siècle; et il appartient à nos provinces méridionales, qui ne faisaient pas partie de la France d'alors : nous voulons parler du remarquable monument de Saint-Antonin (1). Le seul hôtel de ville du treizième siècle sur lequel nous ayons des renseignements est celui de Paris; on le nommait la Maison de la Marchandise et il se trouvait à la vallée de Misère; ensuite on en éleva un autre entre Saint-Leufroi et le grand Châtelet; plus tard enfin un troisième fut établi derrière les Jacobins, dans de vieilles tours qui faisaient partie de l'enceinte de Paris : on l'appelait encore à cette époque le Parloir aux Bourgeois, la Confrérie des Bourgeois et rarement la Maison de Ville. Cet édifice municipal avait assez peu d'importance. (Les besoins croissant, on résolut d'en construire un quatrième sur la place de Grève : l'architecte fut Domi-

gèrent en communes, vers 1138, le grand conseil des bourgeois s'assemblait dans l'église Saint-Symphorien, et la cloche de la tour de cette église servait de beffroi communal. En revanche, dès le onzième et le douzième siècles, un assez grand nombre d'hôpitaux furent fondés. Les évêques et les établissements religieux furent des premiers à offrir des refuges assurés aux malades pauvres. Beaucoup de monastères et de châteaux avaient établi, dans leur voisinage, des léproseries, des maladreries. Les moines augustins (hospitaliers) s'étaient particulièrement attachés au service des malades pauvres. Mais ces maisons de refuge et hôpitaux jusqu'au quatorzième siècle, ressemblèrent en tous points aux constructions monastiques et n'en furent pour ainsi dire qu'une catégorie.

(1) La petite ville de Saint-Antonin, située dans le département de Tarn-et-Garonne, était au douzième siècle une cité importante et riche. Son vieil hôtel de ville, qui date environ de 1150, servait de halle au rez-de-chaussée. Le premier et le second étage contenaient chacun une salle et un cabinet. Une tour servant de beffroi couronnait un des côtés de la façade. Le dessous de ce beffroi a subi quelques changements, mais qui laissent voir cependant, la construction primitive. Tout le monument est bâti avec grand soin, en pierre très dure du pays; la sculpture en est très fine et très pure. Des cuvettes en faïence émaillée, incrustées dans la pierre, ornaient certaines parties de la façade.

nique Bocador, dit de Cortone, qui en fit les dessins et en surveilla l'exécution (1).

Le treizième siècle français, si fécond en constructions religieuses, ne paraît pas avoir élevé d'hôtel de ville de quelque importance. Les magistrats qu'on nommait consuls dans les villes du midi, jurés ou échevins dans celles du nord, assemblaient les bourgeois au son de la cloche communale pour les conduire au combat, et souvent encore c'était de la tour de l'église que partait le signal qui réunissait les citoyens; mais l'opposition du clergé, assez mal intentionné pour les communes, forçait quelquefois les habitants à suspendre la cloche au-dessus d'une des principales portes de la ville, et à se réunir pour discuter leurs intérêts dans une salle plus ou moins vaste disposée entre les tours d'entrée.

Le quatorzième siècle, époque désastreuse pour la France, n'a pas construit d'édifices municipaux de quelque importance; mais au quinzième nous en trouvons un assez grand nombre dans nos provinces du nord.

Au surplus, si nos grandes cités n'avaient pas toujours d'hôtel de ville, presque toutes, dans le nord, avaient du moins leur beffroi (1). C'étaient ordinairement des tours

(1) Sauval nous édifie, par ses descriptions, sur ce qu'il y avait de précaire, avant le milieu du quatorzième siècle, dans l'établissement municipal et la maison de ville de Paris. Ce ne fut qu'en 1357 que le receveur des gabelles vendit au prévôt des marchands, Étienne Marcel, la maison qui devint définitivement l'hôtel de ville. « Pour ce qui est du bâtiment, écrit Sauval, c'étoit un petit logis qui consistoit en deux pignons et qui tenoit à plusieurs maisons bourgeoises. » On voit que les hôtels de ville ne différaient guère, encore à cette époque, des maisons de particuliers. L'hôtel de ville de la place de Grève attribué jusqu'ici à l'Italien Bocador, — sans preuves suffisantes, — ne date, comme on sait, que du seizième siècle. — Voy. l'*Hôtel-de-Ville de Paris*, par Marius Vachon, Paris, Quantin, 1882.

(2) Le beffroi, dans un sens strict, c'est un ouvrage de *charpente* destiné à contenir et à permettre de faire mouvoir les cloches : prenant le contenant pour le contenu, on a donné le nom de beffroi aux tours renfermant les cloches de la commune. C'était du haut du beffroi que sonnaient

carrées en maçonnerie, flanquées de contre-forts et d'un escalier placé dans l'angle pour accéder aux divers étages ; des magasins d'armes, une salle de réunion, souvent une prison, occupaient les différentes pièces. La cloche destinée à sonner l'alarme, à annoncer les incendies ou l'approche de l'ennemi, était suspendue dans le dernier étage en pierre, ou bien encore dans un assemblage de charpente recouvert en ardoise ou en plomberie qui couronnait tout l'édifice. Il ne reste plus en France que très peu de beffrois. Celui de Péronne a été démoli. Nous pouvons signaler celui de Bordeaux avec des parties du douzième siècle ; celui de Saint-Riquier, dans le département de la Somme, dont la base date du treizième siècle, et ceux de Béthune et d'Évreux qui sont du quatorzième et du quinzième siecles (1).

C'est en traversant notre frontière du Nord et en parcourant les provinces si riches et si peuplées des Pays-Bas, que nous trouverons les plus beaux édifices municipaux

les heures du travail ou du repos pour les ouvriers, le lever du soleil, le couvre-feu, que l'on annoçait au bruit des fanfares, les principales fêtes de l'année. Retirer à une ville ses cloches, c'était retirer au corps municipal de cette ville, non seulement le moyen mais le droit de s'assembler. C'était une interdiction momentanée, dont la cité ne pouvait d'ordinaire abréger la durée qu'en rachetant le *droit des cloches*.

(1) Noyon, Laon, Reims, Amiens possédaient des beffrois. Cette dernière ville a conservé le sien jusqu'à nos jours, mais reconstruit et dénaturé pendant le dernier siècle : la base seule de la tour carrée présente encore quelques traces de constructions élevées pendant les treizième et quatorzième siècles. — C'est celui de la ville de Béthune qui peut donner actuellement, dans notre pays, l'idée la plus exacte de ces constructions municipales au quatorzième siècle. L'étage inférieur contenait la prison, une salle de réunion pour les échevins, le dépôt d'archives et le magasin d'armes qui se trouvaient généralement dans ces sortes d'édifices. Une grande salle percée de huit baies renfermait les grosses cloches ; au-dessous était une salle percée de meurtrières et de petites ouvertures. Un escalier à vis posé sur l'un des angles montait à la galerie supérieure, flanquée aux angles d'échauguettes crénelées. Dans le comble recouvert d'ardoises et de plomb étaient un carillon et une lanterne supérieure avec galerie pour le guetteur.

de l'époque ogivale. Des Ardennes à la mer du Nord s'étend une plaine d'une grande fertilité, qui nourrissait

BEFFROI DE BRUXELLES
Quinzième siècle,
(D'après une gravure du dix-septième siècle).

au moyen âge la population la plus active et la plus dense de l'Europe. Bruges avait deux cent mille âmes, et son commerce avec tous les pays du monde était immense; la seule ville de Gand mettait sur pied des

armées capables de tenir tête à toute la cavalerie française. Ypres faisait un commerce de draps tellement considérable qu'il faut élever pour cette industrie un monument spécial; il excite notre admiration par la grâce de son architecture et ses dimensions colossales. L'accumulation de si grandes richesses, la jouissance de la liberté municipale si complète au quatorzième et au quinzième siècle amenèrent de bien loin tout ce qui se produisit à cette époque en Europe.

Le plus ancien monument municipal de la Belgique est le beffroi de Tournai, construit à la fin du douzième siècle par Philippe-Auguste, alors maître de cette ville, et qui lui octroya sa charte municipale. C'est un édifice quadrangulaire isolé, s'élevant à l'angle de la grande place un peu au-dessus de la célèbre basilique (1); ses arêtes sont flanquées de contreforts ronds terminés par des guérites recouvertes de toits octogonaux en pierre, décorés de crochets. Un passage avec balustrade de quatre feuilles est établi à la base des guérites. L'étage supérieur flanqué également de contreforts est cylindrique, fort élancé, et de longues baies ogivales s'ouvrent sur chacune de ses faces; sa flèche en ardoise et les clochetons qui la flanquent aux quatre angles sont postérieurs comme lui à la construction primitive. Nous citerons encore en Belgique le beffroi de Gand, tour carrée à cinq étages, bâtie de 1315 à 1337 et restée inachevée; le beffroi de Lierre, de 1369 à 1411; ceux de Newport et d'Alost, qui datent de 1480 et de 1487.

Les hôtels de ville des Flandres sont en général des

(1) On a là un exemple, — ils étaient assez fréquents avant le quinzième siècle, — d'un beffroi indépendant de l'hôtel de ville. Celui d'Amiens, dont la partie basse remonte, ainsi que nous venons de le dire, au quatorzième siècle, était également séparé de la maison commune, ainsi que ceux de Commines et de Courtrai.

édifices considérables à plusieurs étages et couronnés de grands toits garnis d'une multitude de lucarnes. Au rez-de-chaussée, une galerie saillante sert de promenoir, et un beffroi placé au centre s'élève à une grande hauteur au-dessus des combles et renferme la cloche municipale. Tel est le type des édifices municipaux des Pays-Bas les plus considérables, parmi lesquels on remarquera celui de Bruxelles, de 1401 à 1448. Plusieurs hôtels de ville de la Belgique n'avaient pas de beffroi central comme ceux dont nous venons de parler; la cloche de la municipalité se trouvait alors dans une tour voisine ou dans le clocher d'une église. Citons parmi les édifices sans beffroi, l'hôtel de ville de Louvain, de 1448 à 1463; c'est le plus remarquable des Pays-Bas et peut-être de l'Europe entière.

<div align="right">A. Verdier et F. Cattois.</div>

(*Architecture civile et domestique au moyen âge et à la renaissance*, tome II, p. 135-140, *passim*. Paris. V^{ve} Didron, éditeur, 1857.)

2. — *L'habitation privée au moyen âge*.

L'art, à chaque époque, n'a pas d'expression plus caractéristique, plus intimement liée à la vie de l'homme, que la maison (1).

(1) C'est, en effet, dans la maison, que se reflète en quelque sorte notre vie; c'est là que nos obligations sociales, nos habitudes, nos goûts imposent le plus fortement à l'artiste les dispositions essentielles de son œuvre. La maison grecque, telle que nous la révèlent les descriptions des poètes ou des historiens, nous montre l'activité de l'homme s'exerçant beaucoup plus au dehors qu'à l'intérieur : les occupations de famille et l'influence de la femme ne dépassent guère la porte du gynécée. Dans l'atrium de la maison romaine, nous assistons à la vie du père de famille, dont le patronage s'étendait à la foule des clients et des solliciteurs; puis l'habitation pompéienne nous éclaire sur la vie de plaisir que menaient dans

Entre le cinquième et le onzième siècles, nos connaissances sont réduites aux indications des textes. Les constructions, qui remplaçaient les tentes des tribus nomades, étaient probablement élevées à la hâte, avec des matériaux peu durables. Mais, dès la fin du onzième siècle, l'habitation prend un caractère artistique qui s'impose à notre examen.

Non seulement elle nous fait connaître les conditions nouvelles de la vie dans les sociétés chrétiennes; mais encore elle affecte en différents lieux des formes de décoration similaires, qui semblent révéler chez plusieurs peuples une identité d'origine; n'est-il pas intéressant de noter les rapports qui peuvent exister entre les maisons anciennes de Viterbe et les maisons de Cluny, entre l'architecture lombarde et l'architecture bourguignonne (1)?

En France, au douzième siècle, la société nouvelle est constituée et l'organisation de la famille détermine le plan de l'habitation. La maison ne comporte plus un appartement séparé pour les femmes, mais une grande salle destinée à la vie commune; cette salle est élevée au-dessus du sol de la rue. Tantôt on y accède directement par un escalier extérieur comme dans les maisons de Viterbe; tantôt, comme à Cluny, l'escalier est à l'intérieur de la maison et le rez-de-chaussée est assez haut pour être occupé par des boutiques.

Le climat établit d'ailleurs des différences essentielles entre la maison romaine et la maison française du douzième siècle.

leurs villas les vainqueurs du monde, affinés au contact de la Grèce. Lorsque l'esclavage a disparu dans les ruines de l'empire romain et que le christianisme, après de longues guerres, s'est imposé à la société naissante, cette société se révèle encore à nous par la maison.

(1) Viterbe, anc. *Fanum Voltumnæ*.

A Rome, comme en Grèce, les pièces d'habitation, situées au rez-de-chaussée, ne prenaient pas jour sur la voie publique : elles étaient généralement éclairées sous

MAISONS DU XII^e SIÈCLE, A CLUNY.

les portiques de cours intérieures, où les habitants pouvaient trouver un abri contre les ardeurs du soleil.

C'est encore la disposition des maisons arabes du Caire, où sont ménagées des cours intérieures avec por-

tiques, que protègent les charpentes saillantes des terrasses.

En outre, le soleil appelle la couleur. En France, le climat, quoique tempéré, ne permet pas la vie en plein air, chère aux Orientaux, et la maison doit avant tout garantir ses habitants contre la pluie et contre le froid. Les chambres doivent être bien closes : élevées au-dessus du sol, elles peuvent être sans inconvénient éclairées sur la rue. La salle commune ne prend pas jour sur la cour intérieure qui ne sert en général qu'à l'éclairage des pièces secondaires ou des cuisines. Elle est toujours accusée extérieurement par l'ordonnance de ses fenêtres. Elle comporte à l'intérieur une grande cheminée qui devient et restera jusqu'au dix-huitième siècle l'un des éléments décoratifs de la maison (1).

L'un des traits caractéristiques de l'art nouveau, qui se manifeste à la fois dans l'Ile-de-France, la Normandie, la Bourgogne et l'Aquitaine, c'est l'appropriation de la forme au besoin qu'elle exprime. L'art français est logique et simple comme l'art grec, mais les mêmes principes, appliqués à des besoins différents, conduisent nécessairement à des solutions nouvelles.

Ainsi, dans l'art grec, où l'édifice a rarement plus d'un étage, le support isolé, la colonne n'est pas lourdement chargée, le chapiteau sert d'appui à l'architrave ou linteau qui ne reporte sur la colonne que le poids d'un comble.

Dans l'art français, au contraire, la superposition des étages a pour conséquence immédiate l'emploi de l'arc,

(1) Le plus souvent, la cheminée est établie en saillie sur le mur de face, afin de permettre la construction d'un coffre assez large pour le passage de la fumée. Une maison de Cluny et une maison de Laon, située dans une rue voisine de la cathédrale, gardent encore les traces de cette ancienne disposition.

partout où le linteau pourrait se rompre sous la charge du mur supérieur. Ce sont des arcs qui forment les grandes ouvertures des boutiques dans les maisons de Cluny. Si les linteaux sont encore employés dans les baies, ils ne forment, avec les colonnettes qui les portent, qu'une clôture en pierre ajourée, servant de battement aux fenêtres, tandis que le poids du mur est reporté sur des piles par des arcs extradossés ; les pieds-droits, dans la profondeur des arcs, sont occupés par des bancs en pierre : une nécessité de construction a été utilisée par l'artiste pour l'agrément de l'habitation.

D'ailleurs la pierre n'est pas inutilement prodiguée (1) ; elle est placée au point faible des constructions, là où les matériaux sont le plus exposés aux intempéries, autour des croisées, dont elle forme l'encadrement, sous la portée des pièces principales des charpentes.

Dans un même pays, le climat et les matériaux donnent à la maison des caractères distinctifs qui tiennent à sa situation géographique.

Au nord, sous un ciel pluvieux, il est nécessaire d'uti-

(1) Viollet-le-Duc (*Dictionnaire d'architecture*, I, 319), indique, lui aussi, comme le trait distinctif de l'habitation privée du moyen âge, à partir de la fin du douzième siècle, c'est-à-dire du moment où l'architecture est pratiquée par les laïques, une complète observation des besoins et ce qu'il appelle une tendance *rationaliste* dans la construction, où toute nécessité et tout moyen de construction sont rendus apparents, avec la plus grande franchise. « L'habitation est-elle de brique, de bois, ou de pierre, sa forme, son aspect, sont le résultat de l'emploi de ces divers matériaux. A-t-on besoin d'ouvrir de grands jours ou de petites fenêtres, les façades présentent des baies larges ou étroites, longues ou trapues... Se sert-on de tuiles creuses pour couvrir, les combles sont obtus ; de tuiles plates ou d'ardoises, les combles sont aigus. Une grande salle est-elle nécessaire, on l'éclaire par une suite d'arcades ou par une galerie vitrée. Les étages sont-ils distribués en petites pièces, les ouvertures sont séparées par des trumeaux. Faut-il une cheminée sur un mur de face, son tuyau porté en encorbellement est franchement accusé à l'extérieur et passe à travers tous les étages jusqu'au faîte... etc. »

liser toute la lumière, et les salles sont éclairées par des baies nombreuses et larges. Les combles doivent avoir des pentes suffisantes pour éviter le dépôt des neiges; les eaux pluviales tombant en abondance, il est indispensable qu'elles soient recueillies dans des chêneaux et rejetées loin des murs par des gargouilles saillantes, ou conduites jusqu'au sol par des tuyaux. La gargouille n'est-elle pas la tête de lion du chéneau antique, allongée pour écarter l'eau de la base du mur? Les pentes du comble donnent une forme élancée aux pignons, qui sont ajourés comme les façades.

Au midi, l'habitation doit être garantie aussi bien contre la chaleur que contre la pluie : les façades sont moins ouvertes; les combles ont de faibles pentes; la charpente est assez saillante pour garantir tout le mur de face et les eaux tombent directement sur le sol. Des auvents protègent les fenêtres et les portes contre les rayons du soleil et contre l'égoût des toits (1).

L'art français se manifeste au treizième siècle, dans les constructions privées comme dans les constructions monumentales, par des œuvres où la beauté de la forme ne le cède en rien à la justesse de l'idée (2).

(1) On retrouve ces dispositions, familières aux habitations septentrionales, dans deux maisons anciennes de Provins, d'une grande simplicité (V. Verdier et Cattois, *Architecture civile et domestique*) et dans une maison de Vitteaux, en Bourgogne. Celle-ci se compose d'un rez-de-chaussée dans lequel s'ouvre une arcade ogivale, et d'un étage percé de trois arcades géminées en plein cintre dans lesquelles s'encadrent des trilobes.

(2) Comme exemple, citons une charmante maison de Figeac, dont les fenêtres conservent encore la disposition originale déjà signalée à Cluny : il faut admirer surtout la combinaison des arcs de décharge, qui s'appuient sur les piles, avec la cloture en pierre formée par les arcatures et les colonnettes, ainsi que les amortissements des moulures à la naissance des arcs, à la base et au sommet des pieds-droits. — Dans le Nord, à Reims, un édifice de la même époque, la *Maison des Musiciens*, a conservé, à son étage supérieur, des statues dont la forme et l'expression font songer à la statuaire antique.

Dans le Languedoc, les dispositions de la maison clunisienne ont été maintenues jusqu'à la fin du quatorzième siècle. La petite ville de Cordes où résidaient en été les comtes de Toulouse, a conservé plusieurs maisons remarquables que la tradition désigne par les

MAISON DU GRAND VENEUR, A CORDES (TARN). XIV° SIÈCLE.

noms des principaux officiers de la cour des comtes, du grand écuyer, du grand veneur, du grand fauconnier.

La maison du grand veneur est disposée comme la maison du grand écuyer, en étages superposés au dessus d'arcades continues.

Les parements unis des murs ne sont décorés que par des bas-reliefs incrustés dans la maçonnerie. Les

ornements de la pierre sont réservés aux baies, aux appuis ; l'effet décoratif résulte de la proportion des étages, des rapports entre les pleins et les vides qui font de la façade l'expression juste de l'habitation intérieure.

Cette vérité d'expression a subsisté en France jusqu'à la fin du seizième siècle, non seulement dans l'habitation privée, mais encore dans les hôtels qui s'élèvent au milieu des grandes villes, après les guerres anglaises, lorsque les arts de la paix commencent à refleurir et que la prospérité devient générale.

N'est-ce pas au temps de Charles VII que fut élevée à Bourges cette magnifique résidence de Jacques Cœur, qui nous a conservé le plan complet d'une habitation seigneuriale, avec sa cour d'honneur, son grand escalier, sa grande salle, ses appartements d'apparat, ses galeries, sa chapelle, ses appartements privés (1).

(1) Avec l'hôtel de Cluny à Paris et le palais de l'Echiquier à Rouen, la maison de Jacques Cœur suffit à nous faire comprendre tout ce qu'il y avait de luxe et de raffinement dans la vie aristocratique au quinzième siècle. L'habitation que se fit construire en 1443, le grand argentier, cette illustration si pure de la patrie française, était en rapport avec la haute situation du personnage : c'est la première construction de cette importance élevée par un simple bourgeois. Elle nous a été conservée, par bonheur, à peu près intacte. — Par une charte de 1224, Louis VIII avait permis aux habitants de Bourges de bâtir sur les remparts. Jacques Cœur acheta de Jacques Belin le fief, comprenant deux tours de l'enceinte de la ville, sur laquelle il éleva son hôtel. La disposition biaise, très originale, qui a été donnée aux bâtiments, résulte de la forme anguleuse du rempart : l'hôtel forme donc un quadrilatère irrégulier, avec façade sur la rue et cour centrale, entourée de portiques. Un contraste frappant, et des plus heureux, est celui des deux aspects que présentent l'hôtel : du côté des anciens remparts, avec les deux grosses tours gallo-romaines utilisées comme supports, c'est presque le château féodal, sévère et hautain, qui défie toute attaque et commande le respect ; du côté de la rue, tout est luxe, richesse, élégance et grâce. Un balcon à dais ajouré, qui contenait autrefois une statue équestre de Charles VII, surmonte une porte largement ouverte ; la chapelle, éclairée par une ample baie à meneaux, règne au-dessus du balcon, qu'escortent à droite et à gauche, deux fenêtres simulées, par lesquelles une figure d'homme et une figure de femme,

HÔTEL DE JACQUES CŒUR, A BOURGES. COUR INTÉRIEURE
(XVe SIÈCLE).

Tout y est approprié aux nécessités de l'habitation ; rien n'y est sacrifié à la symétrie, et cependant il est impossible d'imaginer un édifice plus élégant et mieux conçu. Dès l'entrée, chaque chose est à sa place : la poterne est en communication directe avec les galeries du rez-de-chaussée, tandis que la grande porte donne accès dans la cour d'honneur (1) aux voitures et aux cavaliers.

Peut-être pourrait-on critiquer la complication des formes décoratives ; mais c'est une critique qu'il faudrait faire pour toutes les œuvres du quinzième siècle.

Dès cette époque la maison comme le château perd absolument tout caractère de défense. Les ouvertures se multiplient : le soleil entre partout dans la maison, l'industrie réclame l'ouverture complète des boutiques.

Le bois, usité depuis longtemps dans les constructions du Nord, se prêtait admirablement à ces nécessités nouvelles de l'habitation, et dès la fin du quatorzième siècle s'élèvent des façades entièrement construites en charpente. Non seulement le bois permettait la disposition de devantures à claire-voie sous le poitrail (2) qui formait, avec les poteaux corniers (3) les supports principaux de la façade, mais encore les solives des planchers, posées en saillie sur le poitrail, pouvaient porter en

véritables portraits de serviteurs de la maison, se penchent au dehors pour examiner ce qui se passe. On ignore le nom du grand architecte qui avait travaillé pour Jacques Cœur.

(1) On ne saurait rien voir de plus somptueux, de plus brillant et de plus pittoresque que l'intérieur de la cour d'honneur, avec ses sculptures exquises, et les multiples emblèmes qui partout, viennent rappeler la présence du maître. La chapelle elle-même est une merveille, et les douze figures d'anges, de grandeur naturelle, qui décorent sa voûte, sont un spécimen à peu près unique de la peinture française de l'époque. Toutefois M. de Champeaux (*Hist. de la peinture décorative*) incline à y voir une œuvre flamande.

(2) Grosse poutre qui sert à soutenir le mur de face.

(3) Poteaux qui font l'encoignure d'un bâtiment.

encorbellement les étages supérieurs, tout en abritant l'entrée de la devanture des boutiques. Les villes de Reims, de Beauvais, de Rouen, de Lisieux, d'Orléans, d'Angers, du Mans, ont conservé des types remarquables de ces maisons, entièrement construites en pans de bois apparents (1).

<div style="text-align:right">Lucien Magne.</div>

(*L'Art dans l'habitation moderne.* Pages 8-20, *passim*. Paris. Firmin-Didot et C^{ie}, 1887).

(1) Les remplissages étaient formés de combinaisons de briques, comme à Lisieux ; de carreaux de faïence, comme à Beauvais, de plaquettes de pierre sculptée comme à Angers, ou simplement de hourdis en mortier de chaux.

CHAPITRE VII

LES ARTS SECONDAIRES.

1. — *L'Ameublement des châteaux.*

Il nous faut prendre le château lorsqu'il devient une demeure contenant tous les services nécessaires à la vie sédentaire, lorsqu'il cesse d'être simplement une enceinte plus ou moins étendue protégée par un donjon, et renfermant des bâtiments, ou plutôt des baraques de bois destinées au logement d'une garnison temporaire. Ce n'est guère qu'au douzième siècle que le château commence à perdre l'aspect d'un camp retranché ou d'une *villa* entourée d'un retranchement, pour prendre les dispositions qui conviennent à une demeure permanente, et destinée à des propriétaires habitués déjà au bien-être, au luxe même, cherchant à s'entourer de toutes les commodités de la vie. Il serait fort inutile d'essayer de donner un aperçu de la vie de château avant cette époque : les documents font défaut; puis, par ce qui reste des habitations des dixième et onzième siècles (fragments rares d'ailleurs), on doit supposer que la vie s'y passait à peu près comme elle se passe dans un campement fortifié. Excepté le donjon, qui présentait une demeure bâtie d'une manière durable, et qui ne

contenait qu'une ou deux salles à chaque étage, le reste de ces enceintes défendues n'était qu'une sorte de hameau ou de village où l'on se logeait comme on pouvait. Ici une écurie, là une salle de festin, plus loin des cuisines, puis des hangars pour serrer les fourrages et les engins. Le long des murailles, des appentis pour la garnison qui en temps ordinaire, habitait les tours. Mais vers la fin du douzième siècle, la noblesse féodale avait rapporté d'Orient des habitudes de luxe, des étoffes, des objets et meubles de toute nature qui devaient modifier profondément l'aspect intérieur des châteaux (1). A cette époque aussi, la féodalité cléricale, singulièrement enrichie depuis les réformes de Cluny et de Cîteaux, donnait l'exemple d'un luxe raffiné, dont nous pouvons difficilement aujourd'hui nous faire une idée, malgré les nombreux abus si souvent signalés alors et dont les textes font mention. Les seigneurs laïques ne pouvaient, près des riches abbayes, des évêchés déjà somptueux, à leur retour d'Orient, conserver les mœurs grossières de ces châtelains des dixième et onzième siècles, ayant pour habitude de porter leur avoir avec eux; avoir qui ne consistait qu'en quelques bijoux, quelques meubles transportables, une vaisselle d'étain, force armes et harnais, et un trésor en matière qui ne les quittait pas.

(1) Toutefois, l'architecture et la décoration intérieure des demeures seigneuriales sont encore d'une assez grande simplicité. Des poitraux accolés portés par de lourds piliers, traversent la pièce et reçoivent les poutres qui elles-mêmes supportent le solivage. La cheminée est circulaire, parfois décorée de peintures sur sa hotte. Des courtines protègent le lit; d'autres, suspendues à des potences mobiles de fer, sont destinées à masquer les jours des fenêtres. Des escabeaux, des pliants, des chaises de bois, des armoires et des bancs servant de coffres complètent le mobilier. Quant aux tapis rapportés d'Orient, dont il est question ici, ils étaient rares et chers et on ne les employait que comme couvertures de meubles, dorsals de bancs, portières, etc.

Pour qu'un homme songe à se bâtir une demeure dans laquelle il accumule peu à peu les objets nécessaires à la vie, dans laquelle il laisse en dépôt ses richesses, il faut qu'il soit arrivé à un degré de civilisation assez avancé. Il faut qu'il ait confiance non seulement en la sûreté de cette demeure, mais en la fidélité du personnel chargé de la garder. Il faut qu'il ait des garanties autour cette demeure; qu'il ait acquis, par la crainte ou le respect, une influence morale sur ses voisins. Tant qu'il n'est pas arrivé à ce résultat, il n'a que des repaires et non des demeures. La femme n'était pas, vis-à-vis du chef germain, ce qu'elle était chez les Romains; quelle que fût l'infériorité de sa position, voisine de l'esclavage, cependant elle participait jusqu'à un certain point aux affaires, non seulement de la famille, mais de la tribu. Le christianisme développa rapidement ces tendances; l'émancipation fut à peu près complète. Le clergé sut profiter avec adresse de ces dispositions des conquérants barbares, et il fit tout pour relever la femme à leurs yeux; par elle, il acquérait une influence sur ces esprits sauvages, et plus la compagne du chef franc sortait de l'état de domesticité, plus cette influence était efficace.

Le système féodal était d'ailleurs singulièrement propre à donner à la femme une prépondérance marquée dans la vie journalière. Les Romains, qui passaient toute leur vie dans les lieux publics, ne pouvaient considérer la compagne attachée à la maison que comme un être réservé à leur plaisir, une société n'ayant et ne pouvant exercer aucune influence sur leur vie de citoyen. Mais, dans le château féodal, quelle que fût l'activité du seigneur, il se passait bien des journées pendant lesquelles il fallait rester près de l'âtre. Ce tête-à-tête forcé amenait nécessairement une intimité, une solidarité

entre l'époux et l'épouse dont le Romain n'avait point l'idée. Cette vie isolée, parquée, de lutte contre tous, rendait le rôle de la femme important. Si le seigneur faisait quelque lointaine expédition, en défiance perpétuelle, ne comptant même pas toujours sur le petit nombre d'hommes qui l'entourait, il fallait bien qu'il confiât ses plus chers intérêts à quelqu'un; que, lui absent, il eût un représentant puissant et considéré comme lui-même. Ce rôle ne pouvait convenir qu'à la femme, et il faut dire qu'elle le remplit presque toujours avec dévouement et prudence. Le moral de la femme s'élève dans l'isolement, n'éprouvant pas les besoins d'activité physique au même degré que l'homme; étant douée d'une imagination plus vive, son esprit lui crée, dans la vie sédentaire, des ressources qu'elle sait mettre à profit. Il ne faut donc point s'étonner si, au moment où la féodalité était dans sa force, le rôle de la femme devient important; si elle prit dans le château une autorité et une influence supérieure à celle du châtelain sur toutes les choses de la vie ordinaire. Plus sédentaire que celui-ci, elle dut certainement contribuer à l'embellissement de ces demeures fermées, et les rivalités s'en mêlant, au treizième siècle déjà (1), beaucoup de châteaux étaient meublés avec luxe et contenaient en tentures, tapis (2), boiseries sculptées, objets précieux,

(1) Au treizième siècle, les fenêtres sont plus grandes; les plafonds plus ornementés; la cheminée plus vaste, avec un manteau richement décoré de sculptures. Le lit est surmonté d'un dais ou *ciel* suspendu au plafond et garni de courtines sur les trois côtés. A côté du lit est la chaire, le siège honorable avec deux degrés. Entre les fenêtres est placée une armoire décorée de ferrures, de sculptures et de peintures.

(2) L'usage d'étendre des tapis sur le sol des appartements paraît avoir été fort anciennement adopté chez les peuples orientaux ou ceux qui subissaient leur influence, et introduit en France à l'époque des croisades. On trouve aussi dès le douzième siècle, — les vignettes des manuscrits

des richesses d'autant plus considérables qu'elles s'accumulaient sans cesse, la roue de la mode ne tournant pas alors avec la vitesse que nous lui voyons prendre depuis un siècle. Il n'était pas aisé d'ailleurs, alors comme aujourd'hui, de remplacer un mobilier vieilli : il fallait faire sculpter les bois, ce qui était long; pour cela s'adresser au huchier (1), au boîtier; acheter les étoffes à la ville, et souvent le château en était éloigné; s'adresser au mercier, au cloutier, au crespinier (2), au cardeur, au chavenacier, puis enfin au tapissier. Tout cela demandait du temps, des soins, beaucoup d'argent, et c'est ce dont les seigneurs féodaux, vivant sur leurs domaines, manquaient le plus; car la plupart des redevances se payaient soit en nature, soit en services.

Jusqu'à la fin du quinzième siècle, le service intérieur des châteaux était fait au moyen de corvées. Les difficultés n'étaient pas moindres lorsqu'il fallait transporter jusque dans la résidence du châtelain des meubles fabriqués au loin. Il fallait alors réclamer les services des vavasseurs ou des villages et hameaux. Tel canton devait un char traîné par plusieurs paires de bœufs, tel village ou tel vavasseur ne devait qu'un cheval et une charrette ou une bête de somme. Les dépenses, la dif-

en font foi, — de nombreux exemples de ces tapisseries suspendues en guise de grandes portières pour séparer les pièces d'un appartement ou même pour diviser une chambre.

(1) Les huchiers, au treizième siècle, fabriquèrent des portes, des fenêtres, des volets, des coffres, bahuts, armoires, bancs. Cet art équivalait à celui de menuisier. Ils étaient compris dans la classe des charpentiers : c'est qu'en effet, les meubles, à cette époque, aussi bien que la menuiserie, étaient taillés et assemblés comme de la charpenterie fine. Les moulures et la sculpture étaient toujours taillées en plein bois, et non point appliquées. (Voy. Viollet-le-Duc, *Dictionnaire du mobilier français*, t. I, p. 370-401, sur la fabrication des meubles.)

(2) Crespinier, celui qui faisait les crépines (ouvrage de passementerie, travaillé à jour par le haut et pendant en franges par le bas).

ficulté d'obtenir du crédit, l'embarras d'avoir affaire à toutes sortes de fournisseurs, faisaient qu'on gardait ses vieux meubles, qu'on ne les remplaçait ou plutôt qu'on n'en augmentait le nombre qu'à l'occasion de certaines solennités. Peu à peu cependant, ne détruisant rien, on accumulait ainsi, dans les résidences féodales, une énorme quantité d'objets mobiliers, reléguant les plus vieux dans les appartements de second ordre, dans les galetas, où ils pourrissaient sous une vénérable poussière.

Les distributions intérieures des châteaux étaient larges, et ils ne ressemblaient guère à nos appartements. Les bâtiments, simples en épaisseur, ne contenaient souvent qu'une suite de grandes salles avec quelques dégagements secrets. On suppléait à ce défaut de distribution par des divisions obtenues au moyen de tapisseries tendues sur des huisseries, ou par des sortes d'alcôves drapées qu'on appelait des *clotets*, des éperviers ou espevriers, des pavillons. Ces distributions s'enlevaient, au besoin, lors des grandes réceptions, des fêtes, ou pendant la saison d'été. On retrouve encore dans cet usage, qui fut suivi jusqu'à l'époque de la renaissance, une tradition des mœurs primitives féodales; car, dans les premières enceintes fortifiées, les habitations, comme nous l'avons dit plus haut, n'étaient guère qu'un campement

CHAISE A COUSSINET.

que l'on disposait en raison des besoins du moment.

Au douzième siècle, les manoirs, habitations des chevaliers, sans donjons ni tours, ne se composent généralement à l'intérieur que d'une salle basse à rez-de-chaussée contenant la cuisine et le cellier, d'une salle au premier étage avec une garde-robe voisine. Par le fait, les distributions des appartements des châteaux ne différaient de celle-ci que par leurs dimensions ou par une agglomération de pièces répétant cette disposition primitive. Dans la salle, qui était le lieu de réunion, se trouvait la chambre à coucher, prise aux dépens de la pièce. Le mobilier de la salle se composait de bancs à barres avec coussins, de sièges mobiles, de tapis, ou tout au moins de nattes de jonc, de courtines devant les fenêtres et les portes, d'une grande table fixée au plancher, d'un dressoir (1), d'une crédence (2), de pliants et de la chaire (3) du seigneur. Le soir, des bougies de cire étaient posées sur des bras de fer scellés aux côtés de la cheminée, dans des flambeaux placés sur la table, ou sur des lustres façonnés au moyen de deux barres de fer ou de bois en croix, suspendus au plafond. Le feu de la cheminée

(1) Meuble fait en forme d'étagère, garni de nappes, et sur lequel on rangeait de la vaisselle de prix, des pièces d'orfèvrerie pour la montre. Ce meuble ne paraît guère avoir été en usage avant le quatorzième siècle, car, jusqu'alors, les plus riches seigneurs et les souverains ne semblent pas avoir possédé une vaisselle somptueuse.

(2) Petit buffet sur lequel on déposait les vases destinés à faire l'essai. On plaçait la crédence près de la table à manger quand le couvert était mis. Ce meuble se composait d'une petite armoire fermée à clef, dont le dessus, recouvert d'une nappe, était destiné, au moment du festin, à recevoir les vases que renfermait l'armoire.

(3) La chaire ou chaise était le siège garni de bras et d'un dossier. On peut désigner par ce terme tous les sièges souples, sièges pliants (faudesteuils) qui étaient destinés à être transportés plus facilement. Le plus ancien faudesteuil ou fauteuil connu est le fameux fauteuil dit de Dagobert, provenant du trésor de Saint-Denis et dont la fabrication a été attribuée à saint Éloi.

ajoutait son éclat à cet éclairage. Le mobilier de la chambre consistait en un lit avec ciel ou dais, en une chaire; des coussins en grand nombre, quelquefois des bancs servant de coffres, complétaient ce mobilier. Des

LOUIS IX SUR SON SIÈGE ROYAL.
D'après une miniature du XIVᵉ siècle.

tapisseries de Flandre, ou des toiles peintes (1), tendaient les parois, et sur le pavé on jetait des tapis sarra-

(1) La toile peinte était une des tentures les plus ordinaires pendant tout le moyen âge. On commençait par coucher un encollage assez épais sur le tissu, et sur cet apprêt on peignait soit des sujets, soit des ornements. Grégoire de Tours dit qu'à l'occasion du baptême de Clovis, les rues de la

sinois qu'alors on fabriquait à Paris et dans quelques grandes villes. Dans la garde-robe étaient rangés des bahuts renfermant le linge et les habillements d'hiver et d'été, les armes du seigneur; cette pièce devait avoir une certaine étendue, car c'était là que travaillaient les ouvriers et ouvrières chargés de la confection des habits; c'était encore dans la garde-robe que l'on conservait les épices d'Orient, qui alors coûtaient fort cher. Un château grand ou petit devait contenir les mêmes services, car le régime féodal faisait de chaque vassal de la couronne un petit souverain ayant sa cour, ses archives, sa juridiction, ses audiences, ses hommes d'armes, son sénéchal, son sommelier, son veneur, ses écuyers, etc.

Cependant, vers la seconde moitié du quatorzième siècle, les distributions intérieures des châteaux étaient plus compliquées. Déjà les principaux habitants possédaient des appartements séparés, composés de plusieurs pièces, avec escaliers spéciaux à chacun d'eux. On ne couchait plus dans la salle, mais dans des chambres séparées, possédant des dépendances, cabinets, retraits, etc.

Jusqu'alors, en temps de guerre, le château était occupé et défendu par les hommes liges du seigneur, par ceux qui lui devaient le service militaire; mais beaucoup de ces redevances avaient été rachetées à prix d'argent, et les châtelains se voyaient alors contraints d'enrôler des mercenaires. Ces troupes d'aventuriers, peu sûres, étaient casernées dans les places de manière à permettre d'exercer sur elles une surveillance constante.

ville de Reims étaient ombragées par des toiles peintes. Et, encore aujourd'hui, on remarque à l'Hôtel-Dieu de cette ville une belle collection de toiles peintes, représentant la mise en scène du théâtre des compères de la Passion, qui datent de la fin du quinzième siècle.

LES ARTS SECONDAIRES. 283

REPRÉSENTATION D'UN FESTIN D'APPARAT AU XV° SIÈCLE.

Ainsi, dans le château des quatorzième, quinzième siècles, y a-t-il les locaux destinés au casernement, et les locaux destinés aux habitants, à ce qu'on appelait la maison, aux fidèles.

Le mobilier de ces locaux destinés aux mercenaires était très simple, une ou deux grandes salles, en raison de l'étendue du château, contenaient des lits (châlits) (1) disposés comme le sont nos lits de camp, quelques grandes armoires pour renfermer les armes et vêtements, des tables, bahuts et bancs. De vastes cheminées chauffaient ces salles, qui n'avaient aucune communication

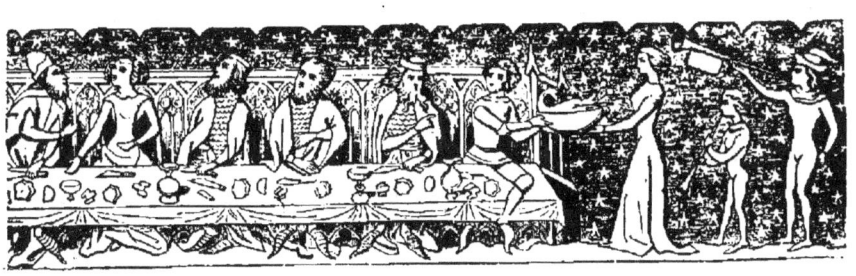

SUITE DE LA GRAVURE CI-DESSUS.

(1) Au quatorzième siècle, le luxe déployé dans les chambres à couche des seigneurs, notamment pour les lits, est des plus brillants : le lit est entouré d'étoffes précieuses tissées de riches couleurs brodées d'argent et d'or ; on les surmonte de ciels avec lambrequins, courtines, dossiers, etc.

directe, soit avec les appartements, soit avec les dehors (1).

<div align="right">Viollet-le-Duc.</div>

(*Dictionnaire raisonné du Mobilier français de l'époque carlovingienne à la Renaissance*, t. I^{er}, pp. 347-352. Paris, A. Morel, éditeur.)

2. — *La Miniature*.

Les Livres d'heures, ces pieux manuels si répandus depuis le commencement de la période gothique, peuvent, à eux seuls, servir de critérium pour apprécier le niveau de l'art de la miniature (2). Ils permettaient aux

(1) A la fin du quatorzième siècle, la vie intérieure de la riche bourgeoisie ne différait guère de celle de la noblesse; mais par contre, les petits marchands, les artisans et surtout les paysans n'avaient, on le pense bien, qu'une existence fort précaire. Dans les villes, le « menu peuple » habitait des chambres louées dans lesquelles s'entassait une famille entière. Le même lit recevait le père, la mère et les enfants; ou bien, dans un angle de l'unique pièce qui servait de chambre à coucher, de cuisine et de salle, des cases superposées, comme des tiroirs, logeaient les membres de toute une famille; de grands volets glissants sur galets fermaient ces lits posés les uns sur les autres. Les meubles garnissant ces tristes habitations échappent, hélas! à toute description.

(2) C'est le souci de la belle écriture qui a amené logiquement l'application du dessin à la décoration des pages du livre manuscrit. L'idée de la calligraphie éveilla l'idée de l'ornement, de l'enluminure (*illuminatio*) et les artistes qui s'en occupèrent devinrent les enlumineurs; plus tard le mot de miniature (de *minium*, couleur rouge) prévalut, par une sorte d'abus de langage. M. Lecoy de la Marche a divisé l'histoire de la miniature ou de l'enluminure française au moyen âge en deux grandes phases : 1° la phase *hiératique*, pendant laquelle l'artiste, qui est lui-même un ecclésiastique, travaille exclusivement pour les clercs, et qui s'étend chez nous depuis l'époque mérovingienne jusque vers le milieu du treizième siècle; et 2° la phase *naturaliste*, caractérisée par la recherche du réel et par la sécularisation de l'art : elle s'ouvre au treizième siècle et atteint son apogée au quinzième; à force de se développer, la miniature deviendra la grande peinture. M. Lecoy de la Marche paraît avoir démontré aussi l'origine latine, et non byzantine de l'enluminure française. On trouvera dans son

laïques de réciter, suivant l'antique usage, les prières que les chanoines psalmodiaient dans leurs stalles à certaines *heures* fixes (d'où leur nom), et, à l'origine, ils ne contenaient même que les psaumes; c'est dans ces psautiers que les enfants apprenaient à lire. A l'extérieur les livres d'heures n'étaient pas moins somptueux. Devenus promptement de véritables joyaux, enrichis par le travail de l'orfèvre, du relieur, du brodeur, ils étaient portés par les élégantes dans un sachet précieux, suspendu à leur bras ou à leur ceinture. Un poète du temps, Eustache Deschamps, les désigne parmi les objets de luxe dont une femme de bonne maison ne pouvait décemment se passer; on se demande seulement comment, devant une telle accumulation de merveilles artistiques, elle arrivait à prier sans distraction. Les princes, les grands seigneurs mirent une louable émulation à posséder les plus belles Heures; ce fut leur façon la plus ordinaire d'encourager l'art de la miniature. Entre tous se distingua le duc de Berry (1), frère de Charles V, dont on conserve plusieurs magnifiques livres de prières : un d'eux, aujourd'hui à Bruxelles, contient vingt grandes peintures exécutées par Jacquemart d'Odin ou de Hesdin et par André Beauneveu, le

livre des détails précis et complets sur les caractères et les spécimens des peintures de la période mérovingienne, puis de la période carlovingienne et de la période romane; enfin sur la renommée de l'école française durant la période gothique; sur les lettres à dessins d'ornements, les lettres historiées, les portraits, les scènes religieuses, les sujets de genre dans la miniature.

(1) Le duc Jean de Berry, l'égal du roi en puissance et en richesse, se signala par son luxe et ses prodigalités artistiques, et fut le plus ardent amateur, le plus insatiable curieux, ainsi que le plus grand bâtisseur de son temps. On lui attribue la construction de dix-sept châteaux ou hôtels. Sur le duc de Berry et sur ses multiples entreprises artistiques, voir un travail, malheureusement inachevé, de MM. A. de Champeaux et Gauchery. (*Gazette archéologique*, 1887.)

plus habile de ses artistes, suivant le témoignage de Froissart; dans un autre, appartenant à la famille d'Ailly, on n'admire pas moins de cent soixante-douze sujets, accompagnés chacun d'une légende en caractères bleus et rouges, et dans cette longue galerie figurent le duc et la duchesse en oraison, un groupe de flagellants se donnant la discipline, etc.; un troisième, devenu le plus bel ornement de la collection du duc d'Aumale, offre toute une série de scènes bibliques et de vues d'après nature où M. Delisle, qui en a découvert les principaux auteurs, Pol de Limbourg et ses frères, n'a pas craint de reconnaître le chef-d'œuvre de la peinture du moyen âge (1). Les ducs d'Anjou eurent des Heures aussi belles, notamment Louis II, cousin germain de Charles VI, Yolande d'Aragon, sa femme, René et Charles, leurs fils. René, artiste universel, passe même pour en avoir peint cinq ou six de sa main; mais cette attribution est erronée ou suspecte, sauf pour deux superbes volumes illustrés par son pinceau ou tout au moins par celui des artistes qu'il entretenait auprès

(1) Voy. cette étude de M. Léopold Delisle dans la *Gazette des Beaux-Arts*, (1884, 2ᵉ période, t. 29, p. 401 et suiv.) et les héliogravures qui l'accompagnent. — Les douze peintures qui ornent le calendrier, dans ce magnifique livre d'heures, sont bien certainement la merveille de l'art pictural du moyen âge : le tableau des faucheurs et des faneuses, celui des deux paysans dont l'un herse la terre et l'autre jette la semence, celui du sanglier déchiré par des chiens dans une clairière offrent un intérêt de premier ordre, que relèvent encore les représentations de châteaux qui enferment les derniers plans, et qui, prises isolément, constituent des documents topographiques et archéologiques d'une valeur tout à fait exceptionnelle. « Il semble difficile, écrit M. Delisle, de ne pas reconnaître le Palais et la Sainte-Chapelle sur le tableau du mois de juin, le Louvre sur celui du mois d'octobre, et le château de Vincennes sur celui du mois de décembre. Tout porte à croire que nous avons une vue de Mehun-sur-Yèvre, dans un autre tableau, sur lequel la bannière du duc de Berry est arborée au haut des tours d'un château. » — Pol de Limbourg et ses deux frères, les auteurs présumés de ce chef-d'œuvre, étaient au service du duc auquel ils offrirent des étrennes le 1ᵉʳ janvier 1411.

de lui. Il faut encore citer les Heures du duc de Bedford, dues à un maître français, celles de Louis de Laval, celles de Pierre II, duc de Bretagne, où, parmi de petites scènes bretonnes, se fait remarquer une vue du Mont Saint-Michel. Il faut citer aussi le livre de Jeanne d'Évreux, reine de Navarre : il se rattache par une évidente parenté à celui de Louis II d'Anjou et à l'un de ceux du duc de Berry; car, pour l'art comme pour la littérature, il existait une sorte de fonds commun où puisaient à volonté les gens du métier. Une preuve entre mille, c'est le cheval blanc du saint Martin de Fouquet, qui se retrouve avec la même pose et le même harnachement dans mainte miniature. On conçoit qu'un si luxueux développement devait donner aux livres d'heures une valeur vénale considérable. Leurs propriétaires les hypothéquaient comme des immeubles, et souvent ils valaient le prix d'une grande terre. Un de ceux du duc de Berry fut estimé, à l'ouverture de sa succession, quatre mille livres

BORDURE TIRÉE DES HEURES DE LOUIS DE FRANCE, DUC D'ANJOU, XVᵉ SIÈCLE.

tournois. Le roi René engagea un jour les siens pour cent florins; certains princes empruntèrent sur les leurs des sommes dix fois plus fortes...

... Aux approches de la Renaissance, plusieurs causes réunies amenèrent peu à peu la miniature sur la pente de la décadence. La propagation de l'imprimerie est du nombre : le manuscrit tout entier s'efface devant le livre à caractères moulés et tombe au second rang. Toutefois cet art séculaire et national ne s'éteindra pas sans laisser d'héritiers. La grande peinture moderne est la fille de l'enluminure : après s'être échappée du corps de la lettrine, *l'histoire* a brisé la prison du livre, devenu à son tour un cadre trop étroit, pour s'élancer au dehors et se développer en liberté. L'école française, en particulier, a pour ancêtres directs Fouquet (1), Beauneveu et leur modeste pléiade, bien plutôt que les maîtres de la Renaissance italienne. Nos fresques, nos peintures sur toile ne sont, à l'origine, que des miniatures agrandies : mêmes idées, même faire, mêmes procédés, même finesse. Regardez les rétables, les reliquaires décorés par le pinceau, la châsse de sainte Ursule, par exemple : la ressemblance est encore plus frappante, et la

(1) Avec Jean Fouquet (quinzième siècle), la miniature prit une extrême importance : on sait, d'autre part, que ce grand artiste, appelé à Rome pour faire des portraits, exécuta sur toile celui du pape Eugène IV, œuvre d'art malheureusement perdue. Mais Fouquet était surtout un miniateur et c'est en cette qualité qu'il nous a laissé d'admirables ouvrages. L'*Adoration des mages*, un des plus beaux morceaux des célèbres Heures exécutées pour maître Étienne Chevalier, contrôleur général des finances, semble avoir été faite pour encadrer le portrait de Charles VII qui en est le sujet principal. L'immense frontispice du *Boccace* de Munich, qui représente la haute cour de justice tenue à Bourges en 1458, pour la condamnation du duc d'Alençon, accusé du crime de haute trahison, est un exemple typique de l'entente de la composition et de la savante ordonnance qui distinguaient l'école française. Jean Fouquet était originaire de la Touraine, et il y travailla longtemps auprès de Louis XI, dont il devint le peintre attitré.

transition plus insensible. Rien d'étonnant, d'ailleurs, puisque ces œuvres vénérables sont souvent sorties des mêmes mains : Fouquet, les Van Eyck, Angelico de Fiesole, Léonard de Vinci n'ont-ils pas exercé leur génie

MINIATURE EXTRAITE DES FEMMES ILLUSTRES
Traduites de Boccace. Bibl. nat. de Paris.

fécond sur le vélin aussi bien que sur la toile ou le bois, et certaines de leurs œuvres, comme le portrait d'Étienne Chevalier, n'ont-elles pas été simplement transportées de l'un sur l'autre? Même en peignant leurs grands tableaux, Giotto, le Pérugin, Raphaël, dans sa première manière, ont l'air de se souvenir des brillantes

L'ART AU MOYEN AGE. 19

enluminures où ils ont puisé dès leur enfance le goût du dessin, en feuilletant les vieux manuscrits de leurs églises et de leur bibliothèques. La juste admiration que nous inspirent les modernes doit donc remonter jusqu'à leurs initiateurs et à leurs premiers modèles. Le mystère qui recouvre le nom de la plupart de ces anciens maîtres les ont fait trop souvent négliger; leur astre a pâli devant le soleil du grand art, mais l'éclat du plein jour ne détruit pas le charme de l'aurore et ne saurait en imposer l'oubli.

<div style="text-align:right">A. Lecoy de la Marche.</div>

(*Les Manuscrits et la Miniature*, p. 224-228 et 245. Paris, A. Quantin, éditeur, 1884.)

3. — *L'orfèvrerie* (1).

L'époque de saint Louis, qui peut être considérée comme marquant l'apogée de l'orfèvrerie religieuse, est en même temps celle où une importante transition s'opère qui introduira dans la vie laïque ce même luxe, depuis longtemps dévolu aux seuls besoins et usages du culte. Mais on ne saurait manquer de mentionner ici avec honneur l'orfèvrerie émaillée de Limoges, qui jouit pendant plusieurs siècles d'une très grande célébrité. Limoges, s'était fait, dès la période gallo-romaine, une réputation pour ses travaux d'orfèvrerie. Saint Éloi, le grand orfèvre des cours mérovingiennes, était originaire de cette contrée, et il travaillait chez Albon, orfèvre et monétaire de Limoges, quand son habileté lui

(1) Sur les arts somptuaires au moyen âge, consulter le grand ouvrage de J. Labarte, *Histoire des Arts industriels.*

valut d'être appelé à la cour de Clotaire II. Or, la vieille colonie romaine avait conservé sa spécialité industrielle, et, pendant le moyen âge, elle se fit surtout remarquer

CHÂSSE ÉMAILLÉE PROVENANT DE LIMOGES (XII^e SIÈCLE).
Musée de Cluny.

par la production d'ouvrages d'un caractère particulier, qui déjà se seraient fabriqués chez elle dès avant le troisième siècle, s'il faut en juger d'après un passage de Philostrate, écrivain de cette époque (1).

(1) Les recherches les plus récentes de la critique, et notamment celles que l'on doit à M. Molinier, ont eu pour résultat d'augmenter encore la part qu'il est juste d'attribuer aux ateliers français dans le travail de l'émaillerie. Cet art ne nous est pas venu de l'Orient, comme on l'avait cru,

Cette orfèvrerie constitue un genre mixte, en cela que le cuivre est la matière servant de fonds d'œuvre, et en cela aussi que ses principaux effets sont dus non moins à la science de l'émailleur qu'au talent de l'ouvrier sur métal. Les procédés de fabrication en étaient fort simples, — à décrire, s'entend, car l'exécution ne pouvait être que d'une longueur et d'une minutie très grandes.

« Après avoir dressé et poli une plaque de cuivre, » dit M. Labarte, à qui nous empruntons textuellement cette description, « l'artiste y indiquait toutes les parties qui devaient affleurer à la surface du métal, pour rendre les traits du dessin ou de la figure qu'il voulait représenter; puis, avec des burins et des échoppes, il fouillait profondément dans le métal tout l'espace que les divers métaux devaient recouvrir. Dans les fonds ainsi *champlevés* (terme parfois adopté pour désigner la fabrication même de ces ouvrages), il introduisait la matière vitrifiable, dont il opérait ensuite la fusion dans le fourneau. Lorsque la pièce émaillée était refroidie, il la polissait par divers moyens, de manière à faire paraître à la surface de l'émail tous les traits du dessin rendus par le cuivre. La dorure était ensuite appliquée sur les parties du métal ainsi réservées. Jusqu'au douzième siècle,

mais il est né sur le sol même de la Gaule, et la ville de Limoges est restée à travers les âges, suivant une heureuse expression de M. Gonse, la cité d'élection des arts du feu. — Il est bon de rappeler, pour l'intelligence de ce qui va suivre, qu'il y a quatre sortes d'émaux : 1° le plus ancien, pratiqué par les Byzantins et par les Chinois : c'est l'émail cloisonné; 2° l'émail champlevé ou en taille d'épargne qui fut en honneur spécialement chez les artistes limousins et rhénans; 3° l'émail translucide sur or, et enfin 4° l'émail peint. Limoges s'est illustré par le travail des émaux champlevés et des émaux peints; et Paris, au quatorzième siècle, s'est acquis une renommée universelle pour l'exécution, si délicate, si difficile, des émaux translucides sur or ou argent, recouvrant très légèrement les reliefs du métal. — L'école d'orfèvrerie de Saint-Denis avait pris également, à l'instigation de Suger, une énorme importance.

les traits du dessin affleuraient seuls le plus ordinairement à la surface de l'émail, et les carnations, comme les vêtements, étaient produits par des émaux colorés. Au treizième siècle, l'émail ne servait plus qu'à colorer les fonds. Les figures étaient réservées en entier sur la plaque de cuivre, et les traits du dessin exprimés alors par une fine gravure sur le métal. »

Entre les émaux cloisonnés et les émaux *champlevés,* la différence n'est autre, on le voit, que celle du mode de disposition première des compartiments destinés à recevoir les diverses compositions vitrifiables. Ces deux genres d'ouvrages analogues eurent, toute influence de mode mise en compte, une vogue à peu près égale, mais encore le premier rang paraîtrait-il appartenir à l'orfèvrerie de Limoges, qui, aux temps où se manifesta le besoin multiple des reliquaires particuliers et des offrandes collectives aux églises, eut sur l'autre orfèvrerie l'avantage d'être d'un prix beaucoup moins élevé, et par conséquent plus accessible à toutes les classes (1).

CROSSE D'ABBÉ ÉMAILLÉE.
Travail de Limoges. (XIII^e siècle.)

(1) Les émaux champelevés de Limoges, déjà très recherchés et en grande

Il n'est guère aujourd'hui de musée, ni même de collection privée, qui ne contienne quelque échantillon de l'ancienne industrie limousine.

Avec le quatorzième siècle, le luxe de l'orfèvrerie cesse d'avoir pour but exclusif la décoration ou l'enrichissement des basiliques; il prend tout à coup un tel développement dans les sphères laïques, que, voulant ou feignant de vouloir le rappeler dans la voie qui jusqu'alors avait pu lui sembler normale, le roi Jean, par une ordonnance de 1536, défend aux orfèvres d'ouvrer (fabriquer) vaisselle, vaisseaux (vases) ou joyaux d'argent, de plus d'un marc d'or ni d'argent, sinon pour les églises. »

Mais on peut faire des ordonnances pour avoir l'avantage de ne pas les suivre, et bénéficier particulièrement de cette exception. Ce fut, paraît-il, ce qui arriva alors; car, dans l'inventaire du trésor de Charles V, fils et successeur du roi qui avait signé la loi somptuaire de 1356, la valeur des diverses pièces d'orfèvrerie n'est pas estimée à moins de *dix-neuf millions*.

Ce document, où la plupart des objets sont mentionnés avec de minutieux détails, suffirait pour composer

réputation au douzième siècle, étaient incontestablement supérieurs, comme goût et comme exécution, à tout ce que l'on faisait alors. Deux pièces peuvent être considérées comme les chefs-d'œuvre de cette émaillerie : le grand émail de Geoffroy Plantagenet, au Musée du Mans, et le ciboire d'Alpaïs, au Louvre. La seconde de ces pièces exceptionnelles est d'une originalité de dessin et d'un fondu de coloris incomparables. Au treizième siècle, les fabriques de Limoges touchent à leur apogée; leurs produits s'exportaient au loin, et inondaient l'Europe. Malheureusement la plupart furent détruits, dans les temps de trouble, pour être portés à la fonte. — Les émaux rhénans (il n'est pas impossible, d'ailleurs, que les ateliers d'émaillerie du Rhin n'aient été qu'une branche indépendante de la vieille souche limousine), se distinguent par l'emploi des verts et des jaunes éclatants; ceux de Limoges sont reconnaissables à la chaleur harmonieuse des bleus et des rouges, qui dominent toute la gamme du coloris.

à lui seul un véritable tableau historique de l'état de l'orfèvrerie à cette époque, et il peut, en tout cas, donner une haute idée du mouvement artistique qui s'était fait en ce sens, et du luxe que cette industrie était appelée à servir.

<div style="text-align:center">P. Lacroix (*bibliophile Jacob*).</div>

<div style="text-align:center">(*Les Arts au moyen âge et à l'époque de la Renaissance*, p. 133-136, Paris, Firmin-Didot, 1857.)</div>

4. — *L'art et les artistes au moyen âge.*

A. — Imagiers, peintres, sculpteurs, peintres-verriers.

Sous le modeste nom d'imagiers se rangeaient les peintres enlumineurs, les sculpteurs ou tailleurs d'images, soit en pierre, soit en bois, les artistes du verre ; mais nous ne voyons pas dès l'abord, dans cette humble classe d'artisans, les prérogatives extraordinaires que les arts régénérés lui donneront plus tard. « Gens de métier, » disait-on, confondant par là les peintres et les tailleurs d'images avec les artisans purement manuels. Cet état de choses persista d'ailleurs fort longtemps. Dans la maison des rois, les littérateurs et les savants avaient depuis fort longtemps une place très honorable, que les peintres ne faisaient encore que fort médiocre figure entre les gens de la sommellerie et les *haste-rôts*.

Cette humble origine a été pour une grande part cause du nombre relativement restreint d'artistes du moyen âge dont les noms sont venus jusqu'à nous. Les comptes sont seuls à nous parler d'eux et bien rarement, hélas ! les chroniques.

Au temps des règlements d'Étienne Boileau (1), les imagiers se divisaient en deux classes parfaitement distinctes : c'étaient d'abord les tailleurs d'images en os, en buis et en ivoire, « ceux qui taillent cruchefis », ainsi que portaient les statuts de Boileau, et qui allaient du crucifix jusqu'aux manches de couteaux, en passant par les saints de toutes catégories. C'étaient ensuite les peintres-imagiers, qui peignaient et barbouillaient de couleurs crues et voyantes, depuis les plus minces objets d'ameublement jusqu'aux tableaux et aux miniatures.

Il faut le reconnaître, les sculpteurs sur os, sur ivoire ou sur bois étaient les plus puissants de la corporation des imagiers, et le commerce des crucifix était alors des plus lucratifs. De plus, ces objets pieux s'adressant aux riches, les relations créaient au profit des imagiers divers privilèges, tels que l'exemption du guet, un des plus recherchés et des plus rares. Les patenôtriers, ou fabricants de chapelets, n'avaient jamais ob-

(1) On sait que la rédaction du *Livre des Métiers* fut le plus grand acte de la vie administrative du prévôt des marchands. Il ne faudrait pas croire, toutefois, que Boileau eût lui-même écrit et composé ce recueil : il en fut seulement l'inspirateur et en approuva les termes, après que les délégués de chaque corps de métier eurent procédé à l'élaboration de leurs cahiers. Le *Livre des Métiers* garda force de loi jusqu'au dix-septième siècle. — A peu de chose près, les corporations étaient formées de maîtres, reçus à la suite d'un stage variable, en qualité de valets. La réception se faisait par les maîtres en exercice, après le paiement d'une coutume. La fabrication, la bonne exécution des œuvres était une des préoccupations les plus vives des jurés de chaque métier : nulle part au monde l'orgueil du producteur n'était porté plus haut qu'en France et qu'à Paris surtout. Quant aux matières employées, elles devaient être de condition irréprochable : il n'était pas rare de voir les jurés confisquer un objet dont les éléments primitifs semblaient médiocres, alors même que leur mise en œuvre eût été parfaite. Au reste, chaque artisan était constamment prémuni contre sa propre négligence par l'inspection des jurés sans cesse suspendue sur sa tête, et qui s'exerçait avec d'autant plus de sévérité qu'elle n'allait pas sans quelque jalousie.

tenu cette exemption, bien que leur travail tînt de près aux choses saintes, parce qu'ils ne sculptaient point l'effigie de Dieu ou des saints. Ces œuvres relevées n'empêchaient point les tailleurs d'images de se livrer à des ouvrages d'ordre inférieur et de confectionner de simples arches, des huches ou bahuts, des meubles de tous genres, qu'ils décoraient au dehors de dessins en relief gaufrés, peints et dorés.

Les ordonnances sur le métier contenaient certaines dispositions assez curieuses qu'il est bon de noter au passage, entre autres celle qui forçait l'imagier, sculpteur ou peintre, de travailler sur matière première irréprochable, sauf s'il avait reçu l'ordre du client d'employer des matériaux moins chers. Ceci prouve que l'artisan se composait d'avance un fonds de boutique et explique jusqu'à un certain point que, même pour les pierres tombales, il avait des lames toutes préparées, avec figures de pratique qui ne sont pas plutôt l'effigie d'un mort que celle d'un autre. Pour toutes ces fournitures de son magasin, il était tenu de sculpter la statuette d'un seul bloc, sans y ajouter rien, sauf la couronne pour les images purement religieuses. Le Christ en croix pouvait aussi avoir les deux bras soudés.

Au treizième siècle, les maîtres *tailleurs d'imaiges* n'ont qu'un apprenti pour sept ans, mais ils ont des valets à leur volonté. Ils ne peuvent travailler de nuit, « car leur mestier est de taille, » et les deux prud'hommes du métier étaient chargés de tenir la main à l'observation de cette règle absolue, toute amende portait cinq sols au moins; mais le guet était épargné, ainsi que nous le disions « quar le mestier n'appartient à nulle âme, fors que à sainte yglise et aux princes et aux barons et aux riches hommes et nobles. »

La fabrication des « imaïges » était fort complexe; on

en faisait de variées à l'infini ; les églises étaient encombrées de bas-reliefs, de tombeaux en ronde-bosse ; les châteaux avaient partout des statues, parfois très compliquées, telle que l'image « aux sourcils et yeux branlans, » que nous indique M. L. de Laborde dans son *Glossaire*. Au reste, les sculpteurs disposaient à ce moment de moyens plus perfectionnés que les *imagiers-peintres*.

Ceux-ci avaient aussi des règlements à part ; ils peignaient surtout comme des peintres en bâtiments, appliquant l'or sur l'argent, et non sur zinc, à peine de payer une forte amende ou de refaire entièrement le travail. Ils bénéficiaient d'ailleurs souvent de ce que c'étaient là figures de saintes ou saints, sans qu'on les eût tout simplement détruites et jetées au feu.

Les imagiers-peintres étaient aussi exempts du guet, pour la même raison que les autres ; mais, de même que les sculpteurs, ils furent victimes de l'extension du métier d'orfèvrerie. La partie délicate de la sculpture se réfugia dans ce métier, qui eut l'honneur, au quinzième siècle, de produire comme par hasard un art nouveau, celui de la gravure, par un encrage involontaire de nielles ; les moins fortunés parmi les anciens *imagiers-sculpteurs* tombèrent dans la tabletterie, les plus heureux continuèrent à tenir la seule voie réellement sérieuse de l'ancien métier, la sculpture proprement dite en tant que reproduction de personnes, d'ornements ou d'animaux.

Vers le milieu du quinzième siècle, les tailleurs d'images, qui avaient perdu quelques-uns de leurs privilèges, surtout dans les villes du centre de la France, Orléans, Bourges, Angers, se joignirent aux imagiers-verriers pour revendiquer certains de ces droits. Henri Merlin de Bourges, leur mandataire, porta directement leurs doléances en cour royale et obtint gain de cause. Par

ses lettres datées de Chinon le 3 janvier 1430, Charles VII accorda ce qu'on lui demandait, et les imagiers-sculpteurs, peintres ou verriers continuèrent à « estre quittes et exempts de toutes tailles, aydes, subsides, garde des portes, guets, arrière-guets, etc. »

Plus tard, en 1496, les imagiers de Lyon réclament à leur tour et cette fois on assiste à une réelle constitution de compagnie, de cette confrérie de Saint-Luc, qui est la transition certaine entre l'ancien métier manuel des tailleurs d'images et les académies modernes de peinture et de sculpture (1).

B. — ARCHITECTES, MAITRES DE L'ŒUVRE.

Architectes : nom bien moderne, et qui n'apparaît guère qu'au seizième siècle sous ces formes un peu

(1) Une corporation très puissante parmi les métiers d'art et de luxe était celle des orfèvres. Ils travaillaient les métaux précieux à ce qu'on appelait la *touche de Paris*, à cause de la pierre qui servait à la vérification. La touche de Paris était le titre le plus estimé des ouvriers de ces temps. Les statuts de Boileau, tout entiers faits pour les règlements d'administration des corporations, ne donnent pas de détails sur la manière de procéder des orfèvres. Le plus souvent il faut croire qu'ils se joignaient aux cristalliers dans un travail commun et que le cristallier préparait à l'orfèvre les pierres que celui-ci enchâssait dans l'or. Cependant l'un et l'autre travaillaient souvent à part, l'un pour tailler des coupes d'améthyste ou de cristal de roche, l'autre pour tourner et repousser une coupe de métal. Aux orfèvres, aux cristalliers et aux lapidaires joailliers il faut joindre des batteurs d'or, qui préparaient le métal destiné aux dorures de meubles et d'appartements et aux magnifiques manuscrits que nous voyons encore aujourd'hui. Ces métiers furent exposés durant le moyen âge, à cause des guerres et de la rareté du métal, à diverses tribulations : il n'était point rare que le roi empêchât tout à coup la fabrication des pièces d'orfèvrerie, comme en 1310, par exemple, où il fut défendu de fondre de la vaisselle pendant un an, à peine de perdre tout. L'année suivante, Philippe le Bel revint sur ces mesures, mais seulement pour les objets destinés au culte. Au quinzième siècle, nouveaux empêchements également d'ordre politique, et dont la fabrication reçut de rudes atteintes.

archaïques : *architeteur, architetour*. Au moyen âge on les nommait en latin *magistri operis, maistres de l'œuvre* de maçonnerie, ce qui s'entendait aussi bien des assises de pierre que des ornements intérieurs.

Quels hommes furent nos premiers architectes? Vraisemblablement des moines instruits qui s'étaient jetés sur cette partie spéciale des arts libéraux, comme d'autres peignaient, d'autres écrivaient, d'autres remuaient la terre. Viollet-le-Duc estime que l'école de construction formée à Cluny au dixième siècle porta aux quatre coins de l'Europe le renom d'habileté de ses architectes. Après les révolutions communales, les arts tendaient à se laïciser (1) : il y eut des écrivains laïques, des imagiers, des professeurs laïques. Les grands maîtres d'œuvre du treizième siècle n'étaient plus tenus par les ordres; ils agissaient comme le font encore nos constructeurs; donnant des plans, passant les marchés d'entreprises, et se conduisant en véritables architectes modernes. Pierre de Montreuil construit la Sainte-Cha-

(1) Le développement des corporations laïques de maîtres maçons, à la fin du douzième siècle, est un grand fait, que Viollet-le-Duc a mis en pleine lumière et qui influa beaucoup sur la marche de l'art. Déjà Vitet (*Notre-Dame de Noyon*) avait marqué avec force l'importance de ces confréries maçonniques, de ces *fraternités* de constructeurs, dont l'existence, dès le douzième siècle, dans l'Ile-de-France et dans la Picardie, ne lui paraît pas douteuse. « Il est vrai, ajoute-t-il, que c'est seulement vers la fin du quatorzième siècle, et principalement aux bords du Rhin, que la grande institution des francs-maçons commence à prendre un caractère historique : c'est alors qu'elle s'organise sur une vaste échelle et qu'elle cherche à donner à ses statuts une nouvelle autorité : mais cela même est une preuve qu'elle existait depuis longtemps. Les francs-maçons du quatorzième siècle n'avaient plus rien à inventer de nouveau, l'architecture qu'ils professaient était triomphante, incontestée, et avait produit ses plus beaux chefs-d'œuvre... » M. Gonse, au contraire, (*Art gothique*, page 139) incline à considérer la naissance et la formation des corporations laïques moins comme une cause que comme une résultante : pour lui, le grand facteur historique, c'est ici l'union de la puissance épiscopale et de la puissance royale.

pelle sur l'ordre de saint Louis, et Pierre de Montreuil est un séculier, ni plus ni moins que le célèbre Robert de Luzarches, constructeur principal de la cathédrale d'Amiens.

> En l'an de grâce mil II cens
> Et XX fut l'œuvre de chéens
> Premièrement encommenchie.
> Adont yert (était) de cheste evesquie
> Evrart evéesque bénis
> Et roy de France Loys
> Qui fu Philippe le Saige
> Chil qui maistre fu de l'œuvre.
> Maistre Robert estoit nommés
> Et de Luzarches surnomés
> Maistre Thomas fu après luy
> De Cormont et après sen filz
> Maistre Regnault qui mestre
> Fist à chest point chi cheste leitre
> Que l'incarnation valoit
> XIII ans moins XII en faloit.

Ce qui signifiait en bon français : « En l'an de grâce mil deux cent vingt fut l'œuvre de céans premièrement commencée. A donc était de cet évêché Evrard évêque béni, et Louis était roi de France (erreur, c'était Philippe-Auguste), fils de Philippe le Sage. Celui qui fut maître de l'œuvre était nommé Robert et de Luzarches en surnom. Maître Thomas lui succéda ; il était surnommé de Cormont : celui-ci eut son fils pour successeur, nommé Renaud, qui fit mettre cette inscription à cette place, l'an de l'Incarnation mil deux cent quatre-vingt-huit. » Ce gigantesque travail avait demandé soixante-huit ans, et avait occupé trois générations d'architectes et de maçons.

Quelquefois les architectes recevaient un logement dans le voisinage de l'édifice à construire auquel ils

vouaient leur existence; on nommait ce local « la meson de l'œuvre », véritable agence des travaux où se succédaient trois, quatre ou même cinq maîtres.

Le quatorzième et bientôt le quinzième siècle feront déchoir les praticiens de la place élevée qu'ils avaient conquise. Les œuvres de maçonnerie n'ont plus de direction souveraine; chaque corps de métier y « laboure » à sa guise. Les maçons donnent les dimensions et élèvent les murailles, les charpentiers agissent sans plan préconçu, les tailleurs d'images font ce que bon leur paraît. Il faudrait arriver au seizième siècle pour retrouver le maître de l'œuvre portant un autre nom, mais tout entier attaché à l'harmonie générale d'une entreprise, réglant de son chef jusqu'à un clou.

<div style="text-align:right">Henri Bouchot.</div>

(*Histoire anecdotique des métiers avant* 1789, pages 12 à 17 et 148-150. — Paris, Lecène, Oudin et C^{ie}, éditeurs, 1892.)

TABLE DES GRAVURES.

	Pages.
Sépulcres chrétiens	9
Étages de tombeaux	11
Entrée du cimetière de Lucine	13
Façade du cimetière de Flavia Domitilla	25
La Colombe et le poisson. Tombe gravée au cimetière de Priscille	29
Le Christ en Pasteur. Cimetière de la voie Lavicane	33
Orphée. Cimetière de la voie Ardéatine	35
Sacrifice d'Abraham. Cimetière de la voie Lavicane	36
Jonas sous les ardeurs du soleil. Cimetière de l'Ardéatine	37
Plan de l'ancienne basilique de Saint-Pierre à Rome	39
Basilique de Constantin, à Trèves	43
Plan de l'église Saint-Martin, à Tours	47
Chevet de l'église de Mouen, en Normandie	49
Mosaïque de Sainte-Pudentienne	57
Plan de l'hippodrome de Constantinople	63
Place de l'Atméidan (ancien hippodrome), à Constantinople	65
Sainte-Sophie, la Grande Église, à Constantinople	71
Encolpion, dit de Constantin	81
Ampoule de Monza	82
Triptyque d'ivoire de la collection Spitzer, Xe siècle	83
Mosaïque portative du musée du Louvre (S. Georges tuant le dragon)	87
Détail d'ornementation arabe. (Alhambra)	97
Chapiteaux arabes	100-101
Tours d'église de Tolède copiées sur d'anciens minarets	102
Mosquée d'Ispahan	103
Mosquée de Touloum, au Caire	107
Inscription ornementale formée de caractères koufiques	109
Intérieur de la mosquée de Cordoue	113
Façade du mihrab de la mosquée de Cordoue	115
Salle des Abencérages. (Alhambra)	121
Cour des Lions. (Alhambra)	125
Buire arabe du dixième siècle en cristal de roche (Musée du Louvre)	129
Coffret d'ivoire sculpté de Cordoue au Xe siècle (Musée de Kensington)	131
Vase de l'Alhambra	132

TABLE DES GRAVURES.

	Pages.
Église de Saint-Front, à Périgueux	137
Voûte en berceau	153
Voûte d'arêtes	155
Arcs ogifs	157
Notre-Dame la Grande, à Poitiers	163
Tympan du portail de Saint-Trophime d'Arles	171
Cloître de l'abbaye de Moissac	173
Statues du porche méridional de la cathédrale de Bourges	175
Tympan du portail de Vézelay	177
Saint Savin et saint Cyprien amenés devant le proconsul Maxime (Fresque du XIe siècle)	181
Les supports dans l'architecture gothique. (Cathédrale de Beauvais)	197
Cathédrale de Coutances	211
Cathédrale de Reims	217
Intérieur de la cathédrale d'Amiens	219
Notre-Dame de Paris	223
La Sainte-Chapelle	225
Pourtour du chœur de Notre-Dame de Chartres. XVe siècle	227
Statue de sainte Modeste, cathédrale de Chartres	235
Fragment d'un vitrail de *l'Enfant prodigue*. Cathédrale de Sens XIIIe siècle	239
Martyre de saint Pierre et saint Paul (Vitrail de la cathédrale de Bourges)	241
Escalier d'une tour féodale	249
Plan de la cité fortifiée de Carcassonne	251
Château de Coucy, dans son ancien état. Miniature d'un ms. du XIIIe siècle	253
Château de Vincennes, tel qu'il existait encore au XVIIe siècle	255
Beffroi de Bruxelles, XVe siècle	261
Maisons du XIIe siècle, à Cluny	265
Maison du grand veneur, à Cordes (Tarn), XIVe siècle	269
Hôtel de Jacques Cœur, à Bourges. Cour intérieure XVe siècle	271
Chaise à coussinet	279
Louis IX sur son siège royal, d'après une miniature du XIVe siècle	281
Représentation d'un festin d'apparat au XVe siècle	283
Bordure tirée des heures de Louis de France, duc d'Anjou, XVe siècle	287
Miniature extraite des *Femmes illustres*, traduites de Boccace. Bibl. nat.	289
Châsse émaillée provenant de Limoges, XIIe siècle. Musée de Cluny	291
Crosse d'abbé émaillée. Travail de Limoges. XIIIe siècle	293

TABLE DES MATIÈRES.

CHAPITRE PREMIER.

L'ART CHRÉTIEN.

§ I. — CARACTÈRES DE L'ART CHRÉTIEN.

Pages.

1. — L'Art du moyen âge devant l'esthétique (*Ad. Naville*). 1

§ II. — ORIGINES DE L'ART CHRÉTIEN.

A. — *L'art dans les Catacombes.*

1. — Les Catacombes de Rome (*J. Spencer Northcote et W. R. Brownlow*) 8
2. — Les cimetières chrétiens et la loi romaine (*L. Vitet*) ... 23
3. — Les peintures des Catacombes (*Gaston Boissier*) 28

B. — *L'art dans les Basiliques.*

1. — Les Basiliques (*Jules Quicherat*) 38
2. — La Mosaïque absidale de Sainte-Pudentienne (*L. Vitet*). 54

CHAPITRE II.

L'ART BYZANTIN.

		Pages.
1. — La civilisation byzantine (*J. Zeller*)............		59
2. — L'Architecture : Sainte-Sophie (*Jules Labarte*).......		67
3. — Les Arts industriels (*Ch. Bayet*)...............		77
4. — L'Art byzantin (*Ch. Bayet*)..................		85

CHAPITRE III.

L'ART MUSULMAN.

§ I. — CARACTÈRES GÉNÉRAUX.

1. — La conquête arabe et l'art musulman (*J. Bourgoin*)... 92
2. — L'architecture des Arabes (*Gustave Le Bon*).......... 99

§ II. — L'ART HISPANO-MORESQUE.

1. — La Mosquée de Cordoue (*L. Batissier*)............. 111
2. — Le Palais de l'Alhambra à Grenade (*Théophile Gautier*). 117

§ III. — LES ARTS INDUSTRIELS.

1. — Métaux, ivoires, etc. (*Gustave Le Bon*).............. 127

CHAPITRE IV.

L'ART ROMAN.

§ I. — L'ARCHITECTURE.

1. — Formation de l'architecture romane.
 A. — Origines orientales (*F. de Verneilh*)............ 135

	Pages.
B. — Influences latines (*Jules Quicherat*).............	143
2. — Notre-Dame-la-Grande (*Jos. Berthelé*)................	159

§ II. — LA SCULPTURE.

1. — La Sculpture romane (*Viollet-le-Duc*)................	167

§ III. — LA PEINTURE.

1. — Les Peintures de l'église de Saint-Savin (*P. Mérimée*)..	178

CHAPITRE V.

L'ART GOTHIQUE.

§ I. — L'ARCHITECTURE.

1. — La genèse de l'architecture gothique (*R. Rosières*)....	190
2. — Des supports dans l'architecture du moyen âge (*L. Courajod*)..	194
3. — Caractères essentiels des édifices gothiques (*L. Gonse*)..	200
4. — Les époques de l'art gothique (*A. Lecoy de la Marche*).	208

§ II. — LA DÉCORATION DES ÉGLISES.

1. — Les Statues de la cathédrale de Chartres (*Didron*)....	229
2. — Les Vitraux du treizième siècle (*F. de Lasteyrie*)......	237

CHAPITRE VI.

L'ART GOTHIQUE (Suite).

§ I. — L'ARCHITECTURE MILITAIRE.

1. — Les Forteresses féodales (*Viollet-le-Duc*).............	247

§ II. — L'ARCHITECTURE CIVILE.

Pages.

1. — Hôtels de ville et Maisons communes (*A. Verdier et F. Cattois*).................................... 256
2. — L'Habitation privée au moyen âge (*L. Magne*)......... 263

CHAPITRE VII.

LES ARTS SECONDAIRES.

1. — L'Ameublement des châteaux (*Viollet-le-Duc*)......... 274
2. — La Miniature (*A. Lecoy de la Marche*)............... 284
3. — L'Orfèvrerie (*Paul Lacroix*)........................ 290
4. — L'Art et les artistes au moyen âge (*H. Bouchot*)..... 295

TABLE DES GRAVURES................................... 303

A LA MÊME LIBRAIRIE

LUBKE (WILHELM). *Essai d'Histoire de l'art*, traduit par C.-Ad. Koella, architecte, d'après la neuvième édition originale. Ouvrage illustré de 619 gravures sur bois. Tomes I et II réunis en un vol. in-4°. . 20 fr.
 Reliure amateur 28 fr.

RAYET (OLIVIER). *Études d'archéologie et d'art*, réunies et publiées par Salomon Reinach, un vol. in-4° illustré de 5 photogravures et de 112 gravures. Broché. 10 fr.

REINACH (SALOMON). Bibliothèque des monuments figurés, grecs et romains. *Voyage archéologique en Grèce et en Asie Mineure*, sous la direction de M. Philippe Le Bas (1842-1844). Planches de topographie, de sculpture et d'architecture publiées et commentées. Volume I, in-4°. 30 fr.

— Bibliothèque des monuments figurés grecs et romains. *Peintures de vases antiques*, recueillies par Millin (1808) et Millingen (1813). Vol. II, in-4°. 30 fr.

— *Antiquités nationales*. Description raisonnée. Musée de Saint-Germain-en-Laye. Époque des alluvions et des cavernes. Ouvrage accompagné d'une héliogravure et de 135 gravures dans le texte. 10 fr.

— *Chroniques d'Orient*. Documents sur les fouilles et découvertes dans l'Orient hellénique, de 1883 à 1890 . 15 fr.

REINACH (THÉODORE). *Mithridate Eupator*, roi de Pont. Ouvrage illustré de 4 héliogravures, 3 zincogravures et 3 cartes. 1 vol. in-8°. 10 fr.

www.ingramcontent.com/pod-product-compliance
Lightning Source LLC
Chambersburg PA
CBHW071625220526
45469CB00002B/480